日　據　時

台灣美術運

謝里法著

藝術家出版社

七十年代政治史觀的藝術檢驗

——《日據時代臺灣美術運動史》改版序

　　這是一本曾經絕版了將近十年的書，最近又被找出來再版，居然有人爭購，爭購的原因不是書寫得怎樣，而是書中人物他們的畫漲了高價。這一來使得書的編排設計相比之下太寒酸了，不得不送回印刷廠再裝扮一番，讓百萬畫價的畫家們有一部「身份」相稱的書來撐場面。於是做為作者的我，又有機會為這本書再寫一篇序文，說出這十年來的感言。

　　《日據時代臺灣美術運動史》是一九七六年六月《藝術家》雜誌創刊號起就開始連載，直到第三十二期（一九七七年十二月）結束，前後約有一年半時間。連載時獲得許多讀者投書指正，又重新修改，於一九七八年把書出版。一九八八年冬天，我出國二十四年後首次回國，出版社通知我書再版的消息，此時距初版剛好十年。這期間我曾收到一篇日文翻譯稿是有關美術運動與社會發展的部分；一篇英文譯稿，是臺陽美術協會成立的過程及與「臺展」對立的情形；而北京的中國全國美術家協會的內部通訊也轉載了部分內文。我個人則利用幻燈片製作一套由四架放映機放映的《臺灣美術一百年史》，在美國各地做巡迴講解。所以這本書出版的最初十年雖然國內未曾引起多大作用，在國外多少盪起些微餘波，這是作者值得寬慰的地方。

　　對自己寫的書不厭其煩在十年間重讀過好幾遍，開始時只為了尋找書中的錯字，慢慢地由於又收進新的資料，發現不少年代的錯誤，也作了些細節上的補充，最近幾年再讀時，因能夠將自己抽離得更遠去看它，便懂得在書上找出問題來反省，反省的心得在後來寫的文章裡提到一些，而這次乘它改版有個寫序的機會終得以將之寫出來，算是對這本書有個比較全面的檢討。

　　廿多年來我雖然不停地有文章發表，卻始終不忘自己是畫家的身份，因此難免將某些個人性的見解有意圖地推出，利用文字的巧妙誘導讀者接受，博得了評論家的聲譽，可是寫這本書時，由於抱著為臺灣美術寫史的心情，落筆較平實，步步要仰賴資料才敢說話，不過比較美國一般學者的論文則又自由多了。藝術家的感性和主觀在許多節骨眼上不小心就流露出來，為這本書留下許多值得檢討的問題。

　　書剛出版不久，我就發覺到這部美術史過分重視官辦沙龍的功能和成就，對「臺展」、「府展」畫家的比賽成績著筆太多，似有不當之處。然而這時代的畫家也確實把全副精力放在官展上，他們可以說是陪伴著「沙龍」長大的一代，會有這種看法也無可厚非，但是相隔一段時間以後，對自己這個「沙龍」之外沒有畫家的主觀判斷又再度懷疑，因這只代表了創作成果和競爭的現象，整本書寫

的盡是「沙龍」內的「故事」，把畫室內的「故事」、畫家如何在畫室裡工作的一面遺落了，結果畫家的創作理念和藝術素養反而很少記述下來。以畫家立場寫史的我這是說不過去的。

因爲這樣的結果，很容易過分肯定「臺展」、「府展」對臺灣美術的正面意義，而且刻意標榜獲賞者的成就之後，我的藝術觀便等同於「沙龍」藝術觀，失去了作者本身特定時代的判斷準則。

換個角度來看，如果這段美術運動沒有官辦的「沙龍」，臺灣美術家純以畫會的方式推展活動，就沒有了當年的盛況嗎？這也是值得懷疑的。至少我們可以斷定臺灣美術在那情況之下必產生另一種性格，以更接近畫會的形式表現，或許將提早一步擺脫東京「帝展」模式的束縛。我沒有從這方面去反思，是思考不週密的地方吧！

談到這裡，對「沙龍」展的作品還可追究下去。由於畫家於出品「沙龍」之前，通常先把畫送到當審查員的師長那裡請他過目，甚至在打好草圖時就請師長批評修改，過了這一關才敢把畫送去「沙龍」。所以師長的照顧便成爲入選的有力靠山，「沙龍」模式的繪畫也是這樣塑造出來的，要了解當年畫家的真正實力，就非得把這因素考慮進去不可。我寫美術史的時候在有意無意之間把這一點隱瞞過去了，說來是温情作祟，也是作者不誠實的地方。

其次，寫日據時代臺灣美術運動的歷史把重心放在臺籍畫家，而忽略了在臺日本新生代畫家的活動，也是不正確的。追究起來，收集資料之初，「臺北文物」臺灣新美術運動特輯裡王白淵等人的文章先入爲主給我的概念，是造成偏見的主要原因之一。加上我自己的民族感情的缺乏思考，結果把一個爲數龐大的美術運動寫成少數幾位臺籍青年的活動，寫出了一部片面的歷史，但願今後如有人再寫這段美術史時能夠予以補正。

這種狹窄的歷史觀乃出自戰後初期對舊統治者的仇視和對新統治者的逢迎心態。事實上在臺的日本人擁有一群爲數不少的繪畫人口，他們也是美術運動的參與者和支持者，才使「沙龍」展能夠在強烈的競爭中求進步，光臺籍畫家的單打獨鬥是不可能有當年的場面和成績的。同樣情形，戰後初期到臺灣來的中國畫家，幾年後由於思想因素陸續逃往香港轉回中國，他們在臺活動情形也始終沒有人提及。其實這批畫家留下許多寶貴的作品記述了當時社會的現象，是很難得的時代見證，這些可以說是政治（非藝術）歧視所造成的歷史偏見，都應該以藝術的角度再糾正過來。

另一點，戰後初期的文字資料中每論及日據時代美術運動時，多半誇大了臺日畫家之間的對立形勢，以強調臺灣美術家的抗爭意識。影響之下，我寫這本書時不僅繼承了這種抗日情緒，更發揮到每個有關的問題上，把現象尖銳化。其實「臺展」中特選只有一名的情形下，其競爭應該是個別的面不是民族之間的對立。此時標榜民族運動的民間報紙之言論，的確以臺日對立的著眼點評述過官展，但這只是從報社的立場而發，其意義是階段性的。四十年後再執筆寫出，依然沒有因時間的距離而改變看法，是應該檢討的。

撰寫這本書的時候，在一些友人寄來的舊照片裡，有畫家的團體照，其中有比較稀罕的鏡頭是畫家群照裡一兩位政治領導人物穿插其間，甚至以貴賓身份坐在正中央。其所以爲稀罕鏡頭，是因爲六十年代以來美術家的團體照已不再有民間政治人物的出現，有的是政治界的團體照點綴了一兩位畫家，站在不顯眼的角落裡，比較之下，前者是支持美術運動的政治領袖；是領導文化運動的大族名

李梅樹生前覆謝里法有關台灣美術運動之部分內容。

士；是出錢贊助畫家的地主富豪；是美術團體裡的貴賓。而後者是關心社會、嚮往民主、以行動實現其理想的美術家，他們捐獻作品給募款餐會義賣，為政治人物的競選宣傳做美工，是政治團體裡的基層幹部。分析起來前者是在轎子上坐的，後者是把轎子往肩上抬的，從這裡又可以看出時代的轉變，政治人物與美術界之間的關係也改變，這一來對政界人物的評價也必然要改變才對。

於是民族運動或文化運動的政治人物對臺灣美術究竟有過什麼樣的貢獻，寫美術史者須提出現代人的看法，不可一味認定只要民族的就是好的，在以政治意識為主的運動裡，所要求的是內部的團結（譬如，團結在「臺陽美協」一個陣容裡以對抗官辦的「臺展」，當新一代畫家想另樹旗幟成立MOUVE藝術家集團時，便加以反對）。他們不以藝術的需求為考慮，也無法了解因團結卻傷害了藝術的道裡。只知道團結的力量可以抗拒既定的敵人，進攻對立的目標，最後以勝負決定成敗，但這都不是藝術家在創作中所思考的問題。然而七十年代我寫「美術運動史」的時候，仍然對政治家的參與給予高度的肯定，以致忽略了畫家個別性的藝術訴求。當我寫到石川欽一郎，說他是臺灣美術家的恩師時，受到外省畫家的指責，一時之間也自認是錯了，卻未想到藝術有一種親和力，是政治觀點上無法理解的精神力量。現在檢討起來，我當年確是迷失在濃厚的政治氣氛中，而未能掌握那時代的藝術特質，結果把應該談論的藝術拿去讓政治來解決了。

當我剛開始為這本書搜集資料時，這一代的畫家多還健在，平均年齡約在七十歲上下，然而出現在書中的是二十幾歲時的他們，於是如何把一群七十歲畫家穿過時光隧道返回到青年期，在我撰寫的過程中必須做相當的努力。一不小心，老年以後的音容體態就在字裡行間顯現出來，過後讀到時連自己也大吃一驚。

還有，當我面對面或電話訪問的時候，他們滔滔不絕談著，偶爾也會發覺某些論點是後來產生的，不是當年就有的。也就是說老年的自己為年輕的自己當了代言人，許多當初未曾有過的問題，卻由後來成熟之後的思考方法作了假設而代為解答了。一時之間我幾乎無法分辯，直到把書寫出來了，也都難以釐清。尤其在「抗日」這個節骨眼上，多為新局勢下常用的一套說法和用詞，顯然是中國式的，與當初的說詞已經有了距離，感情也失真了，而我還是照寫上去，因為七十年代的我也一樣只有中國式的思考，中國式的用詞。

以上是作者對這本書出版後十數年間，經過反省所提出的幾點檢討，除了自我批評，也同時要自我肯定如下的幾點：

一、把臺灣所發生的這段美術運動配合當時的社會運動，且當作一個社會運動來看，而不把美術從社會的發展中抽離，試圖為臺灣美術建立美學的社會觀，不論成就如何，至少這樣的作法在美術史研究中是一種躍進，直到今天我仍然往這方向在走。

二、舉用「臺灣」兩個字為這個島嶼的文化活動定名。在當時談臺灣美術還只能稱做「中國現代美術」，對「臺灣」故做避諱的環境下，我堅持標明「臺灣」。雖然出版社於出版之前頻頻來函要求更名，最後終冒著大險維持了原名。八十年代以後，這個禁忌打破了，「中國」的字眼反而語意不清，用來也不自在，「臺灣美術」於是成為理所當然的稱謂。

三、經過我的一番努力，美術史上具有決定性地位的人物被挖掘出來，終於彌補了美術發展過程的幾個斷層，臺灣美術史的推演

劉啓祥書寫有關本書之部分內容。

這才順利接駁。撰寫這部歷史挖掘的工作最費工夫，差不多大半時間和精力都花在這上面。

四、以臺灣爲立足點，建立史的視野。在當時的環境下，想從中國與日本之間尋找均衡點，建立獨立的史觀，並非易事。雖然到最後也未能掌握得十分準確，但在許多地方算是已經克服了，是我最欣慰的一件事。

最後，我必須重申，這是一本七十年代寫的書，有這時代特定的歷史經驗和史觀的極限。我之前曾經有張星建、王詩琅、王白淵等前輩記述過這個階段美術發展的歷史；我之後，在八十年代裡又有好幾位從事更學術性的撰述。不同階段有不同的經驗所賦予的角度以觀照歷史，而我的時代是在白色恐怖開始消退，戒嚴法尚未解除的政治氣候下，以客居海外十年的一名畫家，在文化使命感驅使之下，貿然執筆寫出了這本書，不論是時間和空間較之諸前輩及晚輩，可說是在特異的寫作條件下完成的，居然能順利寫成，是連我自己都不敢相信的事！

記得撰寫這本書的幾年當中，由於長時間和老一輩畫家通信交談，思考那時代生活的種種，把自己也帶到那時代裡去了。每回朋友見到我都說我老氣了很多，也不知道自己到底投入多少，才有這麼大的改變！連讀者都以爲我是那時代的人物，所以書出版後好幾年，初次見面的人都會因我的年輕（沒有想像中的老）而感到驚訝。

同時也因爲寫了這本書，才有緣結交這許多引爲知己的「老朋友」，每次回臺灣再忙也要找出時間拜訪一兩位，大家聚在一起聊個一整天，陪伴他們回憶當年，不自覺把自己也投進那一代人的時光裡，是我在故鄉居留期間最大的一種享受，也是我寫這本書後最可貴的收穫。

在此再次感謝當年協助我搜集資料的朋友：黃春秀、黃玉珊姐妹，林馨琴小姐，楊葆菲女士等在島內替我走訪前輩畫家及其家屬。吳登祥、陳錦芳、木村利三郎代爲翻譯日文資料，郭雪湖、李石樵、李梅樹、劉啟祥、顏水龍、廖繼春、林玉山、陳進、立石鐵臣、鹽月桃甫在美學生宮崎靜雄、藍運登、蘇秋東、鄭世璠、賴傳鑑、洪瑞麟等以口述及書信提供第一手史料，許武勇、黃鷗波、兼言（蔣勳）、陳昭明等從不同觀點提出補充及修正。在師大任教的廖修平把島內讀者反應從書信中傳達到美國，予我很大的鼓勵。郭松棻把他父親（郭雪湖）珍藏四十多年的美術書刊，「帝展」、「臺展」的圖錄慷慨相贈，充實我寫史的資料。若沒有這許多人的幫助，這本美術史是不可能完成的，雖然出版已十年，我心裡仍然感激著。

由於這本書只是七十年代的特殊環境下，以那時代的史觀所寫的美術史，八十年代以後臺灣的文化界應該有更大的需求，像這樣的美術史有十個人寫也不算多，可惜出版的情況並不理想，於是這本二十年前執筆的舊書才有改版重印的可能，我仍然期待有人以八十年代以後的新史觀寫出新的臺灣美術史。在本書改版之際，謹此表示個人對臺灣出版界的期待，並以此互勉。

一九九一年十二月十五日於紐約

目　錄

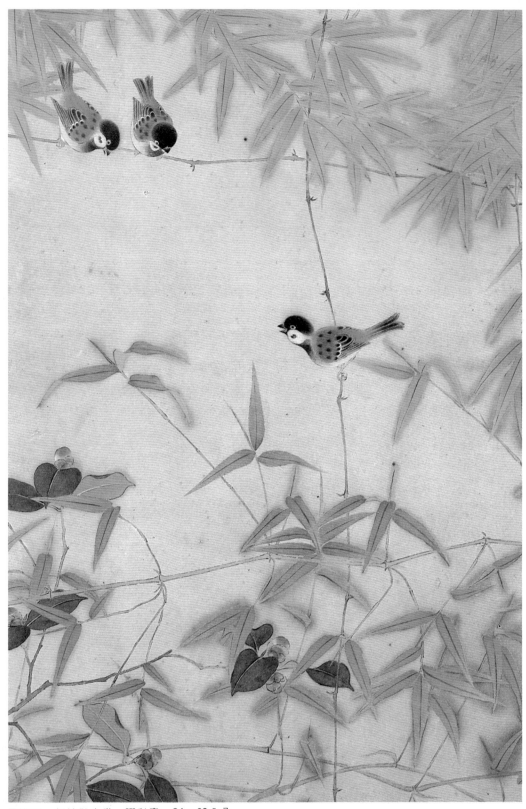

呂鐵洲　刺竹與麻雀　膠彩畫　84×60公分

緒 言

楊三郎　原住民　畫布油彩　32×41cm　1930

一

　　從一八九五年到一九四五年的五十年間，臺灣的歷史是在日本的殖民統治底下寫出來的。活在這一段歷史中的臺灣人民，都抱有一個共同的願望：在自己的土地上爭取更多一份的獨立和自主的權利。當這個願望反映在殖民地的臺灣文學藝術的創作中，所表現出來的是殖民和反殖民兩種勢力衝激下的文藝運動。

　　所謂「殖民」就是日本的殖民政府，加施在臺灣人民身上的殖民政策，而「反殖民」則是臺灣人民反抗殖民政府的「民族運動」。

　　這兩個對立的勢力，各持有不同的立場，從不同的角度，同時在激勵推動著臺灣美術運動的發展。因此，臺灣在本世紀初的新美術運動過程中，必須忍受殖民政策的種種威脅和利誘，同時又處處力求在「民族運動」中負起知識分子的一份責任來。這時代的美術工作者肩負著這雙層的壓力，為臺灣的近代美術拓展出一個新的局面。

二

　　因為美術運動是隨著整個新的文化運動而展開的。嚴格地說，它是一群知識份子的運動。因此，原本就根植在臺灣泥土上的民俗藝術，在這裡我們不作一併討論。因為對於鄉土的藝術，我們必須站到另外一個角度，以另外一種眼光來鑑賞才能給與評價，但也無可否認它對新興的美術有一定的影響力，它是支持新美術運動的一股精神的底流。

日據時代(明治41年後半期)台北市街攝影。台北市街位於北緯25度2分東經121度3分，台北平原的中央，淡水河右岸，城內及艋

由於在知識份子的本質裡，就有著可以浮游於社會各階層的性能，因此他們的視野和所關心的面也就比其他人更爲廣泛。同時又因爲他能夠較別人搶先一步接受到外來的思潮，所以也較容易於用文字或其他的方式把它推展到社會的各階層裡去。這一來，他們所推行的各種文化運動，雖然多數是外來思想的刺激所引起的，而所牽動的面卻較其他的人來得廣而且遠。

　　總之，臺灣在日本殖民時代的新美術運動是外來風所掀起的一陣風浪。它的成長受惠自甘露多於土壤的滋養，它所打開的是臺灣走向西化的（或現代化的）美術史頁。

三

　　這五十年裡，臺灣產生了第一批的西洋畫家，也產生了第一批的東洋畫家。他們以臺北城爲中心，殖民政府的官辦美術展覽爲主題，東京「帝展」畫風爲典範，西歐的繪畫爲依據，展開了美術步入近代的「新美術運動」。因此，臺灣的近代美術在初期的階段裡和日本的殖民統治是分不開的。

　　臺灣的文化本來就是中國文化的延長，可是當它成爲日本的殖民地之後，文化的本質又多了層殖民地文化的性格，在美術的領域裡，這種殖民地文化的性格尤其顯著。所以，對於這一階段的臺灣美術史，我們無法忽視了殖民地客觀條件下所決定的必然趨勢。

　　日本明治維新所推行的西化運動，向西歐學得了殖民統治的伎倆，到處擴張殖民的勢力，向殖民地搾取資源和人力。以文化的殖

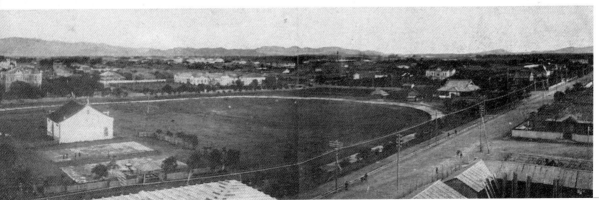

艋、大稻埕等三市街合稱台北。

民政策來配合經濟的侵略，逼使殖民地文化逐步向殖民主國認同、剝削和搾取，通過了這種認同終被虛飾成為奉獻和報效。當然，文化殖民政策，絕不會放過滲透到新美術運動裡的任何機會，所以新美術運動才剛展開，殖民政策便助其一臂之力而促成了它的早熟。

　　然而，在這同時，西歐的自由主義也啟發了臺灣知識分子民族自決的思想。在他們之間紛紛結社立黨，進行請願，發表講演和政治抗議。在政治上爭取自主權，在文化上表現中華民族的傳統和智能，因此這時的新美術運動，成為文化抗衡的一股當然的力量。結果以日本文化來同化臺灣的目的和在文化上爭取地位的願望。兩股勢力的衝擊遂促成了三十年代新美術運動的蓬勃局面。

四

　　日本的文化殖民政策，單就臺灣近代的美術發展來說，是有它的好處也有它必然的壞處；自從一八六八年明治奠基以後，送往西歐留學的學生日漸增加，美術方面便有國澤新九郎（留英，一八六九年），川村清雄（留法，義，一八七○年），山本芳翠（留法，一八七八年），五姓田義松（留法，一八八○年），松岡寺（留義，一八八○年）。到了一八九○年又增加原田直次郎、黑田清輝、藤雅三、久米桂一郎和岡倉天心等多數留學於法國。這些人都在一八九五年割讓臺灣之前，回到日本，在日本播下了西洋近代美術的種子。至於美術教育的機構；一八七六年工部大學內設立了美術學校（一八八二年廢校），一八八○年京都府畫學校開校，一八八九年東京美術學校創設（一八九六年始設西洋畫科），一九○三年聖護院洋畫研究所成立（一九○六年改為關西美術院），一九○九年京都市繪畫專門學校設立。而私人開設的畫塾有；聽香讀書館（一八六九年成立，主持人川上冬崖），天繪樓（一八七三年，高橋由一），彰技堂（一八七五年，國澤新九郎），十一會（一八七八年，淺井忠），鐘美堂（一八八八年，原田直次郎），生巧館（一八八八年，山本芳翠），天真道場（一八九四年，黑田清輝，久米桂一郎）等，足見這時日本的美術教育已經有了相當的規模，而歸國的留學生對於西洋繪畫的認識和技巧也都達到一流的水準，再加上國家政策的總路線是朝向西化在發展著，更助長了西洋繪畫在日本本土的繁殖。

　　明治二十六年（一八九三年），黑田清輝和久米桂一郎歸國，次年十月合力開設「天真道場」，一八九六年入主東京美術學校西洋畫科，法國的印象主義從此在日本萌芽。

　　巴黎印象派第一屆展出是在一八七四年四月，到一八八六年五月，結束最後的一次展出，之後便有新印象派的繼起。若以「天真道場」的創設來比作日本印象派的誕生，則正好在時間上較巴黎印象派遲二十年。以後數年內相繼在巴黎興起的後期印象派、野獸派和立體派等新的繪畫潮流，在時間上的差距就逐派而見縮短了。由此可見當時的東京畫壇是亞洲的最前衛已無可置疑，在這時候臺灣成為日本的殖民地，無非替臺灣熱衷於西洋美術的學生鋪上了一條進修的捷徑。

　　但要是從另外一個角度來看，由於法國印象派的輸入而醞釀出日本近代西洋繪畫的發端，對於日本未來的畫運絕不是一件可喜的

津上昌平氏作品

事情。因爲每一種畫派的產生必有一定的淵源和秩序；在寫實主義與浪漫主義沖擊之下脫線而出的巴比松的田園畫家，對自然的價值觀有了新的轉變，這才給與印象主義對自然光的探討劃出一道肯定的線索，加上泰納更對光的幻影的啓示和科技對光的分析等等內在的因素，始匯合而成爲法國的印象主義。再根據當時的社會形態來看；當歐洲產業革命發展到了高峰以後，中產階級的力量在社會上產生了前所未有的影響力，凡他們的生活方式和對藝術品欣賞的趣味，都足以使藝術的內容產生大幅度的轉變。印象派的作品多數落入中產階級的手中，而異於往昔爲宮廷貴族專利的藝術品，這是印象派所以在西歐冒芽出土的地域性的根本因素。當印象派發展到了明朗化階段的時候，形勢逼使莫內的「睡蓮」、「教堂」和「乾草堆」等連作的現身，從此畫家手下所撥弄的是色光的調色盤，然後，當色光一躍而據有畫面主位的時候，必然非得在秀拉以極端公式化的秩序中獲得歸宿不可，光的問題於是暫時有了著落。以後繪畫的發展便轉而朝形的問題再求出發，則借重了塞尚的眼睛重新發現到一個嶄新的天地，從此西方的現代繪畫又是一個新的機運。

再回過頭來看看日本的西洋繪畫是在什麼情況下發生的；一八九三年當印象主義的繪畫技法在日本登岸的時候，整個的日本畫壇對西方的繪畫傳統尚在一知半解的朦朧階段。勵行維新中的政權仍建立在半封建的社會體制上，因此通過產業革命的西歐社會所產生的印象主義，由於水土的差異，在日本雖然播下種子，而是否深根還是個問題，隨後接踵上陸的後期印象派和野獸派等，沒等印象派在國內有所收成，便已在忙亂中落地而冒芽了。日本的畫壇從此成爲不須要醞釀的階段也不須要培植的條件，只要種子下土便能發芽

黑田清輝　智・感・情　油彩　180×300cm　1897—99年　東京國立文化財研究所藏

的藝術園地。以後代代收納西歐的現成品種，加以勵行西化的願望從中順水推舟，終於演變成為向西歐跟進的日本近代美術史。

　　至於依附日本畫壇的滋養而成長的臺灣美術運動，其前程的坎坷也就可想而知。

　　新美術運動的發生約在一九二五年前後，那時黑田清輝等人的印象派在日本早已淪為學院派裡學術的架式，在官辦的美展中也只是公文式的規格，創作的生氣業已枯萎。可是在臺灣由於客觀的局勢所逼，新美術運動只好向學院投靠，從此臺灣的畫展唯有環抱學術的架式才能謀得一線生機，在官展的公文規格中按形填色，才有在「民族運動」中獻出一己之所能的機會。這就是所謂典型殖民地文化的命運吧！

五

　　當日本據臺的初期，臺灣尚是個以農耕為主的封建社會，所以社會上一切的變革都發生得十分緩慢。凡是外來的思潮也都必須通過日本才能傳入臺灣，新的思想對臺灣社會的刺激也就沒有原來的尖銳。西歐的繪畫經「帝展」過濾之後，雖更淨潔而原味卻早已走樣。名份上臺灣也有印象派和野獸派，其實兩者都不曾是，因為其精神裡最尖銳的部份，經一場過濾早就消失了。

　　但如果我們就此下定論，批評臺灣新美術運動的滯固和拙劣，這種批評是不公平也是不智的。因藝術不是孤獨的王國，它不但直接間接地受到社會、政治、經濟以及氣候和地勢的影響，作品也永遠離開不了對這一切的反映。所以殖民地時代在臺灣的客觀環境，對新美術運動的牽制和壓力何其嚴苛；新美術運動的工作者從荒蕪的土地開始落鋤，其拓殖過程又何其艱難。最低限度，我們可以看到他們的努力已經使臺灣的近代美術，度過了最險惡的季節而開始長出幼苗來。這都是今天六十歲以上的畫家們以血汗換取的果實。

日據時代位在台北西門街的台灣日日新報，明治31年5月1日創刊，37年發行漢文台灣日日新報。

1932年（昭和 7 年）日本帝展雕塑

高松宮同妃參觀帝展。 1931年（昭和6年）日本皇太后參觀帝展。

六

　　正當新美術運動發展到高峰的時候，也是臺灣民眾的抗日「民族運動」進行得如火如荼的時候。從「六三法案撤廢運動」，「地方自治請願」，「臺灣議會設置運動」到「農民運動」，身爲知識份子的畫家們面對著這種種的現實，良心上都知道如何來負起一份時代的職責。雖然他們的表現並不如文學作家們的積極或實際的參與，但是在「民族運動」領導人的鼓舞下，卻曾以温和的方式在官展中與日本爭一席之地。他們的信念是：「如果畫家們能夠把作品掛在『帝展』的一面牆，或者在『臺展』，『府展』中多爭取一名特選，就比別人在街頭的講演來得更有力。」爲了實踐這個信念，盡全力也要把作品送到官展裡，只求在畫家的本分內爲「民族運動」獻出一分力量。

　　基於以上的原因，畫家的創作只好以官展的要求爲準則，而大多數的作品描寫的是：窗前桌上的靜物，市郊鄉野的風景，赤身裸體的女人以及海外異國的風光。不管創作的題材是什麼，也都未曾讓現實社會中所感受到的最強烈的意識表露到作品中來。或許內心裡有過某種程度的激動，但等到落筆在畫布上的時候，從美術學校和「帝展」中得來的先入的藝術觀，即有的激動又給溶化到純美的王國裡了。

　　官展的典型風格，有如不可抗拒的無形鐵牢，令人永遠無法脱身。在這階段裡的畫家，能掌握到的最接近現實的一面恐怕就是臺灣的鄉土特色。自從日本水彩畫家石川欽一郎在他的畫中首先將臺灣鄉土的美表現出來以後，他的啟示對於臺灣本地畫家是一個莫大的震撼。雖然石川是個日本人，用的是西歐水彩畫的技法和材料，但是所描繪的臺灣鄉村的水彩連作中，他的眼睛的確看到了多年以來臺灣畫家所沒有看到的臺灣美，臺灣的畫家們因而覺悟到必須避開歷來大師的遮影，這樣眼睛才能觸及自然景象的真實美，然後作品才能有生命。從此臺灣繪畫的藝術觀方才落到自己生長的鄉土，這是新美術運動的一大邁進。其根本的精神底蘊裡，乃容納了樸實而親切的臺灣社會裡抒情的一面。

七

　　談到現階段的西畫技法，因爲這時代的臺灣畫家多數受過東京美術學校學院派技巧的訓練，所以繪畫的基本觀念始終徘徊於印象派（或外光派）和野獸派之間，尤其受當時日本權威畫師田邊至、梅原龍三郎、石井柏亭、有島生馬、吉村芳松等人的影響最深。大致説來，在畫面處理的過程中，他們對構圖、造型、色感和層次的要求都非常嚴謹，尤其講求把握物體的質感、量感和厚度，強調空間的距離，色彩的關係，用筆的趣味和個性的表現。所以作畫不求形似，不描寫細節，只求著色大膽，筆法豪邁和誇張主題。可惜這只是學院派裡教條式的繪畫觀念，所能捉住的僅僅是印象派到野獸派期間各畫派的表層面貌，實際上對於當代繪畫的內在本質還是十分陌生。因此雖踏出學院多年，對繪畫的理解力也只達到如何依據即成畫派的形式去完成一幅沒有缺點的畫面，除非天質過人則難有突破和拓展的本領。臺灣的畫家多數爲學院所限，這實在是件令人惋惜的事。

五姓田義松
裸婦　油彩
69.5×53.5cm　1881
東京藝術大學藏

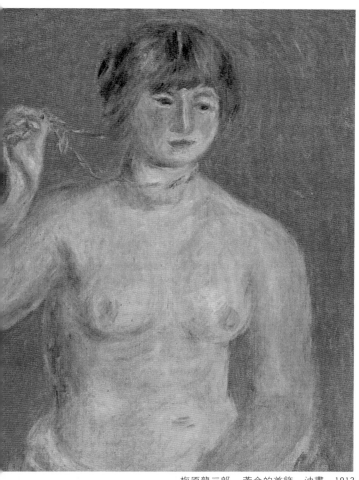

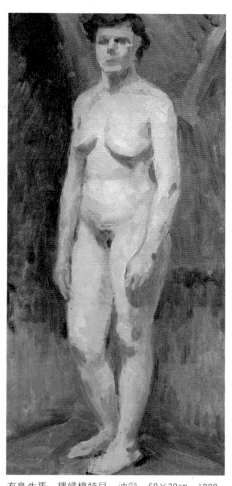

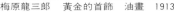
梅原龍三郎　黃金的首飾　油畫　1913　　　　有島生馬　裸婦模特兒　油彩　60×30cm　1909

　　　因論及油畫的技法，因此我們又得回頭來談素描的問題；在美術學校裡通常稱之爲素描基礎，因爲向來在學院的傳統觀念裡認爲素描才是畫西洋畫的基礎，而所謂的素描不外是利用木炭或炭精筆從事石膏像和人體模特兒的描繪。講求的是輪廓和明暗面的準確性，以及立體感和質量感的表現，技巧和觀念都是非常古典的。如果畫的也是古典的油畫或是水彩，那也無可厚非。可是當畫家提筆畫油畫的時候，並不從古典入手，一開始就滿腦子裡印象派或野獸派的筆調和色彩，沒有考慮到印象派或野獸派也都各有它們的素描，不管畫的是什麼樣的畫都有並行發展的素描來相配合相輔助。因此在同一個階段裡畫家所畫的素描和油畫都各本著不同的眼睛去觀察；素描偏重於形的把握，而油畫則強調色彩的表現，長久下來素描成爲操練式的徒手運動，油畫流爲彩筆的調色盤，兩者間的關係有如中國畫和西洋畫的各自分立，結果油畫在形的探索過程中，因失去了素描的眼睛而趨向於單薄。徬徨之餘只得躲進大師的風格裡謀求庇護，從此滿調色盤裡都是大師們的幽魂，薄弱的自我更因而消散無踪。其獨立的風貌無法建立，實在不是才能的不足，而早年學院素描的錯誤，才是其中最根本的原因吧！在新美術運動中能衝破這道難關的畫家，僅只寥寥數人。整個的運動裡就完全靠著這少數的幾個畫家撐住了大局，勉強在殖民地的困窒環境下成長茁壯。

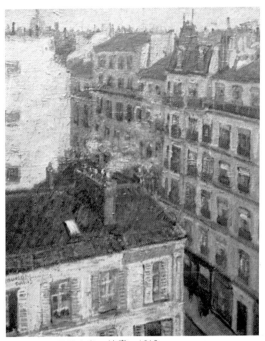

淺井忠　葛雷之秋　油畫　1901　　　　柚木久太　巴黎之冬　油畫　1913

八

　　一個美術運動的推展，除了畫家們努力合作之外，尤其需要的是他們的觀眾。所謂的觀眾，就是和他們生活在同一時代、同一社會，持有共同感受、共同願望的群眾。

　　只要是雙足立在泥土上從事創作的畫家，作品中所反映的必然屬於自己的社會和群眾，觀眾也必然能夠在他們的作品中因看到了自己而產生共鳴。雖然曾聽到過有受外國人的賞識而不爲國人所諒解的畫家，但只要他是一個土生土長的畫家，而他的國度裡又沒有政治的逼害，這種可能實在是一件不可思議的事。

　　在許多情況下，畫家總是埋怨群眾的無知，卻從來也沒有想到自己是否失職。於是這中間就需要有文字的介紹和批評來充當兩者間的橋梁，把畫家介紹給群眾，同時也把群眾介紹給畫家。

　　在新美術運動的推展過程中，輿論界對它只有支持，絕沒有冷落。照理長此以往輿論慢慢地演變，終能成爲有系統的美術批評，可惜這時候的輿論界，不是偏向於鼓吹支持「民族運動」，爲畫家打出一面美術抗日的戰旗；就是專以宣揚獎狀的權威爲能事，而充當了官展的應聲蟲。如此不但批評理論沒有建立，反而把官展塑成偶像，將其規格化成經典，爲美術築起了一道窄門。

　　這一來，整個的繪畫從業者以及美術運動的支持者不但不知也不能站到官展的準則之外來觀察臺灣美術展的可能性；也無從設身處地於廣大的群眾裡探討鄉土的真實性。結果縱容了美術的發展依循官展的軌跡尾隨而去，以致畫家的創作意念與社會的實際感受背道而馳，在作品中難以留下從現實生活中體驗出來的感情痕跡。

　　所以在這沒有批評的美術運動裡，畫家只知往前衝刺，雖然勇猛和熱誠，卻無從辨別身置的地位和當前的處境。儘管撐起的是「民族運動」的旗幟，走的卻是日本殖民政策下官展的單行道。

九

事實上，當時的日本畫壇於「二科會」出現之後已不再是官展派一枝獨秀的局面了。只是臺灣因殖民地的特殊環境，在野派的畫風得不到鼓勵，因此「二科會」裡立體派以降，如構成派，未來派和達達派的繪畫思潮始終沒有影響到臺灣的畫壇來。

經過明治在位四十五年的勵行西化，受產業革命之後西方社會的影響，社會的變革日益加速，美術思潮也跟著有很大的改變。「文展」中新舊兩派的對立到了大正初年，已演化到針鋒相對的地步，所以大正三年（一九一四年）才有少壯派畫家的脫出「文展」自立門戶，因而產生了「二科會」。這是日本近代美術史中一個重要的轉捩點。

日本的文化歷代以來都是單線繼承自中國。十五世紀有雪舟和尚（一四二〇年－一五〇五年）往中國修佛，學得馬遠，夏珪等北宗的畫風回國，被日本奉爲一代畫聖。東山時代的畫家秋月，藝阿彌，雪村和狩野充信等都受到他的影響。狩野充信繼承雪舟畫風之後，自立一派爲「狩野派」，桃山時代德川幕府三百餘年的太平盛世，文化興隆一時，狩野派畫家代代得寵於將軍家族，從此狩野派成爲畫史上的主流角色。直至江戶中期始有大和繪之再興和初期浮世繪的出現。明治聽政之後實行中央集權，德川幕府因而倒閉，不久東京美術學校成立（初期僅設東洋畫科），指導教官橋本雅邦、川端玉章，瀧和亭都是當代一流人選。就中橋木雅邦是狩野派最後一代畫師，執教美術學校之後，門戶大爲開放，培植了不少新秀，如橫山大觀、菱田春草、下村觀山、川合玉堂等都是他的門下。「文展」成立初期，這些人聯同京都繪畫專門學校出身的竹內栖鳳，山元春舉和都路華香等成爲「文展」中的臺柱。「文展」創立於一九〇七年，到了一九一二年將東洋畫劃分新舊兩派，舊派爲第一科，新派爲第二科，分別審查分室展出，第二年，西洋畫部的畫家有島生馬和山下新太郎也建議採用二科制，結果未得當局採納，遂宣

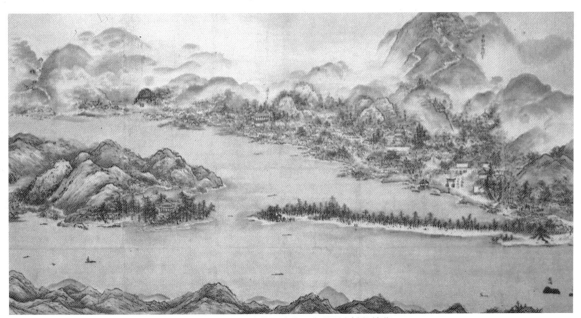

雪舟　天橋立圖　紙本墨畫淡彩　89.4×168.5cm　日本室町時代　京都國立博物館藏

久米桂一郎　裸婦　油彩　60.8×50cm　1890　東京國立博物館藏　　松林桂月　蔬果

佈退出「文展」聯合石井柏亭、津田青楓、梅原龍三郎等另組「二科會」。從此「文展」與「二科展」在日本的西洋畫壇上分立成為新舊兩派，也揭露了「文展」的保守和腐舊，「二科」兩個字意味著他們所代表的是「文展」西畫部裡屬於前衛的第二科。從此「二科展」成為官展外的第一個在野展，打破了多年來官展壟斷的局面。

　　與「二科會」成立的同年，東洋畫的橫山大觀和下村觀山等也因不滿「文展」而組織了「日本美術院」，脫離「文展」舉行「再興日本美術院展」（通稱「院展」）與官展對抗，與「二科會」同為當時的兩大在野展。

　　「二科展」與「院展」均成立於一九一三年，也就是說日本在野展的興起約早臺灣新美術運動十年。等新美術運動在臺灣萌芽時，日本在野展的影響力已相當可觀，但是臺灣對於日本美術的仿傚僅限於官辦的「文展」和「帝展」。固然殖民政策的約束是理由之一，而評論界的蔽塞和幼稚也是其中一大原因吧！

十

　　「二科會」的成立，日本西畫界的大勢並沒有就此成為定局。以後陸續從法國回來的畫家，又有感於巴黎「獨立沙龍」中無審查的自由作風，便有創立「獨立沙龍」的呼喚。

　　「みづゑ」是當時日本的權威美術雜誌，一九二四年橫井弘三在十一月號裡發表了「日本無選展覽會時機的來臨」。隨後又有村山知義以「展覽會組織的理想」來相唱和。終於獲得美術界的支持成立了日本第一個無審查的美術展覽「獨立沙龍」。以新的體制和自由的作風出現於日本的畫壇。

田邊至　水邊裸女　油畫

　　不管那一種形式的作品發表會，都有它的好處和壞處，畫家各本著自己的選擇條件去參與可以發揮的繪畫團體，在畫壇上這又是一個大進步。同時是日本殖民地的韓國，當東京的「獨立沙龍」開辦到第四屆的時候，在朝鮮總督府的主催之下也舉行了第一屆「獨立沙龍」，時間是一九三一年。這時候「臺展」業已舉辦過五屆，美術運動也已推展到了高潮階段。可惜「獨立沙龍」的精神未曾令此間的美術工作者動過心。在「臺陽展」與官辦「臺展」對立的呼聲中，沒有人注意到所謂的「對立」，並不僅限於畫展的表面意義，作品的內質和展出的形式才更能顯現對立的決心和立場。

　　如果當時的美術界曾有過稱職的畫評家，不時在畫論中將西歐和日本畫壇的趨勢作全面性的分析和探討，為新成立的「臺陽展」獻出一面借鏡，則長年來昧於一隅的臺灣畫壇，亦能在「臺陽展」誕生的同時掌握有獨立的藝術觀，以嶄新的發展路線與「臺展」匹敵，如「二科展」之對抗「文展」。「臺展」腐舊的老態因而畢露，「臺陽展」所屬的畫家和它的支持者必然喪失出品「臺展」的興趣，專心一意於拓展「臺陽展」的前程。從此「臺陽展」將以前衛的姿態出現於臺灣畫壇而取代了「臺展」的領導地位。

　　形勢所逼之下，「臺展」或許不得不走向改組的道路。不管改組的結果如何，對於臺灣的畫壇都是一種轉變，而轉變也同時意味著進步的一線生機。如此一來，臺灣新美術運動的成就必然改觀，「臺陽美術協會」在近代美術史上的地位也就另有評價了。

藤島武二　裸婦　油畫　32.8×25cm　1920　加藤近代美術館藏

十一

　　再引證近代美術史中巴黎所發生的實例來作比照；自從後期印象主義爲西歐近代美術打開了跨進廿世紀的門鎖之後，馬諦斯等一伙人的野獸派作品出現於一九〇五年的「獨立沙龍」，到了一九一一年四月，畢卡索，勃拉克等又將立體派的畫送進了「獨立」和「秋季」兩大沙龍，前後相差了六年的時間（第一回「臺展」到「臺陽美協」的成立，也先後相差六年）。立體派的出現，非但沒有把野獸派逼進尾聲，相反地，因爲它的刺激將野獸派帶入了更燦爛的境界。

　　當時野獸主義者曾借著梵谷的語氣唱出「色彩應該有它自己表現的意義」，因此野獸派成了色彩的解放運動。在畫中色彩的職責不再只是被動地爲表現自然的形象而存在，它須要主動地出來佔有自己的舞臺和發表自己的語言。後來立體派登場以後，所扮演的正好和色彩成爲對立的角色，它的戲是造形在分析和組合中的構成法，它的舞臺沒抒情，沒有象徵，沒有文學，也沒有哲理。只有一樣，那就是第三隻眼睛所看到的立體的世界。

　　從野獸派到立體派是色彩的單元化走向造型單元化的旅程。野獸派與立體派是相連的二體，所以在野獸派登場的同時也正是立體派將要現身的時候。

　　野獸派是臺灣新美術運動中最被常用的名詞，可是當我們遲遲不見立體派出現時，野獸派是否真真正正在臺灣的畫壇上存在過的問題，又值得去懷疑了。

　　一個處在被動地位的畫壇，本來有什麼和沒有什麼，都無關緊要，只是在以「臺陽展」的民間力量向「臺展」抗衡的呼聲裡，忙亂中摹倣野獸派，響亮的呼聲過後，發現到的是一個欠缺自力成長條件的臺灣畫壇。因被動而發出的美術運動是否將在被動中消失，不得不令人疑慮了。

　　日本對西歐的藝術思潮從來就來者不拒，可是配給到臺灣的，僅限於影響自野獸派之前的繪畫，此外的畫派則未曾進口也不見有人走私，也許只有這麼說才是「臺陽展」所以拿不出立場與「臺展」抗衡的理由吧！

十二

　　一九一〇年未來派宣言，一九一六年達達主義宣言，一九二〇年「俄羅斯未來派展」展出於東京，同年日本的「未來派美術協會」成立，舉行第一回聯展於玉木屋。美術評論有田邊泰的「藝術上的無政府主義－－未來派的基調」（一九二二年），極樂鳥生的「未來派畫家宣言書所表現的思想」（一九二二年），森口多里的「達達主義的詩與繪畫」（早稻田文學二百多年紀念特別號）。這是立體派之後的西歐畫派從發生而傳入日本，然後產生影響，再反映於評論界的前後過程。在時間上的差距已由印象派的廿年而減少到十年。評論界的反應也十分迅速，才只兩年就對一個新的運動提出理論的支援，爲立體派以後的下一步棋加上了註腳：「今後必須在立體派的造形元素中注入時間的意義，使動的藝術觀，顯現於動的世界之中。」

片岡銀藏　畫室　第12屆帝展　油

接著就是「二科會」中的少壯派也以達達主義爲理論基礎另組「行動協會」（ACTION）。至一九二五年聯合「未來派美術協會」和「MAVO構成派協會」併而成爲「三科造型美術協會」。

從此在野展裡又增加了一個有力的新黨，是爲日本畫壇又一次受新潮流衝擊之後所產生的新局面。而在繪畫的觀念裡已提出了進一步的主張：「我們所進行的是對藝術實質的探索和對傳統的叛逆，使用最自由的手段從形而下的物質下手以求滿足於形而上的意識」，所抱的是「爲藝術而藝術」作出發點的創作態度。

一九二九年「新露西亞美術展覽」由朝日新聞社主持在東京展出，很快地「爲社會而藝術」的普羅美術就在日本畫壇上蔓延成一個新的勢力來。「普羅美術家同盟」，「普羅美術研究所」相繼成立，接著就是日本的「普羅美術展」在東京府美術館展出。然而它的黃金時代前後沒有超過五年，一九三四年「普羅美術家同盟」宣告解散之後，它的風潮也跟著接近尾聲。

和普羅美術同時發展的，有一九二四年成立的「主情派美術展」，一九三〇年成立的「新浪漫派展」和「獨立美術協會」。都是唯美派畫家的團體，多少有以聯合戰線抗拒普羅美術的趨勢。

一九三一年「NOVA美術協會」以超現實主義者的姿態出現於畫壇，扮演了和事佬的角色。想借著普魯東的「第二次超現實主義宣言」向馬克斯和佛洛依德的門徒招降，然而在他們的自白書裡卻用了最平淡的語氣說：

「我們對於向來以政治思想爲主調的普羅美術感到有所不滿，我們相信繪畫藝術應該重新還原到原來的本位，因爲只有這樣美術才有繼續推展的可能。雖這麼說，並不就表示我們已滿足於過去印象派和後期印象派的藝術領域。對於一味只知迴避現實的法國超現實主義，我們也一樣不以爲然。

「到今天爲止，我們不是漠視於社會的現實，就是無知於藝術的價值，其實對社會的態度和對藝術的體認並不是無可相容的兩極。如果被視成不可相容，則社會的力量便因此分散而將一事無成。NOVA美術協會的組織乃爲了破除向來的逃避態度，雖然尚未確立今後創作的總路線，但我們是強調健康色彩的團體已經無可懷疑。我們期望能號召更多數的同道，共同往純粹繪畫的本質邁進。」（みづゑ一九三〇年一月號）。

「普羅美術展」開到第五屆就宣佈收場。「NOVA」又接著發展了幾年，由於國際局勢的緊張，整個的日本畫壇幾乎成了「國防美術」的天下。日本的美術發展到此，已可以看出明治以來沒有一齣對臺戲唱的不是西洋的曲調，東京的畫壇無疑的已是外來思想的戰場。

面對著自己文化的艱苦命運，日本人曾急切於期待能建立自主的文化命脈，於是有「日本之美」的探索，有對現代文化凌駕西洋的展望，有以最優秀民族自稱以求自勵？……。

十三

「日本的西洋畫史，歸根究底，只是一冊在壓迫中奮鬥的文化史。這一點任何一個翻閱過畫史的人都會有同樣的感觸。但又有誰曾料想到，我們的西洋繪畫能夠進展到如今的盛況！」

「明治初期有義大利學院派的輸入，明治中期有法蘭西學院派的移植。從此，日本的美術才開始呼吸到新鮮的空氣。大正初終於展開了後期印象主義的美術運動，直到大正末抽象主義的運動結束時，日本的西洋美術可以說才和歐洲繪畫運動的發展進度，取得較接近的步調。才進入昭和，便接上了野獸主義的運動，最近剛展開的西歐超現實藝術，不久就會出現於日本是可以想見的。就以前發展的時間看來，目前我們已與歐洲的繪畫，在步調上取得了初步的協調。……然而，我們絕不能在混沌中永遠與西歐文化糾纏不清，現在我們已經到了非考慮更新的繪畫不可的時候了。」（みづゑ一九三一年九月號）。

在跟隨西歐文化數十年的日本畫壇，不時有人在呼喚著飛越前進以求擺脫西歐的牽制，理論上看來，一九二五年巴黎的超現實主義初次聯展，一九三一年在日本就有呼之欲出的跡象，很明顯的已經從印象派二十年的時間差距減低到只有六年，再往前走，並駕齊驅的時代遲早必到。可是將近半世紀後的今天，這個預言並沒有真正的實現，尾隨的年代無限期地在拖延者。不管怎樣，只要存有一個期待，這就足以鼓舞日本人向前去拓展未來。

在臺灣新美術運動的時代裡，相信也有人曾作過同樣的假設和幻想，希望有一天脫離日本帝展的擺佈。然而對西歐繪畫潮流的時間差距，就不知有沒有人作過同樣的期待！

日本的畫壇有許多的優點和缺點，而影響臺灣新美術運動最深的是官展派裡學院的系統。日本在野的畫壇我們已作過如上的介紹和批評，它的好處與壞處都沒有在臺灣發生過影響作用，我們所最遺憾的是日本的在野畫壇所特有的活潑的生氣都未能為臺灣的畫壇所傲效。但是我們也能慶幸，在新美術運動的幾年裡我們學得了日本學院中最踏實的基本工夫，使這一代的畫家成為最忠懇的耕耘者，終生任勞任怨地去開墾自己的這一塊美術園地。

前人的經歷是後人的一面鏡子。將前輩畫家的得失置之筆下，細心地來解剖又再分析，為的是希望能探得他們走過來的足跡。走錯了的路，我們知道了就不會再去走它，走對了的路，還能再走就得走下去。當時走不通的，今天來走或許就走通了。殖民地的社會，如今已經時過境遷，然而伸展在眼前的，未必是條平坦的大道。「帝展」的陰影到今天並沒有完全擺脫，社會上的種種威脅和利誘也未見中止。而外來文化的壓力和牽制則與日俱增。每一段歷史都有每一段歷史的艱苦和辛酸，前半世紀的美術史雖然短暫而且鮮新，但只要是有成就的則都是我們的傳統，必須珍惜它。只有在自己的土地上落過鋤頭喝過井水的人，才知道那塊土地的肥沃或瘠瘦，他們耕作的方式雖已過時，但每一滴汗水都換來一寸經驗，這些經驗告訴我們是怎麼過來的。所以才須要把它寫出來，讓大家都能夠循著來者的足跡踩回到原來，然後等我們什麼都知道了，回頭往前再走的時候也就更熟稔更有勇氣了。

第一章　新美術的黎明時代

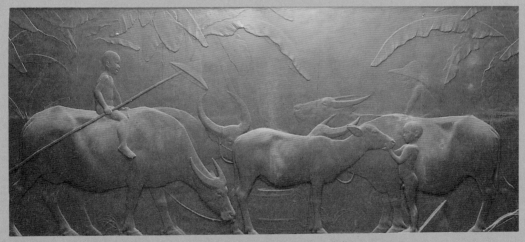

黃土水　水牛群像(部分)　石膏浮雕　250×555cm　1930　台北市中山堂藏

一、因襲的年代── 繪畫傳統與文化源流

　　一六八三年（康熙二十二年）七月滿清領有臺灣。翌年四月改置爲臺灣府，隸於福建省臺灣廈門道。到了一八八七年（光緒十三年）改建爲行省，全名是「福建臺灣省」。直到一八九五年臺灣割讓與日本爲止，清廷統治臺灣前後達二百十二年之久。

　　這兩百多年間，據光緒十九年的調查報告，全省耕地面積由一萬八千四百五十四甲（康熙二十三年）擴展到三十六萬一千四百一十七甲，人口由卅二萬人（高山族二十萬人）增加到二百五十四萬五千七百三十一人。無疑的，臺灣耕地的開拓以及農業的發展，都是來臺漢人血汗所換來的成就。在日本割據臺灣之前，臺灣的社會型態和文化的本質均屬中國之邊疆和移民的特殊性格。及至日本殖民統治之後，又增加了一層殖民地社會文化的特性。

　　漢人遷居來臺的當初，本已帶來中國的傳統文明。以農耕的方法來作例子說；不論水田旱田的墾植，都知道如何施肥和更換穀物的方法，而且能利用獸力（通常以水牛爲主）及其他動力（水車灌溉等），實行小農制度，加上土地肥沃，氣候適宜耕作和移民性格中所特有的勤勞，所以生產量激增，到光緒十八年間（一八九二年）就有「一省之政不外錢穀，臺灣物產豐腴，每年收入約可得銀一百三十萬兩，視貴州、廣西、甘肅、奚啻倍之」了。

　　在這種以農耕爲主的社會裡，只要物產富庶，人民的生活便十分寬裕，而後才有閒暇致力於工藝品的製作，由家庭工藝逐漸發展爲持有特技的工藝專業者。民間工藝所反映的是該民族生活的基本方式和風土特色，也表現了該民族最具體也最普遍的文化傳統。由於臺灣與福建之間關係的密切，自然是福建一帶工藝風格的一個環節，加以粵東客家移民和土著族原始工藝技術的相互影響，還有當地土產材料的特性，使臺灣的工藝，發展而成爲另闢一格的特殊風貌。

　　至於被奉爲中國繪畫主流的文人畫，在如臺灣這種具有邊疆社會與移民社會之性格的環境裡，往往淪爲少數有閒階級用以風雅自賞的藝術品，並沒有反映出當時代社會整體的面貌。「臺灣俚諺有云：『食是福，作是祿』，意謂求食爲生物的本能，勞動爲天賦之工作。人能努力加餐，努力生產，健於動，即福與祿之生活。當臺灣初闢，土地多未開拓，人不勞動，則不得食，自無幸福可言。但

日據時代的台灣農村牛車(左)

台東拔仔庄農家(右)

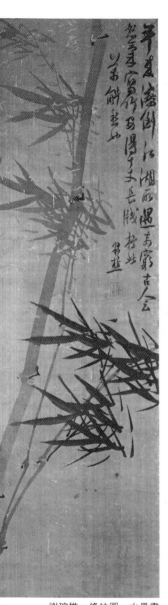

謝琯樵　脩竹圖　水墨畫
110×33.5cm　1851—61

年深月久，生產發達，人不僅以勞作後之飲食爲營養生命之手段，於是一種滿足感和幸福感發生了。」（毛一波著「臺灣文化源流」）所以勞動是邊疆社會的習性，這種習性成爲臺灣農業社會繁榮的支持力。因此就是在農忙之餘，他們也要從事工藝美術以求達到勤勞中才能獲得的幸福感與滿足感。文人畫在這種社會中自然而然地成爲與社會群衆脫了節的藝術形態之一種。儘管它與民俗或工藝美術同時來自中國之福建等地，但得不到適當的氣候和地質的滋養，便很難再繁殖成長了。

另外一點，文人畫與學術思想的興衰是不可分開的。在移民之初，一來因爲忙於衣食，無暇反省，二來由於清廷推行科擧文化，學子志在獵取功名，虔奉朱註，不敢越雷池一步。加以地處邊疆，學術不免遲滯，所以朱子的學說，在臺數百年中始終被奉爲正宗，學術思想既然如此，文人繪畫也就只有在因襲的範圍裡食古不化了。

前文已提過，在移民社會裡，人民性格偏向於勤勞和實踐，所以實用之學易於發展，反之，單憑空靈思維方面的學問，就只有因襲自中國古有的傳統，而無法自力求得發展。板橋富戶林本源家向來設有「汲古書屋」，經常聘請國內江南一帶的畫人名士來臺講學，從咸豐到道光年間，先後便有葉東谷、謝琯樵、呂世宜、許綸亭、王霖、郭尚光、周凱、沈葆禎、林琴南等名士來過臺灣，臺灣早期的學術與繪畫皆承受自這些人的影響。

在臺灣，聞名的書法家向來多於畫家，如臺北大龍峒的張書紳、臺南的許南英、臺中的邱逢甲、嘉義的林啟東和蔡凌霄都是知名的書法家。至於畫家在臺南有林朝英、臺北艋舺有吳鴻業、嘉義有許禹門和許子蘭，是日本據臺之前以文人畫成名的。而畫風受當年來臺灣講學的謝琯樵的影響最大，因謝琯樵後來移居臺灣，又是蘭竹花鳥的能手，作品流傳甚廣，影響之下，花鳥畫成爲一時的風尚。其次便是人物畫。山水畫則甚爲少見，顯然這與當時「汲古屋」聘來的畫家有很大的關連，他們的畫風和題材以後都成爲本地畫家摹倣的對象。此外，臺灣民間多數偏愛花鳥畫的裝飾性和人物畫的故事性，也是山水畫不興的原因之一。不論風俗和文藝，臺灣與大陸中原多年來關係就十分密切，可說一體相連，因此臺灣的繪畫既承受了國內的優點也承受了它的缺點，國內畫壇文人畫家臨摹的風氣盛極一時，臺灣當然也不能例外。

到了日本據臺以後，以畫而成名的逐漸增多，且各地均有突出的人才如：洪以南（臺北）、朱少敬（臺北）、張純甫（新竹）、施梅樵（鹿港）、羅秀惠（臺南）、黃元璧（彰化）等。而書法家如林知義、洪雍平和杜逢時等都在臺北。

再往後，就是「臺灣美術展覽會」創辦的前後。臺北、新竹一帶出了不少畫家，如：蔡雪溪、蔡九五、蔡大成（以上是臺北的畫家）、鄭香圃、范耀庚、鄭江立、陳湖古、陳心授、李逸樵、張金柱（以上是新竹的畫家）。其他還有呂汝濤（臺中）、施壽柏（臺中）、呂璧松（臺南）、潘科（臺南）、林天爵（彰化）、黃元璧（彰化）、蔡禎祥、蔣才、宋光榮、林子有、周雪峰（以上五人均在嘉義）。其畫風不外是花鳥四君子，而且依舊是摹古之作。

從歷代畫家的作品裡，我們可以看出在謝琯樵等人的影響之後，已沒有再創新格的畫風出現，且有每況愈下的趨勢。臺灣的社會環境，本來就不是萌長文人畫的地方，雖經過人爲的移植，在社會

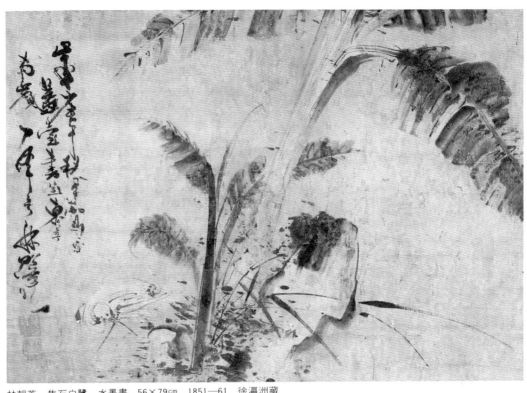

林朝英　焦石白鷺　水墨畫　56×79cm　1851—61　徐瀛洲藏

的變革之下，走上衰微之途也是必然的。

　　一九二七年「臺展」的創立，對於文人畫的確是致命的一棒，本來就沒有生命力的繪畫，怎經得起打擊！年輕一代的畫家，當然只有從新的立足點再求出發。這才促成了世紀初臺灣新美術運動的展開。

　　在這裡，必須再補上一筆，研究早期的臺灣美術，如果只偏重文人畫一個單面，則必然只知它是泥古遲滯而逐日衰微。其實，真正的臺灣美術乃存在於民俗藝術的創作裡，儘管它也同樣移植自福建、廣東。但它無疑地已在臺灣落土而生根。同時也獲得了廣大群眾生活中實踐和信仰的灌溉，雖經過殖民政府五十年的逼害和摧殘，它沒有像文人畫家等因人格功名的破產而沒落，它永遠是在默默中成長著，沒有止境。

二、都市文化的形成——割讓初期的局勢與社會結構

　　一八九五年五月三十一日，日軍從臺灣北岸三貂嶺登陸，前後費五個月時間，將臺民的武裝反抗平定下來。首任總督樺山資紀執行陸奧宗光在「關於鎮撫臺灣島策」中的主張；「減少並驅逐臺灣島上的漢人，獎勵日本國民遷居臺灣。」

　　臺民抗日的行動並未就此平息，如林大北、林李成於宜蘭；陳秋菊、詹振於臺北深坑；簡大獅、許紹文於草山；柯鐵於雲林鐵國山；黃茂松於嘉義放弄山；陳發、阮振於臺南番仔山；鄭吉於鳳山

林朝英　行書　1803（嘉慶年代）

；林少貓於屏東潮州；郭金水於內埔；黃國鎮於大埔等，抗日的勢力遍及全島各地，屢次出動圍攻日本軍警。結果逼使東京撤去樺山之職，由桂太郎接任（一八九六年六月）。四個月後又換乃木希典，使用「三段警備」將「治安」程度分成三等地區，以非常手段鎮壓臺民。到一八九八年二月再換兒玉源太郎為第四任總督，頒「匪徒刑罰法」以嚴刑峻法壓制民變。又採納民政長官後藤新平的「招撫政策」，以招領「歸順證」誘殺抗日民眾，於一九○二年一年內，殺害「歸順」民眾達四千零三十三人（從後藤新平所發表的報告

林覺　蘆鴨　水墨畫　29×20cm　1821—50

中得知；僅僅在一八九八年到一九○二年之間，共殺害民眾一萬一千九百五十人，其中三千二百七十九人死於戰鬥）。

武裝抗日的行動，以後不斷發起，計有：蔡清琳（一九○七年）、劉乾（一九一二年）、黃朝（一九一二年）、陳阿榮（一九一二年）、羅福星（一九一二年）、張火爐（一九一三年）、李阿齊（一九一三年）、賴來（一九一三年）、羅阿頭（一九一四年）、余清芳（一九一五年）。其中以羅福星起義和余清芳的「西來庵事變」規模最大。

第一次大戰後，民族自決思想成為殖民地的主潮，日本在殖民統治政策上不得不有個大轉變；第七任總督明石元二郎遂建議日本當局，臺灣總督之職不必限於軍人，因此才有一九一八年的四健治郎為第一任文官總督。到任後倡導「日臺一體」，「內臺共學」，宣稱扶植臺人自治，又修改「六三法策」，設置評議會於總督府。此後十四年連續八任總督都是文人。臺民武裝抗日的行動到了這時遂轉而成為政治的鬥爭和文化的抗衡。

「日本治臺政策改採表面的比較開明的政治後，臺胞的政治鬥爭，雖主要目的仍在抗日歸宗，但在表面上卻可以分為三類；一類可以說是自治派；是由於中國內受軍閥割據，外受列強侵略，自顧且不暇，一時顧不到臺灣，臺胞只有靠自己力量向日本鬥爭，先求自治，再候機歸回祖國懷抱。一類可以說是求祖國強盛派；不管日本治臺政策如何改變，臺灣生活在日人統治下如何痛苦，他們惟有一條路投奔祖國，促進中國的統一與強盛，再藉祖國的力量，驅逐日本的統治。另一類則是以文化運動抵抗日本的同化政策；在臺灣致力各種文化活動，在思想文化方面奠定更穩固的基礎，以求政治鬥爭的發展。」（蔣君章著「臺灣歷史概要」第八章陷日時期的臺灣。）

一九二一年「臺灣文化協會」的組成，其動機便是以文化活動為開端，漸次而及於政治性的活動。他們進行公開演講之後，每年次數由五十六次增至三百十六次，聽眾由二萬一千八十六人增至十一萬二千九百六十五人。以臺語宣講，印發各種刊物，宣揚民族運動與革命思想，並致力於農工與學生運動，勞資與租佃糾紛。因此租佃爭議，學生罷課等事件相繼發生。這期間又有臺灣民黨，臺灣地方自治聯盟和民眾黨的成立。由文化運動的蓬勃，進而推展出民族運動鬥爭面的擴大。日人對此只好採高壓手段；施行治安警察法，禁止政治結黨等，圖壓制臺民在文化和政治上的反抗行為，這種鬥爭一直延續到殖民統治的終了方才結束。以上是臺灣新美術運動發端前夕的政治局面，與日人抗爭的意識這時已普遍埋藏在每一個文藝創作者思想底蘊，尤其「臺展」創辦以後，這種抗爭的意識愈加強烈，成為「美術運動」擴展期間最大的支持力量。

政治局勢在發展著，另方面臺灣社會組織的結構也同時在演變著。漢人之移民臺灣，萌芽於荷、西竊據前後，成長於明末鄭成功時代，發展於清領時期，其演化的過程是農業社會的形成和成熟。

「原來從大陸移居本省的漢人，常自成部落，初期當係同族部落，若同族之人數不多，則與其同鄉組成之，例如本省村中必有一大姓，或有新伯公，同安厝等之地名。均為同族部落的遺跡。據日人民國十五年的『臺灣在籍漢民族鄉貫別調查』，報告中指出，不論是否以大陸之地名為地名，而臺灣之鄉鎮居民，大部分均屬同籍貫者。

『同族聚居係血緣性的團結，鄉貫相同者的聚居係地緣性的團結，此外尚有同行業者的聚居，係由社會功能的團結有以致之。因社會發展即形成都市，而一般城市以工商業爲主，與以農業爲主之鄉村社會自有其根本相異之處。』（毛一波著「臺灣文化源流」）。

　　日本據臺之後，爲了「工業日本，原料臺灣」政策，在臺進行了許多建設，如：農田水利，建立糖業株式會社，完成縱貫鐵路，糖廠鐵路及公路系統等，這樣臺灣因工商業的發達使鄉村社會演變而成爲都市社會，農業社會也蛻變成爲商業社會。這種以社會功能或社會生活需求爲基礎之新團結方式，次第取血緣與地緣而代之。從此都市成爲政治、經濟和文化的中心。其操使權本然落在日本統治者手中，因此民族運動與文化運動的推展也就以都市爲活動的主要地區，至於美術運動當然也沒有例外。

　　以工商爲主的都市建立以後，其文化的形態必然異於農業的鄉村社會。同時也必然要有新的藝術形式來配合由工商業所培植出來的都市文化的內涵。昔日的民俗美術也好，因襲摹倣而來的文人畫也好，都已不再能反映新的都市社會，在以都市爲中心的文化活動裡，藝術就非得以都市的面貌出現不可，所以美術運動到這個階段已呼之欲出，所缺乏的只是人爲的因素，這時恰是東京「帝展」在臺灣聲譽正隆的時候，遂成爲這個運動中所追求倣效的典型偶像，於是一個現成的形式隨著文化的殖民勢力自然而然就套在臺灣都市文化的頭上。其中雖有鬥爭，但也有妥協，臺灣的美術從此走上了它新的命運。

日本據台之後建立製糖會社　鳳山（左上圖爲日據時代嘉義交力坪竹紙製造場）

三、美術踩入西歐近代的第一代── 雕刻家黃土水

　　黃土水的出現，是臺灣藝術史上的一個違例事件。文明以來美術史上任何一個藝術思潮的發生都必先起源於繪畫進而影響及雕刻。這或許由於繪畫材料易於使用，思想在二度空間的平面上探索較立體雕刻方便的緣故。就是外來的藝術，也都以繪畫的傳入較其他容易。西歐美術之傳入日本便是一個例子。但是在臺灣的新美術運動中，雕刻家黃土水卻搶先出現了。

　　在明治之前，日本的雕刻本已走向式微的道路。雖然當時有所謂佛師、雛師、根付師和宮雕師等，但由於明治革新，使舊封建社會裡的雕工不再適合於新社會的要求，逼使多數雕刻師不得不改行，古有的雕技因而紛紛失傳，其中唯一受到獎勵的是可以外輸的牙雕。在一八七七年的內國勸業博覽會中牙雕是最令人注目的精品，雖然只是工藝的成品。然而當時的所謂「雕刻」一詞，在概念上也僅意味著這種精細的雕工。

　　至於日本的近代雕刻，則在西歐雕刻引入之後方才開始。一八八二年（明治十五年）工部美術學校聘來一位義大利雕刻家在該校傳授泥塑、石雕和石膏翻模的技法，這便是日本之西洋雕刻的起步。東京美術學校的雕刻科設立於一八九八年（當時稱為「塑造科」，約遲西洋畫科三年）。指導雕刻家是長沼守敬（留學佛羅稜斯）和新海竹太郎（留學柏林），可謂第一代的日本西洋雕刻家，也是「文展」成立時的雕刻部審查員。他們對歐洲新古典主義的風格都有高水準的造詣。後來其泥塑的造型，受到從事木刻之雕刻家的模仿，以雕刀的技法去作自然物體的寫生。這樣，本已垂微的木雕又依附寫生主義的形體而復活了。逐漸發展而成為反歐化的國粹主義雕刻的誕生。從此，研究、修補和模刻古雕刻等追溯傳統的風氣盛

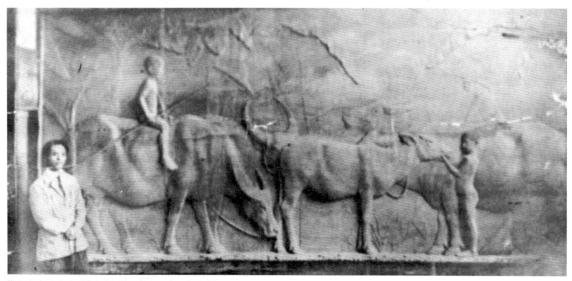

黃土水在日本完成「水牛群像」時與石膏原作合影。

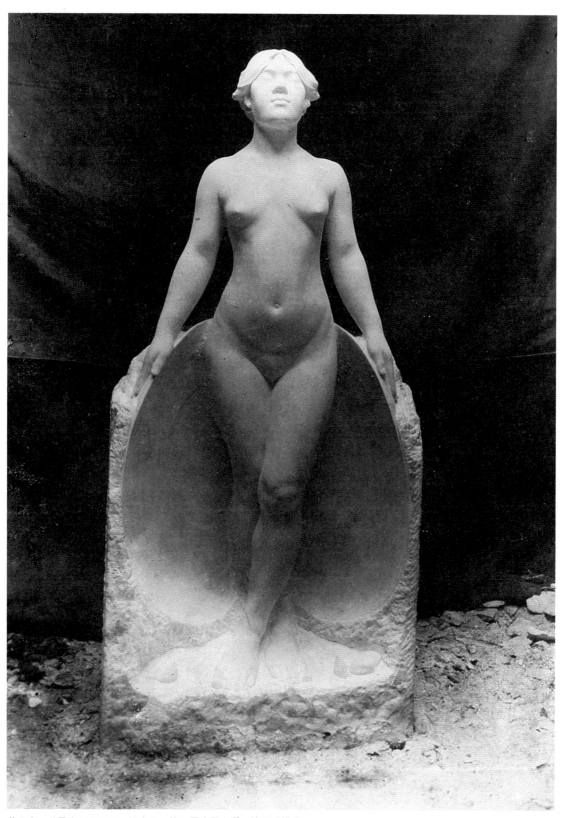

黃土水　甘露水　大理石　等身大　第三回帝展入選　陳昭明提供

行於一時。便有竹內久一、高村光雲、石川光明等組成的「日本雕刻會」，爲雕刻復興的主力。儘管這樣，日本的雕刻（木雕）和西歐雕塑之間並不像繪畫那樣長久樹有明確的對立。兩種傳統接觸之後，便已有了互相交容的趨向，這趨向的演變終於發展成爲日本雕刻的近代化。

一九〇七年「文展」雕刻部設立後，高村光雲等「日本雕刻會」的藝術家成了該部門的主要勢力，從此他們的風格對日本的雕刻潮流產生了很大的影響力。

黃土水的雕塑之師北村西望的雕塑

高村光雲正是黃土水由國語學校保送進東京美術塑造科時的指導教師。當時高村所面臨的日本木雕與西歐寫實雕塑結合的問題，正好也是黃土水心中所探求的臺灣木雕佛像演展的問題。所以他進入高村的工作室以後，不但學得師父的木雕技法，同時也感染到高村一派復古的精神。後來不論技法如何演變，而基本的精神面貌綿延貫穿其整體的藝術生命，從一九一九年第一次「帝展」入選的「山童吹笛」（泥塑）到一九三〇年的最後遺作「水牛群像」（浮雕），無不以西歐的寫實思想去傳達鄉土的風俗民情，所以他的雕刀能如此堅決地掌握到民族的造型，信心十足地刻劃出鄉土的輪廓來。儘管當時的臺灣尚處於農業的社會，處處都是守舊、迷信、封建和落伍，但對於黃土水，他既然生於斯長於斯，美的情操早深根蒂固於這塊泥土，再是古希臘的典型美也動搖不倒他那與生俱來的情懷。有如水牛踩踏著田間爛泥漕行走的步伐，穩健而又緩慢地走入窄小熟悉的天地。他永遠不可能是「國際性」的雕刻家，他只是臺灣的黃土水。

一九二一年，黃土水離開東京美術學校高村光雲的雕刻室，轉從北村西望和朝倉文夫習藝，這時候的朝倉和北村已經是繼高村之後與建畠大夢同爲官展系的主力派。朝倉是日本本位的描寫主義者，而其雕刻製作的過程，有他特異的地方；作品必先以粘土塑好再翻成石膏，隨後以木雕的操作技法在已成形的石膏上雕琢刻劃使之完成。有時也倣效石膏的原型，雕刻於木材，另成一座木雕作品。

黃土水遺作展，1931年5月9、10日在台灣總督府舊廳舍（現之台北市中山堂）舉行，展品共八十件，此爲當時展出之目錄。

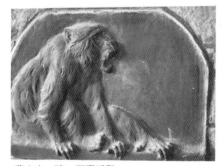

朝倉文夫的雕塑　銅鑄　新秋之作

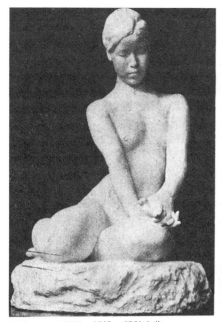

黃土水　猿　石膏浮雕

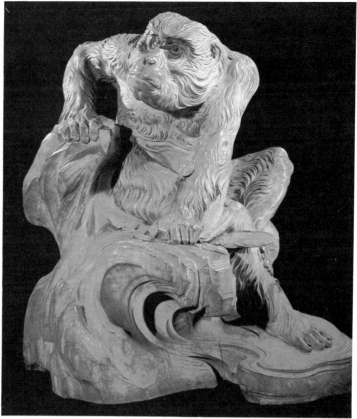

高村光雲　老猿　木雕　高106cm　1893年(明治26年)　東京博物館藏

彫刻家　故黃土水君　遺作品展覽會陳列品目錄

日時　昭和六年五月九日、十日　午前九時ヨリ午後五時マデ
場所　舊廳舍

光榮記念品
久邇宮家御下賜銀盃（尊像製作ニツキ）昭和四年
總裁宮御下賜聖德太子奉讃展入選賞　昭和四年

製作品
臺灣教育會館所藏品ノ部

一　みかど雄子　木彫　宮中獻上品複製
二　雙鹿　木彫　同
三二　番鷲　石膏　第二回帝展出品　大正七年作
四　甘露水　大理石　第三回帝展出品　大正八年作
五　ボーズせる女　石膏　第四回帝展出品　大正九年作

立像ノ部
一○　顏國年　大理石　大正十二年作
一一　同上未完成　石膏
九　子供放尿　石膏
八　尼　石膏　昭和四年作
七　釋迦如來　石膏　昭和四年作
六　釋迦如來　石膏　昭和二年龍山寺建木彫ノ原型

坐像ノ部
一二　張清港氏母堂　石膏　昭和四年作
一三　郭春秧氏　石膏　昭和四年作
一四　數田氏母堂　木彫
一五　裸婦（結髮）木彫

胸像ノ部
一六　安部幸兵衞氏　石膏　昭和五年作
一七　賀來氏令氏　石膏　昭和三年作
一八　邨春秧氏　石膏　昭和四年作
一九　許內氏母堂　石膏　昭和三年作
二○　黃純青氏　石膏　昭和三年作
二一　後藤氏令嬢　石膏　美術學校生徒時代作
二二　孫文氏　ブロンズ
二三　同志社文人　ブロンズ
二四　保田氏令嬢　石膏　大正十五年作
二五　法文人　石膏　大正十五年作
二六　高木友枝氏　石膏　昭和四年作
二七　立花氏母堂　石膏　昭和四年作
二八　永田隼之助氏　石膏　昭和四年作
二九　橫野榮太郎氏　石膏　大正十五年作
三○　益子氏衆父　石膏　大正十五年作
三一　山本悌二郎氏　石膏　大正十五年作
三二　林熊徵氏　石膏　昭和二年作
三三　無名女　石膏　昭和五年平德太子奉讃展入選

レリーフノ部
三四　水牛群像　石膏（寫眞）昭和五年作

因此，凡從他的雕刻室出來的雕刻家，便同時習會泥塑，翻石膏和木雕三層技術。至於北村西望對於黃土水的影響則甚微。

黃土水作品裡的兩件成名之作「山童吹笛」和「水牛群像」都是泥塑的翻銅。在臺灣名士楊肇嘉的收藏中有一座鹿是他的木雕，此外據說曾爲萬華龍山寺雕過一尊釋迦牟尼的全身像，可惜後來毀於轟炸。其石膏原模後來由其夫人廖秋桂帶回臺北，現存友人魏清德處。

詩人魏清德（筆名尺寸園）「龍山寺釋迦佛像和黃土水」一文，謂「君之雕刻，於造石膏模型時，必先竭力以赴，數易稿，佳時乃範銅刻木。素不喜小品，爲生活上較容易脫手故，偶一爲之，又不肯多作。叩以故，云恐久而腕力流於纖弱，故寧習其難耳。坐是不免有長安米貴，彈鋏無魚之歎……」。龍山寺之釋迦像乃依其囑而成者。

二次大戰，雕像毀於兵火，魏氏又爲詩詠曰：

「吾臺默數雕刻家，能事首屈黃土水，黃君天才兼努力，不待形似沾沾喜，君言生動必惟神，飛潛動植皆一軌；爲我雕聖塑釋迦，慘淡經營搞屢毀。上從骨相至學道，按圖考究天竺史，佛像所貴在慈悲，慈悲誠中形外耳。我佛入山謝山緣，繁華富貴等雲煙；豐肌幾時變清瘦，下山跣足神悠然。石膏模竣木斯刻，運自日京來臺灣；龍山文甲古梵宇，創建二百餘年前。我奉木像往供獻，撞鐘伐鼓聲淵淵，滿堂緇流急奔走，諷經頂禮膜拜虔；遠近聞風競瞻仰，肩摩轂擊常聯翩。盟機投彈中殿災，一炬木像遭劫灰，乃知宿命佛不免，兵燹於人何有哉？桑田轉瞬幻滄桑，石膏模型幸尚在，石膏像似護石盧，心香一瓣長相對。龍山寺宇新又新，範銅塑像待後人；石膏像雖不耐久，至少猶堪數十春。」

晚期，黃土水決定定居日本，在東京池袋建造一座五坪左右工作室，水泥和木工都自己下手。「水牛群像」便是在這裡完成的，它的高有九臺尺，長十八臺尺，曾出品第十一屆「帝展」。這巨大的工程使他因而積勞成疾，不久經醫生的診斷發現是盲腸炎過症而

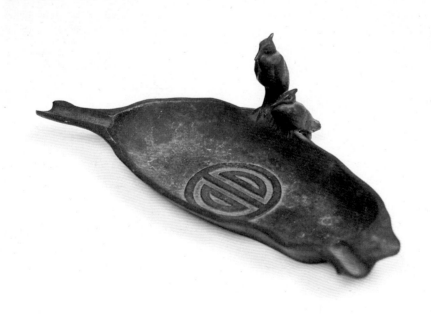

黃土水　白鷺鷥煙灰缸
銅鑄　邱文雄藏

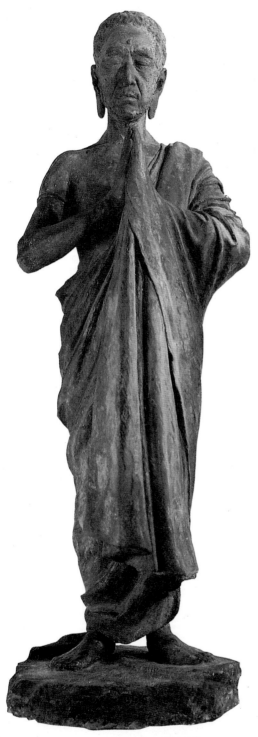

黃土水　釋迦牟尼像　原型石膏像　魏清德藏

黃土水像

黃土水　山童吹笛　泥塑

併發的腹膜炎，蔓延到一九三一年二月二十一日終告不治，死時才只三十六歲。

黃未亡人後來捐「水牛群像」予市府，詩人魏清德曾為文紀念：

「此一巨作，長十八臺尺，高九臺尺，畫面浮刻盛夏之芭蕉園，清風徐來，綠葉招展，五隻水牛交頭接尾於綠茵之上，兩個裸體牧童，天真爛漫，一騎牛背，手持竹竿，竿上置一竹笠；腳下水牛，一無所覺，俯首咀嚼綠草。一立牛側，以手愛撫水牛，水牛眼呈喜色，伸長其頸，任其所為。畫中詩趣橫溢，構成一幅幽閑靜穆之南國風景。」

黃土水生於一八九五年，正好是日本佔據臺灣的同一年。在他的少年期，殖民政策仍然未曾對臺灣的鄉土藝術和宗教信仰有所限制，而神像和廟堂的雕刻行業正是興盛一時的時候，各地方廟宇的石雕，龍柱雕等的雕師都擁有相當高明的技藝，不但仿古的格式能純熟應用，且每每有創新者出現。操佛像木雕行業的多數為福州人，由於農業生產的富庶，宗教信仰深入民間，廟宇的建造業因而興隆，所以佛像的雕工十分精緻，福建一帶一流的手藝均來臺謀求發展，造成了臺灣民俗雕刻全盛的局面，這一點對於黃土水日後從事雕刻必然有很大的鼓舞和影響。

黃土水生於淡水河右岸的艋舺（萬華），在大稻埕的公學校（太平國小）讀書時，每天上學必沿河岸往下游走約半小時路程才到學校，這一段路是洋行和茶行密接成的商業區，還有城隍廟、媽祖廟等香火興旺的神廟也都集結在這一帶，從淡水河進出的船隻均停泊在艋舺沿岸，是為臺北貨物的吞吐港口，所以新奇的外來文明都首先由這裡傳入臺灣。就在這樣的環境裡才搧起了黃土水對藝術的興趣，從此拿起雕刀，再也沒有放下。

而父親黃龍是個製造人力車車廂的木匠，對木雕的操作技法等予黃土水當有必然的影響才是。不久，舉家搬往大稻埕真人廟口（今之延平區一帶）。

黃土水　水牛　木雕

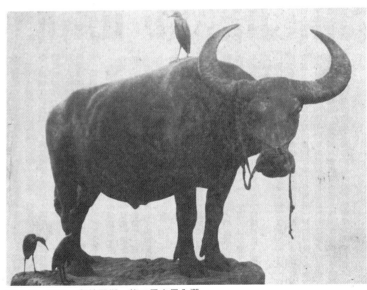

黃土水　郊外　銅鑄雕塑　第五屆帝展入選

黃土水　馬　銅鑄

黃土水　鯉魚　木雕

　　就讀國語學校（後改爲臺北師範學校，再改臺北第一師範，爲今天的臺北師專）後，他對雕刻的才能很快地就顯露出來，以一尊觀音的木雕像而受到教師梅村的讚賞，才引起學校的注意，畢業時校長提名保送他到東京美術學校進修雕刻，得了三年的獎學金。這樣他才成爲高村光雲的門下。據說這時期他住在東京小石川「高砂寮」，工作時「常以藥罐煮地瓜，一面飲湯止飢一面工作」，猜測他是因而傷了身體，才導致後來一病不起。

　　高村光雲有個兒子叫高村光太郎，和荻原守衛同是最早期的留法雕刻家。一九〇九年回國時把羅丹的風格和藝術觀帶回日本來。極力倡導羅丹一派的主張，即所謂雕刻的本質並不在從事物體外形的精確描寫。從此啟發了年輕的雕刻家放棄雕琢細磨的古法去探討雕刻性「光」的問題，同時他在「スバル」雜誌上發表的一篇「綠色的太陽」，被日本美術界譽爲「日本的後期印象派宣言」，以後連續翻譯的許多關於雕刻的論文，對當時雕刻演展的趨勢產生很大的影響，因而又有「新雕刻啟蒙思想家」的稱譽。這個時候，正是黃土水初來東京時。因拜師高村光雲的關係，與光太郎非常親近，黃土水在年齡上只小他七歲，思想的溝通比較容易，對藝術的感受也比較接近，所以在雕刻的見地和認識方面受光太郎的感染就遠較自己的拜門師傅高村光雲和朝倉文夫要大得多。的確，由於光太郎的思想啟發，他才真正瞭解到做爲一個雕刻家應該以怎樣的眼光去審視週遭的物態形體。

　　嚴格的說來，黃土水對羅丹藝術觀的體現，並沒有徹底，理由是他怎麼也脫不掉鄉土的氣息，這種地域性的藝術情操始終區限著他，使他對純雕刻性的理念無法施展開來。在非地域性的羅丹雕刻中所能表現的整體的動態裡，看到的是從印象主義出發的光影肌理和動勢運行中所顯示的生命感，相形之下，黃土水的作品就令人感到單薄了。不過，他的「山童吹笛」雖然是早年學生時代的習作，但是在整個雕刻所擁有的體積裡量的流動感，確實被雕刻家所充分掌握到了。這種雕刻的才能，不管是先天或是後天的養成，在中國近代雕刻史上恐怕也難能再找出幾個人來。

　　黃土水逝世後，一九三一年五月，由日日新報社社長何村徹，及顏國年、許丙、郭廷俊等發起，日本政府在臺北總督府舊廳舍（今中山堂舊址）舉行他的遺作展，展出的雕刻八十餘件，其中重要的作品有：

一、觀音彌勒像（木雕，臺北師範學校藏）。二、山童吹笛（雕塑，首次帝展入選作）。三、鹿（木雕，帝展入選作，楊肇嘉藏）。四、釋迦牟尼像（木雕，存於萬華龍山寺者已毀於火災，原型石膏像為魏清德收藏）。五、雙鹿（木雕，日本宮中收藏）。六、雉（木雕，日本宮中收藏）。七、猿（木雕，日本宮中收藏）。八、久邇宮邦彥像（石膏，久邇宮家族藏）。九、黃純青像（銅像，黃氏家族藏）。十、甘露水（大理石，第三次帝展入選作，臺灣總督收藏，後來陳列於省議會）。十一、女人的姿態（石膏，第四次帝展入選作）。十二、郊外（第五次帝展入選作）。十三、臺灣風景（石膏，聖德太子奉讚展出品）。十四、高木博士胸像（石膏，聖德太子奉讚展出品）。十五、明石總督像（青銅）。十六、數田氏令慈像（木雕）。十七、水牛（日本宮中收藏）。十八、撒尿的小孩（石膏）。十九、水牛群像（石膏，翻銅後存於臺北中山堂，最後的作品）。此外還有林熊徵、郭春秧等臺灣地方名士之胸像。

同年六月一日，臺灣教育會發行的機關雜誌「臺灣教育」上刊有「追憶黃土水君」一文來追述這位早逝的藝術家。他的追悼會在東京舉行時，日皇、皇叔久邇宮、文部大臣、東京市長等均送有花環並派人參列祭弔，島內的報紙也紛紛為文紀念。黃土水的出現雖然只短短十年，他的成就能受到各階層人士的重視，對於後起的藝術工作者著實給與很大的鼓舞。以後幾年相繼有蒲添生、陳夏雨和黃清呈等優秀的雕刻家產生，然而在成就方面便很難再有超越黃土水之上的了。

四、是放逐，也是回歸的路—— 第一個留日畫家劉錦堂

黃土水「山童吹笛」的入選帝展，是臺灣鄉土色彩的寫實雕刻第一次展示於日本的公開美展。它所代表的意義是：臺灣近代美術的誕生，這一年是公元一九一九年。

幾年後，陳澄波、顏水龍、李梅樹和廖繼春等人的油畫相繼在「帝展」出現時，他們的繪畫便已在黃土水開拓的路向又邁進了一步。看來，一個錦繡的前程似已展現在臺灣畫壇的眼前。這個願望後來證明只兌現了一半；這一半是：新美術運動的蓬勃展開為世紀初葉的臺灣美術史上填上堪稱充實的一頁。另外的一半是：黃土水當初拓殖的道路，經過臺灣官展上的競爭之後，濃厚的鄉土色彩，被外來的藥水漂白了。終於變了質，變了味。直到蒲添生、陳夏雨等新一代雕刻家興起，他們的作品已經以裸女為中心主題了。

我們所感慨的是：雕刻的人才本已寥寥無幾，又只能斷斷續續地出現。這個現象的形成，是有原因的：

第一、封建的農業社會剛剛過去，藝人文士派的習氣還未能完全洗清，而雕刻的創作必須付出相當的勞力，因此被文化人視為是勞動的生產，畏之也藐之。

第二、鹽月和鄉原等從事教育的日本畫家始終未能主動去鼓勵和培育雕刻的人才，「臺展」成立之後，又置雕刻於門外，使雕刻在臺灣因沒有發表的機會而無法普及。

此外，雕刻本身的笨重和材料的昂貴以及黃土水成名之後定居日本，而疏遠了臺灣藝壇也都是原因。如此，臺灣雖經過這次難得

劉錦堂　棄民圖　第一屆全國美展（南京舉行）　張秋海　裸婦　油畫　1928
入選作品

的美術運動，寫出來的卻只是片面的繪畫運動史。

　　正當黃土水在日本留學的時候，另有劉錦堂也在這時就讀於東京美術學校。時間約在一九一五年左右。

　　這期間在東京的臺灣留學生才一百多人，「差不多是經臺灣各地日籍地方官的介紹，而寄宿在東京各名士家中」（楊氏回憶錄），後來「有伊澤修二在東京專門照料和監督臺灣學生，設有臺灣協會的寄宿舍，而臺灣協會是臺灣關係者所組成，臺灣關係者是指那些統治臺灣的官僚、投資者和事業家。」因此黃、劉二人留日期間不是寄宿在東京名士家中便在臺灣協會的寄宿舍裡。

　　關於劉錦堂的生平，在洪炎秋爲「楊肇嘉回憶錄」寫的序裡有一段記述：

　　「最初到北平去的臺灣留學生，是民國九年的臺中樹子腳人劉錦堂，後來拜國民黨要人王法勤爲義父，改名王悅之，就一直住在西栓馬樁的王公館，原來是東京美術學校學洋畫的學生，到北平後，爲第一個考入北京大學當僑生的臺灣學生，他幫助王法勤從事國民黨的地下工作。」（註：王法勤爲當時國民黨中央委員）

　　又，王白淵的「臺灣美術運動史」中「美術界的先驅者」一章裡，也談到劉錦堂：

　　「……美術學校畢業後一直沒有回臺。後來到祖國大陸去，改名爲王悅之，在北平經營北平藝術專科學校，自己任校長，光復前在該地逝世。他和臺灣美術界可說沒有發生過關係，但亦是臺灣美

張秋海　鰊　油畫　第一屆台展(1927)

術界先驅者之一。他的作品在臺灣很少看見，光復後，他的未亡人
託工藝家儲小石帶來二幅油繪，請當時臺北市長游彌堅介紹給臺灣
美術界。後來在臺灣省博覽會之美術回顧室展出。雖是小品亦可看
出其藝術之一斑。據我所看，他的藝術雖有素質與天份，但和其他
先驅者一樣，乃在未完成中終結其一生。他的油繪枯淡素樸，帶有
南畫的風趣，在北方藝術界頗有聲譽。」

　　上述洪炎秋和王白淵兩人所指的「北平藝術專科學校」恐怕就
是早期的私立京華美專。因為國立北平藝專是民國初年教育總長蔡
元培旅遊歐洲時，將林風眠從巴黎聘回北平創辦的，時間約在民國
十四年前後（晚於京華美專）。

　　第一屆全國美展在南京舉行時，王悅之的作品很受當時畫界的
重視。在該屆精印的目錄中可以看到這幅畫的複印圖片。是一幅水
墨的人物畫（或為寫生之作）；一個衣衫襤褸，手執木杖的老人立
像，所描寫的是流浪者吧！

張秋海　虎丘千人石庭　油畫
第四屆台展(1930)

　　據說，較劉錦堂稍後，有張秋海進東京高等師範學校圖案科，
正好與領中國政府獎學金在該校就讀的莫大元（研究美術教育，現
任教於臺北師範大學藝術系）是同學，莫大元對他的記憶還很清楚：

　　「張秋海的畫在當時算是很不錯的了，至少他是用功畫正規畫
的學生。一段時間我們經常在一塊……。後來，他轉到東京美術學
校專攻西洋畫。和一個日本姑娘結婚之後，就一起到東北去，從此
沒有再回臺灣。聽他口氣是因為恐怕回了臺灣會遭受鄉人的歧視。
光復之後，我在師大代理藝術系主任，曾寫信勸他回來，不知為什
麼他總是不肯……。現在恐怕已經不在了！」

　　張秋海在校時確實有過很好的表現，四十年後到東京教育大學
（既高等師範學校）留學的臺灣學生，還時常聽到曾與張秋海同過
學的教授在稱讚他。

　　第一屆臺灣美術展覽會在臺北舉行時，張秋海寄作品回來參展

張秋海　習作　油畫　1928
第二屆台展

過，是一幅題名作「鰊」的油畫，方形的餐盒，放著白色的圓磁碟子，上有三條炸魚，後面木碗盛湯，玻璃杯盛水，構成一幅色彩對比強烈的畫面。約略看得出作者對油彩的把握和素描的功力，據說他的作品後來入選過「帝展」，又加入「七星畫壇」，但不久就甚少在臺灣發表作品。

因此，對臺灣近代美術有過汗馬功勞的，還是以後的幾年才到日本學畫的留學生。

五、虛架的一座橋，爲的是徘徊── 油彩的化身陳澄波

一九二○年代的臺灣，是新的文化思想由萌芽而成長的年代。

一九一八年美國威爾遜總統十四點和平建議的發表，在全世界每塊被殖民的土地上播下了民族自決的思想種子。這時，朝鮮「萬歲事件」的發生和愛爾蘭的獨立，事事都已證明在帝國主義殖民下的青年，已到了該覺醒的時候。尤其是中國的五四運動，更直接地喚醒了留日臺灣青年的覺悟。於是在留學生當中便有「新民會」的成立和「臺灣青年月刊」的創刊，是爲臺灣青年民族自決思想走向實踐的第一步。

一九二○年中國大陸五省饑饉甚爲嚴重，在東京的「臺灣青年會」發起了募捐運動，把捐來的一千一百九十三日圓寄回祖國救濟災胞，他們的壯舉十足表現了臺灣青年對大陸同胞的關懷。

「臺灣青年月刊」於一九二一年四月改爲「臺灣雜誌」，內容中日文各半，而論調由抽象的理論走向實際的臺灣問題，如「太平洋會議與中國問題」，「亞洲復興運動與日本殖民政策」「洞察晚近世界潮流」等，並且還發表有連雅堂的「劉銘傳列傳」「劉璈列傳」和「顏鄭列傳」等傳記文學作品。

陳澄波　普陀山的前寺　油畫

陳澄波像

陳澄波　裸女　水彩畫　28.5×37cm　1932

陳澄波　清流　畫布、油彩　72.5×60.5cm　1929　畫家家族收藏
第一次全國美術展覽會

　　到了一九二三年，臺灣雜誌社終於發行中文半月刊「臺灣民報」，並創設白話文研究會於臺南，在「民報」的創刊詞裡林呈祿闡明發刊的目的；

　　「時勢已經進步，只有一種雜誌，實在不足以應付社會各方面的要求，這次新創刊的本報，專用平易的漢文，滿載民眾的知識，宗旨不外啟發我島的文化，振起同胞的民氣，以謀臺灣的幸福。」

　　創刊號裡登載有胡適之的喜劇「終身大事」，羅素的「中華之將來」和超今等人的「中國留日學生大示威」、「張紹曾內閣的總辭職」等，從題目便已能看出他們對祖國抱有深切的關懷。在這種心懷祖國思想的大潮流下，這時期的留日學生於學成之後都走向祖國大陸參與建國的工作。因此劉錦堂和張秋海以及後來的陳澄波、郭柏川、陳承潘等畫家，也都相隨踏上了回歸的道路。

　　在留日學生僅二千多人的當時（一九二二年統計），尤其學畫的學生尤爲少數，在這情況下，其回國的人數算是佔了很大的比例。雖然中國正處於內亂未定的局面，軍閥割據和列強的蠶食，統一的希望遙遙無期。這一切都沒有讓青年畫家視爲畏途。這當中必然有極堅決的意識，來支持著他們，否則他們決不放棄東京這般良好的藝術環境而邁向多難的祖國。

　　凡在臺灣光復之後和陳澄波有過交往的人，都會經常聽到他在勸導畫友說國語，善意幫助畫友認識祖國和祖國的同胞。因爲他對祖國的愛和對祖國的認識比別人深也比別人早，至少在他自己心裡是這麼認爲。

　　只有藝術，對他才能像祖國一樣抱有那股狂熱的愛。在一篇自述中，他果然將自己比成了油彩：

「我，就是油彩，不知生長於何時何處。自從被人帶進了工廠，就在女工纖細的手裡，把我分解又再分解，成爲有用的原料。

再也不知道這世界發生過什麼事？只知道這裡是機器的工廠。

在吱呀、吱呀的響聲裡，「壓」的一聲，我變成了粉末。

堆積在臺前的，都是我同伴的屍體，他們全在「壓」的一聲下犧牲了。

又是咔噠、咔噠地響起，什麼在推我滑進長管，掉入水槽。沈的、浮的和半沈不浮的全是我的同伴。一下，工人已在打撈，不管沈的、浮的全被救起，等著曬乾。

這次，我被拋在油鍋裡，拌成了粘糖漿，火在焰焰中昇起，我的命死去活來，醒來時已裝在鉛筒裡，紅的、黃的各色紙籤都是我的名字，我貼著它躺進紙盒，來到人的世界。

有一天，我被人買走了，他是個畫家……。每天，他把我擠了出來，調著、弄著、塗著、刷著，好久好久，我才乾成一幅畫，掛在畫展的會場。

噢！真沒想到，這麼多人在羨慕地望著我，讚美我，那到底爲什麼？難道因爲我有過一段辛酸的命運？」（「臺灣美術」一九四〇年六月號—— 譯自日文）

的確，對藝術，正如他之對祖國，可是他只是個默默的耕耘者。

陳澄波在臺灣割讓的那一年出生於嘉義，臺北師範學校畢業後在家鄉當小學教員，直到一九二三年才留學日本，因此一九二七年畢業於東京美術學校師範科時年齡已超過卅二歲。一九四五年臺灣光復，第三年他就去世了。他的這一生雖有過一段在中國國內的生活，但整個的生命旅程，無異是在臺灣史上最悲慘的五十年殖民統

陳澄波　基隆河　油畫　49×63.5cm　1933

治中度過。今天,當我們回頭來看那一時代臺灣畫家,我們會發現到,陳澄波確實是一個時代的典型人物。在他一人身上擁有了當時知識青年普遍的苦惱和矛盾;苦惱的是,手中一支畫筆無力體現出異族逼害下的精神感受,矛盾的是,心力的奉獻無法同時兼顧於祖國(大陸)和鄉土(臺灣),充當一名愛國者同時又是愛鄉者的願望,使他神分二處,兩頭奔波。

在美術學校和陳澄波同過學的前輩畫家,對他學生時代學習的精神都表示過由衷的佩服。尤其是廖繼春,他說:

「……那年陳澄波已經廿八歲了,抵達日本的第二天就是美術學校的入學考試,這時學校還設有特別學生制度(凡來自中國、朝鮮和臺灣的學生,因程度無力與日本學生同等競爭,所以學校當局在本科之外另設特別生,分開招考。入學之後只修術科,是一種變相的旁聽生制度。),如果誤了這趟考期就得等到第二年的招生。在東京應接的臺灣同學趕忙帶著他到處奔跑、理髮、照像、領表報考等都得在一天內辦完。而他自己一來生疏,二來心慌,什麼事也作不得主,只好聽人擺佈,直到發榜後看到自己的名字了,方才鬆下一口氣,心神也才定了下來……」

陳澄波 初秋 油畫 1942

「入學以後,日本人對臺灣來的學生都感到很新奇,時常會提出莫名其妙的問題來,比如問你懂不懂得用筷子,吃米習不習慣等,他們總以為臺灣來的就是高砂族,那時陳澄波又黑又小,倒也有幾分像……。在課堂上他自知程度不如人,年紀又比人大很多,所以學習特別認真。假期上野公園裡經常看到他豎著畫架在寫生,只要有從身邊走過的高級生,他總是不肯放過就上前請教,儘管自己的年齡比起他們來還大出好幾歲。

「日本學生多數不太瞧得起臺灣人。尤其像陳澄波這種只知下死工夫的學生。但誰也料想不到第七回「帝展」發表新入選人名單時,居然出現有陳澄波的名字。從這以後,同學們都改稱他作「先生」,不再喊『陳君』了。」

一九二七年三月,陳澄波畢業於師範科,接著又進研究科專攻西洋畫。課餘到岡田三郎助主持的「本鄉洋畫研究所」進修。岡田

陳澄波 龍山寺 油畫 1928 第二屆台展

陳澄波 帝室博物館 油畫 1927 第一屆台展

三郎助是當時「帝展」西畫部會員（該部會員除岡田外，還有和田英作、中村不折、藤島武二、滿谷國四郎、和田三造、南薰造等六人），台明治二十九年，東京美術學校西洋畫科初設時，黑田把「天真道場」兩名弟子帶來協助創業，岡田就是其中之一。直到「白馬會」時期他還是主要的角色。在「文展」的傳統下，他的資格僅次於黑田和久米，而高於藤島武二。岡田（一八六七－一九四三年）出生在佐賀，一度師事曾山幸彥，和黑田等交遊之後，畫風開始轉向外光派，一八九七年獲文部省留學獎金到法國，一九〇二年回日本執教於東京美術學校，其畫風與黑田同時被譽爲正統的外光派，人物畫多以暗調子單純背景來襯托主題，風景畫則以纖細的筆觸帶出柔和的色澤，這種平靜而又細膩的感性是岡田作品的特色。

陳澄波的人像畫並不多見，而其風景之作受岡田的影響也相當有限，但愛用細筆一點與乃師倒很接近。不知是由於畫面日久褪色還是個性使然。他的色調顯然也極溫柔，只是細微的程度尚不及岡田，這和素描的功力以及野獸派筆法的干擾，都有很大的關係。筆調與色彩間的配合恐怕是陳澄波一生最難克服的問題，因而使他無法控制使畫面的騷動平定下來。作品每每令人有未完成的感覺。晚年的作品稍微穩重而產生難得的節奏感，那該是四十五歲以後的事，若拿他在藝術上的才能和黃土水相比，恐怕黃氏要勝他一籌有餘，也許這是過份主觀的看法。

陳澄波居留中國大陸的時間是一九二九年到一九三三年，這期間他在上海任職於新華藝專西畫系主任、昌明藝專藝教科主任、藝苑繪畫研究會名譽教授。民國十八年國民政府教育部派他爲日本美術工藝特別考查委員，同年出任福建省美術展覽會審查委員和上海市全國美術展覽會西畫部審查委員。民國十九年任上海市全國中等學校教員夏季油畫講習會講師及上海市中等學校圖畫科督察。上海全國訓政紀念綜合藝術展覽會中被推選爲「現代代表油畫十二大家」之一（參展作品是描寫西湖的斷橋殘雪圖）。又遴選出品芝加哥博覽會中國館的當代美術展。（以上資料引自「臺北文物」第三卷第四期，王白淵文）。

此時的陳澄波僅不過是剛學成歸國的臺灣青年，短短四年內在祖國美術教育界得以盡一己之所能擔當起這許多重要職責，其工作成效以及對祖國繪畫的貢獻如何暫且不論，就以他個人對國家的一片赤誠，任勞任怨的奉獻精神，確是值得令人佩服。另一方面，當時的國民政府對此留日歸來的臺籍畫家，無須通過有力後臺的推薦而任以重職，這種開明的政風著實令人嚮往！

這一段時間，正是陳澄波從事美術教育事業的黃金時代。但他並沒有因爲私人在國內的備受器重而趾高氣昂，忘卻了臺灣鄉土的親情而與島內的畫壇就此隔絕。他不但每年寄作品回臺參加展出，還在書信中鼓舞畫友建立一個有力的民間繪畫團體，因此才有後來的「臺陽美術協會」的成立。

一九三三年「臺陽美術協會」的籌備工作已經開始積極進行，陳澄波便毅然辭退了國內的教職回到臺灣來。在以他爲主的一群臺灣青年畫家們共同努力下，終於在一九三四年十一月十日假臺北鐵路飯店成立了這個臺灣有史以來組織最堅強、陣容最龐大、素質最優秀的民間美術團體。從此每年春天舉行一屆「臺陽美術展覽會」，四十年來，除了太平洋戰爭末期的特殊境況，從來沒有間斷過。

陳澄波的歸臺，不只增強了畫壇的一分力量，同時也介紹回來祖國美術的形勢和思潮，他的最終願望乃在於爲隔絕狀態中的國內

與臺灣畫壇築成一道架橋，讓臺灣美術思想的潮流能逐日往祖國回歸，畫家的創作傾向往中國文化認同。

　　當我們進一步認識陳澄波內心的歸向以後，我們便不難掌握他藝術創作的底蘊，也明白了他的畫面何以不能安定的道理。他不像黃土水僅以捉穩了鄉土的輪廓而滿足，他的思想和熱情始終是在祖國與臺灣鄉土間兩面徘徊。對此波動中的情操，習自日本學院的西洋繪畫技法當然無法勝任表達，這當中實在存有太多的矛盾和障礙，那裡不僅是技法的問題、題材的問題，或是材料的問題，而是臺灣文化與其母體文化面臨斷絕的問題，中華文化在臺灣遭受殖民文化強姦的問題。陳澄波所具有的是感性敏銳的畫家本質，處在文化臨危的險境裡又如何能蒙昧於心來虛設一個平靜的世界！

　　陳澄波的藝術終其生而無力臻於成熟，實非他的才氣不足，說開了只是這一代人的共同命運。

六、「人生是短促的，藝術才是永恒」
── 英雄的化身陳植棋

　　「臺灣文化協會」的成立，對於一九二〇年以後臺灣民族運動和文化運動的推展產生有很大的影響作用，不論對積極的抗爭，還是消極的請願，「文化協會」均能傾出全力，直接或間接予以支持

陳植棋　基隆車站　油畫　1925

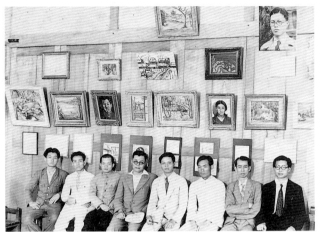

陳澄波(右起四)與嘉義青辰美術協會特別會員合影。左起三為張義雄、左起四劉新祿、右起二林榮杰。(1940年)

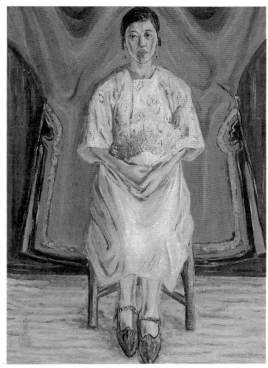

陳植棋　夫人像　油彩　91×65cm　1927

，以求達到全民性的抗日行動。

　　關於「文化協會」的組成，在「楊肇嘉回憶錄」中曾有一段提及此事：

　　「據記憶所及，臺灣文化協會最初是由臺北的醫學專門學校學生發起。於一九二一年七月間，始由蔣渭水先生偕同其他發起人託林獻堂先生出面主持，遂於同年十月十七日正式宣佈成立，公推林獻堂先生為該會的負責人。大概因此之故，所以日本的矢內原教授評文化協會為臺灣自助的啟蒙文化運動。這是臺灣文化協會組織的起源。其後因蔡培火先生的返臺，即由蔡氏協同蔣渭水先生負起實際推動的責任。對於社會的影響，在臺灣文壇曾引起過新舊文學的劇烈論爭，並且以後所發生的工人對工廠廠東、店員對店東、蔗農對製糖會社等的反抗行動，不能不說是因文化協會的傳播新思想所導致。」（楊氏回憶錄一九二頁）

　　這時候在臺的青年，新思想的來源不外是：一、間接由日本留學生吸取歐美式的民主主義。二、透過在祖國大陸求學的學生輸入三民主義及五四運動的思潮。其影響所及，造成了各學校學生運動接二連三地發生。這當中臺北師範學校的幾次學潮所波及的面最大，在楊氏的「回憶錄」中提到的有：

　　「……本年（一九二二年）的十二月廿八日開除學生三十名，停學者六十四名，都是臺籍的學生。究其原因，是為了些芝麻綠豆般的小事。起因是該校舉行遠足旅行。但旅行的費用，則臺籍與日籍的學生大有差別，日籍學生是全部公費的，臺籍學生則須自己負擔。臺籍學生因為所需費用既係由個人負擔，所以對旅行的目的地，即提出意見，希望到中、南部旅行，據說就是日籍的學生中也有很多是希望到中南部的。可是學校當局硬性規定旅行宜蘭，不能更

改，但又要學生呈遞『感想』文。內有許吉者於『感想』文內附陳當局對學校改革意見，不料學校即據此認定該生有反抗學規的思想，竟勒令歸家反省，其餘學生因不明就裡，曾向學校當局查詢。學校當局不惟不予答覆，反指學生干預校政。本來臺籍學生平素對於不平等的教育待遇，早已積憤於心，至此益忍無忍，遂導致罷課風潮，而學校當局既不自我檢討，反而變本加厲，以開除及停學爲壓制風潮的手段。這時學生的家長們既痛心自己子弟的失學，而又感於殖民地教育當局的作風跋扈，即於彰化集會，研討對策。後懾於統治者的淫威，陳詞固極盡委婉之能事，但結果，終未獲得子弟復學的希望。」（二○七頁）

這一代的臺灣畫家，多數出身臺北師範學校，類似的學潮多少都親身經歷過。可惜甚少聽到過有人提及這一段的回憶。只有在王白淵的「臺灣美術運動史」裡介紹陳植棋時才提到有：「陳植棋於臺北師範四年在學中，參加先烈蔣渭水等人之民族運動，而被開除退學，然後負笈東都，進東京美術學校洋畫科。」另外，李石樵的自述「酸苦辣」裡也提到：「……那些先輩上級生中有陳植棋、楊啟東、李澤藩、葉火城等人。陳植棋後來因爲排斥志保田校長事件被學校當局開除退學，跑到東京去學畫。」

排斥志保田事件的發生稍晚於「旅行風潮」，大約在一九二三年間，而陳植棋退學後在臺灣已無學校可讀的情況下，只好下決心到日本學畫。於一九二四年進了東京美術學校西洋畫科。

陳植棋在同輩畫家的眼中，是個有才華、有理想、有正義感的畫家。雖然他一生只活了短短的二十六年，而眾人對他的懷念卻是長遠的。

排斥志保田的事，對陳植棋儘管可以說由於他性格的剛毅，甚或視爲年輕氣旺，但是，如果以整個臺灣反殖民的民族運動來看，凡是有熱血且真心愛鄉土的人必然會有類似的反抗，這種行動如果

陳植棋　芭蕉園　油畫　1929　第三屆台展

陳植棋像

陳植棋　海邊　油畫　1927　第一屆台展特選　　　　　　　陳植棋　愛桃　油畫　1927　第一屆台展

陳植棋老師吉村芳松油畫　花束

善於應用，將不難匯聚而成一股強有力的抗日勢力。可惜零零落落的星火遭受撲滅之後，反抗的火種就越來越微弱了。

　　一個畫家，尤其是能夠站得起來的畫家，多數是有才華的，若說有理想的那就少了。而這理想的背後所支持的是發自社會群眾之愛心，則更是少之又少。畫家向來被認為是浪漫的，因為他對愛的表現總是多方面的；他愛他的藝術，也愛他的同胞，還要愛身邊的女人。平時他僅借著藝術和女人，所顯露的是浪漫的才華，而當異族淫威欺壓著全體同胞的時候，由理想引發而出的正義，才使最裡層的愛展現到人格的正前面來，或以藝術的手段，或以社會的手段，或以政治的手段來捍衛所屬土地和人民。陳植棋就是這一代知識份子當中把理想付諸行動的一個畫家。

　　陳植棋出身在臺北南港一個富豪的家庭。所以從小就培養成要什麼得什麼，有什麼說什麼，天不怕地不怕的剛強個性。臺北師範事件以後，他就乘船到東京去了。那時候的他才十八歲不到。一九二四年雖然進了東京美術學校西洋畫科，但主要的工作地方卻在瀧野川區田端百的吉村畫塾，接受吉村芳松的指導。

　　吉村在日本的畫壇並非一個頂端的人物，只是他和臺灣畫家所建立的友情十分深厚，如陳植棋、李梅樹和李石樵等在東京的許多年裡一直得到他的照顧和指導。

　　李石樵的自述中也提到了吉村：

　　「……談起陳植棋時，還要提起的就是我在東京十二、三年之間，懇切地教我的吉村芳松先生，吉村先生是由陳植棋介紹的。他是一位和一般日本人有點不同的人，他稱我們臺籍人士從不叫臺灣人，而叫我們做中國人。他每年都要畫穿中國裝的女人像，他的態度很是真摯而友好，平時也很喜歡聽我們談話。因為這個關係，僑居東京的臺籍畫家，沒有人不知道先生，而且多數都受過他的指導。」（「臺北文物」季刊第三卷第四期）

　　陳植棋到了吉村的畫室，因吉村的影響對西洋的繪畫才有更深

陳植棋　二人　油畫　1928　第二屆台展　　　　　　陳植棋　三人　油畫　1928　第二屆台展

入的瞭解，後來日漸傾心於塞尚等後期印象派的畫風，遂認為臺灣
繪畫的前途應由後期印象主義作為出發點，踏過了野獸主義，然後
才能建立一個屬於自己的現代繪畫。在寫給師範學校後期生（李石
樵、洪瑞麟、張萬傳、陳德旺等）的信中，除了輸導西洋藝術的思
潮，尤其強調的是，作一個畫家一定要到東京來，眼界開闊了，畫
業才能有所精進。這樣，李石樵等在他的鼓舞下，相繼地來到了東
京。陳植棋後來不幸病逝，使李石樵等因悲憤益師良友的逝去，下
決心一定要在畫壇上站立起來。李石樵的自述中記有：「……民國
廿年在我的學畫生涯中，發生一個很大損失；那就是陳植棋突然的
去世，自從到東京以後，我和他有兩年多的時間，經常在一起生活
，受他指導教誨，不斷受他影響，這在我一生中是很重要的階段。
」以李石樵剛強自負的性格，對陳植棋的死能有這般悲痛的感慨，
從這一點已不難看出陳植棋的為人和藝術了，而吉村之所以善待臺
灣人，亦無非因為他先遇到了一個值得善待的臺灣人。

　　對陳植棋臨死前的情形，王白淵有如下的描寫：

　　「民國十八年秋，即陳在美校的第五年，因為暑假剛完，欲返
校，然由於製作過度，已患肺膜炎，遭其父阻止，不准東渡，但他
一時求學心切，不聽父諫，決心就旅。是日大風興起，豪雨傾盆，
河川大水澎湃，因強涉付舟，到日本之後又日夜研讀，體力終告不
支，遂伏臥求醫，片日幸得少康，即返臺靜養。同年第三次入選帝
展。留臺期間常以書信激勵旅日習畫的後進，並縷述他個人人生觀
及藝術觀，自謂『人生是短促的，藝術才是永恆』。從此不顧一切
，傾心全力於創作，燃灼心身，遂告一病不起，歿時年僅廿六歲。
」（臺北文物第三卷四期）

　　留日的七年裡，陳植棋幾乎每年要回臺灣來度假，所以一九二
四年「七星畫壇」和一九二七年「赤島社」的成立，陳植棋都是團
體中主要的組成份子，尤其「赤島社」，就是在他倡導下成立的。

他的作品在臺展出始終没有間斷過。一九二九年陳澄波回中國，這事使他對自己的前途又有新的期待，尤其當他和中國的留學生接近之後，回國的意願就愈加堅強了。可惜這個願望未及達成，便一病不起，否則他在國內的表現將勝過於諸前輩，乃是可以預料的。而在藝術和感情上是否能超越陳澄波等所遭遇的徘徊與徬徨的困擾，這還是一個未知數。

在許多早逝畫家的例子裡，其藝術的發展在卅歲前後，已可看出已經到達巔峰的狀態。而陳植棋在廿六歲去世時，現階段作品的發展性依然很高，若不是有意料之外的特殊因素的干擾，他在繪畫上很可能還有一次以上的大轉變。

從他的作品中色彩語言的活潑性和敏銳性，便已證明了當中必然包含有多種不同發展傾向的因子，或令其自然萌芽成長，或施與理性的取捨，則邁入一個新的境界只是時間的問題。若從筆法的架構形勢來著手揣摩，則遠景近景之間筆調失調的現象，在許多作品中均可見到，這就是新舊觀念交替階段的特殊表徵。因爲處理遠景時，筆法簡略，往往易於縱容舊有的形式及觀念在無意中一揮而就，而前景因務須費心思作精密的處理，便容易產生意圖，想在這繁瑣的工作裡整理出一個新的秩序來，當新的意圖在前景層出不窮的時候，騷亂不安的筆觸便出現了，和一氣呵成的遠景決然無法相容。因而近景必將對方逼向窮途，一個新的階段遂又從此開始。陳植棋天生的感性，在創作過程中屢屢造成了因急躁而慌亂的現象，這是由於探討的意欲過強使得作品難於成熟，而又努力求其成熟所造出來的矛盾。因此他的再轉變是必然的。同時如果要預測陳植棋下一步的轉向，最好的方法是拿Soutine和Vlaminck的畫路來作個比照，那麼表現主義和野獸主義就是他終將實現的新的世界。再以後呢，就必須看是否有新的外來刺激或內發的矛盾來打破這既有的大滿足了。

總之，陳植棋這一生的道路應該是豐富而遙遠的，他的早逝，著實是臺灣畫運的一大不幸。

當然，陳植棋和所有的畫家一樣，曾幾度入選「帝展」，以及出品光風會展（一九二五年）、槐樹社展（一九二六年）、白日會

陳植棋　土地公廟　油畫　1929　第三屆台展

陳植棋　眞人廟　1930　第四屆台展

展（一九二七年），還有「臺展」的獲獎等等，這些榮耀的事，當我們真正要論及藝術的本質時，也都成爲無關緊要了。

這幾十年來，每當「臺陽美術協會」發生問題，會員之間有所爭執的時候，就會有人想起陳植棋來而發出感嘆：「植棋兄要是不死，今天有誰敢！」「說實話，他要能多活十年，晚幾期的張萬傳、陳德旺，也不至於在『臺陽』留不住腳。」諸如此類的話處處都將陳植棋英雄化了。

另外要附筆一提的是：在這同時有臺北士林人陳承藩亦在東京習畫，曾是「七星畫壇」及「赤島社」的會員，一九三〇年東京美術學校師範科畢業後不久，回中國任教上海日本第一女子專門學校和北平景山美術學校，光復後曾一度任職臺北市立商職訓育主任。又在中山堂舉行過一次個展，油畫作品多爲北平風光，以後很少再有作品公開展出，也甚少參與美術界的活動。

陳承藩 芝山岩 1927 第一屆台展

七、前半生，文化故都；後半生，文化古城
—— 臺南的北平人郭柏川

蘇省行在「臺灣，祖國的文化交流」（「臺北文物」第三卷第四期）一文中有過一段令人回味的記述：

「……戊戌政變之後，亡命日本的梁任公（啟超），在辛亥革命正醞釀著爆發的那一年二月由日來臺……。

「然而這位堪稱爲中國文藝復興時代，最大啟蒙運動者的遊臺還有一種他本人意料不到的作用：那就是他的革命思想和民權思想，對當時還年輕的林獻堂和林幼春等一班智識份子，有過很大的影響……。

「日人據臺半世紀的前半期，來臺的祖國名人中，除梁啟超之外，國父孫中山先生也有過一段很短期的臺灣寄寓是誰都知道的事。國學大家章太炎還曾在現在新生報的前身臺灣日日新報主過筆政，金石家辜鴻銘也住過很久。……比較聞名的文化界人士似乎只有以福建省參議的資格的創造社名作家郁達夫和後來做漢奸的江亢虎短期逗留過。兩人都是於民國廿六年來臺的，前者是八月，後者於十二月……。」

「不願在日人治下有所作爲，跑回祖國活動的本省有名人物，在政治舞臺，我們姑且不提，只在文化界我們就可以舉出蜚聲國內的日本研究專家宋斐如、謝南光、謝東閔、日文講解名家的張我軍

郭柏川 1927年留日時

郭柏川在北平與夫人朱婉華（左坐者）合影

、北大教授洪炎秋、國際問題研究家蕭正誼教授和廈門的黃玉齋等，美術方面則郭柏川、陳澄波、王白淵等人在平滬任職。就是抗戰中在香港去世的落華生許地山，本來就是臺南出身的進士許南英的公子……。此外，在電影界活動的人更多；主演名片『漁光曲』、『寒江落雁』、『骨肉之恩』等片的羅朋，主演『王氏四俠』的鄭超人，主演『日本間諜』、導演『保家鄉』、『東亞之光』、『氣壯山河』、『血濺櫻花』、『花蓮港』的何非光及在偽滿的滿映導演『白馬將軍』、『林沖夜奔』、『李師師』的張天賜，或『初戀』、『永遠的微笑』的編劇者，後來因投入偽中華電影公司被殺的劉燦波，知道是本省人的恐怕更少了。」

文中前半指的是：臺灣雖割與日本，祖國文化思想輸入臺灣，仍然未曾間斷。而後半寫出；臺灣知識青年憧憬祖國，相繼投入祖國建設行列，有成就者不乏其人。這些人幾乎悉數留學日本，於學成後投奔祖國，直到臺灣光復，才又回臺參與重建的工作，希望把自己的理想重新實現在這塊已真正屬於自己的土地上。一個龐大的回歸行列，於是又再度地出現。

這時居留北平十二年的畫家郭柏川，一九四八年也回到他的家鄉臺南。他的下一個抱負是將自己的後半生奉獻給離別近廿年的故鄉，過去他給予北平畫壇的是些什麼，今後他也要將它獻給臺南的下一代。那時，他雖然是已經四十八歲的中年，但他的屬於臺南，是這個時候方才真正開始。

在北平，他先後執教於北平師大、北平藝專和京華美術學院；回臺南之後，他依然當了成功大學建築系的教授。在北平，他曾組織一個「新興美術會」；回臺南之後，他成立了「臺南美術研究會」。在北平，曾有成群的學生環繞著他；回臺南之後，還是有成群的學生環繞著他。在北平，他是那副脾氣；回臺南之後，他仍然那副脾氣。可是，對於臺南，他總像是還欠缺著一樣什麼！

郭柏川的這一生，可說是在三個地方分三個階段度過的：

第一階段：（A）前半段（一九〇〇年－一九二六年，在臺南和臺北兩地）；出生於臺南，八歲進臺南第二公學校。十五歲進臺北國語學校師範部。廿一歲師範畢業回臺南第二公學校任教。組「赤島社」於臺北。（B）後半段（一九二六年－一九三七年，東京），廿六歲到東京，進私人畫塾習畫，廿九歲考入東京美術學校西洋畫科，卅四歲畢業。曾出品日本「第一美術協會展」、「光風會展」、「槐樹社展」及「臺展」第一、二、三屆展出。

郭柏川　杭州風景　油畫

第二階段：（一九三七年－一九四八年北平）：卅七歲遊歷東北各省，後定居北平。任教國立藝專，北平師大及京華美專西畫系主任。組織「新興美術會」任會長，每年舉行聯展一次。並舉行個展多次。四十五歲抗戰勝利，四十八歲返臺。

第三階段（一九四八年－一九七四年，臺南）：定居臺南，任教於省立工學院建築工程系（後改為成功大學建築系）一九五二年召集臺南美術界同道共組「臺南美術研究會」。被公推為會長，廿二年來每屆改選均獲連任，一九七四年二月去世於省立臺南醫院。

郭柏川的一生，前後七十四年。第一個階段的前半段廿六年，後半段十一年。第二個階段十二年。第三階段廿五年。

在第一階段的後半段，是他接受日本學院派美術教育，奠定西洋繪畫技術及思想基礎的重要階段。在學期間接受岡田三郎助的指導（據說以第五名的優越成績畢業於該教），後來因接近梅原龍三郎而受其影響，筆趣明淨簡捷，色彩絢爛醇厚，從此奠立了終生繪

郭柏川　蕭王廟遠眺　油畫　1927
第一屆台展

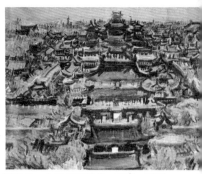

郭柏川　北平故宮風景　油畫　1944

郭柏川　自畫像　油畫　33×24cm　1926

畫的發展路向。

　　梅原龍三郎（一八八八年－一九六○年）早年留學法國，因仰慕Renoir的繪畫，於一九○九年前往求見，此後多次受其指導，直到一九一三年返回日本，這期間梅原吸取了Renoir熱情的色調，也接收了Rouault粗壯的筆勢，配合而構成一個銳利而明快的畫面。郭柏川在他的感染下，畫風「重寫不重畫，寓繁於簡，變化多而調和，另闢一格。」

　　自從印象主義的風吹進日本以後，畫家為寫生而旅行的風氣盛行一時。梅原第一次到中國是一九二九年，在杭州西湖一帶旅行寫生。之後，於一九三三到一九三五年之間，曾三度到臺灣來（第一、三兩次因擔任「臺展」審查員來臺，最後一次與藤島武二同行），由臺北的畫家作陪，往臺南寫生。

　　郭柏川定居北平期間，梅原又數次旅行寫生於中國東北及北平近郊。這幾次均由郭柏川陪同前往。對於故都醇厚的文化氣息，梅原的印象是：每一面牆，每一塊磚都透露著東方精神文明的靈氣，

它真是這個世界最美的城市。

在北平的環境裡，郭柏川的藝術走進了成熟階段；從這階段的作品，可以看出，他所培養出來的藝術情操，是絕對個人性的昇華，處處表露著傲視人間塵寰的超然感情。他的色彩是濾過的，他的筆是淨化的，他的「自我」是脫俗的。十足的是那一時代的精神表徵。的確他是活在一個全然自我的世界裡。

在他的畫面上，除了無可奈何地縱容了梅原幽魂的附身之外，是再也容納不了第三者的界入。請看那些房屋，不是蓋來住人，而是蓋來畫畫的。那些水果，那些魚蟹，也都喪失了原有的生命和功能，一切為的是郭柏川要作畫而出現，為了建立一個絕對的自我，他否定了一切，這樣才能使「我」霸佔一個世界。

從純粹繪畫性的架構來看，他的藝術是中國新繪畫的起步；從人間精神性的本位看時，那麼他的藝術已達到了中國繪畫舊有精神內容的終站。郭柏川純熟地運用著西洋繪畫的技法，而拖的是一條文人畫的尾巴。今天的畫家再也沒有誰能排擠一整個社會於自我之外！他的下一步，應該是自我還俗的階段吧！

郭柏川回到臺南來，從此臺南畫壇獲得到一位資深的前輩的指導，確實可喜可賀。對於郭柏川個人來說意義就更大了，臺南是一個新鮮而又熟悉的環境，另一個繪畫的始點，正等待著他來起步。可惜他並沒有這麼作，臺南的郭柏川依然是故都的郭柏川，而「故鄉」在臺南亞熱帶的氣溫底下，接受的是一陣陣熱浪的煉熬。多年來的自律，鋼鐵一般所建立起來的自我，只有在退一步迴避到屋簷底下時，才能悶聲不響地自省，終於朝著來處拾步而往。從此三十

郭柏川　北平故宮　油畫　1946

郭柏川　裸女　油畫　79×53㎝　1943

年代故都的輪廓在他的胸中更加明晰，也更加磊落了。到頭來郭柏川的歸宿不是臺南，而是北平，那段從三十六歲到四十八歲的十二年，對於一個畫家是多麼的重要！

至於作爲創作媒介的繪畫器材，在北平期間郭柏川經過多次的嘗試，然後改用了宣紙來代替畫布，又以中國毛筆代替油畫筆，在當時，西畫技法輸入未久的中國畫壇，中西大融合的繪畫已成爲一時的主要課題，畫壇的尖端人物如林風眠、徐悲鴻等均著手分中、西畫（水墨與油畫）兩頭並行試作。在這種過渡的時期，他們只好一邊當「國畫家」另一邊爲「西畫家」，兩支筆無法合攏得來。直到郭柏川的出現，才爲這一大難題提出了技術性的解答。黃賓虹對郭柏川的評斷是：「林失之放逸，徐失之嚴謹，而郭則是介於兩者之間。」另外又有：「我國畫壇雖經八大、石濤及吳昌碩等大膽改革，但尚未見有其他作家，在針對繪畫精神本質上，作非常明顯的改進。我們從郭氏幾十年來的風格看，他已把握西方後期印象派以來主觀的寫實主義，並承受八大簡明扼要的豪邁筆觸，真已融中西於一爐。」這就是當時藝壇對他繪畫的評價。所言雖不盡確實，且有失之過份武斷之嫌，但也多少看出了國內畫壇對郭柏川所寄予之期待。

另方面，郭柏川對中西繪畫融合的出發點，與徐悲鴻（一八九五－一九五三年）、林風眠（一九〇〇－）兩人有所不同；徐、林二氏在巴黎美專的基本素描是古典學院素描，主張形體的描畫；偏向輪廓線條的完整性而重訓練細部的刻畫能力。所以當他們從事油畫創作以後，就發生一種困難：處理複雜的畫面則容易流於關聯性的間斷，使個體與個體間的關係缺乏協調；處理單純的畫面則容易流於空乏單薄，使繪畫的語言稀疏乏力。前者是徐悲鴻的作品中常有的現象，而後者多出現於林風眠的油畫。

而近似此類的素描，郭柏川從進入東京美專的前三年就已經在私人的畫塾打穩了基礎，讀美專之後就是有過重複的訓練，到了後來也必然走上印象派的素描，著重全面性光影的效果，進而把握形體的量的流動感，於是放棄細節的刻劃，而放眼於整體畫面的完整性。從事油畫的製作以後，儘管較任何人先一步踩進野獸主義的領域，而他的野獸主義無疑地是通過了印象主義和後期印象主義等幾個階段逐步發展出來的。雖然以原色爲主調所出現的畫面，而明度與彩度錯綜構築而成的感覺空間，在平面的畫幅中化成了形色呼吸的感應。若非有印象主義以光爲因子所舖成的底層，野獸派的色也只是色面與色線的生硬組合。郭柏川在西洋繪畫上的修養已真實地掌握到野獸派的精髓，以野獸派來作爲西洋繪畫的主位與中國畫進行融合，當然和徐、林兩人同一課題而不會產生重複的解答。

晚年在臺南的廿五年當中，雖然有成群的後輩畫家環繞於他的身邊，但沒有誰踏過郭柏川所開拓的大道，再走出一段放進美術史而能看出距離來的一節路程，郭柏川對臺南應該感到不足的是在這裡吧！

另外再有值得他遺憾的，恐怕就是努力多年而無法實現的臺南美術館了。在生時，郭柏川培育了不知多少臺南子弟，死後在報章雜誌又出現了不知多少篇的「追懷恩師」。恩師的遺志理當由弟子合力完成，這是中華文化裡的傳統美德。今後全臺灣畫家的眼睛都在等待著要看到一座美術館在臺南的地平上矗立起來。從此，臺灣各地的畫家每見到臺南畫家時，都會問一句：「你們的美術館蓋了沒有？」

郭柏川　關帝廟前的橫街　油畫
1929　第三屆台展

第二章 新美術運動初期的畫會

藍蔭鼎 北方澳 水彩畫 1927 第一屆台展

一、東京美術學校的精神—— 畫素描的一代

第一任總督樺山資紀主政初期,已開始選送臺灣青年到日本留學。據說當時的民政局學務部長伊澤修二,是個教育家,返回日本的時候帶了兩名士林芝山岩日語學校的學生柯秋潔和朱俊英同行,這就是最初的兩位留日學生。

後來僅只東京一個地方,於一九〇八年已增加到六十多名,一九一五年再增加時有三百多名,一九二二年又增到二千四百多名。於是添設了「高砂寮」專供臺灣來的學生寄宿。學美術的學生繼劉錦堂、黃土水、張秋海、陳澄波、顏水龍、王白淵等人之後,到昭和元年(一九二六年)以後,已經有陳進、郭柏川、陳植棋、廖繼春、張遜卿、何德來、范洪甲等共廿多名。他們多數在東京美術學校就讀,這學校於一八八九年初創時,只設東洋畫科,西洋畫科至一八九六年才成立,六年後又設塑造科,所以昭和元年這學校已經有卅七年的歷史,在亞洲國家裡這是一所歷史最久的傳授西洋美術的學校。我國劉海粟、王濟遠等創繪畫函授學校時是一九一一年。林風眠辦北平國立美專在一九二五年,創國立杭州美專於一九二七年。徐悲鴻主持中央大學美術系時是一九二六年。較之東京美術學校都要晚上二、三十年。

所以這一代想學美術的青年,除非遠渡重洋到法國及義大利求學,否則東京是一個最方便而又理想的學習環境。卅多年來東京美術學校經過不斷的改進,到昭和元年已建立了相當穩固的基礎,傳統的精神和體系也早已奠立。學生入學須經過一番嚴格的挑選(入學試),進校的五年期間又要經學院的素描及油畫等技法的磨練,畢業的學生通常都能達到一定的程度是毫無問題的。並且由於共同的環境和體制,所教育出來的學生彼此間的觀念在基本上都很接近,儘管存有個性、智能和年齡的差異,而美術學校到「帝展」的一貫精神系統下,所塑造成的畫家,其凝結力還是大於排擠力。這是他們所以能長年集結在一起為一個目標奮鬥下去的主要原因。也是後來的「臺陽美術協會」能在短期間成立而又長久保持下來的內在因素之一。

總的來看,留學日本的畫家在素描上所下的工夫都很深厚,因為當時的繪畫潮流,尤其在學院制度之下,沒有好的素描簡直談不上製作,所謂的素描就是沿襲巴黎美專所傳授的,用炭條描繪石膏像和人體像的訓練,這一向是油畫或水彩創作的預備工夫,好的素描表現在油畫作品中必成為一幅結實而有層次的好作品,至少它不會因差錯而有失完整。素描的功力必須經過一段長時間的辛苦努力才能換來,這一代的臺灣畫家均在進入美術學校前的預備期間,以及進去之後的學習期間,打下了良好的基礎。這個基礎就是這一代的繪畫的特色。

當然,再往後一代的畫家,畫藝達到一定階段之後,諸如此類的素描往往反成為更上一層樓的阻礙,想擺脫素描的累贅又有一番辛苦的過程。但是這種脫胎換骨的痛楚,這批三十年代美術運動畫家們已無須身受。因為臺灣的西洋繪畫是到他們的手裡才從一張白紙逐漸勾畫出一個有形的輪廓來,他們本來就是為臺灣繪畫打素描的一代,上彩的任務是要下一代人去承擔,素描是否成為絆腳石,就要看下一代的能耐了。

1927年赤島社畫會成立，倪蔣懷獨資設立台灣美術研究所，聘石川欽一郎為專任指導，畫家們畫素描的情形。

二、從裱畫店藝術走向畫會藝術——大稻埕的新興

　　一九一○年，留法的日本雕刻家兼畫評家高村光太郎在東京開辦了日本的第一家畫廊「琅玕堂」。一九一三年第二家畫廊「威娜斯俱樂部」由木村梁開創成立。直到昭和年間，畫廊在東京已經十分普遍了。

　　在臺灣，一直到一九六○年之際，才有所謂畫廊的出現。但是類似畫廊的裱畫店卻很早就有了，據林玉山說，在嘉義光只一條美街就有西園、仿古軒、文錦（雕刻家蒲添生家所經營）和風雅軒（林玉山家所經營）等五家。可見當時裱畫店在臺灣其他各地也一定很普遍。

　　裱畫店通常裱的是觀音、八仙和關公等神像的立軸，這些臺灣民間所信仰的神像畫是一般裱畫店的主要生意。這以外，裱畫店都喜歡為書畫家代裱書畫，把裱好的掛在店裡供人欣賞，對繪畫有所喜愛的人，就經常出入其間，以觀賞名家手筆。至於畫家本身，也樂意於把畫留在裱畫店裡，這樣往往就有愛好者前來洽購，裱畫店除了不為畫家開畫展，其實也和畫廊差不多了。某些裱畫店的老板，甚至還是書畫的能手，對中國歷代書畫名家瞭如指掌，時常出面

代人鑑定古書畫。這一來，他的裱畫店名氣也就大了，凡同好或同道都會經常抽閒到裱畫店來找人攀談，結交畫友。裱畫店的功能，實質上已遠超過其表面的意義。

這種具有名氣的裱畫店，在臺北大稻埕就有兩家；「藝文社」（主持人李金苑，後來轉讓給一個福州人）和「糊塗齋」，地點都在今天的南京西路。後來因「臺展」得到特選而在畫壇上名噪一時的郭雪湖，呂鐵州，任瑞堯等等，少年時代都是逛這幾家裱畫店長大的。

在臺灣的開拓史裡，有句「一府，二鹿，三艋舺」，指的是開發的過程以臺南府最先，鹿港次之，艋舺居三。所以艋舺是臺北的發源地。後來逐漸擴大，大稻埕才開始發達，日本據臺初期，大稻埕還是新興地區，臺北的大街道，如北門外街，稻新街，太平橫街，南街，中街都才零零落落地蓋起半洋式的樓房。尤其是太平通（今之延平北路）在築成之初，被當時的老百姓疑為是世界上最大的馬路。反觀艋舺一帶，商業到這時已走向下坡，興建之力亦隨之而微，街道很少再有改變。

大稻埕的發達約在一九一五年歐洲大戰後，這時是市況最興盛的時期。尤其一九一八年的下半年，物價騰貴，農工商各行業皆獲巨利，股票生意遂風靡全島，往往一轉手間，便能進款上萬，雖然不久過後，因股票慘跌而負債累累的不乏其人，但大稻埕的發展在這期間已經達到了頂點。隨著經濟的繁榮，遂有餘力推展文化事業，臺北民間的文藝活動便在這時候以大稻埕為中心開始活躍起來。由裱畫店的藝術活動轉而成為美術團體的公開展出。於是「七星畫壇」、「臺灣水彩畫會」和「赤島社」等畫會紛紛成立，揭開了新美術運動的序幕。

畠山喜三郎　大稻埕俯瞰　油畫　1929　第三屆台展

蘇振輝　大稻埕後街　水彩畫　1929　第三屆台展　　　　蘇振輝　大稻埕一角　水彩畫　1930　第四屆台展

三、初期階段的畫家結社──「七星畫壇」與「臺灣水彩畫會」

　　日本割據臺灣，使臺灣的社會和文化橫遭殖民統治者的武力改造，其教育的制度有如一把銳利的殖民利器，以軟硬兼施的手段培植有利於殖民的第一代知識份子。而臺灣的近代美術史，正是這一代知識份子的成長史。

　　到了大稻埕的黃金時代，這時候的臺灣，其中原文化的傳統，垂微的垂微，隔絕的隔絕。以致這一代畫家對上無可承繼。因此在成長的過程中，只是一個單純的起步，所以對於傳統也就沒有了難分難捨之情，對於改革創新更沒有難產小產之痛，他們在臺灣打下的只是一個素描的基礎，因而在整個中國的美術史上，我們到今天還看不到他們的功名。

　　在臺灣由一個繪畫的團體所推動的美術運動，是從「七星畫壇」成立以後才開始展開的。這個團體成立於一九二四年，於臺北師範日籍美術教師石川欽一郎的推動下，以倪蔣懷為首，聯合陳澄波、陳英聲、陳承藩、藍蔭鼎、陳植棋和陳銀用等七人而組成。因為人數正好是「七」，故取名「七星」，以自比臺北市郊之七星山。

石川欽一郎　台灣總督府　水彩　33.2×24.5cm　約1916年　台北市立美術館藏

它的成員多數出身臺北師範，所以均接受過石川欽一郎的指導。成立以後，每年在臺北博物館舉行一次同仁作品聯展。展出以水彩和油畫爲主，是一純西洋繪畫的美術團體。這時陳澄波、陳承潘和陳植棋都已進入東京美術學校，每年利用寒暑假回臺的機會，協助展出的籌備工作。後來在臺的四人因各自在職業上的忙碌，如倪蔣懷正經營煤礦業，藍蔭鼎執教於臺北第一女中，結果畫展只連續開過三次，就在陳植棋的建議下解散了。

　　如果以今天的眼光來看，「七星畫壇」所展出的作品，應該只是高中畢業生或大學在校生的習作展。在年齡方面：倪蔣懷卅二歲，陳澄波三十歲，藍蔭鼎廿二歲，陳植棋十九歲，於當時的環境下，他們的繪畫受石川的影響一定很大，個人獨立的畫風當然一時無法建立。所以它的意義是在於推動美術運動的開端，因而作品的好壞我們不需加以苛求。

另外一點，或許會引起懷疑的是；藍蔭鼎屆時年僅廿二歲而任教於臺北第一女中的事。這點如果由藍蔭鼎自己説明當然更好，而在這裡所根據的是從與李石樵的一次交談中所得到的資料；「七星畫壇」成立的第三年，陳植棋從日本回臺度假，眼看第三屆的展期已近眼前，便由李石樵陪同到第一女中去找藍蔭鼎，因爲他是這一屆的主辦人。但當看到他只忙於教學已無法再分心的情形下，使陳植棋對七星畫壇的前途失去了信心，終於決定解散「七星」，另組一個新的畫會，這樣才出現了「赤島社」。還有，我們只要從藍蔭鼎多年來在社會上的表現，便不難瞭解到他在交際界的活動能力，因此以廿二歲之年而進臺北第一女中執教的事，也就不再值得奇怪了。藍蔭鼎也從此沒有再加入過以後組成的任何一個畫會。

　　在「七星畫壇」成立的同一年，另有「臺灣水彩畫會」也在這時候出現於臺北畫壇，這是由一群圍繞於石川欽一郎身旁的臺北師範學生和校友所組成的。會員除了石川本人之外，有倪蔣懷、陳英聲、藍蔭鼎、李澤藩、李石樵、張萬傳和洪瑞麟等。該會以互相揣摩研究爲主要目的。活動的經費由倪蔣懷一人負責，每年的作品發表會，均邀得「日本水彩畫會」的作品來臺配合展出。使臺灣的畫家有機會觀摩到日本的水彩畫原作，對初期的臺灣西洋畫壇確有很大的啟發和激勵。一九三二年，石川返回日本以後，會員們爲了紀念多年來教導的恩師，把「臺灣水彩畫會」改組爲「一廬會」（「一廬」是石川的稱號，即「欽一廬」）。每年照例舉行展覽會。

石川欽一郎　台灣次高山　水彩　32.3×48cm　1925

四、臺灣近代美術的骨與肉 —— 倪蔣懷和石川欽一郎

倪蔣懷年輕時代留影。

以私人的財力資助「臺灣水彩畫會」的倪蔣懷是臺灣最早的一個水彩畫家，也早期臺灣美術運動的一個功勞人物。

倪蔣懷（一八九三－一九四二年）是宜蘭瑞芳人，出生於臺北，就讀臺北師範時跟隨石川欽一郎學畫，是石川第一次來臺時期的得意門生，所以畫風近似石川。十七歲時作品曾入選一九一〇年日本水彩畫會年展，同年「みづゑ」美術月刊以彩色圖片介紹他的入選作。以後幾年繼續參加該展，遂被推薦爲該會會員。

一九二〇年師範學校畢業時，倪蔣懷本已決心進東京美術學校深造，但卻受到石川的勸止，結果放棄初念於一九二四年轉入了煤礦界，經營瑞芳金山煤礦和基隆炭礦會社。當時以石川對倪蔣懷個人以及對整個臺灣美術環境的瞭解，因而才出此言，這決不是沒有理由的；從師範學校學生當中熱愛美術的人數和素質，都可以預料今後臺灣畫壇將不乏優秀人才，因此一個新的美術運動在不久的將來就要開始。所擔心的卻是難得有一個肯以財力爲美術運動作後援的人。石川當然明白倪蔣懷的抱負，也清楚他的事業背景，如果他能一邊專心經營礦業，一邊支援美術運動，以一名業餘美術工作者及愛好者來負起畫壇幕後工作，比起當一名專業畫家來，對臺灣美

1927年台灣美術研究所成立聚餐時留影。左起：陳德旺、洪瑞麟、倪蔣懷、石川、陳英聲、陳植棋、藍蔭鼎。

石川欽一郎像及其簽名。

術將會有更大的貢獻。這對於倪蔣懷無疑是一種犧牲。但也唯有像石川這樣值得他尊敬的人才敢於提出如此嚴苛的建議。

因爲留學並不是所有成功的人都必須經過的路程。若倪蔣懷選擇了留學一條路，短則五年長則十年，在繪畫上當然有所成就，但以他的天資，其成就想要高過後起的郭柏川、李石樵和廖繼春等，並不是容易的事。反過來說，他要是利用這五年或十年的時間從事於礦業，同時盡力於美術事業推展，對臺灣的貢獻則無人可以相比。倪蔣懷接受石川的意見之後，留在臺灣創辦了早期的幾個繪畫團體，使臺灣畫家得到發表作品的機會，美術運動的開端也因此提早了四年——若以「七星畫壇」的成立視爲美術運動的起始，官辦的「臺展」則遲至一九二七年方才創立。石川在當時有這樣的見地，是值得佩服的。他能看得遠，看得透，也看到了整體。

藝術絕不是個人單打就能闖出來的天下；它不但有民族性，地域性，時代性和群眾性等內在的因素，同時它與政治，經濟和思想都互爲表裡，所以它所需要的是社會各方面的力量來推動。一個印象派的發生，絕不是三、兩個馬奈、莫內就能無中生有，西歐文化演展的源流以及法國該階段的社會狀態，都是釀造印象派繪畫所不可或缺的因素。滯留歐洲多年的石川，對於近代化社會形態下的文化發展有了一定的瞭解，因而他才敢大膽爲倪蔣懷指引這一條看來是犧牲，意義卻深遠的道路。當年臺灣美術運動所以有如此的成就，我們是無法不敬佩石川的慧眼的。

從表面上看，倪蔣懷是個失敗的畫家，至少他的名聲沒有其他人來得響亮。可是，只要我們放眼整個的臺灣畫史而後論成敗，倪蔣懷的價值就出現了。他一手牽動了整體美術活動的進展。遠勝過任何一個只拿畫筆的畫家。他把藝術的理想視爲服務社會人群的工作。終生不爲聲名所惑，遠遠地拋離了「臺展」等技藝的競賽場。後來又一心一意收集名家精品，每年到日本收購書畫，如山下藤次郎，三宅克已、古賀春江、丸山晚霞和真野紀太郎等的作品都經他帶回臺北展出。僅石川一人他就收藏了近三百幅之多。晚年又醉心中國美術，致力蒐集古畫，遂立下宏願，希望在有生之年建造一座美術館。同時又著手編撰日華美術家事典。可惜這兩個心願都沒有達成就得糖尿病以致身亡。他的早逝確是臺灣美術的一大損失！

倪蔣懷(左)與藍蔭鼎等人參觀水彩畫展。

倪蔣懷(左)與石川欽一郎、藍蔭鼎(右)。

倪蔣懷　基隆仙洞附近築港　水彩畫　49×34cm　1927

倪蔣懷　平溪風景　水彩畫　32×49cm　1927

　　上文提到倪蔣懷的畫受石川的影響，甚至是石川畫格的一脈相
傳。這是有原因的：日本明治維新之後，美術固然一味倣照法國，
但稍後興起的水彩畫，卻傳自英國的正統水彩畫風。因倫敦的多霧
以透明水彩較之其他顏料更適合於表現，造成了水彩畫在英國的盛
行，同時也建立了英國獨特的水彩風格。這個風格移植到日本來以
後，便成爲初期日本水彩畫的典範（這點在美國也是有同樣的情形
），留學英倫多年的石川欽一郎當然更不能例外。由於倪蔣懷等在
初學水彩畫的階段裡，無法不受石川的影響，因而便無法不自限於

英國水彩畫的風格範圍之內。實際上在當時的臺灣，想自創一格那又談何容易。另外還有一點就是：一九二六年，正當「臺展」創立的前一年，石川把四年來在臺灣各地寫生的水彩速寫，長期連載於臺灣「日日新報」，每幅作品均配有詩歌及簡單的說明（後來集成「山紫水明集」出版）。從此石川的水彩通過報紙的傳播而普及到全島各地。其影響所及不僅是新一代的畫家，就是以傳統水墨來畫四君子的老畫家們，也從石川的「山水」感悟到臺灣的美，被一個畫家表現到如此淋漓盡致的程度，是前所未有的事。而新一代的畫家這時也才明白過來；過去的臺灣畫家從來就沒有人用過自己的眼睛去看過自己的臺灣。睜著眼畫山水的藝術難道就是我們的傳統？年輕人開始思索起這個問題來。石川的繪畫對於倪蔣懷，甚至對藍蔭鼎的震撼是如此強烈，那麼我們也就不能怪「畫素描的一代」之墨守石川不放的過失了。

由此可知到臺灣來的這許多日本畫家裡，石川無疑是最不尋常的一個人物。

石川一九七一年出生日本靜岡縣，師事川村清雄，赴英留學時拜阿魯手列都及伊斯特尼為師。當時正值八國聯軍進犯北京城，他便奉調到北京來擔任一名英語翻譯官，不多久因腿傷之故才又遣返日本。從此在日本的畫壇上，他多少夠資格稱得上是一個中國通，先後入光風會、水彩畫會、圖畫教育獎勵會為會員，新文展無鑑查。一九二二年，臺北師範的志保田校長因連連不斷的學潮而傷透腦筋時，便老遠地把石川聘請過海，來負責臺北師範的美術教育。這是石川再度來臺的原因（在此之前他曾來臺一次）。

在志保田看來，石川既然是個中國通，對治理漢人的方法，應該胸有成竹。其次，英國是老奸巨猾的殖民先進國，石川既然留英，對殖民地的學潮當然有他的一套。第三，美育將學生對現實的不滿誘向對純「美」的探討，以繪畫來陶冶其身心，使培養成為一個

倪蔣懷　淡水教堂　水彩畫　65×51cm　1936

好青年，出了學校成爲一個好教師。這真可謂最高等的殖民伎倆，因此石川的來臺，可以說任重而道遠了。

以石川的閱歷，他的眼光較之其他同僚（如鹽月桃甫、木下靜涯等）就要明朗得太多了，所以作風也必然較其他人來得更開明，雖然他留學自殖民主義的先進國，但同時也吸收了西歐的自由主義和民主思想，尤其居留北京的幾年，所受中國山川河嶽，風俗人情的薰染，使其胸懷開闊而有容人之量，所以我們在尚未有定論之前，暫且稱他爲進步的殖民教育家。

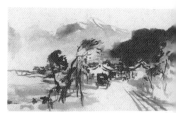

石川欽一郎　竹東　水彩畫

在臺北師範任教期間，石川利用課餘，組織有「學生寫生會」。到了暑假又增設了「暑期美術講習會」，這時陳植棋、李石樵、李澤藩、葉火城、楊啟東、李梅樹、陳英聲、倪蔣懷和藍蔭鼎（藍氏非臺北師範學生，僅參加「暑期美術講習會」）等，都是裡頭的基本會員。他經常利用白天帶學生在臺北市郊（當時臺北師範校舍的四週尚屬稻田地帶）寫生，晚間以座談的方式交換寫生心得。這樣繼續不到多久，便已搔起學生們對美術的狂熱來。據蘇秋東說：他那時還只是臺北師範的新生，看到大家每天出去寫生。雖然自己不是會員，也興致勃勃跟在別人後頭看他們作畫，他對美術的興趣就是這樣開始的。從這點，我們不難相信在當時情況下，像蘇秋東這樣的人一定不在少數。同時我們也看到因石川的「盡職」，臺灣近代畫壇的幾位舉足輕重的畫家，都在這時候先後踏上了畫家的生涯。

最後談到關於石川的繪畫的本題。他無可懷疑是個走單線發展的畫家，所以他的成熟期比其他人（例如同時在臺灣的鹽月桃甫）來得更早。詳細分析起來，是以下三種因素來構成一個石川：

一、他是個典型的才子，因爲他的才華和興趣是多方面的，所

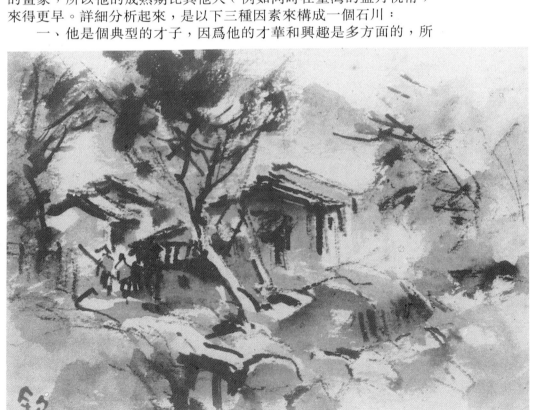

石川欽一郎　鹿寮坑　水彩畫　山紫水明集之作品

陳英聲　畫室　水彩畫　1929
第三屆台展

黃振泰　永樂後街
1927　第一屆台展

以除了繪畫，對文學、歌謠和詩詞也都有相當程度的造詣。這麼說來繪畫只是他表現的方式之一，他的思想感情隨著情況的不同，可以假詩歌等其他的藝術形式來傳達，所以在繪畫領域裡的包含量也就相形而減低，追求擴張或演展的欲望到達一定程度之後，便不會有新的探求，畫風也就沒有再求轉變的必要，這是早熟的主要原因。

二、他是個明治時代的知識份子，自從明治維新以後，西歐文明在日本產生了很大的衝擊，其中尤以知識份子的轉變最大。石川就是在這西化的時代裡出生長大的知識份子。他崇尚自然，醉心自由，尊重人權，對西歐文化有極度的嚮往。所以當他自知已成為殖民統治者的工具時，本能地從良知裡會出現自我抗拒的一股衝動，這股衝動使他用種種方式去善待臺灣人，想藉此彌補殖民者內心的歉疚。這樣他付出了很大的代價於臺灣的美術教育，成為臺灣新美術的催生人之一。

三、他有東方本位的精神內質：當石川崇洋的狂熱到了一定的年紀以後，便有了消退的傾向，失落的情懷於是隨之出現，這一來他感悟到最鞏固的東方文化的精神還是中國這個文化的古國，因而企圖以西歐的藝術形式來容納中國的精神內涵，這就是石川所以要長久居留臺灣，又一而再地前往中國大陸的原因所在。同時由於這個緣故，他被人誤以為是熱愛中國。其實，他的「愛」與中國人自己的愛之間，正如一個女孩被外人覺得可愛與她親生母親的母愛的差別吧！

石川的英國水彩畫技法，是當時臺灣唯一的水彩畫法，製作的過程是：先將畫紙浸在水中，等它全部濕透了之後，拿出來平貼在三夾板上（這塊三夾板的板面已漆有一層油漆使它不會吸進水份）。然後用紙條塗上漿糊沿著畫紙四週，一半在紙上，一半在板上，把畫紙糊緊在三夾板。依照制作時的須要，可在畫紙全濕，半濕或全乾的情況下作畫。畫面色彩的透明度很高，除非有特殊的情況，作畫的順序通常由天空和遠景先著手上彩，對個別的物體也要從明亮的面先處理，然後往深處和暗處加彩，一幅水彩畫，就在這規格化的程序下逐步完成。對於石川，我們可以歸納在田園的寫實主義畫家裡，而他受外光派影響之處也不可忽視，因為外光派在臺灣早期的繪畫裡是一個主要的潮流，和石川的繪畫思想一定有很大的關係。

五、留日美術學生的結社──「赤島社」之成立

話說「七星畫壇」在石川與倪蔣懷倆人的支持下，成立於一九二四年，未及三年便因種種困難又告解散。部份會員脫離之後，另外招兵買馬又組織了一個新的美術團體，這就是一九二七年成立的「赤島社」。

原「七星畫壇」有三名會員就讀於東京美術學校，即陳澄波、陳植棋和陳承藩。這三年來的經驗，使他們深切體會到組成一個畫會的基本凝結力的重要性。本著共同的興趣和理想並不能作為長久無間合力推展一個繪畫團體在精神上的支持力。因此使他們考慮到每一份子的教育背景以及藝術觀的培育和淵源的重要性。

除了倪蔣懷這位美術運動裡不可或缺的人才之外，被「赤島社

」新招入籠的清一色是美術學校出身或在校的青年畫家：

一、陳澄波、顏水龍和廖繼春三人是東京美術學校一九二七年的應屆畢業生。

二、陳植棋（一九三○年畢業），陳承藩（一九三○年畢業），郭柏川（一九三三年畢業），李梅樹（一九三四年畢業），陳慧坤（一九三一年畢業）。以上五人在「赤島社」成立時均爲東京美術學校在校生。

三、楊佐三郎係京都美術工藝學校在校生。

四、張秋海、范洪甲和張遜卿三人就讀東京美術學校，畢業時間不詳。（張秋海應已畢業）

赤島社展覽會場　1927

以上「赤島社」的十三名成員，除了倪蔣懷，其餘均在美術教育的過程中接受了嚴格的素描訓練和學院派美術的薰陶，彼此之間對一般藝術的觀點比較接近。所以作品的風格多少受到了當時盛行於美術學校的日光派的影響。很明顯地，「赤島社」是一個志同道合的集團。

「赤島社」是和官辦的「臺展」在同一年成立的。六年裡每年舉行一回同仁畫展，到了後期並對外公開徵募作品，以壯大聲勢。但這期間，「赤島社」的會員留在臺灣的並不齊全；據所知陳澄波於一九二九年至三三年旅居中國大陸。陳植棋去世於一九三二年。顏水龍於一九二九至三二年留學法國。楊三郎於一九三三至三四年留學法國，其餘有旅居日本者，而張秋海在這幾年裡應已到了東北。

因此在情勢所逼之下，於一九三三年非重新改組不可，便積極籌備一個更堅強的陣容，這才創設了「臺灣美術協會」。

在同一時候裡，另一批居臺的日本畫家們也組織有兩個畫會：

一、「黑壺會」：是東洋畫家鄉原古統、木下靜涯和西洋畫家石川欽一郎、鹽月桃甫等四人聯手組成的。每年均舉辦聯展來發表新作。

二、「日本畫協會」：是東洋畫的組織，以鄉原古統和木下靜涯爲首，聯合武部竹令、國島水馬、野間口白樺和井上一松等人所組成的。

「黑壺會」的四位畫家，一九二七年得到臺灣總督府的支持創立了「臺灣美術展覽會」，從此一直是臺灣官展裡的四大支柱，因此「臺展」的出現可以比作「黑壺會」的發展和擴大，從「黑壺會」進入「臺展」而「府展」，其演展的系統與「七星畫壇」等並立一看，很明顯地是日本殖民文化在臺灣所陳列的美術櫥窗。

臺灣的美術運動史，從形式上看起來，是這兩大系統演化過程的抗爭史，而實質上，其交錯複雜的關係依然難於分辨。

從縱的來看，「七星畫壇」的三年，經過「赤島社」的六年到「臺陽美術協會」的十年（「臺陽美協」第十屆以後，因戰事日趨激烈而停辦。）這是同一系統所發展下來的美術團體，在美術運動期間由一九二四年「七星畫壇」成立到一九四四年「臺陽美展」因戰事中止，正好二十個年頭，這二十年正是臺灣美術演化史中最顯著的轉捩點。

第三章　臺灣美術展覽會（上）

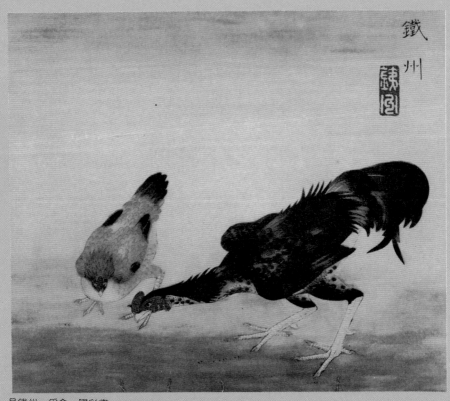

呂鐵州　覓食　膠彩畫

一、「官展繪畫」的形成—畫家的公認時代

據一九二二年官方調查公佈：臺灣居民的總數為三百九十七萬四千餘人，其中漢人三百六十七萬九千人，山地人八萬四千人，日本人十八萬一千人，其他外國人三萬餘人。

這時臺灣人適齡兒童就學比例為百分之三十二，就讀的學校叫做「公學校」（日本兒童有專設的「小學校」）。

在東京留學的臺灣學生約二千四百餘人。從這個數字計算，則留學生佔漢人總人口的比例是一萬分之七弱。也就是說一萬個漢人當中有七個留日學生。

在這二千四百多的留日學生裡，研究美術（包括繪畫、雕刻、工藝和師範科）者最多的時候達到卅人左右（包括畢業後留東京研究者在內），其中百分之八十就讀於東京美術學校。

儘管我們沒有理由強調留過學的畫家才是優秀的畫家，但是實際上活躍於現階段臺灣畫壇的重要人物，除了水彩家藍蔭鼎和東洋畫家郭雪湖而外，其餘全數是留日學生，而楊三郎、顏水龍、劉啟祥和陳清汾三人也都於留日之後才轉赴法國進修的。

從以上的分析，我們得知畫家在當時是社會中極少數的新文化人，所以在他們團結下所進行的活動，也必然受到社會上下各階層的注意。尤其畫會的結成在當時是一種新興社團。在「民族運動」者有意宣揚下，被視為是「文化運動」中重要的一環。另加上殖民政府用心攏絡，蓄意製造成為往日本文化投靠的一股推動力。這一來更顯出這一代新興畫家的重要性和特殊性。

再從家庭的出身去看；他們不是富豪的後代（如陳植棋、陳清汾等）就是書香世家（如楊三郎、藍蔭鼎等），其餘也都是中產以上家庭的子弟。所以與生俱來的優越感貫穿而蔓延了運動中的每一環節。優越感在這時發生了兩種顯著不同的傾向；一種是面臨外來異族的威嚇時，優越感使他倍加感到身受的侮辱而無法容忍，因此產生了抗拒性的反應。另一種在面臨同一情況下，優越感使他萌生攀附顯貴的慾求，因而產生了依附性的反應。這兩種反應經常發生在不同性格人的身上，亦有時在不同的際遇下發生在同一人的身上。在美術運動的過程中，這種戲劇化的反應可以說層出不窮。

李水吉　淡水河畔　油畫　1932

其次，知識份子因優越感所產生的反應，不管是抗拒性的或是依附性的，他的目標永遠是由下對上而發的。本來知識份子生性就是往上爬的。當然他的目光只肯朝上而放，因此不論對上的認識或接觸都遠較對下來得更有興趣也更能深入，其間有妥協也有爭奪，其結果則有恩也有怨。是忠是奸，在「民族運動」者和殖民政府之間各持相對性的評斷。美術運動的話題留給後人的是爭論不休的是是非非。

今天，美術運動的健將均已老邁，回想當年官展裡日人的歧視和壓迫，言辭之間尚充滿的是憤慨。令人不解的倒是除卻官展，難道藝術已別無他途！否則把畫一年接一年地往官展裡送，挨的又是歧視和壓迫下敢怒不敢言的苦，那麼為的是妥協呢？還是爭奪？將來總有人要這麼問：「你們若不自願把畫送進官展，那來的歧視和壓迫！」

當然回顧那時代的繪畫，首先需要以當時生活的時空條件為基準，這樣所作的評論才比較公正，同時也避免了持不同環境背景的

立場和觀點所誤下的判斷。以至拿新時代的思想去對舊情況下的產物作不切實際的苛求。繪畫的成長和一切創作文藝的成長一樣，必須經歷許多嘗試和錯誤的過程才得以克服，然後造成一個新的局面，因此我們又應該先體諒這一代畫家的困境，以當時的思潮和客觀環境爲準繩，有效地尋求出臺灣繪畫發展的趨向，掌握到它的基本形態，使這一代的畫家獲得應得的評價。

　　臺灣過去的畫壇，有其光明的一面也有其混濁的一面，無論光明或混濁都已經是過去的歷史。現在它正是我們須要拿來作研究而後繼承的文化傳統。

二、大稻埕畫壇──「山水亭」和「波麗都」的畫家們

　　正如蒙瑪特和蒙巴爾納斯的咖啡廳，是巴黎畫家詩人們的集結中心。臺北大稻埕的「波麗都」咖啡廳和「山水亭」酒家也曾一度是臺北文藝青年們清談的所在。

　　「波麗都」開業於一九二八年，正是臺展剛剛創始沒有多久。主持人廖來水是一個頗有眼光的商人，由於個人對文藝的興趣，結交了許多文藝界的朋友。自從「七星畫壇」和「赤島社」相繼成立以來，臺北的文藝活動因日趨頻繁，便從此打開了青年們討論文學藝術的風氣。一九二八年以後，留日的青年開始陸續學成歸臺，除

成富禮正　大稻埕的後街　油畫　1932

了帶回西歐新思潮，也帶回泡咖啡廳談天下事的習氣。廖來水的「波麗都」就是在這種需要下開張的，地點是在今天的民生路靠近延平北路的交叉口。

「波麗都」是一家西式的咖啡廳，初開幕時有幾塊大畫布掛在四週牆上，讓顧客在興致來潮的時候，拿起畫筆可以自由揮毫。咖啡廳的四牆經過顧客的實際參與之後，顧客們很容易地便和咖啡廳的空間融合而打成一片。咖啡廳也從此成為文藝人士的第二個家。

到這裡來的常客裡陳澄波、楊三郎、郭雪湖、許聲基和洪瑞麟等都是已在「臺展」中活躍的畫家。還有文學家張文環、音樂家兼小說家呂赫若、律師陳逸松、黃啟瑞、李超然，以及對文藝有興趣的商人王井泉和周井田等等。不久「波麗都」的名聲終於傳遍整個的文藝界。這時文藝批評的風氣尚未培養出來，大家所談論的主題一時僅偏重於島內畫家們的生活和製作的近況，新設立的官辦「臺展」是當時眾人興致勃勃的新鮮話題，於是經常以此做為爭論的中心。

廖來水自從開了這家咖啡廳以後，有這許多文藝界的朋友前來捧場，除了生意興隆，從此自己也在文藝界裡成了知名的人物，義不容辭地也就充當起畫家的贊助人來。經常拿錢出來收購畫家的作品，有時又將這些作品往朋友圈子推售出去，把所得的錢又向畫家購畫，接濟畫家的生活。所以當大家談起巴黎畫派而聯想到蒙巴爾斯納的Dome和Rotonde等咖啡廳的同時，論及我們臺灣的美術運動，也就無法不提到「波麗都」咖啡廳和廖老板來。

據明治三十二年（一八九九年）六月十七日刊行的「花柳雜誌」第一號記載；當時艋舺地區有貸座數（娼座）五十五家、料理店七十三家、飲食店二十九户、藝妓一百二十五人、娼妓五百餘人。所以到了一九二八年左右，大稻埕的興隆已有相當的規模，全臺北酒家的數目當不只此數。「山水亭」的地點和「波麗都」相距不遠，位在太平通最熱鬧的地區是大稻埕一流的酒家。由於老板王井泉

高田良男　街屋　油畫　1932

藍蔭鼎　商巷　水彩畫　1932

也是「波麗都」的常客，因此他的「山水亭」又成了這批人常去吃喝的地方。王井泉因生意上的關係在社會上交遊甚廣，尤其和常到「山水亭」光顧的商業界人士頗有交情，因此一有機會就替畫家推銷作品。據說王井泉對繪畫的鑑賞亦有相當的眼光，凡商界有意購畫的都自動找上門來，託他介紹畫家，也聽取他的意見選購作品。畫家有了收入，光臨酒家機會就更多了，王井泉當然更樂於又一場熱鬧場面。

當時還有一位開印刷廠的周井田，也是當時「波麗都」的座上客。在畫家們的心目中是個為人熱誠又有理想的知識份子。「七星畫壇」以來，每屆展出用的目錄和請帖，都由他的印刷廠來承印，在當時可說是臺北唯一替畫家精印美術作品的印刷廠。他的工廠設在大稻埕祖師廟附近（今之延平北路與南京西路交叉處）而樓上就是他的住家，這期間畫家朋友時常到此聚會，尤其「臺展」和「臺陽展」的前後幾乎整個月裡都有畫家在那裡吃住，畫家的作品也不時經他介紹而找到了顧主。光復後不久他的印刷廠不知何故就沒有再經營下去，他家因而也不再是畫家落腳的地方。

談到印刷，便不能不提到專為畫家的作品拍攝照片的攝影師詹紹基。當時大稻埕有名的「雅典娜」照像館就是他所主持的。每年畫展一到，他就忙著提相機到畫家的畫室來，輪流替大家拍攝作品。據說，他從來沒有向畫家收過佣金。今天我們還能看到的許多照片（包括畫家們的生活照，集體照等），大多數是他親手拍攝的。

諸如廖來水、王井泉、周井田和詹紹基等四人，雖然都不是畫界人士，在美術運動期間由於他們對美術有著濃厚的興趣，在能力範圍內從各方面熱心幫助過畫家，間接地推動了臺灣美術運動的進展，是運動中的幕後功臣。此外，在臺領導民族進運動的蔡培火、楊肇嘉和歐清石，也曾經以積極的態度在鼓勵和贊助美術運動。蔡培火自己能畫油畫，對美術也有他的見地，「臺陽美術協會」創立時他是主要支持人之一。至於楊肇嘉對當時文藝活動的熱心是眾所週知的。王白淵筆下的他是「對每個藝術家抱有慈父之心，時常發出嚴厲的批評，在幕後替他們奔走賣畫，關心他們的經濟和健康，可謂無微不至。」而歐清石「是一位抗日的愛國者，死於日人的獄中，雖然他自己是學法律的，但對美術運動十分熱誠，每屆『臺陽美術協會』在南部舉行巡迴展出，都是他一手經辦的。」（王白淵記：「臺北文物」第三卷第四期）

任何一次美術運動的推展，單憑美術工作者的熱情和努力還是不夠的，其中必須有如上所述的種種支持者。尤其在還沒有畫商這一行業的社會裡，更是須要有人為之奔走賣畫，使畫家不致因生活所困而放棄了畫業，美術運動有此輝煌的成就，這些幕後支持者的功勞是不可埋沒的。

「波麗都」咖啡廳的藝術家和他們的支持者，向來以「文化階級」而自命。當西方文化經日本而輸入臺灣，他們正是第一批接受到西方文化的新文化人，不管他們以怎樣的眼光來面對這個社會，他們無疑已拋開了舊文人的孤立王國，去參與實際的社會建設工作。西方的自由，民主和科學的思想確已在他們胸中發生作用。然而面對這許多外來的思潮，儘管有足夠去接受的勇氣，卻又欠缺擇善固執的眼力和毅力，因此在創作過程中又難免有對自己的社會形態無法完全協調的地方，藝術也就無法落實社會的基層。因此，往往逼得只好從理性的分析下手，將藝術的創作當成學術性的研究。他

們的繪畫與當時社會確實有段不短的距離。而這距離無疑減低了繪畫成長的速度。

正在這時候，臺灣廣大群眾的心聲，透過民間的流行歌謠，唱出棄婦般期待中的嘆吟，「雨夜花」、「月夜愁」、「望春風」和「望郎早歸」等民間歌謠所傳達的是一群頭頂著異族逼害，腳踩著家鄉泥土的心願。相比之下，畫家只是花叢柳間飛舞著的蝴蝶，看不見紅花綠葉底下的泥土，也看不見泥土底下生長著的根。他們的創作慾念幾乎從殖民社會的實際感受，被巧妙地誘入官展模子裡，在特選的標準下定型而成為日本沙龍繪畫的延續。從此畫家的筆鋒，有多少人能有力地刻劃出社會的生活，反映出時代的面貌？今天當我們用最誠懇的心去承受前輩畫家的繪畫遺產的同時，我們安能不放膽指出在他們輝煌成就中的一些小疵。

從總的看來，他們對藝術的態度是忠懇的，在他們的畫中，不曾耍過玩弄技巧的魔術，畫面的每一筆每一劃，沒有不是三思過後的落筆，有如來臺先民的拓荒，質樸、溫厚而實在。

三、臺灣美術展覽會的原模── 日本文部省美術展覽會

一九二七年（昭和二年）臺灣教育會主辦的第一回「臺灣美術展覽會」，是倣效當時東京帝國美術院的「帝國美術院展覽會」（簡稱「帝展」）而設立的。「帝展」的前身叫「文展」，即「文部省美術展覽會」，於明治四十年（一九○七年）由東京美術學院主持人正木直彥聯合東京帝大教授大　安次和畫家黑田清輝，向文部省建議，倣法國美術沙龍的規範所創設的第一個官辦美術展覽會。

這個展覽會於一九○七年十月在上野公園美術館舉行第一回展出，為期一個月。內容分為日本畫和西洋畫（包括雕塑在內）兩部，各部設一審查委員會聘有委員多人，日本畫的審查委員是：川合玉堂、高島北海、山本梅莊、小堀鞆音、小室翠雲、木島櫻谷、奇崎廣業、荒木十畝、菊池芳文。西洋畫的審查委員是：黑田清輝、久米桂一郎、小山正太郎、淺井忠、滿谷國四郎、中村彝（雕塑出品人：米原雲海和山崎朝雲），都是當時畫壇的領導人物。將各門各派的作品同時展示於一個會場，這是有史以來的首次盛會，從此

日本「文展」雕刻室一景

1907年10月上野公園美術館舉行第一屆「文展」收件情形

日本的帝展會場（東京都美術館）

「文展」的傳統和權威遂牢固地建立在日本的畫壇上。雖然後來改制爲「帝展」，又再改成新「文展」，但其壯大的聲勢仍然如舊。而改制爲「帝展」之後，增加到四個部門；日本畫、西洋畫和雕塑之外，又設了美術工藝部，在臺灣雖然「臺展」和「府展」倣效「帝展」的規範，可惜雕塑和美術工藝兩部門的設置始終無法實現。

談到「文展」就不得不提及「白馬會」，而「白馬會」和東京美術學校的西洋畫科又是相連的一體。一八九六年黑田清輝和久米桂一郎在東京美術學校創設西洋畫科時，承襲法國學院派的美術教學法，使用裸體模特兒以供學生練習素描，這在日本是一個創舉。由於黑田的影響，使當時的少壯派畫家厭棄封建的「明治美術會」，紛紛以黑田、久米爲中心形成一個新的畫家集團——「白馬會」，會中主幹多爲美術學校出身的新秀，如山本森之助、中澤弘光、青木繁和和田三造等，實質上「白馬會」等於就是東京美術學校的延體，而「文展」的西洋畫部則成了這些人的天下。

黑田從法國帶回印象主義，同時也將巴黎藝術家自由自在的風氣以及浪漫的生活情調移植到美術學校和「白馬會」裡。過去畫西洋畫的日本畫家僅以油畫技法的承受爲滿足，結果技術只能使形色達到表層的呈現，始終沒有落實到整個生活的裡層而融會一體。到了黑田，才從他旅歐十年的體認，將外光派的畫法容納了生活的內涵，使技巧的形式得到歸宿。

在這裡我們稱「白馬會」的繪畫爲「外光派」，是比「印象派」的稱謂要來得適當些。因爲黑田在巴黎的師父Raphael Collin只是有限度的接受了印象派，嚴格地說來，應該是田園畫派發展下來在學院系統裡的外光寫生派。對眼睛所看到的明亮部位賦與黃的色系，而以紫或青的色系賦與陰暗的部位。應用這種色澤明快的畫面來表達生活近邊的事物，正好與浮世繪以來的傳統路線不謀而合，遂匯合而成爲明朗而平易的自然主義，於是西洋的繪畫才實際著落於日本的土地。

自從「白馬會」成立之後，大批的新進西畫家圍繞著黑田和久米的畫塾，自稱爲「新派」和「紫派」，對幽暗的古舊畫風以「舊派」和「脂派」譏之。爲了辨別兩派的分界，黑田作了如下的聲明：

「完成物體外形的描繪，而後逐步上色的畫法是「舊派」的作法，「新派」要表現的是物象整體的感覺，首先把握變化中的色彩，才從色彩中賦與形象。舊與新是技法的規律化和感受的直接呈現之間的差別。」

他的繪畫觀成爲明治、大正年間「文展」系的主流，也成爲「臺展」以後臺灣美術的啟蒙思想。

當「白馬會」和美術學校一派的畫家完全控制「文展」大權之後，有了「文展」爲活動的舞臺，於一九一一年便解散了「白馬會」，從此「新派」畫家成爲官展裡的當權派。一九一二年因「文展」改制而改稱爲「帝展」，畫風逐漸朝反外光派的日本裝飾性繪畫的方向發展，造成了片多德郎和牧野虎雄二人的突起。到了昭和年間，「槐樹社」的田邊至、熊岡美彥、大久保作次郎和高間　七等也曾活躍一時，瞬即青山熊治、前田寬治等新的寫實作風抬頭，又爲官展的繪畫扭轉過一次方向。雖然這樣，但「外光派」的精神自始至終貫串於官展的本質底蘊已無法再能動搖。學院派依仗著官展的勢力而成長苗壯。可是因權勢而壯大了學院派，也同時因權勢的鞏固而自我僵化，最後還是自囚於形式主義的死牢。

吉村芳松　圓桌　油畫
第12屆帝展

在臺灣美術發展的過程中，始終以「臺展」、「府展」的發展為主幹，而「臺展」、「府展」受日本官展派的牽制最大，致使臺灣美術無法獨力生存，這樣它雖繼承了日本學院派的優點也同時繼承了它的缺點。

至於「文展」的日本畫部，是個派閥鬥爭極烈的場所。在「文展」的十年間，舊派有「正派同志會」的組織與新派的「國畫玉成會」相持爭抗。所謂的舊派是，明治初期企圖保存江戶時代以來大和繪（土佐、住吉派）、狩野、南畫、丹山、四條等末流繪畫的命脈，以因襲古法為本、堅守傳統題材和技法的「日本美術協會」的畫家。所謂的新派，就是與之相對立，以革新的手段為日本繪畫求再生的理想主義和自然主義的畫家。

梅原龍三郎

所謂理想主義是由辭退東京美術學校校長職之後的岡倉天心所主倡的繪畫運動。「青年繪畫協會」的畫家（寺崎應業、梶田半古、小堀鞆音、川合玉堂等）和橋本雅邦培養出來的東京美術學校的新銳（橫山大觀、下村觀山、菱田春草等）於明治三十一年聯手組成「日本美術院」，而跟隨天心離開美術學校的教職員也組織了「日本繪畫協會」，這兩個畫會每年春秋聯合舉辦一次畫展，展出的作品如大觀的「屈原」，觀山的「闍維」和春草的「拈華微笑」等都是氣勢壯大的歷史畫，在保守的日本畫壇可說是一次劃時代的展出。

松林桂月

且錄下天心的一段文章，以助我們瞭解理想主義的藝術觀和它所探求的方向。同時也間接地洞察到東洋畫在臺灣美術運動的過程中所擔當的是什麼樣的啟示。

「古來發自亞洲的哲理，有其博大深遠的理想。從各時代的美術創作中我們均能領略得到諸如佛家、儒家和道家思想等在亞洲睡眠中的生命的潛力。對這些，我們非從自由創造的立場來賦與新的現代生命不可。必要時，就是借助於西洋畫的技法也在所不惜。只是那早已故步自封的西洋寫實主義對我們已毫無意義。最重要的是自己能操縱自我向上的命運，這才是現代藝術最偉大的特權，從來畫家之只知一味延摹古法而不知反省者，無異是藝術的自殺行為。」

南薰造

天心把新的世界觀配合了中國古代的哲學思想，以日本的傳統技法為繪畫表達工具，打破了多年來既成的繪畫概念，以自由獨創的精神，揭開日本繪畫中新的史頁。

此後，院展的主流派前衛畫家大觀、春草等，為了更徹底破除因襲的繪畫，遂朝向「沒線彩畫」急轉直進而捨去了日本正傳線描的表現法。同時為了強調空間和光線的突出表現，使用平刷毛和空刷毛（毫）以色彩的濃淡而顯現出新鮮的畫面感覺。如大觀的「老君出關」、春草的「雲中放鶴」和「蘇李訣別」都是這個畫風裡的代表作品。其結果，雖然成功地展露了富有浪漫情調的清新畫面，可是在另一方面古來東洋畫中以知性來表現之力的意志的線描便消失了，因而一時被譏為「朦朧體」的畫風。但是在整個日本的繪畫裡它顯然是一次新的突破，這也是無可否認的。

小林萬吾

至於自然主義的繪畫，在這時和理想主義是並行發展著，是與西洋畫的寫生描法十分接近的畫派。這個運動發生於明治三三年（一九〇〇年）結城素明和平福百穗組成「無聲會」以後才逐步明朗化。它的異於天心一派的地方是傾向於把握現實感的寫景寫生，以速寫的方法攝取民情風物來作為繪畫的題材，所以取材的範圍較為

池上秀畝

川崎小虎

受聘來台擔任「台展」評

矢澤弦月

結城素明

荒木十畝

藤島武二

和田三造

勝田蕉琴

審員的日本帝國美術院畫家

自由而廣泛，表現的內容多屬庶民的生活面貌，與理想主義的歷史題材相異其趣。

理想主義和自然主義在「文展」以後已成爲日本新的主流，所以「臺展」中被認爲有創意的佳作，都屬於這一系統影響下的畫風，尤其受自然主義的影響，臺灣新興的繪畫多數走向以西洋畫的寫生法來表現庶民的生活面貌，把臺灣的鄉土民情反映到繪畫的創作裡來，從此畫家的畫筆和對現實生活觀察中所得來的感受才有了實際的接觸，臺灣的繪畫方才獲得一條新生的路。

和田三造　南風　油畫　150×180cm　1907　東京國立近代美術館藏

藤島武二　人像　油畫　45.7×38cm
1910　石橋美術館藏

四、「臺展」西洋畫部審查員—— 野獸派鬼才鹽月桃甫

鹽月桃甫參加第十屆台展前（51歲）
攝於台北一中的畫室　1936

一九一六年，日本政府爲了慶祝總督府新廈落成，舉辦實業共進會。當時城內地區還留有許多曠地，除了臨時建造幾座分會場地，還搭了許多暫時的劇場以供各種各類的戲劇和雜耍的演出，美術展覽也是其中重要節目之一，這就是臺灣最早的官辦美術展覽會了。日本據臺主政以來的廿一年間，臺北市以這一年最爲熱鬧。當時臺灣還沒有那麼高的大廈，所以全島各地民衆爭相到臺北來攀登總督府的塔樓，俯瞰全市，好比平地昇天，成爲一時的熱潮，反而美術品的展出並未引起太多人的注意。

十年之後，臺灣才有了「臺展」的創立，這個有長期計劃的年展，是由「黑壺會」的日本畫家鹽月桃甫、石川欽一郎、鄉原古統和木下靜涯聯手創辦的。這四人在當時的新聞報導中曾有「畫伯」之稱，論資歷和成就都是一時的權威。加上石川、古統和靜涯三人與新任的臺灣總督上山滿之進是長野縣的同鄉，當他們看到同是殖民地的朝鮮早在數年前已設有官辦美展的時候，更引發起創設臺灣官展的期望，這才爭取得總督府的協助，共商官展創設的計劃。

日後曾有一個說法，籌劃的當初，鹽月屢次提出反對意見。他認爲日臺畫家之間，在水準方面尚有一段距離，若依照公正評審的方式，臺籍畫家必然全數落選，終將導致社會人士的不滿而收到安撫的反效果，不如先辦日本畫家的示範展，幾年後臺籍畫家技藝成熟，再行成立公募性的官展。假若這說法屬實，則鹽月是低估了臺灣人的能力。幸好上山滿之進是個好大喜功的總督，強行催使「臺展」付之實現，消息對外公佈之日，爲了面子也爲了配合政策，自

鹽月桃甫　新綠　油畫　1927　第一屆台展

鹽月桃甫　黃牛群　速寫　1941

稱爲「總督府接受四位畫伯的建議，爲臺灣美術的前進決意創辦一個長久性的官展。」

關於鹽月桃甫（原名善吉一八八六年－一九五四年），他出生於日本宮崎縣兒湯群三財村（西都市），一九一二年東京美術學校師範科畢業，曾任大阪市浪華小學教員和麥媛師範學校講師，一九一六年（大正五年）曾一度入選第十屆「文展」，同年入「木兔會」爲會員。一九二一年來臺，任教臺北高等學校和臺北一中，一九二二年皇太子（今之裕仁天皇）來臺之際，曾因獻上「蕃人舞踊團」之百號油畫而成名。一九四六年大戰結束時回原居地宮崎市，一九五一年出任宮崎大學講師及宮崎縣展審查員。一九五四年因心臟弁膜症急逝。

一九七三年五月宮崎縣的總合博物館爲他主持第三次遺作展，共展出油畫，水彩和速寫兩百餘幅，被譽爲「野獸派鬼才桃甫」。

伊原宇三郎（「日展」評議委員）筆下所描寫的鹽月是個新進氣銳，元氣充溢，奇裝異行的藝術家。在大阪教書的時候頭上戴一頂紅色的土耳其帽，撐著櫻枝拐杖蹣跚醉步於大阪街頭，說這就是鹽月的本性嗎！其實，那只不過是當時東京美術學校傳統把戲的重演。

「……不論是藝術和人格，鹽月都是松山首屈一指受人敬愛的人物。迷上鹽月藝術的舞伎小姐們，每天總有三、五人到他的畫室裡當他的模特兒。」

「鹽月是個善於辭令的畫家──我指的不是他說話的技巧，而是他的天真和風趣。經常只要一兩句話就足以逗人發笑且又回味無窮，這樣凡是和鹽月接觸過的人沒有不留下深刻的印象。初見他一兩面，覺得他很有意思，再見時就會喜歡上他，三五次之後你便成了他的崇拜者。他就是有這種不可思議的魅力。我見過的這麼許多人當中，像鹽月那樣能令我醉心的實在還沒有過呢！」

「鹽月先生的一生中，最輝煌的成就，應該算在臺灣的那一段日子……。」

「到臺灣以後沒有多久，他便已經成了臺灣畫壇的領導人。當我聽到這個消息的時候，我是一點也不覺得驚奇的……。昭和十年到臺灣擔任『臺展』審查的藤島武二先生，回來時對我談起鹽月的近況。果不出我所料，鹽月永遠有一群崇拜者環繞在他的身邊。第二年，我同梅原龍三郎先生到臺灣去審查『臺展』，見到了久違十五年的鹽月，他的健康依舊，而畫業上已建有特異的風貌，不愧是臺灣美術界的一代宗師。

「日本與臺灣的關係，是一段令人傷心的回憶，唯一能夠讓鹽月地下之靈藉以安慰的，是突破了國界的一顆爲藝術的心。」（鹽月桃甫一九七三年遺作展目錄）

在許武勇（鹽月在臺北高校時的學生）的記敘中，對鹽月的爲人有如下的描寫：（鹽月桃甫與自由主義思想）

「我第一次看到鹽月當然是進入臺北高等學校尋常科一年美術科的第一小時，當時他穿甚漂亮的西裝，頭上戴土耳其帽，脫帽時頭一半是禿的，留存的少數頭髮甚小心的從下反向上被梳起來蓋禿頭之一部分，他的西服不是日本人愛用的黑色系統，而是有顯明粗條紋的紅褐色與領帶同色系統。從服飾看來全然沒有日本人的感覺。我們新入生根本不相信他是老師。當時臺灣的學校老師從國民學校至大學全部要穿官服，其樣式與日本軍人將校制服一樣，只是顏

色有差，夏天是白色，冬天黑色。從來没有看過穿著這樣服裝的老師，所以當然不相信他是老師，後來知道他是美術老師時，也想大概今天他有甚麼事情特別穿西服來了，以後他可能穿老師的制服。但我的想法錯了，以後七年間我没有看過他穿官服。從簡單的服裝問題可看出他反對殖民地官僚作風，大大提倡自由主義思想，反對強制。他在教室裡公然説反對學生穿學校制服。他説各人穿各色服裝才美麗自然。他甚至反對高山族的皇民化運動被強制穿日本和服之事，他説高山族在自然的山野裡創造優美的藝術品，編織美麗的山地服裝，在綠色山野裡他們原來服裝是如何的美麗，只有看過的人才可以體會出來。他又説強制他們穿不完全的日本和服，看起來好像乞丐服一樣甚不體統。他以無言抗議，不參加學校軍國主義遊行。當時假如他以平常穿的奇異服裝參加遊行的話，反而將成爲新聞。

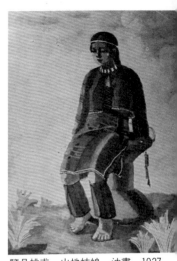

鹽月桃甫　山地姑娘　油畫　1927
第一屆台展

　　鹽月的教學方法甚爲奇特。美術課程從素描開始進入水彩、油畫。但從頭到尾不教如何畫的技法問題，他大概想讓各人發明自己的技法，所以只看學生的作品並加批評而已。他時常説不要用手畫，而用頭腦畫。他強調各人的作品須有個性及創造性，且主張自由思考的重要性。高學年時教構圖色彩與人類心理關係、美術與心理哲學，並以彩色複製品解説西洋現代畫派，例如：印象派、野獸派、超現實派、未來派、表現派、天真派、立體派。尋常科畢業時（相當於高中一年），每一個人要提出美術論文。乳臭未乾的學生們馬上變成大學生，蒐集學校圖書館的舊書裡面資料。有的人寫「廟與美術」、「布袋戲與美術」等，日籍學生寫「日本古城與美術」等。當時日本國內大學没有設置美術系，所以他從頭就不期望他的

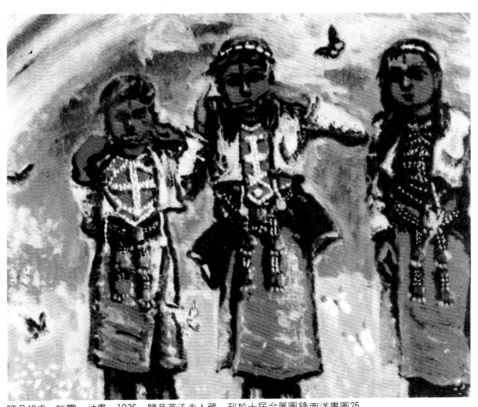

鹽月桃甫　虹霓　油畫　1936　鹽月英子夫人藏　刊於十屆台展圖錄西洋畫圖25

鹽月桃甫　放牧　油畫　33×16cm　1927　名古屋市矢壁正康藏

學生將來做畫家，但希望成爲美術理解者。他説希望學生們將來利用美術課所習得的自由思考及創造力應用於學術研究方面，發揮個人的才能。看起來他的教育法是甚少見的自由主義教育法。鹽月的畫，照謝先生指出用色、筆勢是接近盧奧（Rouault）的畫。但他常常感嘆馬諦斯（Matisse）之用色及推崇梅原龍三郎的畫。他的畫，在中間色景上，用強烈的紅、青、綠等原色織成一副熱情洋溢的詩情感。雖然分類上，人家把他的畫劃入野獸派，野獸派是把物象之形態，誇張的伸縮彎曲，強調作者熱烈情感，但他的後期作品已經離開物象形態，以中國書道奔放筆勢揮舞畫筆，以雄渾強烈的色彩配合，創造半抽象的獨特風格作品。直到現在，青少年時代的記憶裡除了鹽月的畫以外我不再看見那樣雄渾奔放有魄力感的畫。在美國抽象表現派畫發表之十數年前，他已創造出東洋風的抽象作品是頗難得的。人家看見他的畫時，因爲無明顯的形象輪廓，到底畫甚麼不清楚，所以不能得到一般人的好評。一位日籍畫家住在臺灣二十六年，領導臺展，且以前衛的作品領導畫壇，可以説臺灣洋畫壇是他創始培養的，其功績不可埋没。其在臺灣二十六年的原動力何在？他説他愛高山族原始藝術之野性美、愛鵝鑾鼻及南國大海的多彩熱情的熱帶風景，他陶醉於野性美及熱帶情緒的美酒中，以油彩編織熱情詩，而忘卻回自己的故鄉是最大因素。這個心情與放棄一切的地位、家族、金錢，嚮往大溪地島原始自然野性美的畫家——高更的心情相似。

通常日本老師宿舍的起坐間一定設置有一、二件日本藝術品誇示。但鹽月的家裡從頭到尾擺設高山族衣服、飾物、雕刻等及臺灣布袋戲木偶頭等，好像進入一家臺灣民藝館。他口口聲聲讚美原始藝術的野性美，布袋戲木偶頭的優美。對這個藝術價值的發現，我們住在臺灣的人自己過去都没有認識，感覺甚爲慚愧。

當時的我，對學校內充滿崇拜野性美的風氣感覺不滿，所以反

而以極柔弱的手筆表現女性的浪漫主義作品。周圍同學取笑我，批評好像是女學生畫的作品。但鹽月賞識我的作品，叫我走自己的路，不可掛意他人批評如何。他說例如梅原龍三郎，不管他人批評如何，只追求自己的路子才有今天具有個性的作品。這個話好像是他對自己說的。人家批評他畫主題不清楚，好像愚弄觀眾。但他自滿自信旁若無人的走自己的路。這個話我想對現代畫家甚為重要。抽象派流行時走入抽象派，普普流行時再轉頭，新寫實派來了又轉向，只追求流行，畫外形，失去畫家內在精神的作品，儘管技法很好也好像失去生命的形骸，令人看起來毫無興趣。照鹽月一生追求自己理想的路子才是真正的畫家。」

　　回憶已經過去的人都會有許多說不完的好話，而鹽月到底是怎樣一個人，臺灣畫家對他的評價多少與上述有所出入。他們都說鹽月是個自大自滿，對臺灣人抱有極度偏見的日本人，和石川的作風正好是兩個極端。

　　　　依據兩人的背景分析起來；在石川一派英國紳士的風度裡頭，固然隱藏有不知多深的高傲和頑固，但他仍然擁有容人的胸襟。不管他用的是怎樣的眼光來看臺灣漢人，至少他人到臺灣，職在

鹽月桃甫　夏　1927　油畫　第1屆台展

鹽月桃甫　少女像　油畫

臺灣，便獻身臺灣。那時英國能自稱日不落的王國，這點起碼的包容量是不會沒有的。鹽月就不同了，他十足是日本島國民族的性格。自從明治維新自認是神之國以後的日本國民。從家庭起就在這種自命不凡的優越感教育下。來到日本統治下的臺灣，其特殊的地位和職權更加一層襯托出原有的高貴感。雖然鹽月未曾拒臺灣群眾於千里之外，但是他的傲氣使他失去了臺灣群眾。

　　再從另一個角度看，石川承受了英國人的紳仕風度，當然也可能感染到英國人的固執，因此藝術的探求，遭受到種種成見的局限，多年來也就未能將自己的畫風有過絲毫轉向。反觀鹽月，就有那股不在意於拋棄舊有風格的豪邁，在他浸淫於西洋繪畫的一生中，經過幾次的翻滾而進入野獸主義，這種直前而往的勇氣，使他在臺灣西洋畫壇上建立了最前衛的領導地位，和石川各以不同層次在不同階段中引導著臺灣繪畫的發展。

鄉原古統　新高憶色　淡彩

　　鹽月的畫多屬小幅之作，以六號到八號（日本式的尺寸）最爲常見，甚至二、三號大的也不在少數。由於用筆粗放，又多以暗褐色粗線勾畫輪廓，因此只需三兩筆，畫面便已上滿色彩。從許多幅精印的彩色複製品推測，其作品多在油彩未乾之前，一氣呵成，日後再修改的筆劃並不多見。雖然這樣，畫面的彩度仍然很高，可見其對色彩顏料使用已達到十二分熟練的程度。若將鹽月的畫作有系統地看下來，一直看到一九四三年間所完成的作品，這當中和盧奧相近的構圖法屢見不鮮，就是連筆趣都大同小異者也不在少數。受盧奧的影響當然不可免，而長年徘徊游離於盧奧畫路的現象，慣於以小幅作品作畫的偏好，極可能就是造成受其約束的主要原因。但要是從作畫時的情緒推斷，落筆以後自由奔放的狀態，使他沈迷於工作時的心境感受，因此下筆如同情緒的發洩，從發洩裡體味到心手交融的愉悅，這種以感情爲主調所推展的創作歷程，摒棄純情之外作者對畫無須再持有懷疑態度，因而畫面也就無從出現新的問題，針對問題所引發的理性思索在這裡因失去了參與的地位，終於收縮而消退了。

　　總之，如鹽月因感情的舒發而創作的畫家，其主觀的成份比一般人要重。如果他是一個好的畫家，則很難也同時成爲一個好的繪畫指導者，因此在他留臺的廿多年期間，美術教育的職位雖然未曾放棄過，但沒有看到他培植出一個臺籍畫家來。這方面正好和石川完全相反，鹽月之所以被臺灣畫家疏遠，大概這才是主要原因吧！

五、臺灣東洋畫的導師── 木下靜涯和鄉原古統

　　第一屆「臺展」期間，擔任西洋畫部審查員的兩個日籍畫家是石川欽一郎和鹽月桃甫，擔任東洋畫部（在「文展」目錄中稱「日本畫部」，但是在「臺展」中，卻稱爲「東洋畫部」，其原因不詳。）審查員是木下靜涯和鄉原古統二人。他們都是「黑壺會」的基本會員，除了靜涯，其餘三人都是高等及中等學校的美術教員。

　　木下靜涯（一八八九－ ）本名源重郎，是以上四位畫家裡唯一不兼教職的專業畫家。也是到今天還活著的最後一個元老早期師事竹內栖鳳，屬京都派畫家。晚年以後住在北九州市小倉北區上到津汀日八番十九號，以授畫維生。

　　有一年，林錦鴻爲了趁「臺展」之前在臺灣新民報寫「畫家工作室訪問」（アトリエを覗く）專欄，到淡水木下靜崖住所來拜訪。這一年他準備了一幅中央山脈的雲海風景畫打算送去參展，這是一幅橫三尺縱六尺的巨畫。他自己對製作此畫的感想是：

　　「今年的畫法稍微改變一下，用淺描的方法是我新的嘗試，一使用線描和南畫就很近似了，過去我作畫是從寫生開始下手的，運筆時改用南畫的方法便感到滿有意思的，最近橫山大觀也對南畫風的淡彩發生了興趣，對墨的重視是東洋畫的精神，而線描是它的生命，南畫的點苔、沒骨法很有味道，到底南畫是東洋畫的基本（根源），我個人對南畫沒有作深入的探討是很遺憾的事。」

　　於是對於「臺展」審查的標準，他有了新的感觸：

　　「送到這裡參展的南畫作品到底不多，第一、二回裡有民俗畫師畫了些『牧童』或『關羽』像等，是民間商店裡掛的圖畫，送來

鄉原古統　少婦
1932　膠彩畫

之後都落選了，第二回請了松林桂月來臺審查，才感到自己對南畫的理解力不夠，以致審查時埋沒了許多好的南畫作品這是很可能的事。」

進而感到自己應該爲臺灣的美術前程盡一份心力，他說：

「臺灣的畫家們一直沒有好的藝術環境來給予培養，今後應考慮到如何予以獎勵的辦法才對，比如向內地當局借來好的作品以供觀賞研究，而美術館的創立就是當前的急務了。最近來淡水寫生的畫家越來越多，我們也應該開始考慮，免費提供畫家住宿的地方，和幫助畫家解決困難的問題……。」

以下是筆者訪問當年與木下有過交遊的畫家後，寫下來的幾段筆錄：

「『臺展』的前幾年，靜涯到南洋旅行寫生，回程經香港取道臺灣要回日本，沒想到就此愛上了這塊地方，因爲他感到這裡的氣候，景物和色彩都很適宜於作畫，便決定在淡水定居，不久把兒子也接來一齊住。他住在淡水山頂，可遙望淡水港和觀音山，因此其作品取觀音山爲題材者甚多。」

有一次，我同林玉山到淡水看他，聊了一個下午，看天已經黑了，硬要把我們留下來吃晚飯，便喊兒子上街叫一席火鍋。小孩子動也不動，卻回答他說：『爸爸，我們向料理店賒得太多，不知他們肯不肯再送來！』前幾天，他剛賣出一幅畫，錢還沒有收齊，沒想到家裡已經沒有錢了。」（郭雪湖語）

「靜涯已八十多歲，精神還很好，非常健談，兩年前到日本，朋友帶我去看他，本打算略談兩句就要走的，沒想到被留著談了一個晚上，他邊飲邊談，過去臺灣畫壇的事，他都還記得十分清楚。」（林玉山語）

「木下先生還健在，在臺灣時性格很浪漫，尤其喜歡飲酒、釣魚、打鳥，一出門不知回家，家裡有沒有米他全不知道。去年才慶祝八十五歲大壽，目前在家鄉開塾授畫，來學的多數是家庭主婦。」（鹽月英子語）

鄉原古統（本名藤一郎一八九二－一九六五年）出生於松本市

木下靜涯　秋晴　1928
第2屆台展

木下靜涯　滬尾之丘　1932　膠彩畫

木下靜涯　春潮漫漫
1926　水墨畫

，入長野縣立松本中學讀書，一九一〇年東京美術學校師範科畢業，來臺之後任教於臺中一中，臺北二中及臺北第三高等女子學校，女畫家陳進、林阿琴、陳雪君、彭容妹、邱金蓮都是他當年的學生，均多次入選「臺展」。

「矮胖的身材，嚴肅中帶有幾分古板，臉上就是帶有笑容，還是一副拒人千里之外的神情，其實他另有親切的一面，那是和他熟稔了以後才會發現到的。」（林阿琴語）

「我有個學生叫李秋禾，在十五歲那年便入選第四屆『臺展』，開幕那天我帶著他們（入選的學生）到會場裡來，一方面是爲了看畫展，另一方面來拜訪畫壇先進。見到古統時。他的禮貌顯得特別週到，一定要我們當晚就到他家裡去，他說只是一個小型的茶話會。晚上大家喝過茶，他表示機會難得，要求每人畫一幅留作紀念。當然不好推辭，大家也就畫了，等都交完卷之後，他拿起李秋禾的畫來看了又看，這才把話對大家說了出來；原來李秋禾入選之後，由於他年紀太輕因而受到閒人的誣告，說他有代筆的嫌疑，所以特地要澄清一下，所謂茶話會原來就是測驗，其實不待李秋禾畫完，事實已經分明了。」（林玉山語）

「第九屆『臺展』結束不久，鄉原先生辭去教職要回日本，李石樵同我爲他送行，席間他有一句話竟影響到我的終生，他說：『當了廿年的教員，固然這段日子是值得珍惜的，但論及藝術的成就，我卻十足是一個失敗者，既然身爲一個畫家，就不應該再兼職去當教員，分心以後，就沒法在自己崗位上堅持到底了。』聽了這話使我倆人相約終生不進美術學校授課，因此我堅持到現在，一輩子是專業畫家。」（郭雪湖語）

「鄉原先生原籍長野縣鹽尻市人，家族代代爲地主，有一叔父在香港設一貿易商。店號「鄉原洋行」，學校畢業後到香港探親又順道去中國、馬尼拉旅行，一九一七年到臺灣，以臺中爲根據地，到各地寫生，後來受臺中一中聘請任教美術，張聘三、張文換、黃逢萊都是他的學生，其中黃逢萊才氣甚高，可惜因家庭關係轉入齒科學校。後來鄉原到臺北第三高女和二中，一九三六年離臺，一九六五年去世。」（郭雪湖來函）

鄉原古統和木下靜涯一樣，均擅長於山水花卉，描寫人物的作

木下靜涯　日盛
1927　膠彩畫
第 1 屆台展審查委員展品

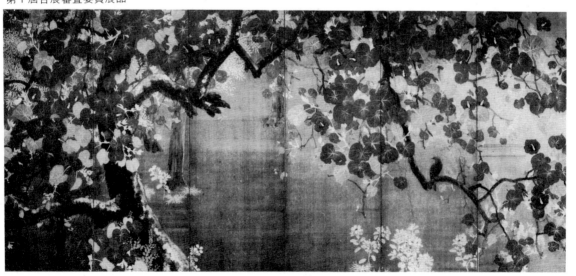

品甚爲罕見。那年林錦鴻訪問靜涯時，看到的那幅將出品「臺展」的畫是中央山脈的風光。同一年林在古統畫室中所看到的也是山水，據古統自己說畫的是新高山（玉山）的景象：

「畫的正中處爲新高山，而下方是八通關上山的路。左右兩邊爲叢林，至少要畫上十幾種不同的高山植物。」

「……四、五年前我從花蓮港經八通關上山時，對這些高山植物就抱有很高的興致，去年帶了第三高女學生到那裡去寫生，海拔八千公尺以上幾乎遍山遍野盡是草木，它的形狀和色彩實在別致極了，簡直是神仙的世界……。登阿里山就是爲了看難得一見的日出奇觀，登新高山爲的是瞻仰罕見的黑色山嶽。日出之美，實筆畫難以形容……而新高山用了淡淡的金泥先上一層後，也還不知能否有預料的效果……。」

看來古統和靜涯兩人與臺灣畫家之間相處的還相當融洽，若談到繪畫風格的影響就很難說了，因爲當時對藝術抱有狂熱的青年，多數前往日本學習，直接受東京畫家的影響，回臺時均已帶上了當代大師的風格，古統和靜涯至多是以先輩的地位從旁予以指點。「臺展」四位常任審查員當中，若論對臺灣畫壇的貢獻，據一般的看法，當數石川欽一郎出力最多，影響最大。

鄉原古統　玉峯秀色　1932
膠彩畫　第6屆台展

六、第一屆「臺展」的揭幕── 新舊美術的爭論

當總督府決議舉辦「臺展」的消息傳開以後，文化界的人皆認爲是一件大事，遂紛紛議論起來。向來沈默的臺灣民間畫家，尤其是鑽研傳統古畫的一代，這幾年來看著「七星畫壇」、「赤島社」和「臺灣水彩畫會」的本島西洋畫家，以及「黑壺會」和「日本畫協會」的日籍畫家們每屆的作品發表會，表現的欲望早已在心裡癢了多時，這次公開徵募的官展，遂被視爲是難得的機會，希望在這個競爭性會場上能夠有所作爲。更希望的還是，想讓自己這一群近乎被遺忘了的中國傳統畫家的作品，在社會大眾的面前和外來的東洋畫作次公平的較量，沿襲古法的畫家和中國的繪畫藝術在臺灣畫壇的前途，無疑是面臨了一次存亡成敗的考驗。

這時，在民間向來負有盛名的畫家，例如臺南呂璧松的水墨山水，鷺洲蔡九五的鯉魚，新竹鄭香圃的四君子及陳心授的人物和花鳥等，都一致認爲是可以與人一爭長短的佳作。尤其臺北雙連的李學樵，是昔日名畫家祖師廟主持人朱少敬的得意弟子，近年來以畫蟹聞名，一九二四年日本皇太子裕仁來臺時曾獻上「百蟹圖」，而成爲畫壇的大新聞，旋又自刻「賜天覽」金石自充畫壇尊貴。對於即將揭幕的「臺展」更是信心十足。當臺灣教育會召開籌備會時，這些人都接到了邀請函，興致勃勃地前往開會。

籌備會前後共開了三次（也有人說是四次）在教育會的會議廳舉行，每次會議都在一致熱烈支持和頌揚聲中順利完成。除了爲磋商東洋畫部作品的裝裱規格而略有爭執外，臺籍的畫界人士並未有過具體的建議。對於裝裱格式的商議是爲了預防展出期間作品受損毀以及展出會場外觀的一致性才提出來的，日籍畫家主張一律裝框，但臺籍畫家因作品不適合於此道而有所異議。本來每一種形式的繪畫都有它固有的裝裱方法，中國正統的繪畫向以立軸和橫幅爲主，而勵行規定裝框的條例，是否另有用心，臺籍畫家在心裡不得不

鄉原古統　山水圖　1928

鄉原古統　南薰得約　膠彩畫 3 幅對

　　有所疑慮，雖然提出了異議，但裝框的規定採決之後也只好接受了。
　　展覽會的規程經決議通過，其大要是：
　　①本會每年舉辦一屆，場地及日期依當時情況另行公佈。
　　②作品分東洋畫和西洋畫兩部。
　　③審查員由本會決議聘請。
　　④優秀作品榜給特選三至五人。
　　⑤中等以上學校教員有權以免審查出品。
　　⑥凡被鑑訂為有傷風化的作品。不得參加展出。（其餘從略）
　　規程大致與「帝展」類同，因此對入選作品的審查尺度也倣效
「帝展」的要求，和當時的「鮮展」可謂同出一轍。但裝框的限制
和優待中等以上學校教員的辦法則是「臺展」唯有的特例，從客觀
的推斷，純係針對現階段臺灣畫壇的特殊情況而訂的；因為從事傳
統水墨畫的臺籍畫家縱使盡是因襲之作，但它淵源自中國正統繪畫
的信心在民間裡是牢不可破的，而且摹倣的技巧僅以功力論之，則
多數達到一定的程度。在臺的日本東洋畫家雖說是寫生的創作，卻
也不見有誰能建立出獨創的風格來。其優劣之分，實在很難掌握到
一定的標準，由靜涯與古統兩人來擔任評審，作法絕不可能令人信
服，所以裝框的限制，一來可使東洋畫襯托了自己的優點，二來使
傳統水墨畫因裝潢不得其道，而削弱了畫面的效果，在一次有競爭
性的場合裡，這是預下陷阱的作法。其次在審查員的四人當中，有

三人是中等學校教員，儘管以他們的聲望被外間譽爲「畫伯」。但還是沒有足夠的理由和信心來評審同爲中等學校教員的其他人的作品，況且萬一通過公平審查以致令其中某人落選，將有損於其職位上的威嚴，這是殖民教育政策中所不願爲的。因而才有優待中等教員免審查的制度產生。以上雖係推測，相信和事實也不會相距太遠。

　　矢內原忠雄博士的「帝國主義下的臺灣」第五章「民族運動」開頭就說：「我國統治臺灣是要盡量使臺灣脫離中國而與日本合併。」這正是當時日本統治臺灣的基本原則。反之，也同時顯示了臺灣民族運動與中國的密切關係。因此總督府曾努力儘快「通過關稅把臺灣的貿易從中國大陸轉移到日本，阻止只有中國人，本島人的公司成立，教育上的『國語政策』和設立關於中國人各本島人渡航的特別限制等等措施，從而使臺灣脫離中國的影響。」除上述原則性的對策以外，在臺灣民族運動和文化運動的發展過程中。日本政府無處不在絞盡心機於臺灣對中國傳統的隔離政策。「臺展」本就是政策中的一個環節，在策劃的過程中當然以隔絕傳統繪畫爲本務。

　　「臺展」是臺灣有史以來集合各家作品於一堂的最大美展，以它的權威和地位均足以操縱日後臺灣美術發展的路線，因此「臺展」的創立無疑是一個新階段的開端。

　　一九二七年十月二十二日，首屆「臺展」在臺北樺山小學大禮堂隆重揭幕。總共展出的作品有一百二十八件── 東洋畫四十件和西洋畫八十八件。

　　收件截止的那一天，僅東洋畫部已收進作品二百一十七件，經審查結果入選的作品只有三十三件，加上免審查出品四件，審查員出品三件。展出的有廿八位畫家的四十件作品。特選一名爲基隆高等女學校教員村上英夫所得，作品是「基隆燃放水燈圖」。

　　入選東洋畫部的畫家裡，除了陳進（三件），林英貴（即林玉山兩件）和郭雪湖（一件）三人是臺籍畫家，其餘均爲日本人。這種一面倒的結局，實大出當初各方所料。在「臺展」開幕前，連日以來報章不斷地出現有畫家專訪之類的文章，報導各名家製作心得和對「臺展」成立的感想和展望，看聲勢日臺畫家是勢均力敵，處處顯現著將有一番苦鬥的局面。尤其當時以畫壇新貴自居的李學樵，特意在報章發表宏篇大論，看似官方的傳聲筒，又像民意的總代

林玉山　大南門　1927　膠彩畫　第1屆台展

村上英夫　基隆燃放水燈圖　第1屆台展特選　　郭雪湖　松壑飛泉　1927　　伊坂旭江(中學敎員)　伯牙待成連
　　　　　　　　　　　　　　　　　　　　第1屆台展　　　　　　　　　　1927　第1屆台展免審査

言。在感激皇恩之餘，描繪著一個臺灣畫壇的大好前程。等入選名
單公佈時，才發現自己榜上無名，其難堪的窘狀正是一句臺灣俗語
「土，土，土！」。

　　郭雪湖自述說：「東洋畫部入選的三人中，林玉山十九歲，陳
進十九歲，我十八歲。因爲都太過年輕，曾被稱爲『東洋畫三少年
。』」由於他們都是涉足畫業未深的年輕人，在「臺展」之前根本
沒有人注意到這三少年的存在。所以他們的入選對於老一代已成名
的畫家無非是件莫大的諷刺，而展出之前曾爲文吹捧過名家的新聞
界人士更爲之憤憤不平，一直寄望著臺籍畫家能在「臺展」中爲傳
統文化有所表現的「民族運動」人士，尤其視爲是一種「壓迫」，
遂聯合起來向「臺展」進行反撲，大肆攻擊敎育會和「臺展」當局
，又猛烈批判入選的「三少年」，聲言「日後當能明瞭大家的力量
」。旋又召集沒有入選的畫家，在臺灣日日新報社三樓舉行「落選
展」，以行動向「臺展」表示抗議，同時也藉此對全民眾提出控訴
，揭發「臺展」欠公正的審查內幕，要求大家主持公道。輿論界對
「臺展」的猛烈抨擊，這時已達到了高潮，呂鐵州的「百雀圖」在
落選展是一幅難得的佳作，皆公認爲與入選的任何作品放在一齊都
絕不遜色，遂被各報用爲抨擊「臺展」的例證。面對一陣陣兇猛的
反擊，敎育會幾乎沒有力量作任何自衛性的申辯。

　　這次「落選展」是有史以來難得的一次從輿論推展而形成的實
際行動，當局對於臺籍畫家會有如此堅決的立場是當初所料想不到
的，因此意識到「臺展」制度非有適度的改革將無法平息民間輿論
不滿情緒的再度發生。然而輿論的立足點往往感情的成份多於理性
，「落選展」的展出用意在向「臺展」進行示威，最後的目的還是
爲了自己的作品能在「臺展」佔有一席，第二年經「臺展」略施改
革之後把特選榜給了臺籍畫家，雖然「落選展」的「畫家絕大多數
依然未獲入選，但也不再有第二次的「落選展」了。如果當時的民

族運動者，憑著他們多年與日本殖民政府鬥爭的經驗，能摸透「臺展」的用心，則應該把握「落選展」與輿論的士氣，建立一個獨立性的傳統繪畫的民間團體，與外來殖民文化抗拒到底。可惜落選畫家們只在挫折的時候藉著「落選展」發洩一下心中冤氣，輿論也適時滿足以同情的慰語，結果雖失敗者仍然失敗，但反抗的情緒獲得適當的疏導，終流於無形。可見當年的「民族運動」還是在十分幼稚的階段，畫家對自己的藝術也沒有堅決的信心，只要在面子上沒有太「漏氣」也就「天下太平」。據說有一任臺灣總督回去後對日本天皇說：「臺灣人如蕃薯。」其理由是：凡瓜類皆有種，依種而生。但蕃薯無種，只須割藤隨地插土皆可繁殖。從殖民統治過臺灣的人親口說出來的話，應該離事實沒有太遠吧！

常久常春　百蝶亂舞
第 1 屆台展

林玉山在「藝道話滄桑」裡對落選作品的評語是：「因獎勵機關期待能在本島發現有特殊性的作家，然審查結果多屬拘泥古人或照幾本畫譜上的東西，搬來搬去，移花接木式的作品居多，故這種作品皆不能列入選之席。」

從林玉山的這句話，使我們想像到第一屆「臺展」入選的必然是創作性之作品，然而翻開昭和三年一月二十日「臺灣日本畫協會發行第一屆臺灣美術展覽會圖錄」的「東洋畫之部」，則至少有鷹取岳陽、清野仙潭、伊坂旭江、佐藤曲水、玉手仙溪、片山仙羽和須田安洲等七人應歸入「拘泥古人」、「移花接木」之類。若再嚴格地要求，審查員木下靜涯及入選的臺籍畫家郭雪湖兩人也都沒有躍出上述的範圍。據林玉山後來的解釋是：「許多做官的也都能畫兩筆，既然也送作品來參加，結果沒有人敢說他們的畫不好，這樣當然就入選了。」所以我們相信以上所舉的七人，不是官僚便是特權階級，否則「臺展」的審查就沒有標準了。

「落選展」的作品可惜已沒有資料可查。呂鐵州的「百雀園」就算也是「移花接木」的作品，但相信與其他入選的作品也不會差太遠。除獲特選的村上英夫（無羅）和林玉山兩人確實夠得上被譽為「創作」而無愧之外，其餘沒有不做日本近代某派某家而勉強加入些微己見，與呂鐵州等落選之作又能勝上幾籌！這樣看來，「落選展」沒有堅持舉辦下去，確是值得令人遺憾的事。

七、誰人害我離葉離枝無人來看見！──

一九二七年的陰影

「臺展」的創立，為臺灣新美術運動帶入了一個新的階段。促成「臺展」的是鹽月桃甫以及石川欽一郎、木下靜涯和鄉原古統等三位上山總督同鄉的說法，只能解釋成為美術圈內因須要而順手促其達成的直接推動力。

如果把「臺展」放入更大的時空，則一九二七年在臺灣轉變中的新局勢，才真正是促成「美術運動」飛躍發展的主因。

上山滿之進一九二六年就任總督時，施政方針是：「臺灣統治的要訣，在以人民的融合和渾洽為經，文運的暢達與產業的興隆為緯」，也是一九一八年以來文官總督實行文治政治教育，強調日臺共存融合的一貫政策。經過一九一八年到二七年近十年的「文治發展期」（此之前稱為日帝國主義下臺灣警察政治的建設期），帝國

主義一方面在島內穿上比過去稍微柔和的新衣，另一方面對島內強調積極的經濟發展。上山的上任正好當上了十年文治成果的收成者。

對於統治政策的改變（走向文治政治），矢內原忠雄（一八九三－一九六一年）所分析的理由是：「這是島內及島外，特別是日本及中國情勢的變化。蓋臺灣爲世界經濟的一環，而與日本、華南及南洋具有密切關係。在日本，則因世界戰爭，乃使帝國主義的發展與社會運動趨於深刻化；在中國──特別是在臺灣人的故鄉華南，反日本帝國主義的國民黨，已經有了根據。即在臺灣島內，日本帝國主義的積極推展，乃使臺灣人的民族運動日趨成熟，這是當然的結果。」又說：「這只是世界大戰後世界殖民地統治政策的轉向，帝國主義殖民政策的世界新傾向在臺灣的一種表現而已。殖民地的結合，及以此結合爲根據向世界經濟的積極發展。又，殖民地內民族運動的處置，這些乃是帝國主義國家在世界戰爭以後所有的課題。於是乎，對於殖民地內的民族運動，予以抑制或緩和，藉以鞏固殖民地與本國的結合，更以殖民地爲根據地而謀向世界經濟進行帝國主義的發展，乃是當然的歸結。這是日本統治臺灣的延長主義，這是帝國主義的新衣服。」（論臺灣之民族運動──譯自日文）

第一次大戰以後，臺灣人的民族自覺高揚，日本對此遂以「臺灣日本化」與「臺灣人日本人化」爲統治的目標。因此各地乃有風俗改良會、國語普及會等的設立，來發展日本延長政策，向來忽視了的教育工作這才成爲政策的一部份。又面臨必須處理的臺灣民族運動和社會運動的抬頭，一九二〇年的地方制度改革，一九二一年臺灣總督府評議會的設置、一九二二年的新教育會、一九二三年民法商法的施行等，都是針對局勢而產生的政策。

而臺灣人的民族運動，自從「六三撤廢期成同盟會」於一九二〇創刊「臺灣青年」，後更名「臺灣民報」。發行週刊，始終在東京印刷出版，至一九二七年終於爭取到島內的發行權，爲臺灣人唯一的言論報導機關，從此民族運動的呼聲遍及全島。

以「臺灣民報」爲中心的政治運動──「臺灣議會設置請願運動」，一九二一年由林獻堂等向日本議會提出請願書以來，迄一九二八年第九次請願時，署名者人數達二千餘人。

另以林獻堂爲首，並以蔡培火、蔣渭水諸氏爲中心的「文化協會」，於一九二一年十月成立以來，負起謀求臺灣人社會解放與文化提高的使命，一直成爲「唯一而且全部臺灣人民族運動的團體」。及至一九二六年連溫卿一派奪取多數幹部的地位，修改會則，以「實現大眾文化」爲綱領，而逼使「文化協會」產生了分裂的形勢。其創設者的舊幹部派遂行脫會，另組新團體，乃於一九二七年結成政治性的「臺灣民黨」，兩個月後解散另組「臺灣民眾黨」，以「確立民本政治、建設合理的經濟組織及革除社會制度之缺陷」爲綱領，這是臺灣唯一政治結社的出現。

至於農民運動；一九二五年臺中二林成立蔗農組合，終於引起關於林本源製糖會社的甘蔗收購方法及價格的爭議。同年鳳山、大甲都有農民組合的設立，到一九二六年合併成「臺灣農民組合」。此後在全島各地設立支部，迄一九二七年十一月底，計有州支部聯合會四處、支部二十三處、出差所四處，組合員二萬四千一百餘名。組合的代表人於一九二七年訪問日本，向眾議院提出請願，且與日本農民組合及勞動農民黨接觸，得其支持，從此農民組合與文化

木下靜涯　新高山之晨
東洋畫

協會結成聯合陣線，與殖民統治者的衝突趨向表面化。

關於工業勞動者的運動；自一九二五年起，漸因勞動爭議的發生而有組合的設立。迄一九二七年波及全島，機械工、鐵工、木工、石工等種種工友會乃在各處成立，一九二八年，包括二十九個團體，六千三百六十七名組合員成立了「臺灣工友總聯盟」，與「臺灣民眾黨」站在同一陣線，「據說其會章是以南京總工會的會章爲模範，其指導精神可說是由中國的三民主義得來的」。工業勞動者的爭議，乃以一九二六年高雄鐵工所的臺灣職工一百餘名的罷工進入新階段，到一九二七年高雄淺野水泥會社發生罷工時，全島各地的工友會均表示同情並支援。

此外，一九二七年有無政府主義的臺灣黑色青年聯盟受檢舉，及廣東臺灣革命青年會事件的發生。

以上是臺灣民眾以有組織的團體向日本人進行鬥爭的政治運動和社會運動。而任何運動從一九二一年以來，發展到一九二七年，情勢乃顯現出飛躍的發展，爲民族運動創出了一個新的局面。所以矢內原說：「一九二七年，在臺灣的政治史上是劃時代的一年。」

在同一時空裡，文化的發展當然不能無視於社會的新形勢，走他自己孤立的單行道。因此在文學上，自從一九二四年「臺灣民報」發表張我軍的「糟糕的臺灣文學界」，對連雅堂等人的「臺灣詩薈」發出抨擊，因而引起臺灣新舊文學大論戰之後，「臺灣民報」又以六期的篇幅連載蔡孝乾一篇詳細練達的「中國新文學概論」，爲新文學的陣營提供了理論的基礎。次年，又刊出張我軍的「新文學運動的意義」和賴懶雲的散文「無題」，以後新文學便已步步朝著確立的路向邁進，同年張我軍出版第一本新詩集「亂都之戀」，楊雲萍等發行白話文文藝雜誌「人人」。一九二六年「民報」上發表賴懶雲的「鬥熱鬧」，楊雲萍的「光臨」、「到異鄉」、「弟兄」和張我軍的「買彩票」等。到這裡，新文學運動方才顯現出它的成果，而在一九二七年告了一個段落。及至「臺灣藝術研究會」成立時，文學運動已推向一成熟的階段。

佐藤曲水　鷺　第1屆台展

至於與「文化協會」有密切關係的「文化劇」，發軔於「文化協會」成立的第二年，隨後便展開了臺灣的戲劇運動。初期有就讀於廈門的彰化人謝樹元和陳崁等回臺後組織「彰化鼎新社」排練新劇，於一九二五年公演五幕社會劇「良心的戀愛」，後連續演出「回家以後」、「父親」、「黑白面」等。又有周天啟組「臺灣學生同志聯盟會」演出「社會階級」、「三怕妻」等，因內容偏激遭日警禁止。一九二六年兩劇團合併爲「彰化新劇社」，公演「我的心肝肉兒」、「終身大事」、「父歸」、「張文祥刺馬」等，與這同時，另有臺中人張深切設立「草屯炎烽青年會演劇團」在東京中華會館上演「金色夜叉」，回臺後組織「文化協會」的外圍團體「草屯炎烽青年會」，期利用戲劇啟發民眾思想，公演「舊家庭」、「浪子末路」、「人」等，劇本多爲張氏自己編寫。以後幾年內，全島各地出現了「星光演劇研究會」、「新光社」、「霧峰一新會」等話劇團，而北部之「臺北博愛協會」和「機械工俱樂部」兩個團體對戲劇的推展尤爲積極，由會員組成的劇團經常在北部各地巡迴演出。一九二七年「麗明演劇協會」、「民運新劇團」、「安平劇團」、「文化演藝會」和「臺南文化劇團」等相繼成立後，從此臺灣劇運走進了一個新的高潮。

一九二七年，在文學界是新文學地位的確立，在戲劇界是新型

話劇的頂盛時期。而在美術界裡，舊傳統的水墨畫和在臺新興的東洋畫（以當時日臺畫家的基本傾向分類），在「臺展」中短兵相接，打了一場知己不知彼的糊塗戰。

「臺灣民報」在新舊文學論戰裡是新文學的主要陣營，「文化協會」是推展新戲劇運動的幕後主力。對於第一屆「臺展」的爭奪戰，持著「民族運動」的精神站在第一線上的「民眾黨」和「臺灣民報」，卻無法像過去「新文學」和「新劇運」的支持者，對新興的美術一開始就表露明確的立場來。當「落選展」發起的時候，他們本其「民族運動」的大原則，為舊美術大力呼籲支援。隨後，因「三島人」的特選，使他們清楚看出舊美術大勢已去，才又轉而成為新美術的贊成者來挺身鼓吹。的確，「臺展」的出現在美術發展史上的意義是揭露了舊美術的無能，同時也肯定了美術與「民族運動」、「社會運動」的不可分離；反日本帝國主義的民族意識的發展，必然引發起反封建主義的文化鬥爭之配合產生。然而全面性的展開能集中發生在一九二七年的臺灣，是不無理由的。

多年來，日本殖民統治者對「民族運動」和「社會運動」的壓制，或因形勢的必要或因策劃人的性格而時軟時硬，硬則撤封檻禁，軟則水來土掩。而日本政府對「文化協會」之「社會運動」的容忍量往往大於「民眾黨」之「民族運動」，故「民族運動」的力量非轉入「文化運動」實難於推展，因此「美術運動」的發生是現階段局勢之必然產物，可惜卻給官辦的「臺展」捷足先登了。

每當有趨向「民族運動」的團體出現時，統治者必以一官製的團體與之對立，這就是所謂「水來土掩」的殖民手段；比如他們設「臺灣會館」以對立東京的「臺灣青年會」，設「同風會」以對立「臺灣同化會」，設「臺灣公益會」以對立「臺灣文化協會」，設「向陽會」以對立「臺灣議會請願期成同盟會」，設「辜顯榮林子瑾時事批評講演會」以對立「學生文化講演團」，設「臺北青年會」以對立「臺北青年讀書會」。湧上來的浪潮看似一一都給擋住了。

令人不解的是：在美術圈內尚無像模像樣的民間團體之前，官製的「臺展」竟然搶先了一步，狡猾的殖民官們這手無的放矢，莫非另有意圖！

這個問題，至多也只能拿歷史的經驗來從旁推測；回顧一九二三年「民報」發行週刊時，曾刊出許秀湖從南京寄來的「中國新文學運動的過去現在和將來」一文，內容提到：「中國近幾年來的進步，實在有一日千里之勢……。新文學——白話文學的運動，不但文學本身開了一個革命性新局面，對於各種的學術也都與莫大的影響。」繼之介紹了胡適之的所謂「八不」：「一、不用典。二、不用陳套。三、不講對仗。四、不避俗語。五、不摹倣古文，語語有個我在。六、須講究文法之結構。七、不作無病呻吟。八、須言之有物。」又介紹當時中國新文學界的諸作家和作品。這篇雖然簡單，卻是介紹中國新文學運動的全貌到臺灣來的第一篇。接著有張梗的「討論舊小說的改革問題」連載於「民報」，以後就是張我軍、賴懶雲、楊雲萍等由介紹而主張，由消極的旁觀而積極的活動，一直到臺灣新文學的建立，自始至終無不以中國現代之新文學作品和理論來滋養臺灣之新文學。而張我軍、蔡孝乾、許秀湖和楊雲萍等新文學的中堅作家均旅居中國多年，深受中國文學思想之薰陶。未來臺灣文學之發展，若有臺灣地域之特殊性也必以中國的大潮流為

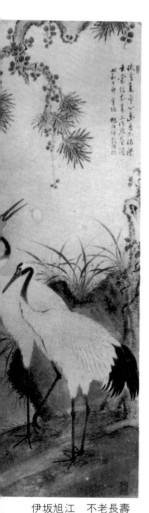

伊坂旭江　不老長壽
第1屆台展

依歸，因此臺灣新美術的前途，是否將步其後塵，殖民統治者是值得顧慮的。

　　再看臺灣劇運的演展過程；據「臺灣省通志卷六學藝志藝術篇」記載：「此戲（指文明戲）盛行於上海，民國八年，有上海『民興社』文明戲班至福州公演。適『臺灣日日新報』中文記者李逸濤旅閩，歸臺後，遂募資派人渡滬，邀請該團來臺公演。民國十年六月，『民興社』主持人鄭公天率班抵臺，在臺北市新舞臺舉行公演。……正劇有：『西太后』、『玉堂春』、『楊乃武』、『孟姜女』、『百花亭』等，匯合中外古今之戲，以輕鬆滑稽之手法演出，博得觀者滿場笑聲。」

　　「時有劉金福者在臺南縣經營麻豆戲院，遂聘姚嘯梧與瞿曼軒二人（『民興社』團員）留臺指導，組織本省第一個『文明戲』劇團——臺灣民興社。……」

　　此外有留學廈門的臺籍學生，因受廈門通俗教育社之「文明戲」的影響，回臺組織劇團，如「彰化鼎新社」、「草屯炎烽青年會演劇團」等均在這情況下成立的。因此當時在臺灣新興的戲劇、演藝和編劇的手法，以及劇本都深受上海、廈門一帶的中國「文明戲」影響。值得注意的還是戲劇對民眾的民族、社會意識的啟發，這都是殖民統治者最大的憂慮。

　　鑑於文學和戲劇所帶來的問題，統治者對臺灣未成形的美術運動務須及早防犯，否則將來在文學、戲劇和美術的匯合成長之下，必然成爲反殖民統治的一股暗流。「臺展」所以提早創立於一九二七年，與文學戲劇運動的刺激不無關係。

　　「臺展」之前，臺灣美術承襲中國源流的只有民俗藝術和文人繪畫，不像文學戲劇已經有新的潮流可以對臺灣有所啟發。因此二十年代有志於美術的青年，往日本進修成爲必經的道路。並且在一九二七年正當他們準備學成返臺的時候，殖民政府成立了「臺展」，先從官展的殿堂裡將沿襲有中國傳統的繪畫趕盡殺絕，繼而開放門戶讓未成大器的留日畫家走進其間，使之在官展的模子裡孵育成形。從此臺灣的新美術與文學戲劇從根源起便互相分道揚鑣，因此儘管文學戲劇的工作者相繼受到日本政府的逼害，甚至送入檻牢，美術家們卻始終在「藝術神聖的殿堂裡擁有絕對的創作自由和平等的競爭，不可侵犯。（楊三郎語）事實也無須侵犯了。

　　以上的推論若屬正確，一九二七年，無疑在臺灣新美術的發展史上蒙上了一層陰影。

田邊至　繡屏　油畫　第12屆帝展

第四章　臺灣美術展覽會（下）

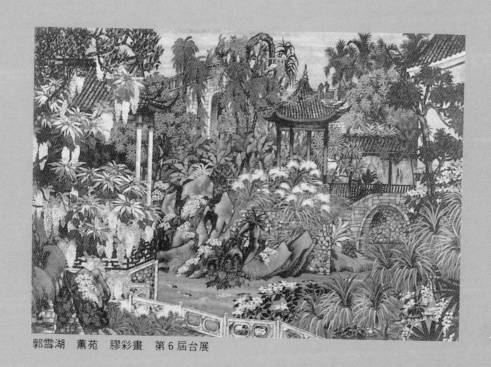

郭雪湖　薰苑　膠彩畫　第6屆台展

一、臺展「三少年」—— 陳進、林玉山和郭雪湖

　　因官僚霸權而使得評審失去準則的第一屆「臺展」，陳進、林玉山和郭雪湖這三名廿歲以下的臺籍畫家能獲得入選，是件非常不容易，甚至可以說是僥倖的事。

　　當保守派的臺籍畫家全體落選之後，所引起的一陣洶湧的浪潮便朝著「三少年」大肆攻擊，連日下來「三少年」的名字不斷地出現於報章，才硬把他們從默默無聞的小人物罵成為家喻戶曉的「三少年」。「越受挨罵的，就越能成名。」這句話，在臺灣畫壇是從這時候就開始傳下來的吧！從此「三少年」有如平步青雲一躍而成為畫壇上的風雲人物。

　　①陳進（一九〇七年－）出生於新竹牛埔庄。父親是香山鄉鄉長，就讀臺北第三高等女子學校時，為鄉原古統的學生。這時臺灣畫家還少有人研究東洋畫，古統看出陳進在繪畫上的才華，便全心加以栽培，「高女」畢業後，由於古統的鼓勵於一九二六年留學日本，進東京女子美術學校東洋畫部高等師範科，跟從結城素明及遠藤教三習畫。入選第一屆「臺展」的三幅作品就是她在校期間的習作，其中一幅穿和服的仕女圖題名為「姿」，另二幅「罌粟」和「朝」均為花卉，雖然都是簡單平凡的構圖，但經過一番精密的描繪

陳進　化妝　1936　日本春季帝展入選作

陳進　罌粟　膠彩畫　第1屆台展

陳進　野分　第2屆台展

陳進　合奏　1934　膠彩畫　日本第15屆帝展入選

，其巧妙之處頗能引人入勝。除了是典型學院派的東洋畫，認真的作畫態度必也是這次能獲得入選的主要原因。當然我們不能對一個不滿廿歲女學生的作品有多大的苛求，就其作品在「臺展」中展出的意義而言，說明東洋繪畫的輸入臺灣畫壇，在「臺展」的扶植下正走向取代古傳統中國繪畫的第一步，它的意義是深遠的。陳進所接受的是純粹的日本東洋畫，以東洋畫的成就而躋身於臺灣畫壇的，陳進應是當時的第一人。我們必須同情她有其特殊的時代背景，在日本的殖民統治及其文化政策下的臺灣，除非她能像其他男孩子進師範學校受石川的鼓勵，否則她要發展其藝術的才華除卻東洋畫簡直已没有第二條路可走。後來受日本當代畫師松林桂月、鏑木清方、伊東深水和山川秀峰等等之影響越深。在東洋畫方面的造詣也就越高，及至在「臺展」連續特選（第二、三、四回東洋畫部特選）又受聘爲審查員以後，已不折不扣是當時臺灣一流的東洋畫家。

　　從陳進所成長的社會背景來探討她的繪畫本質時，則發現她同時具有堅毅和柔順的兩面性格；一九二〇年代的臺灣社會是一個殖民的封建社會，也正是外來的殖民文化對保守的鄉土文化進行衝激的時代，陳進出生的新竹牛埔庄，本是一個鄉土文化十分濃厚的鄉村，在這保守而又封建的環境裡對於女子的歧視所造成的約束，陳進想要到臺北升學以及赴日留學都必須先排除多重的阻擾，就算有乃師古統的鼓勵和開明的家庭的支持，而自身剛強的意志和對繪畫的狂熱，才更是克服外力困擾，奔向理想，而終生堅守畫業的主要力量，從這一點，我們看到的是她堅毅的一面。

　　然而，在她的作品裡堅毅的這一面，總是躲藏在繪畫的裡層，

卻讓柔順的另一面去扮演正面的角色。儘管她已堅強到能掌握自己的命運，但是等投身於藝術的大海之後，她也曾在模倣中游離浮沈。第二屆「臺展」出品的「野分」受到各方指責爲抄襲之作。她的畫面充滿著優雅、溫順、美好和完滿，那都是少女所最嚮往的對未來的夢。她也知道這個夢的實現，必須拿服從、模倣、親切和柔情來作爲代價，這都是從社會的傳統教養中得來的教訓。她的堅強雖然突破鄉土文化的抑制，但走出來的一條道路依然得在殖民文化底下低頭就範。可是當我們瞭解到她們出生的社會背景，模倣與否便已無損於她藝術的原則。相反的，模倣正映現這時代女子的性格典型，因爲在模倣中，才能獲得她所最須要的安全感，有了安全感才是她最大的滿足。再也沒有誰能如她的畫，如此真切地表現出三十年代臺灣女性的特質來。

一九二九年，陳進從東京女子美術學校畢業，回臺任教於高雄州立屏東高等女子學校，一九三〇年加入「臺陽美協」爲會員，一九三二年受聘爲「臺展」審查員，「府展」期間一直是東洋畫部的推薦級畫家，這十年間，正是她藝術的最高峰。

回臺教書以後，陳進利用在東京學院裡所學得的東洋畫技法，以臺灣的鄉土風情作爲題材，產生了許多頗富創意的新作品；有的以高山族生活爲題材如「杵歌」，有的取自平地漢族生活作題材如「桑之實」等，都是當時官展中技巧純熟的好作品。這種表現民間生活情趣爲題材的畫風，受到後起的東洋畫家倣效後，到了「府展」期間已匯聚而成爲一股鄉土繪畫的一大流派，出了不少出色的鄉土畫家：如陳慧坤、林東令、謝永火、黃水文、許深州、李燈焰、林氏玉珠、呂春成和薛萬棟等，爲臺灣的官展樹立了獨特的面貌。

②林玉山（原名英貴一九〇七年－）（春萌畫院一九六四年所發行的「林玉山畫集」註明林氏生於一九〇五年，其他「臺陽展」目錄寫的是一九〇七年，因他與陳進同年，大郭雪湖一年，所以爲了配合記載，故取用後者。）是嘉義人，第一屆「臺展」時他才滿十九歲。那時他到日本進川端畫學校日本畫科才一年（一九二六年六月由西畫科轉入日本畫科），利用暑假回臺時的寫生，畫了兩幅水牛圖，畫在紙上的一幅叫「水牛」（高三尺寬四尺半），另一幅畫在絹上叫「大南門」（高二尺寬四尺），這兩幅均入選於第一屆「臺展」。川端畫學校的教法尚保留畫塾時代的作風，先由臨帖，而後轉入寫生，所以林玉山畫這兩幅畫的時候才剛進入寫生沒有多久。雖是未臻成熟的習作，但鄉土的特色作者是完全把握到了。相信這樣能落實於鄉土而又有創意的作品對於當時臺灣的水墨畫家一定有過不小的震撼。因爲他在一味摹古的時代裡畫出了平時所見到的最親切的景色來。雖然今天我們已無法得知他的「水牛」在會場上曾引起過多少人的共鳴，但是在他尚且生硬的筆調裡洋溢著的泥土氣息，在目錄的圖片中還充分能令人感受得到。這種藝術家與生俱來的感性，在林玉山早年的作品裡無疑已較任何一個同輩畫家都顯得優厚。他以寫生的筆描繪出本爲民俗畫所專有的精神貌，將它移入於官展所能容納的繪畫形式裡來。這種本著風俗畫的精神，而又能超越風俗畫的形式，爲鄉土的感受賦予普遍性的造型因素，若非有上層的藝術才能，民俗性與普遍性之間簡直是一道無法跨越的鴻溝。

以水牛爲題材作畫，對林玉山或許是一時的興致，或是偶然間的感觸，但是在五十年後的今天，林玉山的人格與畫格均已建立成

林玉山　茂盛的庭園
第3屆台展

林玉山　雄視　第1屆府展

林玉山參觀第 3 屆台展

一定的風範，我們對於他也逐漸有了全盤的瞭解，於是，也就敢於斷言那屬於水牛的敦厚而穩健的性格，在當初業已貫穿了林玉山藝術的底蘊。他自己是多麼的臺灣！臺灣的典型性格，當他捉住水牛作爲題材的時候，無疑已賦予正面的意義。晚近以來，他又拿老虎來當作繪畫的題材，儘管是兇猛的獸類，在他的筆下依然善良而溫厚，如此他又爲臺灣的性格創造了反面的意義。

林玉山的藝術，是中國的傳統繪畫移植到臺灣泥土上來的一顆新的品種。

關於林玉山早年的生平，自述「藝道話滄桑」裡提到：「我的出生地是嘉義美街。聞來臺的先祖，即卜居在此，是延平郡王的隨軍雕造馬鞍的名手。而先祖父及先父亦是從事繪畫生活的人，母親和家兄同善雕刻各種家具的花樣，而五弟榮杰是研究西畫的。美街僅有四十多戶的住家，名儒賴世觀、吳增如、賴壺仙、賴鶴洲、書家蔡文哲、蘇朗晨，畫家宋光榮、盧雲生，雕刻家蒲添生等皆出自美街，歷史上此街輩出文人藝術家之多有冠全市，真不愧美的名稱。」從這裡我們得悉林玉山成長的環境和家庭背景，以十九歲的幼齡而能在「臺展」中出人頭地，並不是偶然的。至於習畫的過程，他接著說：「民國四年（七歲）入公學校以後，對於畫事益覺有趣，課餘常與畫師蔡禎祥先生交遊，後再與文人畫家旭江翁研究南畫，並與名儒吳增如先生講究經學，直至十六歲。在此期間即是我臨畫的時期。……當時常與洋畫家陳澄波氏親密來往，暇時常往郊野寫生，接納自然，頗覺自然界有無盡藏的美可以追求，故自十七歲以後再加研究水彩畫。

「民國十五年因受陳澄波及曾雪窗的勸誘，爲美術深造起見，乃負笈赴日，就學於東京川端畫學校。……初入川端畫學校的西洋畫科，課餘常與同學們往日本畫科見習，未幾發現日本畫風的用筆及用墨諸法與中國繪畫相同，益合自己的性格，回憶從前的素養，自認還源於東方藝術較爲合理，故於六月決意請轉入日本畫科修練。該校乃明治時代日本名畫家川端玉章先生的畫塾，而後來受政府的認可，成立爲學校。其授課方法偏重實際技法；故當時投考東京

林玉山和他的水牛作品

林玉山　水牛　第 1 屆台展

美術學校的人多數是經過此校的修練，好比是『東美』的預備學校。日本畫科的教法尚保留畫塾時代的作風，先由臨帖，而後轉入寫生。當時運筆法是由岡村葵園先生擔任，而結城素明、平福百穗等本校先輩亦常到校講解畫理。」

林玉山　朱欒　第5屆台展

一九二七年第一屆「臺展」創辦時，正是林玉山在「川端」的第二年，入選的兩幅水牛圖是暑假回臺的時候寫生的作品。他和郭雪湖相遇也在這前後，據郭雪湖回憶說：「那一年我好不容易省下點錢，乘機到南部旅行寫生。到了嘉義時特地去米街逛那幾家裱畫店。結果在「風雅軒」碰到了林玉山。他說也是畫畫的。我們就談起今年的「臺展」，沒想到開幕時發現我們兩人都入選了。他的嘴唇又厚又寬，那時給我的印象好深，後來認識久了倒也不覺得怎樣……。」

「臺展」以後，林玉山仍然留在嘉義，所以他的活動範圍始終以中南部為主；於一九二八年同嘉義的畫家朱芾亭、林東令、蒲添生、徐清蓮、施玉山聯合臺南的潘春源、黃靜山、吳左泉、陳再添等組織一個叫做嘉南「春萌畫會」的繪畫團體，一九三〇年又參加古統組織的「栴檀社」，及至一九四〇年第六回「臺陽展」新設東洋畫部時又被吸收為會員。除了以上規模較大的畫會以外，林玉山在地方上組織的各種研究社就有「鴉社書畫會」（一九二八年）、「自勵會」（一九三〇年）、「墨洋社」（一九三〇年）、「讀書會」（一九三二年）、「鷗社詩會」（一九三二年）、「麗光會」（一九三三年）等六種之多，這都是一九二八年由川端畫學校學成歸臺到一九三五年再度赴日的七年間，林玉山在南部的文藝活動。的確，他在這個階段裡是十分積極的，尤其在中南部的畫壇上他已經是個很活躍的青年畫家。一一九三五年時他的年齡是二十八歲。

一九三五年林玉山又再度赴日求學，「栴檀社」的同仁為他在臺北的臺灣日日新報社三樓舉辦了一次「渡日紀念展」，這是他從

林玉山　蓮池　第4屆台展特選第1席

郭雪湖　圓山附近　台展第2屆特展

事畫業以來的首屆個人展，作品均取材自南部的風景。以描寫農民的生活爲主。

　　到了日本以後，林玉山進入京都「堂本印象畫塾」。「堂本先生是日本聞名的畫師，對於古今東西諸畫派都很精通，尤擅長佛畫，攝取印度犍陀羅等的畫風，又滲透敦煌及法隆寺金堂壁畫的特長，而自成一格，成爲日本佛畫的權威。此外對山水、人物、花鳥、走獸、昆蟲等亦無所不通，又精於唐宋繪畫，長於牧溪、梁楷的畫法，是日本最精通中國繪畫的畫人之一。」這一年，他以「無花果」一畫入選第七屆名古屋市美術展覽會。

　　滯留京都年餘，林玉山自認這段時間是他的「摹古考古時期」。因他把大部份的時間花在博物館研究古畫，致力於宋、明院體派的考研和和唐宋古畫的臨摹。

　　一九三六年返臺，同年在嘉義舉行個展，是他留日期間的作品發表會，多數所描寫的是京都的風物。從畫的技法和風格來看，他的確受東洋畫的影響越來越大了。

　　一九三七年以後的幾年內，林玉山爲當時各報社的文藝欄畫了許多插圖，結果他的作品通過了出版業的媒介，普遍流傳於臺灣各地，深受到廣大讀者的喜愛。所繪的插圖先後有：新民報徐坤泉所著的長篇小說「靈肉之道」和「新孟母」，徐坤泉著張文環日譯的「可愛的仇人」、風月報吳縵沙的「三鳳歸巢」、楊逵譯成日文的「三國演義」和「西遊記」和李獻璋編寫的「禮儀作法」等。

　　一九四一年前後在戰時體制下，實施配給制度，外邦的書籍不能進口，日本的書籍也以配給來售發，這期間臺灣的書刊都由本島各書局取民間故事或翻譯中國小說出版，一時頗爲流行。進入戰時以後，島內的畫家已不能僅靠售畫謀生，林玉山爲了維持生活，繪製了許多插圖。若非局勢所逼，一個專業的畫家向來是不恥於降級去作插圖師的，尤其在階級分明的當時，更視之爲有辱於藝術的使命。但如果換一個角度看，讓一個訓練有素的畫家，每日犧牲幾個小時專爲出品官展而創作的時間，來參與提高插圖畫素質的工作，對社會的貢獻豈不比私下年年向官展「進軍」來得更有意義。

　　直到一九四五年臺灣光復，林玉山白天在嘉義醬油統制會社擔

任總務工作，夜裡作插圖。盟機轟炸臺灣時，他把全家疏散到好收庄的畫友林東令家，在轟炸聲中完成了兩冊「三國演義」的連環畫，該書出版沒有多久，日本就投降了。這期間雖然說是爲了謀生才畫連環圖畫，事實上，經過了長時間對中國古人物和歷史建築、服飾的鑽究，對他在臺灣光復以後畫風的轉向有很大的幫助。他能夠在後來的「省展」中較其他同輩的東洋畫家早一步融合中國傳統繪畫而建立新的時代面貌，應該也是得賜於這一段艱苦日子裡對插畫的修爲。

　　林玉山的這一生，其藝術發展的過程，正反映著臺灣文化轉變的幾個階段。從臺灣保守社會中僅存的中國傳統藝術，隨著外來的殖民，逐步爲東洋畫所侵蝕。戰後日本文化的敗退，才得以重新與中原文化接駁，其藝術風貌不僅是還原且已經又躍進了一大步。在他自述中有一段話，正說出了他個人所站的立場對未來的展望：「臺灣畫壇的新進，好似剛長出的新筍，若再加以我國博大的精華來作營養素，好好地培養起來，不怕將來沒有凌霄的希望。切不可硬著心地，剪掉這富有將來性的小小心芽。」

郭雪湖　春　第3屆台展

　　③郭雪湖（原名金火，一九〇九年－），出生在臺北大稻埕河合町（迪化街），是「三少年」中唯一土師（自學）成功的畫家。王白淵在「臺灣美術運動史」裡記有：「郭雪湖在本省畫家中，可謂立志傳中的第一人，家庭貧苦，不能上專科學校。刻苦耐勞，入畫家蔡雪溪及鄉原古統之門，努力研究國畫，以十九歲之弱冠，其『圓山附近』一作竟入『臺展』特選，由此可見其天才之一斑。」

　　關於他不得繼續升學的原因，除了貧窮，一九五四年「臺北文

郭雪湖　菜園春色
第 2 屆府展

物社」主辦之「美術運動座談會」的記錄中，楊三郎亦曾提到：「……雪湖兄公學校畢業時要學畫，因教師誤了指導，叫他考進工業學校土木科，竟要他學起土木製圖來，入學之後才知道是錯，經過一年才退學，在家裡自己從事研究。」

郭雪湖因父親早逝，從小由母親扶養長大。這幾年來他母親替鄰家洗衣服來維持家計，自從工業學校退學回家以後，母親最擔心的還是孩子的前程，早夕盼望他能學得一技之長。既喜歡畫圖，同一條街正好有間裱畫店，她便託人去打聽，知道當名學徒每月須交六圓學費（當時女僱員每月所得六圓，臺北房租約廿圓），就把郭雪湖送了過去。主持裱畫店的蔡雪溪在大稻埕一帶是頗有名氣的畫家，「雪湖」就是蔡雪溪爲他取的畫名。拜師以後每天的工作，是摹繪觀音菩薩、關聖帝君和八仙等神像，工作不到一個月郭雪湖便已經感到與自己原來的興趣相距太遠，這時任瑞堯已在這裡學畫，師兄弟時常相約往市郊寫生，後來他索性辭去學徒的工作，在家裡專心畫自己的畫。一九二七年「臺展」創辦之初，他以一幅「集南北宗之大成」的國畫，入選東洋畫部，終成爲畫壇知名的青年畫家，也因此獲得鼓勵，從此踏上畫家的生涯。

這一代的畫家，沒有不是因「臺展」才開始發跡的，而且年僅廿歲就有這等成就，不能說不是少年得志。郭雪湖就是其中最典型的例子，不過得來仍然十分僥倖。因爲第一屆「臺展」所入選的「松壑飛泉」的確未曾脫出摹倣古法的囹圄，若拿該屆審查的標準看，郭雪湖既非官僚顯貴，應難免被評入落選之列，尤其在臺籍諸大師皆遭落選的情況下，其審查的苛刻可想而知，其用心於排外，也十分顯明。然而郭雪湖是入選了，對此我們只能勉強地找出一個理由：因爲審查員的眼光已看出該少年未來的藝術前程，爲了提拔後進特給予入選，以資鼓勵。當然「松壑飛泉」出自一個十八歲少年的手筆，是足以讚賞的。作者對造型與空間的處理滲入了寫生得來的真實經驗，把景物寫實化，這一點確是可圈可點的地方。不過在「臺展」會場上與其他畫家（官僚的作品除外）的作品比較之下，還太弱了些。

所以郭雪湖爲了繼續參加第二屆的「臺展」繼續埋頭創作，其自述「我初出畫壇」裡提到：

「自那年的春間就著手準備，週詳計畫，切磋琢磨，如臨大敵。」

「最初是選擇畫材，雖然畫材並不是絕對條件，但卻是出品的先決條件，難免要一番的慎重。我爲此整日在外面跑，自市區到郊外，甚至遠及鄉下。我不知道踏過好幾個地方，終於在圓山附近發現自己會心的畫境，後日畫成作品時，則題曰：『圓山附近』。

「本來圓山是個遊玩的好地方，許多騷人墨客，爲著吟春賞景而來到這裡。而我則爲著『臺展』出品作畫，偶也選擇了圓山，這似乎與文人有共通的感情，畫意於是油然興起。

「在溫暖的陽光下，圓山一帶的樹葉搖晃著綠暈，一條彎曲小徑蜿蜒爬上山坡，遂而迷入了花木深處。小丘斜下，展開著一面菜園，有少婦獨個兒忙於農耕。更遠能望到一座鐵橋橫架在山峽之間，可以想像那裡的山麓一定是溪水湍流。雲影藍天，又時見白鷺飛翔。此景濃艷奪目，令人飄然欲醉，更令人奮發不已，於是我靈機一動，面對於我所愛的畫題，開始動筆。

「自此，每日必赴圓山，圓山好像象徵著我的希望，又好像象徵著我的年輕。可是有一天，我在作畫間，突然起了煩悶，發生懷

疑，對於自己的美術天稟，感覺莫名其妙的不安，而終日徘徊於圓山附近，工作無法進行。」

　　自述中，郭雪湖接連使用了一連串的「煩悶」、「懷疑」、「不安」和「徘徊」來形容這一段心情，他真已開始陷於想躍出而又無法躍出的「摹倣古法」的矛盾和徬徨。他說：「面對著圓山一帶的樹，我才發現自己再也不能從古法中表現出什麼來。」但又該怎麼辦呢！設若郭雪湖未曾受寵若驚地成了「臺展三少年」，設若民間的興論不曾以「後日當能明瞭大家的力量」之誓言相對，設若第二屆「臺展」不在次年秋天緊逼而來，也許郭雪湖這一徬徨，將就此蔓延多年而無所適從。

　　這是他學藝的生涯裡所出現的第一個障礙，本來只是在「臺展」中求勝的慾望，經過一番認真的寫生以後，不意間睜開了為「古法」所長久蒙蔽了的眼睛，看到的是一片嶄新的自然。這個新的真實背後，跟著來的有多少的問題，他必須在自力探索中一一突破：

　　「……我已有所悟，我明白自己沒有受過正式的美術教育，單憑一片愛美術的熱情去從事美術，這是不能有大成的。想作一個畫

郭雪湖　廣東所見　1932

郭雪湖　南街殷賑　膠彩畫

家，除拜師學藝外，還需要那些所謂學問上的教養。然而在目前進美術學校正無法設想的情況下，那麼對此問題要怎麼辦呢？想來想去想到了那座巍然聳立於新公園的省立圖書館（當時稱府立），那裡雖然不是學校，但以自修研究的立場來講，專書充棟，比任何學校可說勝過一籌。於是我決心採取日間作畫，夜間研讀的方式，從此天天跑上圖書館，以自修研究來補救自己所欠缺的美術教育。於是有關美術的書籍，儘量翻讀，幾無一日之休息。」

　　凡一個真正發自內心的需要而翻書的人，所獲得的當較之學校裡既定課程中所傳授者要豐富而實在。當他在圖書館裡究讀期間，將美術史、色彩學、透視學等以及各家畫集翻閱之後，過去因欠缺的環境下所困擾過的種種問題，暫時得到某種程度的解答，使他的繪畫觀又步入另一個新的境界。對於郭雪湖這是一生中最值得懷念的日子：

　　「圖書館裡，不但藏書萬卷，應有盡有，甚至還有特別閱讀的規定。享有特別閱讀權的人，給予好位置、座位也舒服，這是專為熱心研究學問的人，供其方便的。但當時所謂特別閱讀者，概以高官上吏，或知名學人所佔有。一般無名小卒是無權享受的。

　　「可是我真正萬幸，在圖書館出出入入之間，認識了替我鋪架橋樑的該館職員劉金狗兄，他被我的熱心所感動，竟向圖書館長進言推薦，說我如何勤讀，如何熱心，應給予特別閱讀的機會，此事倒也獲得圖書館長的允許，我終於獲得特別閱讀座位的光榮。於是我得意非常，倍力淬礪，一直繼續了好幾年，成為一個忠實的圖書館學徒。

　　「可惜圖書館不是學校，自然沒有老師管教，又無學期限制，任你怎樣用功，都記不上成績，而且又無資格可言。但想不到數年之後，類似一種資格的東西，竟落在我的身上。說也有趣，圖書館當局給我乙份鄭重的獎狀並附獎金。本來該館給獎的主旨是利用過圖書館而成功成名的人，才有得獎的資格，而且此獎十年方頒一次，這是多麼難能可貴！

　　「人家往往要誇讚他們的母校，或稱言他們的老師的人格，甚至還要引幾次出洋考察為榮，如果這樣也能夠提高自己的身份，那末我也要提起那座萬人學校的圖書館，更要像人家稱讚著他們老師一樣，提起我的老友劉金狗兄，因為我在圖書館研究時，他是我最欽佩的一人。」

　　劉金狗（一九一八年－？）和陳墩厚（一九二○年－？）在當時曾被譽為圖書館的兩部活字典，這時的圖書館館長是中山樵——從一九二七年到四五年任職該館，圖書館的席位共三百三十席，其中普通席一百五十席、婦女席廿四席、新聞雜誌席卅四席、兒童席一百三十席，而特別席只有十二席，可見郭雪湖能爭取到一個席位是不容易的。而藏書在當時已達十萬餘冊，藝術有關者中、日文有五千七百二十七冊，洋文一百九十七冊（一九三五年統計）。自從一九一六年圖書館創立至一九四五年，利用特別席位著述或研究的臺灣人有二百三十六人，因有所成而獲獎者除了郭雪湖，尚有臺大教授楊雲萍和黃得時、律師劉增銓、實業家劉永河、醫師吳家鑄、林清、張家來、莊金座等九人，郭雪湖是唯一的畫家。

　　至於如何完成「圓山附近」一作，自述中亦有詳細的描述：

　　「……為了那一幅畫，我足足繪了十餘張的素畫。因為一張素畫繪好了，看看不順眼時，便拋棄再繪，這樣我整整花了半年的時

光。

「素畫得到滿意，原畫便決定，繼而進入本製作。但在本製作時，又是要來一番最後的功夫，這一最後的功夫就是決定是否成功的分歧點。所以我對著圓山附近那一帶幽靜的景物風情，和一片綠的樹木，如何彩色，如何配以深淺而使其表現生動有力，最為費心。

「此間時因操勞過多而病臥，時因材料中斷而挫折。經過幾番苦楚之後，在出品搬入之前一天，才完成一幅縱三尺橫六尺，圓山附近的風景畫。

「出品之後，心緒依然沒有輕鬆，相反的，較前越加緊張，時而滿懷希望，時而極度悲觀，幾乎無法控制自己不安的情緒。在審查期間，我閉門不出，沒有勇氣和人家見面，整天不知如何度過才好。」

雖然這只是郭雪湖個人的製作旅程，相信在競爭激烈的「臺展」中，所有參與競賽的畫家，沒有不以同樣的態度來從事創作，出品之後，又其內心的緊張有如等待法官的一次判決。至於發榜時幸獲入選了，則有如平地昇天的喜悅：

「到了發表之日，我的同學吳文錦特地跑來給我第一個報告，迎面他開口就是一句『恭喜』，我於是才知道已入選了。此時的心情實在無以形容，我只曉得感謝上蒼，因為天不負有心人。豈知這並不是僥倖，完全是自己的心血換來的。

「繼而發表特選組，東洋畫部我和陳進獲選，而我是特選第一席，且承蒙當時的臺灣總督訂購，新聞消息大吹特擂，尤其是審查員松林桂月特別發表談話，加以讚揚，使我感激萬分。此時好像從地球直昇天堂，使我茫然失措。

「許多朋友對我的入選又特選接踵來道賀，……人家讚我為『一作成名』，但我自己卻這樣想：這一份特選的榮譽並不是偶然，也真的沒有過份。因為我對於這一張作品，已盡了雕心鏤骨的努力，花了半年又二個月的時光。第一回的『臺展』的入選，可以說是我的初出畫壇，第二回『臺展』的特選，是我大登畫壇。同時奠定了我將來做美術家的基石。」

郭雪湖在「臺展」的競技場上經過兩場勝利以後，就此成為畫壇上舉足輕重的人物，可見「臺展」初創時在畫界人士的眼中佔有最崇高的地位，是畫家走向成功的必經之道。每一件送進「臺展」的作品，沒有不是費盡心思來完成的。他們的創作意向無不以「臺展」為目標，因此制作的態度十分嚴謹，畫風具有其獨特的性格，而異於「臺展」之前的畫家，也異於光復之後「省展」的畫家。

這一代的畫家是在「臺展」的階梯上一步步爬昇上來的，這當中必須流出多少的血汗，因此他們對「臺展」、「府展」以及今日「省展」的感情異乎尋常的濃厚，這一系的官辦美展從小陪伴著他們長大成熟而至衰老，無疑已培養出願與之廝守終生的情懷，這種愛心使他們自私地願擁為己有，也使他們排擠外人的搶奪。這一代的畫家，是一群愛與恨交織下一起成長過來的伙伴，儘管有多大的矛盾，但他們在這一生裡已經分不開了。

二、軟心腸的「野獸」──「臺展」中的優勝畫家廖繼春

　　在東洋畫部裡臺籍畫家遭受挫敗的第一屆「臺展」，是有史以來臺灣畫壇的一件大事。

　　社會輿論對「臺展」進行圍剿的「三少年事件」，使眾人的目光集中於東洋畫部，結果幾乎將西洋畫部所表現的成績都給忽略了。其實，畫西洋畫的臺籍畫家已為「文化運動」在這次的「臺展」中打贏了第一個回合。

　　「第一屆臺灣美術展覽會圖錄」的目次中，共有臺籍畫家十九名：廖繼春、陳植棋、黃振泰、張秋海、李石樵、藍蔭鼎、邱創乾、陳日升、陳澄波、蘇新鑑、江海樹、顏水龍、李梅樹、葉火城、倪蔣懷、郭柏川、陳庚金、楊佐三郎（臺灣人，光復後改名楊三郎）和陳承藩。

　　因當時已有臺灣人自動使用日本姓名，故所列十九名臺籍畫家乃僅限於固守中國姓名者，如已更改姓名，則無從察考而無法列出。但在六十四名入選的畫家裡頭，已佔了百分之三十四弱，而且兩名特選均為臺籍畫家廖繼春和陳植棋所得，初次的展出裡有這樣的成績是值得可喜的。

　　在展出的會場上，除了入選的六十四名畫家，還有九名中等學

廖繼春　靜物　1927　油畫　第1屆台展特選

廖繼春　裸女　1927　油畫　第1屆台展

廖繼春在東京美術學校就學時，與台灣留日學生合影。前排左起一為顏水龍·左二為廖繼春，左四為陳植棋，後排居中者為陳澄波。

校教員爲「無鑑查」和石川、鹽月兩名審查員，共展出七十五位畫家的八十八件作品。

獲特選的兩名：陳植棋在前文已作詳細介紹，廖繼春則是已留日習畫四年的畫壇新秀。

廖繼春（一九○二年－一九七六年）是臺中豐原人，一九一八年進臺北師範學校，跟隨田村習畫。一九二一年畢業回鄉，在家鄉任小學教員。兩年後渡日留學，進東京美術學校師範科，從日本畫家田邊至習畫。一九二七年畢業後，回臺任教於臺南長榮中學和臺南州立二中，從「臺展」創辦到臺灣光復，他均因職位而居留在臺南，但對於繪畫的發展，他還是以臺北爲主要目標，因此「赤島社」和「臺陽美術協會」成立時，他都是該會的主幹之一。並且從第六屆「臺展」開始，連續三年被聘爲西洋畫部的審查員，這期間入選日本的「帝展」及「文展」六次。是美術運動中表現最優越的畫家之一。

第一屆「臺展」裡廖繼春展出了兩幅油畫：「裸女」和「靜物」，後者獲得特選。

同時展出的靜物寫生約有二十幅之多，畫風的距離都很接近，比較之下廖繼春爲當中最突出者是毫無疑問的。對於作品的優劣，「臺展」始終以學院的尺度在衡量著，所以廖繼春在這幅作品中所表現的素描，其嚴謹與結實幾達無暇可襲的程度，這只是他廿五歲

廖繼春　自畫像　1926　油畫

廖繼春　故居　1926　油畫

廖繼春　台南孔子廟　油畫　第 2 屆府展

廖繼春　百合花　1948　油畫

時的作品，由此可見廖繼春早在廿五歲以前對西洋繪畫所下的功夫已經相當的深厚。以這樣的工夫作爲基礎探求下去，由學院的寫實而進入後期印象派，再達到野獸主義。畫面的色彩儘管有如初燃的火焰，而整體的完整和穩重已盡在掌握之中。從素描的經驗裡，他熟練地控制了色的明度，同時又從使用油彩的經驗裡，使畫面充分發揮了彩度的效果。印象主義以後的西洋繪畫，對於畫面色彩的純度以及強調色彩功能的有機性，無處不以發揮彩度的效率來補明度之不足。因此廖繼春的繪畫憑著他與生俱來對色彩的感性，輕易地踏出了學院的寫實而走進野獸主義的色彩世界。

對於廖繼春的畫，曾聽陳慧坤下過這樣的批評：「不要看它有紅有綠，其實它是沒有顏色的。」

這話是從素描的觀點出發，結果誤以明度爲色的本位，忽略了色彩還有彩度和溫度的功能。事實上彩度和溫度才更能有效地表現出色彩的固有機能，素描中所講求的質量感和空間感，在油畫作品裡若摒棄了色的明度，也同樣地可以自由施展出來這點往往被迷信於素描表現的人所忽視了。那種處處以素描爲主位的油畫，廖繼春早在一九二七年的第一屆「臺展」裡已有過階段性的交代，若非他能擺脫素描的死牢，今天他安能自如地悠游於色彩的天地！

廖繼春自認繼乃師田邊至以後，影響他最大的就是梅原龍三郎。的確，他走的是「帝展」中梅原以下辻永、田崎廣助等人的路線。巴黎野獸派所特有的原始的野性，自從流入日本以後已顯得馴良多了，到了臺灣便更加的溫順。當初那是一股兇猛的浪潮闖進了巴黎的畫壇，迸裂出現的浪花，千瘡百孔，無處不是未解的難題，等輸入日本時，這些問題已被後繼者逐一解答，到了日本畫家的手上，留下的只是修整的工程。所以巴黎的畫家對於野獸派是問題的提出者，而日本畫家對於野獸派是面貌的整容者，他們就這樣將原來的獸性溫和了下來，成爲人人可親的動物。這就是梅原以降日本野獸派畫家的成就，無疑的臺灣的廖繼春正是這椿工作的參與者。

從近世紀的臺灣美術史看來，西洋油畫的色彩隨著日本的殖民統治才注入了臺灣近代的美術作品裡來，從此展現出彩色的史頁，而廖繼春就是這當中色彩最顯眼的部位了。

三、文化殖民政策的成熟──「臺展」制度改革後的新局面

廖繼春　街頭　1928　油畫

第二屆「臺展」於一九二八年，依然在樺山小學的大禮堂舉行。

自從第一屆遭受民間輿論界的圍剿之後，殖民當局挨一次教訓增進一份經驗，深深認識到本島畫家所爭取的重點是出品「臺展」的榮譽，對此如不給與適度的滿足，今後每屆「臺展」必引起一次輿論對文化政策的抨擊，這無非就是每年定期的文化審判。如此以往，勢必愈究愈深，對殖民政策挖根到底，其後果必然不堪想象，於是當局對「臺展」是否舉辦下去，一時成為棘手的問題。

針對這個問題，有兩個不同的看法正相持不下，但沒有人敢於肯定廢除「臺展」的益處。意見之一是：「臺展」如果繼續下去，必須大量收容臺籍畫家，而收容臺籍畫家必先極力培植傾向於日本畫的新人，「臺展」本來就是臺灣地方性的美術活動，日人無須過份從正面加以操縱，若能任由臺民自相為「臺展」而你爭我奪，亦未始不是殖民之善策。意見之二：所謂殖民政治本來就沒有公正可言，想要有效地施行統治政策，必先在文化上建立統治者的權威，以權威方能制使對方信服，首屆「臺展」雖遭受過攻擊，但臺灣民間的輿論，其實也只不過是烏合之眾的牢騷，只要手段使用得當，一切只是時間的問題。

總合以上兩種意見，可以看出殖民統治者對於同化臺灣的野心是一步也不肯放鬆，說開來這只是一個意見的兩種說法。

來臺的殖民官受俸於中央，當然事事都必須向東京交代，「臺展」在其文化策略中所表現的優劣，皆直接影響到每個人在官場的前途，半途而廢到底還是下策。於是全力進行「臺展」制度的改革。

首屆「臺展」之所以引起不滿，毛病是出在未能建立起健全的審查制度，凡擁有「無審查」權的中學教員和略能舞文弄墨的官吏，均仗恃他的特權可以闖入審查會場，干擾了審查的進行，在這情況下，四名法定審查員的審查工作自然難於從容執行，在情面上──當然包括了權勢的壓力，不得不收納官吏們的作品，這一來也就從另方面擠下了臺籍民間畫家的作品。展出之後，尤其是「落選展」公開之後，東洋畫部裡不公平的現象便被揭露了。可惜民間的輿論一時不能大膽開罪有權勢的官僚，僅拿「三少年」進行開刀來洩恨，這又顯露了民間抗日力量避重就輕的弱點。

這時素來被譽為「畫伯」的四位審查員，方才明白自己的地位和處境。自知人微言輕，想阻擋官僚勢力氾濫於「臺展」，就非得從東京聘請畫壇上有地位的大師前來壓陣不可。便建議邀請小林萬吾（西洋畫家）和松林桂月（東洋畫家）出面主審「臺展」，不久，這項建議便獲得上方的同意。兩位大師來臺主審以後，結果不但壓住了官僚的騷擾，也信服了民間的畫壇人士。同時教育會又趁此機會，順勢把中等學校教員的無審查制度廢止，進一步地標榜出「臺展」殿堂的大公無私。經過這次的革新之後，「臺展」肅清了二害，從此更具威信，也更有號召力了。

在殖民統治之下，所謂公平的制度之建立，其實就是殖民手段的成熟。因爲這時候凡二十幾歲前後的臺籍新進畫家，一律是在日本的殖民教育之下長大的，自從「臺展」揭幕不久，他們便已安穩地在「臺展」中佔有一席，若說這就是臺灣畫壇新人的興起，倒也沒有錯。旁觀者，只知道每年去數一數臺、日畫家在「臺展」進行席位爭奪之後的成績，便將此擬爲是「文化運動」的成敗。對於四十歲以上畫家的消聲匿跡，卻完全被人忽略了。其意義並不僅僅如中國古語之所謂「後浪推前浪」、「青出於藍」或「新陳代謝」等在正常社會中天經地義的常理。老一代與新興一代各自代表的不同文化背景，不同政治意圖和不同傳統淵源，這些深藏於現象裡層的意義，在當時是被漠視了的。因此，「公平制度」終於平息了輿論的再興。

今天我們已清楚地看到了中國文化傳統在這五十年殖民期間所遭受到蹂躪的痕跡，因而對「臺展」也就有了新的認識，它正如殖民者手中的一把快刀，無情地斬斷過我們代代相傳的文化命脈。

從日本聘得松林桂月和小林萬吾來臺之後，第二屆「臺展」審查員的陣容合東洋及西洋畫兩部總共有六人。審查的結果；東洋畫的特選爲郭雪湖和陳進，西洋畫爲陳澄波。特選的榮譽全數落在臺籍畫家手上，民間的輿論遂改變過往的語氣，以特選「三島人」（當時臺灣人自稱爲「本島人」，而稱日本人爲「內地人」。）作爲標題，開始頌讚「臺展」改革的成就，對「三少年」所立下的誓言：「後日當能明白大家的力量。」從此也就沒有人敢再提了。

第三屆「臺展」，松林桂月和小林萬吾又再度前來主審。結果又將特選頒給東洋畫部的郭雪湖、陳進、呂鐵州和西洋畫部的陳澄波、服部正夫、顏水龍、楊三郎、陳植棋、任瑞堯。

除西洋畫部的服部正夫，其餘八名都是臺籍畫家。呂鐵州於前兩屆曾連續落選，終於決心到日本留學，這次得到特選，輿論界特別有專題加以讚揚。另外任瑞堯也是首次參加展出，竟獲得西洋畫部的特選，很出各方意料之外。他是唯一在「臺展」中得到特選榮譽的非臺灣籍之中國畫家。

四、在「美術運動」裡唯一的「唐山客」
—— 能詩善畫的聾子任瑞堯

任瑞堯（一九〇六年——）出生於廣州，七歲時跟母親來臺北，曾一度赴日留學，直到一九三二年一二八淞滬戰爭發生，才匆匆退離臺灣，前後在臺住了近廿年（一九二五年曾在廣州習畫八個月），是這期間少數的「外省」畫家之一。

第三屆「臺展」裡任瑞堯獲特選的油畫叫「露臺」。那時他已在關西美術院就讀，剛開始學素描，對油畫還沒有很大的信心。那年暑假回臺，郭雪湖鼓勵他畫一幅拿去碰運氣，便把兩張麻布縫接起來作成畫布，借用商工銀行職員宿舍的二樓當畫室就畫起畫來，模特兒是他的四妹和摯友杜水木的妹妹，她倆坐在欄邊，背著棕櫚綠蔭在搖扇納涼，前後畫了一個星期就完成了。配上四條廉價的鏡框後交託郭雪湖代爲交件，自己便又趕忙回校上課去了。後來接到郭雪湖的來信，才知道自己獲得特選。他的名字這才開始出現於臺灣的畫壇，只是這期間他始終留在日本習畫，畫界的人雖聽過他的

名字，見過面的倒很少。

到了第四屆「臺展」，他又選送一幅約百號大的油畫「戲貓」參加展出，內容是他家裡的女傭抱著未週歲的幼弟在蓮塘邊，八歲的六弟持小竹枝逗貓玩耍，四歲的八弟頑皮地向小貓撒尿，小貓驚縮退後，他以蓮花當全畫的背景，構圖相當複雜，是幅暑假在家生活因偶有所感而作的油畫。

交件之後，他已回京上學，突然接獲臺灣來的電報，是「臺展」的審查員邀他回臺面談，原來他的「戲貓」出了問題。

他回憶說：「見了審查員，他問我：『畫中小孩放尿，太猥褻了，不能展出，你怎麼辦？』我說：『這樣的畫並不是從我才開始有，我見過米勒一幅油畫，一個農婦照顧一個小孩在農舍門前放尿，那才是道地的放尿圖，我這幅是戲貓圖罷了。』審查員說：『在維也納還有小孩放尿的噴水池銅像。在歐洲這種事很平常，在臺灣環境不同，有傷風化。』我也不想和他爭論下去了，毅然把畫撤回。報紙在次日刊出說什麼作者含淚接受撤回的處分云云，那『含淚』卻是沒有的，不知記者從何找出這詞藻來。其實在當時，不但幼童放尿是常事，日本的成年男女，也都有隨地放尿的行為，男人向牆邊拉開和服便解決，在北野看海，圓山看櫻，室町看杜鵑，人山人海的場所裡，也有婦人輕輕略作站馬勢，和服裙下就汩汩流出尿來，人們見怪不怪，我可不免目瞪口呆。那位審查員居然指幼孩放尿為有傷風化，真不知從何說起了。」

這種「傷風化」的爭執，後來在第二屆「臺陽美展」裡李石樵有兩幅「橫臥裸婦」和「屏風與裸婦」亦曾被日本治安當局認為有傷風化的嫌疑，令其撤回，因而引起輿論界與治安當局之爭論。當局的理由是裸女立姿者可以，橫臥則傷風化。第一屆「臺陽美展」，審查員鹽月桃甫曾展出橫臥的裸女像「夏」，只在下腹蓋有一條毛巾以示遮羞，這樣就不傷風化了。

到了第五屆「臺展」，說什麼任瑞堯也不願意再參加了。那時日本正積極備戰，中日戰爭已到了一觸即發的地步，任瑞堯開始感

任瑞堯　露台　油畫
第3屆台展

任瑞堯的「放尿圖」在「台展」中因有傷風化而被禁，是年為1930年。但在第13屆帝展有「泉」一作，為「無鑑查」，右第二人正在放尿。

到留日的時間已不會太長久：「當時在臺灣的人是否有戰爭的預感，我不知道，但在京都卻是已經隱隱露出一些朕兆，在日本同學家中，看到『奉仕袋』掛在隨手可取的當眼處，以前是沒有的。他們對我說，那是後備兵的證件，要隨時準備應召出征。……有『奉仕袋』的同學，都接到了一條白馬毛，據說是明治天皇騎過的白馬，飼養在東京的明治神宮內，一夜之間，被陸軍部派人把白馬毛剃光，在伍軍人和退伍軍人每人分派一根毛，作爲護符，因爲他們已經把明治天皇當做『戰神』，說是有這馬毛護符，可以在上陣時英勇百倍。什麼『七生人世報國恩』的詩也被編作戰歌，中學生的野戰演習，也在加緊進行。這些不尋常的空氣，使我認識到不宜再出風頭參加『臺展』，我能繼續學業的時間也一定不長了，我加緊修習自己必要的東西，那時我已廿四歲。上午到關西美術院習油畫，下午便帶一壺墨水，一枝鋼筆，跑到京都圖書館手抄有關美術的古文獻，又在書店買了大批當時最前衛的藝術理論巨著，埋頭學習。這年冬天畫成油畫「三等艙」，出品於次年的第八屆『二科展』。得到入選消息，我便趕到東京去參觀了兩次，並等候看『帝展』，還未及離開東京，就碰上了九一八的兇事。」

他說過：「我之離開臺灣，也是戰爭迫成的。」至於離開臺灣的經過是：「九一八事變發生時，我還在東京逗留。那邊的朋友都替我的安全擔心，因爲我是聾子，完全聽不到人家講話，面貌身段生得全具中國典型。那時在神田區已發生毆打中國留日學生的事情，到處一片『膺懲支那』的怪叫。朋友們便催我速離日本，於是我就在九月回到臺北，在蔡老師（蔡雪溪）處看到一份油印的小冊子『田中奏摺密件』，才知道不詳的氣氛早就籠罩在我們頭上了。我的父親任全輝，當時當著臺灣中華會館副會長兼司庫，正會長是容有煥。臺灣中華會館是由他們兩人合力團結在臺的閩粵同胞而組織起來的。以他們的身份，處於中日戰爭中，一定有被扣作俘虜的可能，趁著還未宣戰，他們必須及早離臺，容有煥就先離開了。我父親要辦好會館的交代，及結束經營了數十年的生意，不能不略爲耽擱。他主要的生意有二：一是設在永樂町二丁目五十三番地的全和號皮革門市生意。一是設在雙蓮東邊的臺北製革廠，前者是獨資經營，後者是與他的臺灣朋友林大頭合股經營，他把後者股權讓給林大頭，把前者商務盤讓與我的朋友杜水木。只辦應有的手續，也得消磨了三個月，錢當然不易一下子收齊，就在次年一二八淞滬戰爭發生的第五天，匆匆舉家離臺了。」

從此任瑞堯再也沒有回來過臺灣—— 對他我們必須用「回來」，因他是在臺灣長大的孩子：

「我父親是在一九〇六年回廣州娶親，次年我出生於廣州，七歲始跟母親到臺北居住。我在兩歲時得了腦炎，幸而沒有死，卻從此聾了。直到九歲，才學講話、認字，跟一位畫家陳寶田老師讀書。陳老師很耐心逐字用口型教發音。他自己卻以書畫自娛，天天在階磚上練字，在宣紙上繪花鳥，我要常常幫他揭宣紙。他畫的是宋院體工筆重彩花鳥，要把夾層宣紙分揭成單層。然後上礬作畫，我自九歲起便一面讀書，一面看老師繪作，這對我後來學畫的影響很大。在陳老師處只讀了三年，因陳老師家事而令我停學，在家自己埋頭讀小說和詩詞，費了一年多的時間，讀了當時流行的舊小說如紅樓夢、西遊記、封神榜、東周列國誌、三國誌演義，以至七俠五義等諸如此類，看得廢寢忘餐。也還抽閒弄筆，自己把偷師的畫描

繪著玩，南鄰住著一位老畫家張耀南，善花卉人物，我也常去偷師。隔著街角住著畫家蔡雪溪善山水，也畫人像。我有時也過去偷師。一位父執看了我的偷師畫稿，便認為不拜師，不得心傳，學不到真本領，他與蔡雪溪熟，便介紹我入蔡門，正式跟他學畫，那年我是十五歲，學到第三年，郭雪湖才跟著來學。『雪湖』這雅號便是雪溪師給的，我原也受了個雅號叫做『雪崖』。第四屆『臺展』的東洋畫部門，我便用『任雪崖』名字出品了一幅『閒庭』，畫的是一個少女，坐在長椅上縫製嫁衣，背景盛開著淡紫色連翹花，右角落一大叢薑花，是四尺乘五尺的絹本，這畫是入選了，沒有撤回。

任瑞堯以任雪崖筆名參加
第4屆台展之作品——閒庭

但『雪崖』這雅號，卻在這事件（『放尿圖』被撤回）之後，我不再用了。原因並不單是對撤畫問題，而是為了一首詩違背了我的做人立場。我自十六歲開始便和一群臺灣詩人結了個詩社，名叫『淡北吟社』，我用『一鷗』的雅號發表舊詩，常常參加詩人雅集擊鉢催詩，也參加過兩次全臺詩人大會。『臺灣通史』作者連雅堂先生編的『臺灣詩薈』，常有我的舊詩詞賦刊出，有時用雪崖，有時用一鷗。連雅堂接到我投寄一篇『美人蕉賦』時，曾特地夜訪我家，和我筆談至半夜，在發表『美人蕉賦』的題目下，他附上幾行介紹的按語說：『作者年方十七，英才俊發，藻思紛披，他日所就，未可限量。』在這樣的精神鼓勵下，我也就只有加倍自愛。可是就在第四屆『臺展』以後，在友人處看到一本拍臺灣總督馬屁的詩集，內有任雪崖詩一首，其中有句：『不妨長作葛天民』，這豈不是說我要做順民嗎？為此我又恨又怒，可是在那環境下是不可能抗議的，唯一辦法是自己撤消『雪崖』的名號，從此永不再以這名字見人。並由那時起，改名叫『真漢』。但出品二科會時，則仍用瑞堯本名。」

任瑞堯回廣州後，在「尺社」負責教油畫。一九三七年第二屆廣東全省美展，被聘為審查委員，並展出「黎明頌」（油畫）和「創建圖」（國畫）兩幅。後來這些畫移到上海展出時，在「大晚報」上刊有經尊頤對他的批評，大意是：「這『創建圖』的作者心臟一定很強，看的人也一定要有強壯的心臟才吃得消。」

居留臺灣的許多年裡，除了詩友和關西美術院的同學楊三郎、張清錡、黃天養以及他的師弟郭雪湖等幾位，任瑞堯在畫壇上甚少同人交遊。就是「臺展」他也只看了第四屆的一次，對林玉山的蓮花圖有很深刻的印象，而西洋畫方面他最欣賞的就是李石樵的作品，畫面是藍色的海和赤赭色的崖石，到現在還記得很清楚。

除了郭雪湖，想來林玉山是他最懷念的東洋畫家：「林玉山的蓮花，印象最深，畫面是那麼澄明清雅，和諧統一，使人如坐在西湖邊享受著醉人的荷香。我每次旅行西湖、太湖、玄武湖，面對荷花十里，便要想起玉山的畫，一直在可惜與他無緣一面。八年前（一九六七年）初到新加坡時，聽說他剛剛在新加坡開完了畫展，在友人家中就看到他的畫，問起來，又是可惜，因為他就在我抵星的次日離星，竟是『人生不相見，動如參與商』了。」

他有個詩友叫楊仲佐，即畫家楊三郎的父親，在新店闢有小花園種菊花，花開時便邀請詩人賞菊吟詩，並拿出紀念冊叫人留題作紀念，任瑞堯曾在此冊上題下二十個字的短詩：
「故意避凡卉，遲放休云懶，
會將晚節香，遍驚流俗眼。」

雖不知這本冊子是否還留存在楊家，任瑞堯對那時寫下的詩句如今都還記得很清楚。

五、「爲什麼身爲畫家而又兼事工藝美術」
── 顏水龍的自白

一九三四年的第八屆「臺展」裡，曾一度出任西洋畫部審查員的顏水龍，是當時榮昇審查員席位的三名最受寵的臺籍畫家之一（其餘二人爲陳進和廖繼春）。可是他異於其他的畫家，他只把一半的心牽連於「臺展」的興衰，卻將另一半交給了近代美術工藝的培植。

顏水龍（一九○三年－）生於臺南下營鄉紅厝村，是一個偏僻而又貧窮的農村。本來父親是當地的自耕農兼營舊式的糖廍，由於雙親早逝，自小隨祖母和胞姐長大。到十二歲祖母逝世，十三歲胞姊出嫁後，便開始獨立生活。

一九一六年公學校畢業，考進臺南州立教員養成學校，結業後派往下營鄉國民學校服務。到一九二○年得一機會赴日升學，編入私立正則中學三年級，課餘兼習素描。一九二二年四月考進東京美術學校西畫科，第三年編入藤島武二畫室，第四年又轉入岡田三郎助教室，與陳澄波、陳植棋、廖繼春等同時在該校就讀。畢業後又進油畫研究科，至一九二九年才結束學業返臺。在臺中、臺南兩地舉行首次個展。

一九二九年八月啟程赴法，經西伯利亞鐵路於同年十月抵達巴黎。進Académie de la Grande Chaumiére（美術研究班，相等於東京之川端畫學校）研究素描及油畫。又轉入Académied de l'art Moderne近代美術學院受Jean Marchand（一八八三－一九四○年）和Fernand Léger（一八八一－一九五五年）的指導。其後因在坎城（Cannes）與Van Dongen（一八七七－一九六七年）相識而跟隨他學畫。

一九三一年以「Mont－souris 公園」及「少女」二作入選巴黎的「秋季沙龍」。次年，因肝病嚴重，於十月間回日本，經友人介紹任職大阪壽毛加（SMOCA）牙粉公司。

一九三三年回臺灣，在臺北、臺中、臺南巡迴舉行留歐作品發表會。這時他在大阪壽毛加公司擔任廣告圖案設計，這是不定期性的工作，每月只去一兩次，所設計之海報很受各界的好評，爲公司所重用。次年，第八屆「臺展」時被聘爲西畫部審查員。這時正是顏水龍藝術生涯中最燦爛的時代。

從一九二○年到三三年的十三年間，也就是顏水龍十七歲到三十歲感受性最強的年齡，這期間他是在日、法兩地度過的。雖然他的作品在「臺展」的會場上多次獲得特選，但他對臺灣美術的推展，和同時代的其他畫家始終持有不同的態度和看法：

「從我個人長久居留外國所培養成的眼光來看臺灣，相信較別人更能感覺到這塊土地的美麗可愛，也更清楚地看出了它所擁有的文化特性；比如山地的民族各有其原始的文化藝術，漢民族有幾百年來從閩南移植於臺灣而確立於臺灣的文化基礎，其中亦有山地人和漢人的混合形態，日本人及過去殖民過臺灣的西洋人亦留下了頗有地方色彩的技藝，這些不同形態的文化藝術結合而形成了臺灣文化的典型風貌。

「但由於長久以來，遭受殖民的統治，經濟未盡發展，而生活水準低落，加以漢民族『財、子、壽』人生觀的影響，以追求財富

顏水龍於1933年所設計的牙粉廣告

視為人生的最高目標，因此多數人無暇追求精神生活的滿足，而忽視了對純美的鑑賞，處處令人感到欲發展臺灣的純粹美術，尚有一段遙遠的路途。

「今天推展『美術運動』，由於時空條件的未克成熟，則將欲速不達。依我的看法是：為促進純粹美術之發展，首先應推行生活工藝，即對於生活用具及居住空間的美化，來培養高雅樸素的趣味，生活才能導入純粹美術之境地。這一段啟蒙的推行工作誰來負起？是不是美術界或藝術家應負這份工作？當時把這個問題提出來和幾位同道商量，非但被他們說是邪門，還受到種種奚落諷刺。於是不得不把自己的信念孤立起來，逐漸地建立了信心，走向我個人藝術的理想，這是一九三六年的事。」

顏水龍所反對的是象牙塔裡的藝術，所以他不能忍受「臺展」的繪畫成為殿堂裡的珍品，和社會的群眾脫了節。這樣他才提出了美育普及的方案，先尋找美的普遍性和實用性，使大眾的審美能力從日常生活作起以求提高，然後才追求美的純粹性，可惜當時是沒有人肯「自降身份」去從事這種「工藝匠」的工作。因此他只好獨力去實踐這個理想：

「首先認為需從美術工藝教育著手以培育工藝人才，這是推展和普及的首要步驟。於是我開始蒐集有關的資料並調查教育設施。先後參觀了日本的美術工藝學校多所，如東京美術學校工藝科、高等工藝專科、市立工藝職業學校、京都市立工藝專科等。並參考德國Bauhaus的系統以資創辦一所臺灣的工藝專科學校。」

「一九三七年一月，我帶著創設美術工藝學校的具體方案回臺，遍訪地方有力人士請求協助，始終找不到有興趣的人出面支持。

顏水龍　蒙特梭蒂公園　1931　油畫

顏水龍　紹峰畫像　1946　油畫

不得已，我把計劃帶到總督府文教局和殖產局，想不到這裡的官員
卻有點反應，過後不久就聘我爲殖民局囑（顧問），要我先調查本
省的工藝基礎，把工藝學校的設立放在第二個步驟。並撥給我三百
圓的經費及一張免費乘車的優待卡。

　「於是我就從基隆開始一直到屏東、臺東、花蓮跑遍全島各地
，蒐集了平地和山地的民間工藝，前後花了五個多月。然後將整理
好的調查資料，帶著殖產局的介紹信到東京通產省所直屬的工藝指
導所從事研究。這時我把研究的重心放在如何將特有的工藝基礎復
興起來。在臺灣地理環境下的工藝材料加上固有傳統技術與造型，
都是產生臺灣工藝的先決條件。僅止於此還不能符合於現代生活之
用，必須將這些基礎配合以現代生活的需要，加以重新設計，力求
生產科學化和合理化，方能使工藝事業獲得適當的發展。這就是那
期間所立下的臺灣工藝復興的方案。」

「一九三九年秋，研究工作結束，我返臺向殖產局提交報告書。該局正擬定設工藝指導所分室於臺北，並計劃派我赴東南亞及中東考察。無奈國際局勢頓驟緊張，以致逼使計劃擱淺而終致無法實現。

「是年冬天，我又前往東京。戰事漸漸激烈，日本爲了配合戰爭，開始管制人力和物資，通產省爲推行戰時生活，舉辦了戰時生活用具展覽會，我所設計的「海草毛提籠」出品而獲獎。

「這時候，畫家們的油畫材料非常缺乏，加上部份畫家被政府徵用，日本各地的美術活動幾乎處於停頓狀態。於是我於一九四〇年又回到臺灣來。（這期間顏水龍曾赴中國大陸停留了一些時候，故（府展）期間展出的作品不少是那時的寫生之作。）

「抵臺之後，殖產局已無力推展計劃，唯有鼓勵我自力進行這項工作並給我一筆補助費。於是我選擇臺南學甲鄉北門地區從事開發，這地方原屬貧窮村落，地質多含鹽分，不適於農耕，但「海草」（土名「鹽草」）產量非常多，可以發展以鹽草編織的織席、編茄茎、草埔鞋、草帽和手束等手工藝。這些都是婦孺皆能進行的工作，遂擬定推行計劃，於一九四一年成立南亞工藝社。將茄茎改進爲手提袋，草埔鞋爲拖鞋，又把用剩的短草捻成繩子編作門墊子。這些產品一時暢銷日本及上海、東北等地，僅三年時間，每年產量達一百五十萬日圓之鉅。

「繼之，另一個構想出現，臺灣竹材及竹材加工技術具有世界無比的特色，如能開發其前途似錦。因此花了半年時間學習竹材的編、鑿等加工技術，然後在臺南縣關廟鄉爲中心施行調查，又與該地的業主攜手設立竹細工產銷合作社，提供新設計給社員，並製成樣品以引起社員的興趣。隨著新產品的上市，增加了他們的收入，頗有成效。

後來臺南高等工業專科學校創設建築工程科於一九四四年，顏水龍受聘爲講師，擔任素描及美術工藝史課程。不久又被徵去陸軍

顏水龍　裸女　1930　油畫

顏水龍　裸女　1927　第1屆台展

經理部工作，從事製作竹水筒、僞裝網和利用植物染料染內衣等工作，臺灣光復後，被省政府建設廳聘爲技術顧問，專爲輔導手工藝之工作。

從以上顏水龍的自述可以看出，他在臺灣所從事的美術工作，以及工作範圍內所接觸到的社會面比起其他同僚要來得廣泛。他是一個講求實際的藝術工作者，把精神和勞力賦之與實際的接觸、實際的需求和實際的生產。在當時的這一群力求創作的畫家裡，他更傾向於建設的藝術家。在「美術運動」裡包圍於「臺展」週圍的畫家群中，他一個人悄悄深入社會裡層，把知識份子所擁有的最可貴的智慧，輸進到「匠人」的技藝裡。不管當年所謂的藝術家們用的是什麼樣的眼光來看他，他的一生中已付出了身爲「藝術工作者」所應有的貢獻，把藝術從殿堂裡帶進了十字街口。它的價值遠遠超過了「帝展」、「臺展」中所得來的那許多榮譽。

六、把感性交給了理性的畫家——萬米的長跑者李石樵

由於不同的出身背景，而影響到畫家日後藝術發展的路線，李石樵和顏水龍之間就是最顯明的例子。童年就失去雙親，從此自食其力來謀求生活的顏水龍，現實生活的陰影不論在什麼境況之下永遠籠罩著他，因此使他時時會考慮到要把從繪畫上培養出來的才能發揮到實際的生活工藝裡。而李石樵因出生於富有的家庭，從小就

李石樵　憩　油畫　1932　第六屆台展

李石樵　編織的少女　油畫　1930　第四屆台展

李石樵　裸婦　油畫　61×72cm　1936

李石樵　建設　畫布油畫　261×162cm　1947

培養出不爲生活所屈服的信心，長大之後便從容投入藝術的殿堂，無所牽掛地往純粹繪畫性的境界探索，背起藝術的十字架成爲一名不折不扣的藝術信徒，李石樵的這一生是奉獻給了藝術，而顏水龍卻將自己的藝術奉獻給了社會。

李石樵（一九一〇年－　）生於臺北縣，家裡開土礱間（碾米兼收買米穀的米商）。一九二四年進臺北師範學校，正值石川欽一郎來臺赴任，把旅歐期間的作品公開展覽於臺北，這個展覽給與李石樵很大的啟示。此時學校裡有寫生會的組織，會員是校內的教師和上級生，每逢星期日往郊外寫生，李石樵雖然還是下級生，也時常跟著出去畫水彩畫，從此搞起他對美術的興趣來。

一九二七年「臺展」創立，這時李石樵已就讀臺北師範五年級，同學中有五、六人入選，李石樵是其中之一，這幅入選的水彩畫畫題叫「臺北橋」。有了這次的鼓勵他對繪畫的信心因而更加堅決了。在他的自述「酸甜苦辣」一文中記有：

「那時候師範學校的學生下課後在規定的時間內有風琴的指導，有一次（「臺展」入選之後）音樂老師告訴我：『你可以專心去學畫，不必再學這個。』原來他已知道我喜歡繪畫，這真是開了前所未有的例子。所以到現在，每當我和老同學們談起音樂時，我只能說：『我只學到風琴教本第三頁。』意思就是說，我學風琴只學了一隻手。這句笑話裡，已包含了我當時以繪畫聞名全校的驕傲。」這個驕傲正是當時支持著他，成爲他投身美術的一股力量。

不過，李石樵真正的學畫，可以說到了東京以後才開始的。

進了演習科以後（臺北師範的舊制稱六、七年級爲「演習科」

），李石樵便已決心要投考東京美術學校。於是在第三學期獲得了校長的諒解，托名病假就跑到東京去了。

一九二九年一月三日到達東京。這時距考期還有三個月時間，李石樵滿懷信心而且意氣揚揚地走進擠滿應考生的繪畫研究所，在他的心目中，到這裡來的都是將來考場上的敵人，三月一過，考試發榜時萬想不到自己竟然名落孫山，成了別人的手下敗將，直令他羞得無地自容。

接著來的問題更大：因爲讀師範的人都是公費生，他這回沒能考上東京美術學校的師範科（規定必須投考師範科），理應回臺盡義務當五年公學校的教員，否則將受懲戒免職處分，以後不准再出任一切公職，而且還要賠償在學中所領的一切津貼和補助的學費（師範學校只須繳普通學校之半數的學費），合計約一千數百元。由於以上多層的約束，當時簡直沒有人敢作逃避義務的打算。

在這種情況下，李石樵已到了非回臺不可的地步。但他想當畫家的夢，又不肯就此破滅，何況在校時，素以懷才自負，大家也都刮目相看，如今要是因榜上無名而悄然回去，確是一件非常難堪的事。

這時候，陳植棋剛從西洋畫科畢業。過去凡有大小事情李石樵都會找他商量，這回當然也不例外。商量的結果，決定寫信給石川

李石樵　樹影　油畫　1929

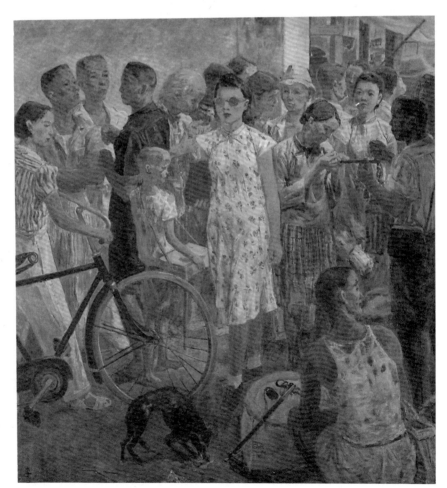

李石樵　市場口　146×157cm　1945

欽一郎，懇求他代爲解決這件事。不久就收到石川的回信，經他向校長說明原委之後，學校只要求了四百元的賠償金，這事才告解決。

從此李石樵已是不受任何束縛的自由身份，便決意放棄師範科，一心以西洋畫科爲目標去準備第二年的入學考試。每天分別利用上午、下午、晚間進三間不同的研究所，花十二個鐘頭的時間去學習素描。星期日則參加研究所裡的素描比賽會，這種比賽向來是依照分數排定名次的。

學了一年的素描以後，他漸漸地發覺到自己真正的程度，過去那種妄自尊大的想法，越發使他覺得可笑。這種學而後知不足的自覺，對於當時的李石樵是一件很不愉快的事。

到了第二年再去投考的時候，他只能暗自揣測，這回或許僥倖可以考上。可見這一年來對於繪畫的看法已有了顯著的進步，開始明白到那是一條永無止境的路。可惜這一年他依然名落孫山。

當李石樵第一次投考的時候，學校裡還設有特別學生的制度，李梅樹就是在這一年考進去的。沒想到第二年就廢止了這種制度，使得李石樵再考時必須與日本學生公平競爭，這一來，考取的可能性便更加低微了。這時候，臺灣家裡也開始對他不能諒解，而他自己除了東京美校，又覺沒有其他像樣的美術學校可以投考。若想叫他轉行去投考別的職業學校那更是不可能，因爲美術學校除了素描不考一般學科，所以考不上美術學校的學生由於普通學科向來沒有準備，考取的希望更加渺茫。這一來研究所裡也就永遠擠滿著歷經三年五年寒窗的「先輩」們，李石樵才只兩年，已不再覺得是什麼丟人的事。

一九三〇年，李石樵一幅十二號大的油畫在「臺展」中得到了臺日賞，又被人訂購，得了一百二十圓。這事對於在一連串失敗中的他，無疑是一件莫大的安慰。

這兩年來，經過了每天三間研究所的素描演練，李石樵的素描

李石樵及其作品

李石樵　編物　油畫　146×155cm　1935　1935年入選帝展作品

的確下了一番真功夫。日後在油畫方面能有長足的進步，可以說完全得賜於這期間的苦練。不久在研究所的素描比賽會中，屢次他已能夠穩拿著冠軍時，考取東京美校的信心也就更加堅強了。終於在第三度應考時，考上了東京美校的西洋畫科。

進入美術學校之後，總算鬆了一口氣，便一心一意把精力專注於學習油畫，把多年來素描的經驗體現在油畫布上。同年在第五屆「臺展」裡，他又以油畫膺取了西洋畫部的特選。看來這正是他該走運的時候了。卻接到陳植棋突然在臺灣去世的消息，他是當時在日本學畫的三十多名臺籍學生中，最能令李石樵敬服的一位知己。爲此李石樵在精神上受到很大的打擊。

關於李石樵與陳植棋之間的情誼，在介紹陳植棋時已經提過一些。陳植棋是李石樵在臺北師範的上級生，當陳植棋已升上演習科一年級（即五年級）的時候，李石樵才考進臺北師範。不久陳植棋因排斥志保田校長事件被學校開除，雖然兩人在學校裡相處的時間並不多，但陳植棋已能看出這個後輩在繪畫上所具有的潛力。到了東京以後，更無微不至照顧他的生活，指導他作畫。有一次，房東太太偷偷告訴李石樵說：「陳植棋這人真是你的知心人，他已不止一次告訴我，你是將來臺灣畫壇上最可怕的人物。」可見陳植棋的死對李石樵是喪失了一位益師良友，安能不悲慟！

陳植棋去世才不到半年，緊接著來的又是一場災禍，那時李石樵修完預科一年級，才剛進本科的第一學期，突然收到臺灣家裡的電報，要他即時回臺灣，因全家人同時患了腸熱病，胞兄、胞弟、兄嫂和姪兒等五人都已病故，父親和妻室也正病危中，一切都須要他回臺辦理。這場由天而降的災難，在李石樵平靜的生命中還是有生以來第一次的風暴，一時不知何去從處，只知在忙亂中整裝返臺。上船之後，下意識裡已覺得今後或已無法再到東京繼續學業了。回臺辦完喪事又料理病人，等病人都痊癒時已是翌年的四月。這時東京有如一隻藝術的魔手又在向他召喚。便藉口處理留在東京的雜務，匆匆地又再度出走。「當時有一種不可名狀的複雜的感情；一方面實在捨不開繪畫，另方面又看到家裡的零落，心裡著實萬分難過，使我在離開臺灣的時候感到前所未有的淒涼。我的家業做的是土壟間，生意不能算小，但現在除了我沒有第二個人可以接替父親來擔起這個擔子。結果我爲藝術的感情終壓倒了一切，藝術的使命使我勇往直前奔向自己所選擇的前程。」

於是，李石樵不顧一切到學校裡辦理補考手續，便順利地昇上了三年級。當家裡看到他一去不返，有意放棄家庭的責任而不顧時，便採取斷然措施，斷絕了匯款，他們以爲這樣或能逼他回臺。但李石樵的心已完全被繪畫所佔據，他開始想到一條憑自己的畫來謀生活的路子，這條路就非先入選「帝展」不可。有了入選「帝展」的名譽，就不用擔心賣畫的問題了。計劃決定以後，準備好一張一百二十號的大畫布，乘暑假一放就回到臺北，住到板橋從兄的家裡去，一來因爲他已選上了林本源花園作爲題材，二來他不願回家去聽家人整天嚕囌，所以在板橋一住就住了兩個月，學校開學的時候，他的油畫也差不多完成了。向朋友借得船費又毅然回到東京。後來他自己也這麼說：「現在回憶起來，當時實在一心只有畫，別的一切不顧。」這幅油畫提出「帝展」之後，結果真的入選了，這在當時是一件非常不容易得到的榮耀。

關於入選人名單發表的經過，在李石樵的回憶中，有過很詳細的描述：

「向來這個美展發表評選的結果是，先報讀新入選人的名單，接著報社的攝影班就爭相拍取這些新人的相片。當一聽到我的名字被念出來時，真把我緊張得一動都不敢動。臺灣人能入選『帝展』在日本人看來簡直是異乎尋常的事，於是所有的鏡頭一齊朝向我來，把我嚇得上下齒不斷顫抖，任憑記者們怎樣問我，一句話也答不上來，雙腿好似著了什麼魔，軟綿綿地一點力氣都沒有。入選發表會一直鬧到深夜才告結束。出了會場我就先打電報給家人，然後跑到吉村先生（吉村芳松）的寓所，報告好消息。」

「剛走進我住的下宿屋，房東老太太迎上來興奮地告訴我，今天會有很多新聞記者要來採訪，雖然與她無關，但她卻像自己的事一樣高興著。」

「……這回『帝展』全部入選者共有二百多人，但新人卻只佔一成。因為這時候『帝展』的陣容已經穩固，新人很難插足的緣故。」

「第二天各報都刊登了我的相片，朋友們也特地前來為我舉行慶祝會，有的贈送我出品畫的配框費用，有的奔走請林本源家訂購那幅畫，我心裡既興奮又感激。」

李石樵　二女人　油畫
1932　第六屆台展

「帝展」在當時日本畫壇上的權威地位和對一個畫家前途的重要性，從如上的描述中可以看出一斑。這一代的臺灣畫家，沒有一個不以入選「帝展」為最高榮譽。而李石樵入選該展時是美校四年級的學生，年齡廿四歲。從這時候起，李石樵在臺灣美術界的地位已穩固地建立了起來。

後來李石樵又連續入選多次，到了一九四二年被推薦為「帝展」無鑑查出品。美校畢業之後，他每逢春季在臺灣為別人畫肖像，然後將所得的款項帶到東京，舒適地度過下半年。這種生活，差不多維持了八年，直到一九四三年戰事激烈時才告結束。

在這許多年「帝展」與「臺展」的美術競賽場合裡，不可否認的李石樵是其中的優勝者，如果李石樵從事繪畫的目的就僅為了這些榮譽，那麼得到這一連串的獎賞之後，大可以滿足而無須畫下去了。但他仍然不停地畫著，因為滿足過後所帶來的空虛，使他重新認識到獎賞的意義和價值。他對這一連串的競賽作了個比喻說：

「看一個畫壇，好比看一場萬米賽跑，起跑的那一瞬間誰也不怎麼會去注意它。跑過幾圈之後，跑得慢的人已經被跑得快的人趕過頭去，誰是第一誰是最後，從此便糾纏不清。這時如果有誰偶爾趕過另一個人，全場就會為他鼓掌歡呼，其實他是最後一名呢！」

在萬米賽跑裡的畫家們，跑過幾圈之後，每個人都以領先者的姿態出現於會場，還時常有意無意地趕過一兩個人來博取觀眾的掌聲，到底在愚弄觀眾呢？還是愚弄自己？沒人知道，也沒人承認。儘管李石樵早看破了這些，但他還是不能不跑，因為這輩子是這麼跑下來的，有天不跑了便會懷疑自己還像不像李石樵。

至於李石樵的藝術，從完成之後的一幅畫來看李石樵的作品，很容易就會誤以為他是偏向於理性的畫家。但如果小心探討過他整個人的藝術本質以後，便發現他是感性強過一切的那一類型。他之所以會令人誤解的理由是：由於李石樵的感性從學院的訓練起已自限於發自對藝術品（人工美化後之成品）的感受，因此他必須處處以理智的分析和組合來完成接受的過程，否則就只有讓接受過來的呆滯在摹倣的階段裡而無所作為。如果他的感受能夠從自限的圈圉

（藝術品）裡解脫，而遍及社會的萬象，那麼感性也就更活潑而自由地開花。但人各本其真情而放，絲毫不可勉強。

這麼說李石樵在理性方面的能力純屬後天所培養成的，是為了配合感性以達成分析和再整理的雙層任務，使理性因後天的訓練自然而然出現於創作過程之中，使繪畫循理性的規範演化下去。

其癥結就在於其藝術的泉源取自於藝術的這一點上。當他厭棄學院的約束而努力以種種方式在探求反叛的時候，產自西方的進步的繪畫流派必然趁虛而入，面對這些流派強行闖入的危機，逼使李石樵以理性為防衛的武器，因為他必須勉強自己冷靜，以長時間的思慮和探察來接納，然後消化成為自己觀念中的一部份，再將它化入自己的思想體系裡，如此繪畫對於李石樵便成為承受和擇取外來藝術之過程中每一片段的表象。他把西方各門派的繪畫很理智地包容進自己的思想體系裡，化成為自己的繪畫語言，然後傳達出來，這就是李石樵在藝術上最成功的地方。

另外，李石樵在素描方面有極深厚的功力，這是同時代的畫家都承認的。對於素描，並不僅僅因為當年三度投考美術學校，才把他逼出了功力來，最重要的還是他個人對素描的敏感，因此他能夠在素描的單純色調的演練中，捉摸出較別人更煩雜的繪畫性的問題來。不管那是承受的過程，醞釀的過程，還是演化的過程，都能成功地實現在素描的炭色中。和塞尚一樣，素描對於李石樵是創作的第一步驟，也是最主要的步驟。素描在他的意義裡已不是打基礎，而素描就是他的繪畫，同時他又進一步賦予了學術性論述的意義。因此李石樵的繪畫，是說明的而且是理解的，以最嚴謹的造形和色彩追求著理念的準確性和絕對性，在他的畫中我們找不到模稜兩可

李石樵　大橋　油畫　1927　第一屆台展

的語氣，找不到似是而非的戲弄，也找不到輕描淡寫，一筆帶過的神筆雅意。他的創作是一個問題緊接著一個問題在演繹下去，畫完一幅畫必然產生另一個新的問題，沒有問題就沒有畫可畫，因而李石樵的畫筆在這一生中從來就沒有停頓過。

總之，李石樵在美術運動的階段裡，所發揮的功能好比一座橋樑，將西洋大師的繪畫中的特殊性釋譯成爲普遍性的常理，讓後起的畫家通過它而過渡到繪畫之可知性的領域。

當然李石樵是「臺展」推薦級，又是「帝展」無鑑查出品的畫家，這些和他當過副教授一樣只是萬米賽跑中偶爾響起的一陣掌聲，當我們認真來討論他的繪畫時，這些也都變成了附帶的頭銜。

在臺灣，尤其是那個時代裡，像李石樵這樣本著敏銳的感性而持重於理性分析的畫家真是少之又少。當野獸派的風浪猛烈衝擊臺灣畫壇的當時，誰不以強調自我精神的發展，反對外物的摹倣爲榮。無自我面貌便無生命的高度個人主義的西歐精神，已一時成爲臺灣畫壇的思想主流，因此被認爲一個成功的畫家，必須躍出外物的摹寫，而投入內在精神的表現。將物象的變形經過一場洗練，涮落了形似的瑣節，以求掌握到物的精髓，這種借線條和色彩來唯我獨尊的繪畫觀，是現階段的藝術靈堂。可是李石樵對此卻不能無條件地依歸，他要拿出知性來懷疑。可惜在現實的浪潮裡，李石樵的藝術仍然處處面臨被淹沒的危機，因此對於理性更強的立體主義，他也只能沿著它的體膚撫摩而過，始終未有側身探入的機會，到頭來，李石樵還是在野獸派衝擊下的畫家。

李梅樹　朝　油畫　1929

七、啊！萬里長城—— 油畫家李梅樹

每站到一個新角度去觀察臺灣美術運動裡的畫家，總會在不同人的身上發覺到一個新的價值。尤其從臺灣島外遙遙地望回臺灣的畫壇，一個十分醒目的畫家便出現了，他就是李梅樹。

李梅樹　小憩的貓兒　油畫　45.5×33cm

李梅樹　休憩少女　台展第九回台展賞

　　李梅樹（一九〇二年－）在臺灣美術運動裡所扮演的是一個守勢的角色。如果說其他人的畫叫西洋畫的話，他的畫我們寧願只稱它爲油畫，因爲他是用油畫顏料畫出與西洋人的油畫潮流沒有關係的繪畫。

　　關於李梅樹的生平（資料得自「中國時報」記者林馨琴之訪問筆錄）；他的出生地是臺北三峽（三夾湧），因三峽出產的樟腦佔全島產量之九成，又遍地茶園，所以在童年時代三峽是樟腦、檜木和茶葉等行業興隆的城鎮。從三峽到臺北，必先坐輕便車至鶯歌再轉火車，旅程約一個多小時，也可乘渡船走水路，但須費半天的時間。雖然地位接近臺北，但由於交通不便，三峽依然保留有它濃厚的地方特色。

九歲入三峽公學校起便偏愛音樂和美術的他，到了十四歲那年鎮上的祖師廟開始重修，那畫師們的畫藝便把他吸引住了，尤其有位老師父正在壁上描繪，熟練的筆法十分令他心折，以後一放學必往廟裡跑，他的心已開始嚮往要成爲一個畫家了！從此三國演義、水滸傳等通俗小說每看過之後，就會順手將書中人物勾畫出來，也不知道是否是父親的遺傳──因爲他父親是玩音樂的，才使他有與生俱來的喜愛藝術的情操。

　　到了五年級，有位叫遠山岩的日本老師在教鉛筆畫和蠟筆畫，這時起他真正的沾到初步的西方繪畫。

　　公學校畢業後，他又讀了兩年的農產實業科。十七歲考入國語學校師範部，從一九一八年到一九二二年一直就讀於這個學校。畢業時在瑞芳公學校謀得一席教職，兩年後石川欽一郎二度來臺，他便跑回母校跟隨石川再學水彩畫。石川在水彩裡所表現的臺灣美，對他未來的藝術給予很大的啟示。不久又傳來黃土水的雕刻入選「帝展」的消息，愈加鼓舞他走向美術這條路。

　　這時候他已開始籌劃到東京進修，只因父親抱孫心切，非得先結婚不肯放他走。成婚後不久，父親就去世了，終得兄長的資助於一九二八年負笈赴日，此時他年已廿六歲。

　　十二月一日李梅樹抵達東京時已近深夜，次晨陳承藩就來帶他去本鄉家中住了幾天。那天是他生平第一次看到雪景，心裡異常興奮。不久，陳植棋也來接他過去住了一個禮拜，這才自己在川端畫學校附近租間房子安定下來。次年一月李石樵來到東京，便和他住在一起。

　　陳植棋就讀臺北師範時本來較李梅樹要低幾班，因學生運動被退學（據說某回因日本教師毆打學生而引起公憤，陳植棋被指有煽動的嫌疑，遭學校開除。）這才跑到日本學畫，竟成了李梅樹的上

李梅樹　靜物　油畫　1927　第一屆台展

李梅樹　黃昏時
油畫　第十一屆台展

級生，李梅樹也只好以「先輩」相待了。

這時東京美術學校對臺灣和朝鮮來的學生設有特別學生制度（異於本科生，此制度於李梅樹入學後一年廢除，故李爲最後一名臺籍特別學生。），入學考試只考素描一科。然而用木炭來描繪石膏像的素描這時候對李梅樹還完全陌生，因此在應考之前這短暫的時間裡，必須接受惡性補習；上午八點到十二點到川端畫學校畫素描，下午一點到五點移到新宿同舟社再畫素描，晚上六點到十點在本鄉研究所裡又畫素描，然後買了一尊維納斯頭像在家裡，直畫到半夜兩點才睡覺。這樣硬拼了三個多月，終於順利通過了入學考試（同年投考的還有李石樵，雖然沒有考上，但他後來卻進了正科班。），成爲岡田先生的學生。

李梅樹來日本時帶了三封石川欽一郎寫的介紹信；一封給東京美術學校的教師岡田三郎助，一封給東京高等師範學校（後改爲教育大學）的石川寅子，另一封給文化學院的美術教師（名字不詳）。雖然石川寅子曾極力歡迎他進高等師範就讀，但李梅樹還是選擇了東京美術學校，決心跟隨岡田學畫。

岡田三郎助（一八六九－一九三九年）本師事曾山幸彥，後來入「天真道場」爲黑田清輝的大弟子，從此作風便轉向於外光派。一八九七到一九〇二年獲文部省獎金到法國留學，歸國後一直任教於東京美術學校，因而岡田的畫應屬於寫實學院派裡偏向外光派的風格。也大概這個緣故，岡田的畫風在當時很受到李梅樹的傾慕，他説：「一方面由於個性偏好，一方面因爲我深感這一系列發展必有關聯，欲了解狀況當追溯來源，所以花費許多時間去探索安格爾、德拉克娃、高爾培、米勒等。」（自「崇尚寫實的李梅樹」廖雪芳──「雄獅美術」四八期）以此猜測，在學生時代裡，他所欲求得解答的是導致印象派繪畫的新古典派、浪漫派和寫實派等藝術流派裡一連串的思想線索，而岡田的畫風正是現成舖好的一條走入西洋繪畫最簡明的途徑。

一九二五年的時候，陳植棋和陳澄波兩人一度籌組「春光會」，因黃土水的反對而作罷。

這一年在陳植棋的倡導下，經數度商議，終於東京駒込成立了「赤島社」。時旅居東京者除陳植棋外，還有陳澄波、張秋海、陳承藩、郭柏川、楊三郎和李梅樹等七人，成立後函告在臺的廖繼春、張舜卿、范洪甲、倪蔣懷和陳英聲等入會。「赤島社」這個名稱是陳植棋取的，意思象徵艷日普照下的臺灣寶島，而赤（紅）色乃色彩中之彩度最強烈者，正意味著這一化蓬勃的生命力。回顧「美術運動」時成立的幾個畫會之命名，如「七星」、「臺灣」（臺灣水彩畫會）、「赤島」和「臺陽」等無不與臺灣土地相關聯，就是成立於外邦，亦以在島內展出作品爲目的。然而光復以後出現的畫會，如「今日」、「五月」、「紀元」、「現代」和「世紀」等命名，均指向時間的意義而重於時代性，相信其成立不論是否在島內，所最嚮往的終究是理想中的「國際藝壇」。這豈是兩代畫家心向之基本差異！臺灣美術運動之所以因臺灣而可貴，它的意義也就在於有土地的繪畫方能深根，根者藝術之命根也。

那時黃土水、陳植棋、張秋海、李石樵、顏水龍、陳承藩和李梅樹等在生袋擁有十五坪大的工作室，平時都在一起切磋畫藝。和李石樵一樣，陳澄波、陳承藩和李梅樹等留日的臺籍畫家都先後因陳植棋的介紹認識了吉川芳松，吉川對他們可說愛護備至，經常給

李梅樹　和風　油畫

予指導，尤其與陳植棋和李石樵兩人最爲親近。至於李梅樹，總覺得自己的路向與吉川之間有段距離，他的畫偏重造型和吉川等講究色彩的畫家在思想上較難溝通，後來吉川對他也只好無可奈何。

　　除了陳植棋，在臺灣留學生裡李梅樹是家境比較好的富家子。每月必收到爲數可觀的匯款，所以買的都是上等的顏料和畫材，生活也沒有顧慮，這一段的青春就這樣地奉獻給崇高理想中的藝術使命。雖然這期間有陳澄波、陳植棋、廖繼春和李石樵等先後入選於「帝展」，但李梅樹的表現也相當優秀：「東美」三年級升四年級時油畫成績達九十三分爲全班之首，最後在畢業時又以八十九分名列第八（當時全班學生約四十人。又，李石樵雖入選「帝展」，但學校成績卻屬於中上等，這是李石樵自己說的。猜測可能因爲李石樵爲正科生而李梅樹爲師範生之不同。）

　　李梅樹留日期間是一九二八年到三四年，其「東美」的學業結束於最後一年。而「赤島社」自從兩年前陳植棋病逝以來，像沒有了父親的孤兒，展覽的事便少有人問及，所謂組織已名存實亡。回臺之後，楊三郎和陳清汾也正好從法國回來，陳澄波則由大陸返臺，便籌劃爲停頓中的「赤島社」重整旗鼓，遂決定組織「臺陽美術協會」。會員中立石鐵臣爲唯一的日本人，與陳清汾過從甚密，在「臺展」的這幾年有優異的表現，所以被邀請加入了「臺陽美協」。次年因受到日本人的攻擊，才又退了出來，以後「臺陽」便成爲純臺灣畫家的組織。

　　「臺陽」成立之後，因楊三郎的家在臺北，故以他爲聯絡中心，而李梅樹除了主理畫展業務，又經常在報刊發表文章（此類資料多數存在楊三郎手中），鼓吹美術運動。除了繪畫的活動，在政壇

上，他曾數度連任三峽的協議員，同時在日本有個掛名的中學教職，每年至少往返東京一次，乘機送畫參加美展和觀摩藝壇動態，因而一九三九年有「紅衣」一作入選於東京「帝展」，一九四〇年又有「花與女」入選「紀元二千六百年展」，這是李梅樹回臺後參加的兩個最稱心的大展。無疑的，他是這一代畫家當中少數能活躍於政壇和藝壇的兩棲人才。

王白淵在他的「臺灣美術運動史」中，評李梅樹說：「其作品以寫實主義為主，而初期作品之藝術價值較高。」（「臺北文物」美術運動專號卅五頁）

他所以如是說，莫非晚近之作藝術價值已不如當年！王白淵之論藝術乃本其學院教育下的藝術觀，與一般論畫者無多大差別，相信是集同輩畫家的意見才下此評。因為「東美」的學院教育裡，傳授的是西洋畫理的基本知識，而訓練的也是西洋繪畫的處理技法，所培養出來的必然也是以西洋傳統社會為背景的審美觀。如此對繪畫所認識的是狹隘的，偏激的和固執的單面，尤其從學院中得來的理論，多半是摘要的、綱領的和可傳授的原則問題。因此，把學院傳授中近代西洋各派的是非、好惡與優劣作為尺度來衡量出自另一社會形態下的創作便成為不智，也是無理的推論。

這一代的美術家們，在社會上自成了一個「文化階級」以來，他們的社會關係多集中在文藝的圈子裡—— 尤其是官方和民間的幾個畫展的活動裡，所以他們的藝術因生活環境的限制，只有在自給自足下生長著，任何外來的非美學的事務都遭受到排擠，逼使藝術本身成了生命的唯一目標。這觀念養成之後，藝術漸漸地對圈子以外的事物失去興趣，並且變成了那些愛美術卻又不精於此道的人之美的典範，因而官展所授與的榮譽輕而易舉地在知識界塑造出畫家的英雄地位。

李梅樹　台北醫院庭園　油畫　1928

在這樣的美術圈裡，李梅樹可以說是少數的例外。他的參政或因本能的趨向，或由於環境的需要，總之他是衝破了藝術自給自足的區限，去參與同屬「文化階級」的另一種活動。因此他的腳所踩到的社會面也較同儕畫家的範圍大了一倍，所認識的、所感觸的鄉土更由於接觸面的擴大而形成了更深厚的情懷，其成長中的藝術觀於是又灌入了吸自鄉土的民族性格。

他想躍出那世代的典型——自給自足下成長的藝術，他避免去吸取即成的藝術觀以滋養自己的藝術，而代之以對鄉土的感受來自我灌溉。藝術對於他並非生命中因缺憾才探求得來的補償，生命亦無法因藝術本身而作無條件的奉獻，如此生命無非成了昂貴而又無用的純美的犧牲。縱然藝壇上的紛爭又何異於政壇上的紛爭，甚至於情場上的紛爭，然而因多面的參與所獲得的刺激，更擴大也加速了生命躍動的頻率，映現到畫面上的影像則更鮮明更鞏固了。

儘管不能否認李梅樹的藝術啟蒙自石川欽一郎、岡田三郎助和藤島武二等西洋美術的傳播者，日後又致力鑽研過古典、浪漫、寫實、印象等西方流派的沿革淵源，甚或有過一段時期的傚效和臨摹，但這一切在李梅樹習藝過程中獲得適當的吸收和消化，而後融入了個人的思維和意念，古來大師的幽魂至多也只是時隱時現地反映在他的製作中。這時期恐怕就是王白淵所指的藝術價值較高的初期作品，也就是製作「紅衣」和「花與女」等公認為較佳作品的階段。

然而，當李梅樹返回臺灣，對臺灣的鄉土社會又有了進一步的認同以後，他的精神自然又回歸到鄉土的本位來。尤其當他的繪畫藝術發展到一定程度之後，其藝術發展的系統和臺灣社會發展的系統也必然合為一體。這一來，多年殘留在他身上的西洋繪畫的語言，便從他的畫面上消失了傳達信息的功能。日復一日，臺灣鄉土社會的面目愈是明確，其繪畫造型的排外性也愈是強烈，表現的色彩和技法便愈急於和西洋的畫派脫離裙帶關係。

從此，王白淵等人便再也無法將李梅樹納入某一特定的西洋流派。當畫家的創作在評論家所慣用的評審表格上留下太多的空白之後，自然而然（像一張空白的考卷）在評論家的價值觀裡就失去了重量。然而，儘管李梅樹用以作畫的是西洋發明的油畫顏料，其實與根生西洋社會之印象派等已經了無關係，這就是所以稱李梅樹為油畫家的理由了。可惜的是，向來的西畫評論家沒有人肯去承認臺灣與油畫之間的關係，因此臺灣的油畫也只有一條路去畫「西洋」了。

本來繪畫的產生都有它必然的地理因素和社會的文化背景，只因為當初伴隨油畫材料輸入臺灣的是學院裡科班傳授的繪畫觀念和技法，因此這些特定的觀念和技法便先入為主地為藝術下了定義，即使隨後便暴露了它與臺灣社會之格格不入，在此情況之下，那輸入的藝術價值觀依然仗著學院的氣　，壟斷視聽，一口咬定那非西洋和非學院的臺灣為拙劣為落伍為破舊為迷信為徹底的土。進而又挾持學院之餘威，虛飾起官展殿堂為藝術之殿堂，終於將西洋學院的絕對權威奠立為臺灣藝術的基石，恐怕若沒有核子的威力已無法從根拔除，在這樣的局勢下，李梅樹的出現像一個悲劇性的英雄走上舞臺，暗淡的照明配上沈重的鼓聲，展開了他這一生艱難的命運。

因此就是當他信心十足地在畫布上勾畫著臺灣女性面容的輪廓時，觀眾們豈能不為他的藝術而捏下一把冷汗！他怎能將她提出與希臘維納斯這放諸天下皆準的學院裡的「商標美」相抗衡！那粗俗

的花布、那勞動時用以遮日的草笠、那因操勞而漲開的鴨掌腳、那被蚊子咬出來的「紅豆冰棒」……誰敢堅決地說一句，她能比赤身裸體的維納斯所扮演的神話故事來得更美！

的確，經過日本長時間的殖民統治之後，民族的造型遭受了無情的壓制，從此人人藏頭縮尾，失去了自我刻劃的勇氣，不是拿虛脫的筆劃，就是借浮艷的色調來含糊其詞，不然就是盜用西洋的假面具再穿上古　中的壽衣出來嚇唬人。

現代以來，歐洲人眼中的美國土包子們將自我的「土」與「俗」放大到畫布上以後，那雄壯的氣勢便充塞於全國的各大美術館裡，從此「普普藝術」大聲地喊出多年來含在嘴裡的一句話：「這就是我了！你又能怎樣！」但是，到今天我們還半信半疑在暗地打聽：「這也能算藝術嗎？」說開來，所以如此是由於殖民的壓制所培養成的「沒有種的藝術觀」在作祟，才讓學院的「商標美」隨心所欲地烙印在民族的心靈，誣謗臺灣之美為藝術之醜。

今天回顧「美術運動」時代的繪畫，以旁觀者而站在適度的距離，有了從容的時間和冷靜的心情，能夠將「美術運動」的全貌畫出更完整的輪廓時，像太空人回望地球所看到的萬里長城，當一切因時間和空間的距離而退隱之後，仍然呈現於土地上的是什麼，我們已看得更客觀更清楚了。

李梅樹　裸女　油畫　145.5×97cm　1933

八、在石川的獨木橋上── 成功者的孤影

藍蔭鼎

　　在新美術運動階段的臺籍西洋畫家裡，臺北第二師範的學生佔有很重的份量，也擔當過很突出的角色。在國語學校的時代有倪蔣懷、陳澄波、廖繼春、郭柏川和李梅樹等人，改制臺北第二師範之後有陳植棋、楊啟東、陳日新、蘇新鑑、陳承藩、葉火城、黃振泰、李石樵、李澤藩、張萬傳、蘇秋東、洪水塗、鄭世璠和吳棟材等人。如果加上在石川欽一郎指導下的「臺北洋畫研究所」的學生，則又有陳英聲、藍蔭鼎、洪瑞麟和陳德旺等人。這些畫家絕大多數都以石川爲啟蒙老師，日後又在他的鼓勵和指導下踏進畫壇，推動臺灣的「新美術運動」。

　　這一群石川的學生裡，藍蔭鼎在當時持著比較特殊的身份也表現著比較特殊的風格。特殊的身份是：他來自羅東鄉下，只有小學高等科的學歷，卻在師範學校的學生群中得寵於石川老師；不但臺北第二師範的輩份裡他沾不上邊，在東京美術學校的輩份裡他也沒有緣。「臺展」創立以後，雖也經常入選，但除第六屆的「臺日賞」外，沒有更佳的表現，因此，在「臺展」輩份裡他是個後生晚輩，等「赤島社」和「臺陽美協」結成時均不再有他參與的份了。可是他是臺北第一、第二高女的美術教師，這個職位在臺的畫家裡沒

藍蔭鼎　晚歸　水彩　1927　第一屆台展

138

藍蔭鼎　海邊屋舍　水彩畫　34×49cm　1928

有人能高過於此。特殊的風格是：石川指導下的學生，或長或短都曾有一段時間模倣過老師的畫風，但以後便不再繼續停留，多數又鑽進了「帝展」系的風格裡，成爲「臺展」繪畫的特色。可是藍蔭鼎卻不然，他自始至終堅守老師的風格和技法，成爲道地的鄉土畫家。如果要嚴格地來論畫家的創作性，做石川與做「帝展」之間也只是百步與五十步的差別。他只不過從一而終，沿襲石川一格不求他就而已。儘管「臺陽美協」的畫家都不以此爲然，但是一個活潑健康的畫壇應該是多彩多姿的，藍蔭鼎異於同儕的作法確屬難能，也就可貴了。在三十年代的這批年輕畫家裡，他無疑是個能安於自我而又獨來獨往的人物。

　　在臺灣的畫壇尚未形成有繪畫市場的當時，畫家的生活都必須靠從事旁系行業來維持。但如何才能不傷藝術家的清白這一點，卻各持有不同的看法，大致可以將之歸爲兩種：

　　　第一種是謀生的行業與繪畫有直接關係者。所謂直接的關係，在當時不外是替富貴人家畫肖像和在學校裡教美術這兩樣工作。畫肖像的畫家並不多見，除了李石樵是肖像畫的能手，看來也只有李梅樹和顏水龍了（雕刻家黃土水、蒲添生、黃清呈和陳夏雨亦常以雕肖像來謀生）。而教畫的多數老遠地跑到中國去，像劉錦堂、張秋海、陳澄波、陳承藩、郭柏川、王白淵和張萬傳等，留在臺灣的只有廖繼春和陳進，但也都在南部（有繼續教小學的如李澤藩等），如藍蔭鼎能兼任臺北第一、二高女的美術教員是絕無僅有的，教畫算來還是在本行的範圍內從事傳授的工作，它和個人的知識、性格及興趣都比較接近。畫肖像也都能依照自己的藝術原則，差的只是受顧於人，不得自由發揮而已。這樣作爲一個藝術工作者就不至受到社會上繁瑣事物的干擾，縮小注意的焦點之後，畫藝則更純更真了。

　　　第二種是謀生的行業必須與繪畫無直接關係者。這時代的畫家多數出自富有的家庭，如倪蔣懷、陳植棋、李梅樹、陳清汾、劉啟祥、陳德旺和楊三郎等多數繼承祖業，因而多半熱衷社會事業或政

壇地位者，像劉啟祥和陳德旺能一心迷戀於畫家生活者確屬少數。
事實上，終生埋首在畫布上，作一個對社會不聞不問的人已經不可
能，而生活能有多方面的參與，豐富的人生經驗亦能刺激藝術的成
長，否則繪畫只有鑽進形色的死胡同，對人生與社會都無能為力了
。雖然說畫肖像與教畫都是行內的事，與創作還是有段距離，若養
成了逢迎妥協的心理，則反而傷及藝術家的真誠。更糟的，在學校
裡幹久了，把自己變成一本教科書以後，其藝術也跟著成為樣板和
教條了，反不如抱著體驗人生的心情去幹行外的工作。

藍蔭鼎　淡水風景　水彩

一般說來，執教鞭的畫家多數是中下家庭出身的，早年的生活
環境使他們深深認識到，作為一個畫家除了求填飽肚子，也必須有
個起碼的安定生活，才能定下心來從事畫業。在美術學校畢業後想
找個教席都十分困難的殖民社會裡，畫家只好一個個遠走高飛，到
中國去謀求教職。

富裕家庭出身的子弟，當然不作如此想。從他們生活中所看到
的藝術是神聖崇高的任務，萬貫家財使他們有更大的興趣從事美的

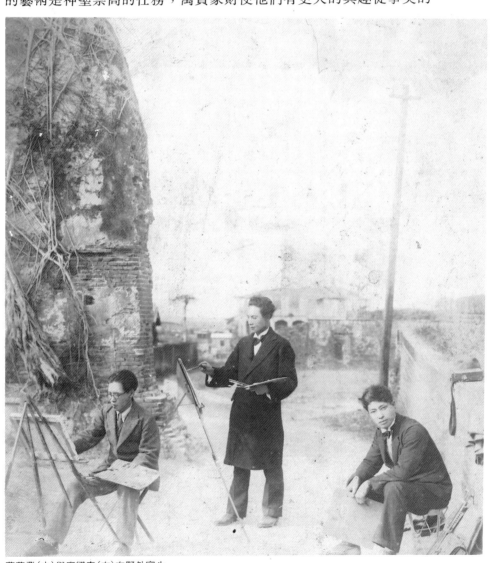

藍蔭鼎(中)與廖繼春(左)在野外寫生

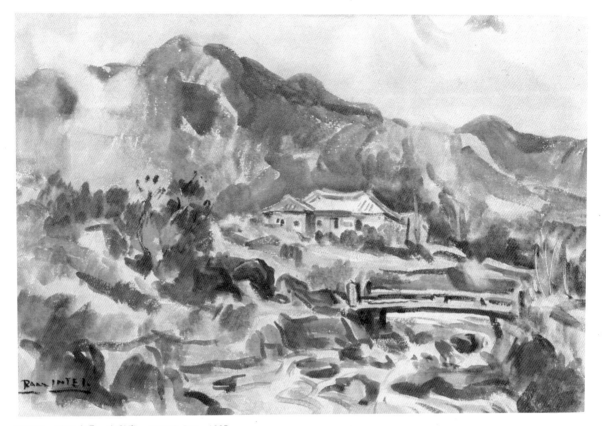

藍蔭鼎　草山泉音　水彩畫　33×50.5cm　1935

幻想；諸如優雅的美、悲愴的美、爆裂性的美、孤寂的美和自嘆無
根的美……。無牽無掛的生活使他們一開始便下決心要爲藝術放手
一搏，且輕而易舉地走進了個人內心美的世界。至於社會的關係，
憑其家世和財源大可交遊於政壇顯要之間，便又滿足了他追求現實
地位的另一面。於是臺灣成爲這類人不願再轉移的根據地。

　　以上的分析只能畫出一個大體的趨勢，事實上，人是性格、教
養和機遇所構成的錯綜複雜的個體，很難作絕對性的歸類。所能指
出的也只是幾種可能的趨勢和造成趨勢的因素。在這一代的畫家當
中，相信只藍蔭鼎算是個極少有的特例。他雙腳踩的是鄉野的泥土
，雙手沾的卻是社會最上層的光和彩。

　　在美術運動史上，以「臺展」或「臺陽美協」做爲著眼點看來
，藍蔭鼎絕不是活躍在畫壇上的畫家。

　　畫壇雖是畫家們的園地，到底還是屬於人的社會，人間的一切
美的、醜的、虛的、實的，在這園地裡都是少不了的點綴，能在那
裡站得起來的，總得有他的本錢，除了憑聰明才智努力作畫，還得
學會應世的本領，本領高的可以獨來獨往，低的則必須成群結黨。
成群結黨的聲勢到了適當的時機或可匯而成爲一種運動，但獨來獨
往的，越是往上昇爬則越是單薄，當群眾的熱血迸裂成爲火花的時
候，他已經鑽進了雲端。藍蔭鼎雖是大器卻還早成，早成使他錯過
了這次此生難逢的「美術運動」。

藍蔭鼎　秋郊　速寫　1928

九、從畫家的成熟談新的展望── 爲十年「臺展」結總帳

「臺展」舉辦到第四屆時,它的會場改設在總督府的舊址,即前清時代的布政使衙。也就是現在的臺北中山堂原址(後來原址改建爲公會堂,光復後改稱中山堂)。審查員則改由日本聘來勝田蕉琴(東洋畫)和南薰造(西洋畫),其餘在臺的審查員照舊。

本屆的特選,東洋畫部頒給林玉山和陳進,西洋畫部頒給陳植棋。陳進和陳植棋都是第三次獲得特選,而林玉山到了本屆才首次獲得。另外「臺展」又新設了臺展賞和臺日賞,前者係頒給地方色彩濃厚的優秀作品獎金一百圓。後者由臺灣日日新報社提供獎金,頒給有獨特表現的畫家,也等於是次等特選。本屆臺展獎的獲獎人;東洋畫部是郭雪湖和林玉山,西洋畫部是廖繼春。臺日獎的東洋畫部是蔡媽達,西洋畫部是李石樵。雖然李石樵遲到本屆才獲獎,但自從「臺展」創辦以來,他一直被公認爲最有潛力的青年畫家。

一九三一年,「臺展」已舉辦到第五屆,這屆又把會場改到教育會館,即現在南海路之美國新聞處。從日本聘過來的審查員是池上秀畝、矢澤眩月(以上東洋畫),和田三造、小澤秋成(以上西洋畫),在台的審查員依然照舊。特選是東洋畫的郭雪湖、呂鐵州和西洋畫的李石樵。臺展賞得賞人和特選雷同,只多一名西洋畫的南風原朝光。而臺日賞是東洋畫的黃靜山和西洋畫的廖繼春。這一屆「臺展」的作品在臺北展完以後,全部運往臺中和臺南兩地舉行巡迴展(當時稱之爲「地方移動展」)。

石川欽一郎擔任完這屆的審查員後不久,便辭去在臺的一切職務,返回日本,從此告別了臺灣的畫壇。他的學生爲了紀念他,組織「一廬會」,每年舉行畫展以追懷恩師。

村上無羅　八通關　1932　膠彩畫

吉野正明　風景　油畫　第6屆台展　　　　　　邱創乾　崖　水彩畫　第1屆台展

　　第六屆「臺展」仍舊在教育會館舉行。只是審查員的人選略有
變動，除了從日本聘過來結城素明（東洋畫）和小澤秋成（西洋畫
），第一次新加入兩名臺籍的審查員：陳進和廖繼春，這時陳進才
廿五歲而廖繼春三十歲。就以東洋畫部來說，五十七歲的結城素明
，在日本的東洋畫界已經是頂端的畫師，和廿五歲的陳進平坐在一
起審查作品，會是怎麼一種情形，非是局內的人可真是無法想像，
聽說審查工作結束之後，由陳進帶路到臺灣各地去寫生，想這才是
臺籍審查員的主要職責吧！另外，又在這一年創設了推薦制度，推
薦制度是給予受過特選三回以上的畫家，有五年內免審查的特權，
也是臺展最高的榮譽，第一次被推薦的是東洋畫部的郭雪湖和呂鐵
州兩人。
　　特選是東洋畫的呂鐵州、林玉山、郭雪湖，西洋畫的松崎亞旗
、御園生暢哉、堀部一三男、南風原朝光。
　　臺展獎是東洋畫的呂鐵州和林玉山，西洋畫的松崎亞旗、御園
生暢哉。
　　臺日獎是東洋畫的郭雪湖，西洋畫的藍蔭鼎。
　　「臺展」到了這一屆，西洋畫部優勝的人選，有個很大的轉變
。在前五屆裡，該部特選的得主以及臺展獎、臺日獎設立後受獎的
人，除了第三屆特選的服部正夫和第五屆臺展賞的南風原朝光，其
餘一律被臺籍畫家所包辦。可是到了第六屆其情況完全改變，除臺
日獎藍蔭鼎外，幾都成了日籍畫家的天下。這種臺籍畫家突然沒落
的現象，是否與石川欽一郎的返日或臺籍畫家的參審有關，這問題
是引人深思的，假若此事與石川有關，則過去五回裡臺籍畫家之受
賞無疑是石川一人所賜，如此由日聘來之當代大師如小林萬吾、南
薰造等顯然無權控制全局，當然這理由是說不過去的。又假若初任
審查之兩位臺籍畫家，以謙讓為美德而將特選席有意分與日本人，
雖是善意，但人微言輕，這事決非兩人所推動得的。那麼這屆臺
籍畫家的失敗，也只有歸罪於其本身之作品的不如人了。戰後在臺
灣水彩畫界享有最高聲譽的藍蔭鼎，在「展」的十年當中這回是唯
一獲獎的一次，據說是與鹽月之間的不睦才影響到他在「臺展」中
的表現，可是為何偏偏在石川離臺之後，他才有機會取得臺日獎，
而他又是石川一手提拔出來的畫家，這也是令人不解的事。
　　不管從那一方面作推測，「臺展」的後半段日本畫家的崛起，

是「臺展」新的趨勢。

　　第五屆「臺展」以來，教育會館便已成了永久的會址。

　　一九三三年，日本大阪的朝日新聞社贈送繪「臺展」一筆獎金，因此又設立了「朝日獎」。第七回的審查員與第六回完全相同，而林玉山成爲本屆新增的推薦級畫家。

蘇秋東　紅塔　油畫

　　特選的東洋畫家是村上無羅、村澤節子、林玉山、不破周子、陳敬輝。西洋畫家是顏水龍、楊三郎、太齊春夫、李石樵、陳清汾、李梅樹。

　　臺展獎頒給東洋畫家呂鐵州，西洋畫家陳清汾。

　　臺日獎頒給東洋畫家陳敬輝，西洋畫家松本光治。

　　朝日獎頒給東洋畫家村上無羅，西洋畫家李石樵。

　　旅日多年的陳敬輝，自從一九三〇年入選「臺展」以來，這屆首次獲特選及臺日獎，屆時他就讀於京都市立繪畫專門學校研究東洋畫，是年他已廿三歲。東洋畫界的臺籍畫家均屬少年得志，而陳敬輝是其中較晚熟的一人。

　　到了第八屆「臺展」，松林桂月又再度來臺審查，同來的有西洋畫家藤島武二。另外又在臺籍畫家裡選聘顏水龍爲西洋畫部的審查員，從此臺籍的審查員增加到三名。顏水龍於兩年前才留法歸來，「臺展」創辦以來，除一九三〇年到三二年遠在國外不克選送作品參加展出以外，歷屆均得特選，無疑是「臺展」西洋畫部的一流人選。

　　本屆又新增陳澄波爲推薦級畫家。而特選頒與東洋畫的秋山春水、盧雲生、石本秋圃和西洋畫的李石樵、陳清汾、陳澄波、楊三郎、佐伯久。

　　臺展獎頒給東洋畫的盧雲生、秋山春水和西洋畫的陳澄波、佐伯久。

　　臺日獎頒給東洋畫的高梨勝瀞和西洋畫的立石鐵臣。

　　朝日獎頒給東洋畫的石本秋圃和西洋畫的陳清汾。

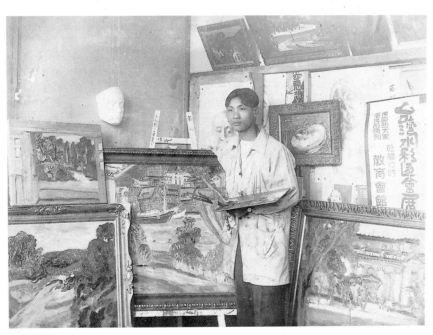

蘇秋東攝於畫室

第九屆「臺展」裡，對審查員的人選又進行一次調整，把聘自東京的審查員增至四名（這一屆的東洋畫家是荒木十畝和川崎小虎，西洋畫家是藤島武二和梅原龍三郎）。而將原已聘用的三名臺籍審查員取消。另外還有八年來連續擔任審查的木下靜涯，也不見出現於審查員的名單裡。這次評審的結果是：

　　推薦畫家爲東洋畫的村上無羅和西洋畫的李石樵、楊三郎。

　　特選爲東洋畫的秋山春水、黃水文、村上無羅。西洋畫的李梅樹、立石鐵臣、陳清汾。

　　臺展獎爲東洋畫的秋山春水、黃水文和西洋畫的李梅樹、立石鐵臣。臺日獎爲東洋畫的呂鐵州和西洋畫的洪水塗。

　　朝日獎爲東洋畫的郭雪湖和西洋畫的陳德旺。

　　第十屆是「臺展」最後的一屆展出，因爲臺灣教育會主辦完這一屆之後，把展覽會的主辦權移交給臺灣總督府。十年的「臺展」就此結束。凡連續十屆入選的畫家，都贈送一個紀念章。

　　這屆聘自東京的審查員是東洋畫家結城素明和村島酋一，西洋畫家梅原龍三郎和伊原宇三郎。木下靜涯再度出審「臺展」而換下了鄉原古統。不久，古統便回日本去了。這最後一次的優勝者是：

　　推薦畫家爲西洋畫的陳清汾。

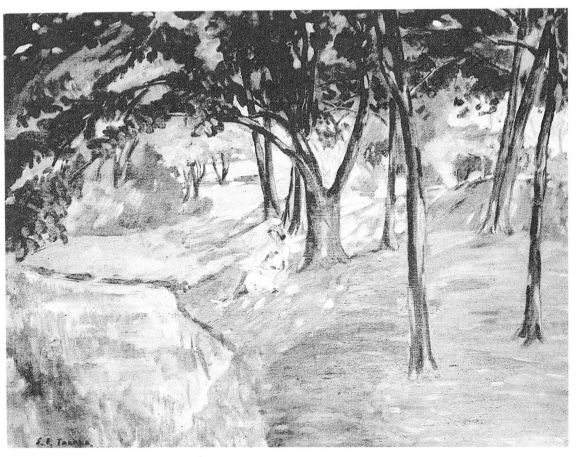

陳清汾　靑葉之蔭　油畫　第3屆府展

特選爲東洋畫的張秋禾、丸山福太、高梨勝瀞、宮田彌太郎、陳敬輝。西洋畫的立石鐵臣、李梅樹。

臺展獎爲東洋畫的張秋禾、丸山福太。西洋畫的立石鐵臣、李石樵。

臺日獎爲東洋畫的村澤節子。西洋畫的洪瑞麟。

朝日獎爲東洋畫的高梨勝瀞。西洋畫的蘇秋東。

臺灣美術運動裡十年的「臺展」時代，到此告一個段落。這十年間眾人所最注目的焦點乃落在臺日畫家對持下的特選和獎席的爭奪。形勢的發展前五年與後五年正好劃分爲兩個階段：

前五年裡，臺日畫家入選的比例約在四比六之間，日籍畫家多出二成左右。但特選和受獎者百分之八十是臺籍畫家，唯村上無羅、南風原朝光和服部正夫三人是日籍畫家。其餘如陳植棋、廖繼春、陳澄波、顏水龍、楊三郎、任瑞堯、李石樵（以上爲西洋畫家），郭雪湖、陳進、呂鐵州、林玉山、蔡媽達、黃靜山等均屬臺籍。

到了後五年，臺籍畫家入選者愈多，比例也就因此拉平。但特選或受獎的日籍畫家反而大量增加，大有凌駕臺籍畫家的趨勢。今將這五年裡優勝的臺、日籍畫家分別列出如下：

臺籍畫家：廖繼春、陳進、顏水龍（以上三人曾任審查員），郭雪湖、呂鐵州、林玉山、李石樵、楊三郎、陳澄波、陳清汾（以上七人爲推薦）、藍蔭鼎、陳敬輝、李梅樹、盧雲生、黃水文、洪水塗、陳德旺、張秋禾、洪瑞麟、蘇秋東（以上爲特選及受賞畫家），共二十人。

日籍畫家：鄉原古統、木下靜涯、鹽月桃甫（以上三人爲審查員）、村上無羅（推薦）、松崎亞旗、御園生暢哉、堀部一三男、南風原朝光、村澤節子、不破周子、太齊春夫、松本光治、秋山春水、石本秋圃、佐伯久、高梨勝瀞、立石鐵臣、丸山福太、宮田彌太郎（以上十五人爲特選及受獎畫家）共十九人。

由上所列的雙方名單得知，臺籍畫家僅多出一人，陳植棋這時已過逝，而石川欽一郎離臺回鄉。臺籍畫家在這期間出了不少新人如：陳敬輝、盧雲生、黃水文、洪水塗、張秋禾、陳德旺、洪瑞麟、蘇秋東等。臺、日畫家從「臺展」的後半期開始，雙方競爭日趨激烈。當時美術界所稱號之「美術運動」，從某一種意義看就是這場戰爭的代名詞。由這種局勢所造成的結果，畫家對創作的態度是出品「臺展」以爭奪特選爲目的，因此必須力求作品的完整性。一個畫家在創作的過程中難免種種問題會隨時出現，當新問題出現時就非有一段時間的探討和摸索不可，這一來往往因而影響到作品的完成。但爲了爭取每年一屆的「臺展」的勝利，逼著畫家盡力去避免創作期間爲問題所騷擾，結果只好捨多面探求的路線而就僅求畫面完整的單行道。其優點是產生美好無缺的作品，表現了驚人的功力，而達到以技服人的效果。若論其缺點，則往往因而埋沒了問題萌芽的生機，削弱了繪畫發展的可能性。這一代的畫家當然知道「有一好，就沒兩好」。作時只好選擇最能迎合現實的一條路。總觀「臺展」十年，確實留下了不少優越的好作品，而畫家自身的成熟以及風格的建立，無疑都是這十年努力的成績。只是如果想求更上一層樓，則是否應該放棄迷戀官展的榮耀，拋開繪畫完整美的追求，讓埋沒了十年的問題，得到萌芽的生機，以樹立藝術演展生生不息的正常狀態，這一代的畫家曾經考慮過這個問題的，看來並不太多。

第五章　臺陽美術協會及臺陽美展

第三屆台陽展台南移動展紀念照（1937年5月）。前排左起：李梅樹、、陳澄波（陳澄波之後站立者爲李石樵）。前排右起：楊三郎、廖繼春。後排右起第三人爲洪瑞麟。

一、臺陽美術協會的成立── 爲了裝飾島上的春天

　　一九三四年的第八屆「臺展」時，陳進、廖繼春和顏水龍等三名臺籍畫家躍昇爲該展的審查委員。同年十一月廖繼春、顏水龍、陳澄波、陳清汾、李梅樹、李石樵、立石鐵臣等，聯合組織了臺陽美術協會（簡稱「臺陽美協」）。當時的評論家認爲：「臺灣美術界須要有一個強有力的團體組織，一方面可以在藝術上發揮中華民族的特質，另一方面可以用團結的力量，抵抗日人的歧視與壓迫，這是臺陽美術協會誕生的兩大因素」（王白淵之「臺灣美術運動史」）。次年五月「臺陽美協」舉行首次美術展覽於臺北市教育會館，向全島公募作品，展出時出品總數達五十六件，參展畫家三十九人。結果就在這一年的第九屆「臺展」，取消了三名臺籍審查員的資格，由日本聘請荒木十畝、川崎小虎、藤島武二和梅原龍三郎等四名東京畫壇的泰斗來臺主審，黃水文、李梅樹和陳清汾等獲得特選，李石樵和楊三郎爲推薦。

　　以下所敍述的是「臺陽美協」成立前後，在「臺展」裡面所發生的兩件大事：

　　一、自一九三三年「臺展」起用臺籍畫家爲審查員以來，一九三四年是人數最多的一次(三名)── 同年臺籍畫家爲主位的「臺陽美協」成立。

　　二、自一九二八年「臺展」從日本迎聘畫家到臺主審以來，每屆只聘兩名。到一九三五年又增聘了兩名，是歷年來人數最多的一次── 同年三名臺籍審查員取消。

　　若根據評論家的一句話：「抵抗日本人的歧視和壓迫。」又發現了兩點不可解的疑難：

　　一、一九三四年十月的「臺展」共有審查員八名，其中二名來自日本，三名是在臺的日本畫家，另三名爲臺籍畫家，是「臺展」有史以來最不受「歧視」的一次。卻在同年十一月，兩名臺籍審查員另組「臺陽美協」以「抵抗日人」。

　　二、一九三五年五月「臺陽美協」首次展出，「用團結的力量，抵抗日人的歧視與壓迫。」但同年十月，「臺陽美協」的畫家又送畫進「臺展」受審（「臺展」中已無臺籍審查委員），李石樵和楊三郎被推薦，李梅樹和陳清汾獲特選。

　　從以上兩點推測，臺籍畫家之所以組「臺陽美協」，其意旨不在於「抵抗日本人的歧視和壓迫」，而在於爭取多一次的發表機會。如果這話不錯，那麼「抗日」之說，不是日人對臺籍畫家所戴的「高帽子」，就是民族運動人士借以鼓吹的口號。這一點證明了這一代的畫家不涉政治，雖不完全正確，卻也有可信之處。

　　在這裡，我們不得不注意的是同在被迫害中成長起來的臺灣文學界；自從一九二四年，旅居北平的臺籍作家張我軍以「致臺灣青年的一封信」、「糟糕的臺灣文學界」、「爲臺灣文學界一哭」、「請合力拆下草欉中的破舊殿堂」和「絕無僅有的擊鉢吟的意義」等一連串抨擊舊文學的文章發表於「臺灣民報」，就此引發起臺灣新舊文學的大論戰，刺激了臺灣新文學的萌芽。到了一九三三年遂有「臺灣文藝協會」的成立和旅居日本的臺籍文藝工作者組織的「臺灣藝術研究會」所創辦的「福爾摩沙」雜誌，將新的文藝從島內

外向保守的文藝界推進。結果促成了一九三四年全臺文藝大會的召開，會中決議統一組織，將分立之各會併爲「臺灣文藝聯盟」。不久又有「臺灣文藝」和「臺灣新文學」兩雜誌的創刊，「新文學運動」至此已達到最高潮。

　　這時正是「臺灣自治聯盟」最活躍的階段。當「臺灣新文學」正準備創刊的時候，曾以「臺灣文學運動的現階段」爲題，廣泛徵求各界對文藝的意見，後來將部份人士的投書刊登在創刊號上，他們的看法一致，認爲文藝雜誌必須對自己的社會發生有影響力和推進力著，方能配稱爲「新文藝」。凡沒有社會意義的，只能視爲是一種同仁雜誌。討論的問題包括了「文藝的大眾化」和「臺灣新文學的路線」等，建議的事項則有臺灣民謠和民間故事的收集和整理，顯然這都是當時臺灣文藝工作者的急務。在這樣的潮流下，美術界才有「臺灣美協」的成立，若能以這樣來解釋，「臺陽展」的出現才有較能與社會問題攀上關係的理由。

　　廖繼春卻在「臺陽展雜感」中說：「臺陽美術協會到底是什麼樣的組織？它擁有什麼樣的內質？今天我想將這個問題簡單地說明一下：在我等美術家共同努力下，近年來美術的愛好者已大量地增加了，但是依然有種種的誤解，以爲臺陽美術協會的成立是針對著臺展來舉起反叛的旗幟。其實，我們只不過因爲看到秋天的臺灣島已有了臺展在修飾著它，所以才想起應該以什麼來修飾臺灣的春天，臺陽展是在這種需要下組織起來的，它的傾向和它的思想與臺展是完全一致的，至於與臺展並立的想法我們是絕對沒有的。會員的成份，不論日臺畫家，只要是思想穩健的同志都受到我們的歡迎，這才是我們創會的主旨，因此我們絕對不帶民族偏見的色彩，其目的只是爲藝術精進、文化向上、會員親睦，僅此而已。」（昭和十五年六月發行的「臺灣藝術」月刊，日文）

台陽美術協會創辦人

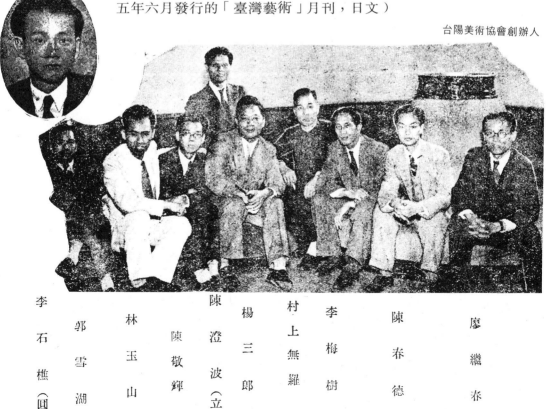

李石樵（圓）　郭雪湖　林玉山　陳敬輝　陳澄波（立）　楊三郎　村上無羅　李梅樹　陳春德　廖繼春

在當時殖民政權的統治下，廖繼春必有其不得已的苦衷，才以這種委曲求全的口吻道出組織「臺陽美協」的緣由。但以廖繼春樸實的為人，不管在什麼情況之下，他說話的可信度都是比較高。如果「臺陽美協」另有意圖，他也不可能在文字上耍出障眼術來瞞天過海，所以我們可以斷定「臺陽美協」的成立，是為了多爭取一次表現的機會，它為藝術的目的當強過其他。

尤其三十年代以後，中等教育日漸普及，因此新形態的知識份子大量增加，他們都是「臺展」和「臺陽美協」的基本觀眾，所以「臺陽美協」亦可說是因群眾的需要而產生的。

「臺陽美協」在一九三四月十一月十日假臺北鐵路飯店舉行成立大會。是日，到會場來參加典禮的，除了向來熱心支援美術運動的社會名士，如蔡培火、楊肇嘉等而外，日本政府當局也派來營繕課長井手氏和社會課長王野氏前來致詞。「臺展」西洋畫部審查員鹽月桃甫雖然和臺籍畫家常有磨擦，但當天也出現於會場，與各會員握手道賀。另外有臺北帝大（光復後改稱臺灣大學）教授，素木徐一博士，一向以在臺日本民間人士的姿態，參與美術界的各項活動，自「臺展」創辦以來歷任籌備委員，是「臺展」的首創人之一，他的兒子素木洋一於高等學校在學中就入選於「臺展」，所以這次「臺陽美協」的成立，他表現了相當高度的熱誠在支持著，他致詞說：「我們已看到臺灣的新美術，在日臺美術家合力培植下，正含苞待放，『臺陽美協』的誕生是繼『臺展』之後新開的花朵。」

「臺陽美協」的創立，在臺灣的美術界是一件大事，社會上各界人士均以不同的眼光在評論著它的意義：

「……所以臺陽美術協會的成立對『臺展』是有重大的打擊，因此一般日人及『臺展』的幹部對這班熱情的青年作家時常發出無端的攻擊。反之，一般本島的智識階級及他們主辦的『臺灣新民報』和『昭和新報』等民族主義的輿論機關，則大大地贊同他們的志向，不斷地鼓勵他們，為他們辯護，不客氣地和日人的官僚主義者鬥爭；由此可見，以臺陽美術協會為中心的藝術運動，亦就是臺灣民族主義運動在藝術上的表現。」（「臺灣美術運動史」王白淵。）

其實畫家們的想法和看法並不盡然，他們只是一個單純的美術團體，目的在每年一次的作品發表會。

一九五四年十二月十五日，臺北市文獻委員會曾舉行一次「美術運動座談會」，會中談到「臺陽展」的歷史時，主席（黃得時）問起：「臺陽展不但是本省最大的民間美術團體，同時歷史也最悠久、最有成就，創立當時是否別有意圖？」在場的畫家楊三郎回答說：「別的沒有什麼企圖，不外是互相切磋琢磨的研究團體。可是輿論方面卻不然，他們另眼相待，以為是反抗『府展』（即『臺展』）而設立的。赤島社也曾發生過同樣的問題，被視為反官方的，所以舉辦第一次展覽會時，日官方不肯借給會場使用。」接著王白淵又說：「反日只是日人的看法，實在它本身並沒有這種意識。」

台陽美展目錄及函。

這時臺灣已光復將近十年，本來畫家們大可以將過去的往事，不論是真是假，把自己扮成「美術運動」或是「文化運動」裡的英雄，可是他們依然如此自謙，言語間始終不敢自誇，這種誠實雖然也是美德，但另一方面的用意還是耐人尋味的。

戰後「臺陽美協」又重整旗鼓來舉辦畫展時，特地將當年首回展出的聲明書又再次發表了一次，借此以表明自己的立場是始終如一的。聲明書上寫著：

「這次我們以同仁之鼎力，擬組織洋畫團體『臺陽美術協會』。在臺灣已有臺灣美術展覽會，繼續舉行八屆展覽，爲臺灣美術界貢獻甚大，我們爲了想更進一步來普及美術思想，以期美術家之進步發展起見，同志聚集相謀，決定組織此協會，這不但是本島一般人士之要求，亦是我們同志必要之要求。

本協會除了爲我們同仁互相切磋琢磨之機關外，呼籲全島以公募展覽會，爲新進美術家能有自由發表之機會，並且欲使其能成爲一般人士精神生活之資，相信我們真摯的努力與本協會之發展，定對本島之文化，有莫大之貢獻。

但，只靠我們區區之力量，絕對不能達成如此重大之使命，於是冀望全島之美術愛好者，隨時賜教指導，以期產生明朗健全之美術。」（本宣言爲李梅樹和立石鐵臣共同擬就──據李梅樹自稱）

所以「臺陽美協」就如他們自己所說的是一個「互相切磋琢磨的研究團體」，從來沒有明確地標明過自己在政治或文化上的立場，因此「臺陽美協」才能成爲臺灣畫壇上歷史最悠久的美術團體。

寫到這裡，「臺陽美協」立會的精神已非常明顯。輿論界對他們如何「另眼看待」，這對他們的作品本身並無多大裨益，只是經過了輿論界的渲染，勉強將他們與整個文化運動的大潮流聯結成爲一個陣容。在當時每一個畫家的內心裡，存著什麼樣的想法，也不難揣測出來吧！

二、「臺陽美協」在「民族運動」中的角色
──「殿堂藝術」的脫圍？

在殖民統治的社會裡，就是一個純爲研究美術而成立的結社，想逍遙於政治鬥爭的圈外而明哲保身是絕對辦不到的事。這一點以「臺陽美協」在當時的處境，就是一個好例子。

臺灣的「民族運動」自「文化協會」以來，或軟或硬的，與殖民統治者已經有了無數回合的鬥爭，到了一九三一年，日本政府乘臺灣民眾黨改組的機會，下令禁止政治性的結社活動，接著解散了民眾黨，從此「民族運動」面臨重大的阻力。

一九三二年，國際局勢有很大的轉變，日本軍閥正加緊策動侵華政策，旋即製造滿州國的建國，日軍大舉進駐華北，同時歐洲的納粹黨在德國國會掌權。第二年由於國際聯盟通過李頓報告否認滿州國，終於造成日本的退出國聯，不久德國亦宣佈退出，因而促成日本股票市場的暴跌。在內政上，日本政府施行法西斯統治，國內反對軍閥的學者和教授，以思想不穩的罪名受捕或免職的事件一再發生。

這時臺灣島內，一九三二年有中川總督來臺接任，因爲他是文人，治臺期間給與有限度的言論、集會和出版的自由，曾被認爲是日本治臺五十年間最開明的一任總督，事實上這才是日本殖民主義的成熟，「臺陽美協」就是在他任職內成立的。「臺陽美協」能有如此鋪張的成立典禮，曾被擬爲是中川開明思想的賜與。不過「臺陽」的畫家，依然小心翼翼地進行著，新成立的當初，不敢不顧慮到一些意想不到的枝節，儘管他們已使出全力於排棄任何有涉及政治的因素，到頭來還是在半推半就之下，含冤陷進了政治的漩渦裡。輿論界早已義不容辭爲他們打出了一面文化抗衡的戰旗。

這時林獻堂、蔣渭水、羅萬俥、林呈祿、蔡培火和楊肇嘉等臺灣「民族運動」的主幹人物，對於島內臺籍知識份子所興起的大小活動，都視之為民族思想所引發出來的政治行為而加以聲援，因此「臺陽美協」成立後，民間力量便無條件給與支持，這當中「文化協會」的負責人蔡培火和「臺灣地方自治聯盟」的主幹楊肇嘉是美術運動推展期間最有力的聲援者。

蔡培火和楊肇嘉二人所以如此熱心，固然有他們本人對美術的熱愛，但更大的原因還是由於他們所持之「民族運動」的鬥爭路線所使然。

自從一九二一年以來，林獻堂所帶領的「臺灣議會設置請願團」每到東京向帝國議會提出請願書，結果每一次都被駁回，最後僅以臺灣民眾文化程度一般低落，尚不宜設置議會之理由，將議案壓了下來。「民族運動」的領導階層，經過十年的苦鬥，當然應看出這只是殖民統治政策的拖延手段。但此時此地，不管怎樣，文化建設也是政治鬥爭的一條路線，因而大力倡導「民族運動在文化上的表現」，力求漢民族的智能作全面性的發揮。

在楊肇嘉的自傳中，有這麼一段話：「我之協助臺灣青年求學，並非限於專攻政治一方面的學生。其他如美術、雕塑、音樂、作曲、體育、醫藥，甚至飛行士等等各專門科都有，而這些青年朋友也真不負人的期望，大都有傑出的表現。我對他們的成就，亦極盡支援與鼓舞之能事，如藝術方面的書畫展出、雕塑展覽、作曲發表、音樂演奏等等。我之所以這樣作，絕無沽名釣譽之意，而是我不願見異族人士專美，我要使臺灣人也能和日本人相儔，這是我久已潛在的倔強個性使然。記得那時與我同讀早大體育系的張星賢先生，當我看到他能與日本人競跑四百米成功，發揚臺灣人的精神時候，我一時快樂得手舞足蹈。畢業後，我即鼓勵他參加奧林匹克的競賽，張先生可以說是臺灣人在國際間嶄露頭角的第一位體育家。以後並有林和引、丘明田、楊基榮三位先生及林月雲女士繼起。至於美術家則有李石樵先生、郭雪湖先生、雕塑家陳夏雨先生、鋼琴家陳信貞女士、音樂作曲家江文也先生，大都是苦學成功而替臺灣人揚眉吐氣，值得一書以事表揚的。」

從這一段話，我們不難看出，他的心目中所認為的能夠「替臺灣人揚眉吐氣」者，唯有讓知識份子發揮其潛能而達到在「文化上的表現」。

他堅信一個畫家能夠把他的作品掛在全日本最高等的藝術展覽——「帝展」裡的一面牆上，就是「臺灣人的精神」表現，它的力量比起在任何一個街頭上的講演都來得更有效。

一九三四年的時候，在東京留學的臺灣學生已經有二千六百多人，在楊肇嘉的鼓吹下，通過「臺灣同鄉會」組織了一個「暑假返鄉鄉土訪問演奏會」。是年八月由作曲家江文也、小提琴家翁榮茂、鋼琴家林進生和高慈美，男中音林澄沐、女高音柯明珠等所組成的「訪問團」返回臺灣。在臺北、新竹、臺中、彰化、嘉義、臺南、高雄等地巡迴演奏。

對此，楊肇嘉在回憶錄中所掌握到的是它光明的一面：

「他們的琴韻歌聲不但陶醉了臺灣人，也陶醉了日本人。每一次的演出，參加的聽眾都是人山人海，其盛況雖不能說是絕後，但的確是空前了！各報章雜誌均以頭號字標題，譽為成功的盛舉，咸認為對臺灣社會藝術的啟發具有歷史上的價值。」

第1屆台陽美術展目錄

這時候，有楊清溪畢業於日本立川飛行學校，獲得「飛行士」的授予，是四年來在楊肇嘉幫助下苦學成功的青年。於是又勾引起他一個新的願望：「假若由一個臺灣人駕駛一架由臺灣人出資購買的飛機，能完成橫渡太平洋之壯舉的話，那實在是一件爲大漢民族揚眉吐氣的事情！」

一九三四年十月十七日，終於實現了由臺灣人自己駕駛的「鄉土訪問飛行」，楊肇嘉何等的興奮：

「臺灣人笑了！這是我第一次看到臺灣人真正發自內心的笑容，也是我們大漢民族在臺灣被異族統治四十年，第一次勝利的歡笑！楊清溪君也笑了，緊緊地握著我的手歡笑，並和我擁抱，大概他感覺他的英雄式的勝利是我的給與，但我的感覺則不同，我認爲光榮應該屬於臺灣人全體……。」

楊肇嘉是個民族意識濃厚而且能以行動實踐其理想的知識份子，他的抗日路線是充分表現漢民族的智能來配合團體的請願，向殖民政府爭取更多的民權。這就是當時「民族運動」裡帶頭人的一個標準典型。

他們所持的是一個新知識份子的眼光，走的是個人突出的才能求發揮的路線，以個人英雄式的爭奪來表現民族的智能。另一方面卻忽略了大多數社會群眾的力量，結果放棄了全體知識水準的普遍提高。其所以如此，或許只能解釋作臺灣接受外來文化滲透在初期階段裡所難免的現象，可是當文藝作家們的創作意識與個人的榮譽心糾纏不清的時候，對「美術運動」將產生怎樣一種後果，這又是值得再作檢討的問題。

幾十年來臺灣遭受外族殖民的結果，使臺灣的民眾對自己的文化失去了自信，不論語言、衣著和信仰，甚至對自己的面孔也都抱有相當程度的自卑，因此無形中便喪失了對固有的美的準則，去遷就外來的殖民文化。面對著民族自信心遭受侵蝕的事實，楊肇喜等標榜的雖然屬於少數知識份子的個人表現，這種在匆忙中醒悟後所發出來的反應，是刺激群眾自省所初燃的星火，若能因此擴大而燎原，則當能成爲抗日的一股堅強力量。

可惜，所敵對的是狡猾而有經驗的殖民政權，他早就準備好一頂具有權威的高帽子，把天皇賜與的榮耀戴在每一個略有表現的人頭上，把個人所爭取的成就化成爲殖民統治者的賜與，將初燃的星火，個個撲滅。

對於「美術運動」的推展，殖民統治者已建有一座純爲藝術的殿堂——「臺展」，設置了各式各類的榮譽作爲獎勵，巧妙地將殖民地藝術創作的路向誘入既定的典型規格中，把文藝創作者的思維，陶醉在殿堂的藝術裡，從此藝術與社會之間劃上了一道橫溝，使藝術因對社會的陌生而喪失了銳利的社會性的功能，所反映的殖民社會便在浪漫的氣氛中美化了。

從以上的分析，我們看到三十年代的臺灣畫家，在臺灣近代美術開拓的艱難過程中，不但必須忍受著殖民政府的種種利誘和威脅，同時又處處得在「民族運動」人士的鼓勵下，擔負起知識份子的一份責任來。在他們一生的創作過程中，精神上所受的壓力，要比任何一個時代的畫家都來得沉重。他們的努力能有今天的成就，爲臺灣新美術運動的發展奠下第一塊基石，是十分難能可貴的，在評述這一段歷史的同時，我們對每一位當代的前輩畫家應給與應有的評價。

三、閒話「臺陽」—— 畫評家筆下的「臺陽」畫家

畫評家王白淵

組成「臺陽美協」的八名會員是：陳澄波、顏水龍、楊三郎、廖繼春、李梅樹、陳清汾、李石樵和立石鐵臣。都是當時臺灣畫壇上，尤其在「臺展」中有優越表現的一流西洋畫家。

會員當中，原「赤島社」的會員有五名：陳澄波、顏水龍、楊三郎、廖繼春和李梅樹。所以「臺陽美協」可說就是「赤島社」的延展。

今將八名會員在繪畫上的資歷（一九三四年以前）列出如下：

①陳澄波：三十九歲，東京美術學校（以下簡稱「東美」師範科及研究科畢業——一九二九年。三次入選「帝展」。一九二九年至三三年任教於中國。「臺展」（第一至七屆）特選兩次。住址嘉義。

②顏水龍：三十三歲，「東美」西洋畫科及研究科畢業——一九三〇年。一九三〇年至三二年留學法國，法國「秋季沙龍」入選。「臺展」特選兩次。爲第八屆「臺展」審查員。住址臺南下營鄉。

畫評家吳天賞

③楊三郎：二十八歲，京都關西美術學校畢業——一九三一年。一九三二年至三四年留法國，法國「秋季沙龍」入選。日本「春陽會」會友，「臺展」特選兩次。住址臺北市。

④廖繼春：三十二歲，「東美」師範科畢業——一九二七年。任教臺南長榮中學，第十五回「帝展」入選，「臺展」特選一次。「臺展」審查員。住址臺南。

⑤李梅樹：三十三歲，「東美」西洋畫科畢業——一九三四年。日本「光風會」和「春臺展」入選——一九三一年至三二年。「臺展」特選一次。住址臺北三峽。

⑥李石樵：二十六歲，「東美」西洋畫科在學中。一九三三年「帝展」入選，「臺展」特選兩次，住址東京。

⑦陳清汾：二十二歲，東京日本美術學校西洋畫科畢業——一九二八年。一九二八年至三二年留學法國。「二科展」入選，「臺展」特選一次。住址臺北市。

⑧立石鐵臣（在臺出生的日本人）：二十八歲，在「川端畫學校」研究，後師事梅原龍三郎，日本「國畫會」會員。住址臺北市。

吳天賞在台灣文學雜誌上發表的畫評文章「洋畫家點描」

王白淵發表的畫評「府展雜感」

陳春德　鄭世璠素描像
1942

　　從以上的統計，「臺陽美協」創始的八名畫家，平均年齡約三十歲。其中五名是東京美術學校所培養出來的。有三名留學法國，二名入選法國「秋季沙龍」，三名入選「帝展」，六名獲「臺展」特選。當官辦美展及美術團體在美術界擁有崇高地位的三十年代，以他們這樣的資歷來組織一個畫會，其聲勢的確足以與官辦的「臺展」相抗衡。

　　那時候，「臺展」和東京的「帝展」都在每年秋天舉行，有雄心競爭「帝展」的畫家，每年把最得意的作品送去參加「帝展」，只以次等的作品來參加「臺展」。到了第二年春天的「臺陽展」，他們就把參加過「帝展」的作品拿出來。所以一般説來，「臺陽展」裡所展出來的畫要比「臺展」強。説來「臺陽美協」才只八員大將，比「赤島社」的十三人，「臺展」的大雜燴，幹起來都更爲有聲有色。

　　在畫壇上，這八員大將個個是俳優，換成今天説的話就是「明星」，反正都是亮晶晶的人物，他們活著的一行一言，都值得上報，讓大家早晨打開新聞，都可以一同來關心。於是又多了一種新的行業——跑文藝新聞的記者。早的時候有林錦鴻，後來有藍運登，再晚有鄭世璠，此外王白淵、吳天賞亦時有文章在報端發表。

　　王白淵（一九○二年－一九六五年）早年留學日本，進東京美術學校與張秋海、郭柏川和陳承藩等同學，後來對文學的興趣更加濃厚，又時常發表美術評論於報章，戰時曾一度因反抗日本政府而被捕下獄。不久回中國，於一九三五至三七年間曾一度在劉海粟主持的上海美術專科學校執教，擔任圖案系的課程。著作有「圖案概論」等書，對雕刻家羅丹頗有研究。據當年上海美專的同事黃葆芳先生説：「王君身材五短，留有日式短髭，外貌與日人無異。且具一口流利日語，與日本人幾乎難以分別。行路形狀也八字腳，這可能因長期居住日本，穿慣木屐所致。他生性沉默寡言，但授課卻十分認真，所編講義，深入淺出，條理分明，能將中外古今圖案之共通點作詳細闡述及比較，很受學生歡迎。他的素描根基相當穩固，想他當年學習時，一定下過苦工，故能在圖案的變化意匠方面，不但表現美觀，而且不失實物的特徵形態。從一九三八年八、一三淞戰發生之後，即不知其去向，稍後據説他轉入地下工作，負責對日

鄭世璠在報上發表的畫評

作間諜任務（爲中華民族生存而戰）。」光復後入新生報社當編輯，出有詩集「棘之道」（王白淵之藝術評論請參閱末頁之附錄）。

王白淵雖然在「美術運動」期間發表過美術評論的文章，也直接間接地支持過許多美術家——尤其雕塑家陳夏雨。但他並沒有正式跑過文藝新聞。所以認真地說來，這一行飯是林錦鴻才開始的。

林錦鴻（一九〇五年），生於彰化芬園鄉，一九二一年入臺北師範，受石川指導，一九二九年赴日留學，入川端畫學校，一九三一年返臺，作品曾入選東京「春臺展」，爲「一廬會」會員。後來入臺灣新民報社，亦「兒童新聞」，每逢畫展他均爲文報導，並常撰寫美術評論和畫室訪問，又與呂鐵州、郭雪湖等組「六硯會」，前後在新民報工作六年，才離開報界赴上海經商。

陳春德及其作品——顏
（玻璃畫）

據說林錦鴻任職「新民報」期間，在美術界惹過一場不小的風波；有一回「臺展」正籌備中，主辦人帶領員工忙於佈置會場，這時林錦鴻想以記者身份進入會場採訪，爲素木徐一（籌備委員）所阻，結果雙方因而發生爭執，這件事弄到後來彼此互不相讓，林錦鴻在「新民報」上抨擊素木，而素木是個天不怕地不怕的文人，亦加以反擊，雙方正相持不下。最後「臺展」籌備會因擔心把事體擴大，遂託人出面調解，這一場爭執方才平息。當時臺籍畫家，尤其「民族運動」人士對於林錦鴻的這一戰都甚爲讚許，因此談到「美術運動」，對林錦鴻的這場鬥爭就不能不順筆一提。

藍運登（一九一二年－）臺中人，臺中師範學校畢業，一九三五年赴日習畫於川端畫學校和東邦美術學院，在東京時和黃清呈等爲籌辦「行動美術家協會」，找楊肇嘉支持，但楊認爲民間已有了「臺陽美協」無需另樹旗幟，勸其放棄計劃，後來「行動美協」依然組成，但藍運登卻轉入新聞界，沒有參加展出。這時候他服務於興南新聞社（臺灣新民報爲其前身），擔任文教方面的採訪，其評論精闢，頗獲文化界之好評，不久「行動美協」改組爲「造型美協」，藍遂參加聯展，光復後一度從事製藥事業，直至晚近才又開始重拾畫筆。

較林錦鴻稍晚，就是「臺灣日日新報」（今之臺灣新生報）的鄭世璠（一九一五年－）。他是新竹人，就讀臺北第二師範時，先後跟隨石川欽一郎和小原整兩人習畫，一九三六年該校畢業後，服務於中壢郡宋屋、楊梅及新竹等地的公學校，最後才轉入新聞界工作。

廖德政　相思樹花開　油畫

一九三五年以來，他的作品經常參與各種展出沒有間斷：「一廬會」、「臺陽美展」和「臺灣水彩畫會」的歷屆展覽均有他的作品，並入選「府展」多次（第二、四、五、六屆）「府展」）。一九四〇年「南洲畫會」主辦書畫展，他的一幅風景畫獲得推薦賞。第七、十一兩屆的新竹州學校美術展，他的「植物園」和「關西風景」得到銀牌獎。可惜有關他任職新聞界時候的藝術評論等文章，如今已無法找到。同時據說他所收集之有關「美術運動」的資料非常齊全，遺憾的是筆者無法借得，以作爲撰寫本書的參考，但依然真誠期望著他能善於利用手上的資料，寫出一部更完整的臺灣美術史來。

此外，一九四〇年發行的「臺灣藝術」月刊上，曾刊有吳天賞寫的「臺陽展洋畫評」，猜測他該也是這時候熱心於畫評的作家。日本人裡頭如岡田轂和村上無羅等也執筆評過「臺陽展」。還有一九四一年加入「臺陽美協」爲會員的陳春德（一九一五－一九四七

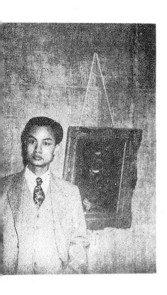

年），曾被譽爲傑出的散文作家，他在繪畫上的表現以及所寫的畫論，都很受到畫壇前輩們的讚賞，是「美術運動」期間難得的人才。

在一九四〇年出版的「臺灣藝術」六月號裡，有一篇陳春德用日文所寫的「のらくがき」（我的塗鴉），以散文的體裁來描寫「臺陽美協」的五位畫家，真可謂入木三分。今將全文中譯如下：

A

說是釣魚的，連魚影子也沒見他釣回來過。年歲越大，楊佐三郎對釣魚越是著迷。春天的陽光一照過來，便站也不是坐也不是，拿起魚竿就往外頭跑。這時候，上門拜訪的，若碰上的是楊大嫂：

『又去了？』

『是啊！』

問的簡單，答來也簡單。不論什麼時候，『是啊！』底下該接著說的『釣魚去了。』照例被省去。

若是連大嫂也不在，晃啊晃出來的是他的小寶貝：

『爸爸氣叫，氣叫魚……。』

只要爸爸又不見了，小腦袋裡便想到他就快釣到魚帶回家來。

卻有那麼一回，聽到說，他從小基隆釣到了不少鱔魚，這話倒真令人不敢相信。向來就沒有親眼見到過當他拉起魚竿是連鈎帶魚拋上岸來的。這回若真有本事釣到鱔魚，他的技術可要進步得叫人吃驚。那麼，鱔魚呢？再認真一追問，倒像是沒有帶回家來的樣子，該不會在小基隆就煮來吃掉了吧……。

聽他說來，釣到魚也罷，釣不到魚也罷，漁翁自有漁翁的境界，靜心等著魚來上鈎，人生樂趣自在其中。儘管這麼說，老楊心裡還是盼望著真能釣到一條真魚。

B

在李梅樹畫室裡吃粉麵（三峽米粉和麵合稱粉麵，五個錢一碗）的事來也有五、六年了，它的美味我是怎麼也忘不掉的。雖然早已記不清是怎麼配出來的美味了。

民國35年夏，陳春德（左）與廖德政（右）攝於雅典攝影場2樓

雖然花了五錢卻不僅值五錢，吃麵時相對坐著無所不談時，所得來的才較五錢更值得令人珍借。

在有山有河有谷有林一望無際的大自然裡，看來他今天已全神貫注於一幅原野牧牛的製作中，沒想到次日，在鄉間大官小官排排坐著開會的公會堂裡，又看到他。不用說我們已知道他至少是庄裡的協議會員，三峽數一數二的體面人物。每逢庄人的婚禮，他的祝賀詞是喜宴中少不了的點綴。

『新郎是○○的秀才，新娘是○○的才媛……』真是朗朗上口，其能耐較之在調色盤上調顏色，簡直難分軒輊。

C

廖繼春是一位清心虔誠的宗教家。穩健地、實在地，而且是慢動作地……不知是誰曾經這麼説過的。

D

李石樵，悶聲不響地在屋子裡坐著。一到他想説話的時候——不能不説話的時候，從他的眼光燃燒出來的熱情，我會立刻感觸得到。使我想起了從前一個叫阿波里內的詩人送給瑪麗·羅蘭珊的四行詩。

—— 以鴿子的，基督誕生的愛

聖靈的愛

已將妳當成了瑪麗亞獻出我的愛。

啊！願能與妳結成夫妻。

E

承A子小姐相託，特地從神户買回來這把深藍色的洋傘，正想將它收藏好，卻碰上陳澄波來訪。他説這回從嘉義要出來時，大女兒也託他買把深藍色的洋傘，找遍了臺北沒能找到女兒喜歡的式樣，實在使他傷透腦筋。我已猜想得出不知幾時他聽到説A子小姐託買的這把洋傘了！今天來的目的，還不是要我將它讓給他。但我怎能就這樣讓給他，這是我辛苦坐了五天渡輪帶回來的東西。

然則，看到他那強烈的父愛，我又不得不心服，只好將心愛的洋傘讓了出來。一個禮拜後，收到從嘉義寄來的一張禮券和三盒嘉義飴，當中夾著一張字條……

—— 陳君，嘉義飴要比洋傘來得更甜吧！

四、西洋繪畫的拉丁情調——「臺陽」的主幹楊三郎

楊三郎年輕時代留影

當官辦的「臺展」創立時，民間的「赤島社」也在同一年成立。這一年陳澄波的作品在東京「帝展」入選，是島籍畫家出品「帝展」的第一人。以後又連續入選多次，從此在「赤島社」裡便成為一個最有影響力的畫家。這時候，「臺展」西洋畫部的審查員石川和鹽月兩人，若以出品「帝展」論程度，至多僅能與陳澄波同列一個等級。而鹽月在台的這許多年裡，與臺籍畫家之間又常有誤會發生，臺籍畫家對鹽月的不滿遂因此擴大成為對「臺展」的不滿，於是以陳澄波為中心的畫家們與鹽月之間的明爭暗鬥屢屢發生。一九二七年陳澄波赴中國大陸任教，這期間他雖然不再出品「臺展」，但是與「赤島社」同仁間的通訊，依然沒有中斷。所以當一九三三年間，留法的畫家顏水龍、陳清汾和楊三郎等人回臺時，他便決心

楊三郎　復活節時　1927　第1屆臺展

也回來合力創辦一個新的美術團體，這就是「臺陽美協」。

　　由於「臺陽美協」初期活動偏重於臺北地區，所以籌備地點便以楊三郎家爲據地（這期間李石樵常往返於日臺兩地，居處不定），因此楊三郎成了「臺陽美協」的主幹。「臺陽美協」創設初期，「同仁組織很多，可是大家都很忙，沒有工夫從事會務，展覽會籌備工作的人也很少，維持經費除了愛好美術的社會人士捐助之外，都由會員分攤負擔，印刷、會場等費用必須支出的，無法節省之外，諸如設備、佈置或開巡迴展的押運等工作，都是由會員自己動手。在地方開巡迴展時，饍宿多數由該地方的會員負擔，而且有愛好者不斷援助鼓勵，才有今日的成績。」（楊三郎述）。所以這一段期間，出力最大的應該是楊三郎了。

　　當時楊三郎（一九〇八年－）的位址在臺北市日新町二丁目一五六番地（即「圓環」附近），這裡可以說就是「臺陽美展」的發祥地。這時候，楊三郎剛從法國回來，帶回許多西歐的繪畫思想，所以頗具有號召力，加上他個人對美術運動的熱誠，成日爲籌備工作以及畫展場地奔跑，同仁對他均非常感激，因此畫壇人士皆認爲：如果沒有楊三郎，「臺陽美協」或許不會即時產生。這話必有它的道理。

　　上文已提過，留法回臺的畫家共有：顏水龍、陳清汾和楊三郎三人（劉啟祥尚未回臺）。顏水龍不久便將所學貢獻於美術工藝的

李梅樹、楊三郎、洪瑞麟、陳
澄波等合影(於楊三郎家)

楊三郎　持扇婦人像　1934　畫布、油彩

推展，而陳清汾（一九一二年－）因出身臺北望族，繼承了不少產
業，除經營茶行，永樂座、蓬萊閣、第一劇場和陳家本宅所謂「大
稻埕四大樓」皆屬陳清汾所有，回臺後，雖一度被公認爲有潛力的
好畫家，但不多久由於事業心重，無法分身於畫業，其才華也就沒
有充分表現出來。因此楊三郎是當年留法三畫家當中，在油畫方面
發揮得最徹底的一個，當臺灣的西洋繪畫在萌芽的初期，他的作品
也就產生了很大的影響作用。

　　楊三郎是小學畢業後就跑到日本去學畫的，關於他離開臺灣的
經過，在自述「跑不完的跑」裡，有很詳細的描述：

　　「……到了高等小學畢業，深深覺得這種無師學畫，終不是辦
法，心裡很想跑到平素憧憬的日本，設法進入專門教畫的美術學校
，正式接受美術教育。於是有一天，將這希望告訴家嚴，可是他怎
樣也不肯應允。但是我並不因挫折而灰心……。於是秘密地糾合了
同志，決定潛赴日本，縱使家人不肯接濟，也寧願半工半讀。於是

在十六歲那一年二月，一個寒冷的早上，籌備已告完竣，暗地收拾了行李和自製的畫箱，離開了有生以來從未離開過的老家，由基隆搭日本輪船『信濃丸』赴日。

「我出走之後，家人大爲驚惶，父親馬上打電報到輪船上給我，囑抵達日本覓定住宿之後，務必從速通知他。我接到電報時，感激之餘，不禁潸然淚下。這時候同船出走的還有志願做音樂家的游再興君。」

後來游再興在大阪找到了職業，楊三郎則去京都準備進美術學校。一九二四年四月他通過入學考試，進入京都美術工藝學校，同班還有一個臺灣學生，就是陳敬輝。

一九二七年「臺展」成立時，楊三郎收到父親來函，信中極力慫恿他出品「臺展」，大概是想要測驗一下兒子這三年的學業。這時楊三郎才從東北旅行回來，於是將在哈爾濱時所畫的作品「復活節」寄回臺灣。

「這幅畫居然僥倖入選，而且由政府訂購。作品由日政府訂購的事，在當時對畫家而言是一件光榮的事。我由於這一次的入選，不但激起我參與臺灣美術的動機，也從此和臺灣美術運動結上不了緣。多年辛苦，於此稍得酬慰，心裡頭的喜悅實在無可言喻，家嚴和家人，更是舉家歡慶若狂，他們也才開始理解我的美術生活。」

楊三郎　法國舊港口　1936　畫布、油彩

第五年，楊三郎的作品「台灣風光」入選日本的關西美展，這是他在日本展出來的第一幅作品。

　　前後楊三郎在京都學畫七年。一九三一年畢業返臺，在三重埔弄到一間畫室，每天早上在父親經營的菸酒配銷所幫忙，下午回到畫室裡作畫。又每年跑一趟日本，帶著作品向日本的「先輩名家」求教。他說：「我們這一代的人，對於事物的研究和學習是拼全精神、獻全生命的，一點也不容馬虎，也不准苟且。我們就是以這種謹嚴的態度去學畫的，現在的青年人是否有過我們這一代的勞苦，我很懷疑。」雖然，這只是「一代不如一代」的口氣，但我們對楊三郎的少年時代曾「拼全精神、獻全生命」給繪畫，這一點是可以相信的。

　　從此，楊三郎在畫壇上一路順風，廿三歲便在「臺展」與陳澄波、陳植棋等並列於特選之席，又入選了日本三大美術展覽會之一的「春陽展」。無疑已是臺灣畫壇上一流的畫家。

　　可是，到了第五屆『臺展』，他卻受到一次落選的打擊，這才

楊三郎　初秋的湖畔　油畫　第3屆府展

使他又痛下決心，跑到法國繼續深造：

　　「……到了第五屆『臺展』，我本也是以特選為目標的，而且也作過這種努力，然而事竟出人意外，我的作品竟然落選。因為當時我出品的畫，是在北投溫泉地帶製作的，誰知道這幅畫竟因亞鉛化白變了色，我在事先又對這方面絲毫沒有研究過，以致造成了這次的失敗。

　　「然而落選竟成為我求再度崛起，進一步研究的動機。……決意赴法進修就是在這時候。我於是在慈父與愛妻的激勵和諒解之下，離開臺灣赴法深造。那時我的大兒子才出生十九天……。」

楊三郎　老藝人
第2屆臺展

　　從一九三二年到三五年，楊三郎在歐洲住了兩年，便帶著一百多幅的作品又返回臺灣來。在巴黎期間，他的一幅「塞納河畔」曾入選於一九三三年的法國秋季沙龍。

　　返臺後將留法時候的作品一部份提出個人展發表，另外一部份則送到日本，因這一年春天的「春陽展」已爲他安排有特別陳列室來介紹他的作品，並推薦他爲該會的會友。在臺灣，又與李石樵同時被「臺展」選爲該年度的推薦畫家，這是楊三郎從法國回來之後到「臺陽美協」成立之前，在畫壇上建立起來的地位和聲譽。因此「臺陽美協」成立時，其號召力是空前的。而他本人也無條件將全副精力貫注在臺灣美術的推展工作。

　　留歐三年，對於楊三郎日後在繪畫上的發展路線，的確有著極顯著的影響。因爲這期間正是他廿四到廿六歲，感受性以及求知慾都比較強，而藝術的性格尚未建立的年齡。歐洲的拉丁情調很容易就伴隨著巴黎大師們的彩筆溶進了楊三郎藝術的血液裡。所以返臺之後，儘管面對的是台灣鄉土的景色，而當年所感染到的拉丁情調，有如已印在心板上的烙痕，長年以來始終不見消失。

　　西洋的繪畫發展到印象派時，自由主義的思想在藝術圈內所顯現的是浪漫的美所瀰漫著的感情，這種感情很容易地就洋溢在他們的作品裡——這裡，且稱它作「拉丁情調」。因此在接受西方繪畫的的同時，感染到這份感情是無法避免的，一九三五年楊三郎把它帶回臺灣，又把它帶進了「臺灣美協」。這時起，描寫臺灣風景的畫面上，出現的是歐洲秋天的楓葉所映照出來的光輝，砌石所舖成的街道上，往返散步的是一群風度翩翩的紳男仕女。西歐的精神面貌與臺灣的風俗人情，看似獲得初度的協調，但邁向臺灣自我藝術的前程，卻從此步伐蹣跚。

　　楊三郎是一個重寫生的寫實畫家，所以他個人的面貌並不像廖繼春或郭柏川那樣的突出。但正因爲如此，他的作品也才更具有普遍性而爲愛好者所接受，他風格的影響力也就較其他畫家更廣，這一點是可以在以後出現的「府展」，以及光復後的「省展」裡得到證實的。如果要說楊三郎的作品是「美術運動」的階段裡，探求西洋繪畫的初步典範，或有不十分恰當的地方，但他的確是舖下了第一道臺階，使人人皆能舉步登階而上，他的這點功勞自然襯托了自己在畫史上的地位。一個畫家就是這樣而建立起來的吧！

五、四個人到歐洲去，他最後一個回來
——「二科會」的畫家劉啟祥

　　當李梅樹回憶及當年習畫的過程時，曾感嘆過若不是一九三九年歐戰爆發，阻止了他赴歐留學的心願，這一生在藝術上的成就恐怕將不限於此。相信洪瑞麟、張萬傳和陳德旺晚幾年出道的畫家，更加要爲此而感慨了。

　　在當時這麼多學西洋畫的人裡頭，真正能排除困難把握機會的只有四個人，而且他們留法的時間至多也不超過四年：陳清汾（一九二八年－一九三二年）、顏水龍（一九二九年－一九三二年）、楊三郎（一九三二年－一九三四年）、劉啟祥（一九三二年－一九三五年）。楊三郎與劉啟祥雖赴歐較遲，但一九三二年距歐戰爆發也還有七年，距中日「蘆溝橋事變」（一九三七年）也有五年，這

劉啟祥　肉店　油畫

幾年期間並不見有誰再去歐洲，因此單以歐戰爲理由對這五年是無法交代的。最主要的恐怕還是「臺陽美協」成立之後，畫家因名氣而建立的社會地位，使他們更愛惜現有的成就。一旦離開，將來重建聲望時又得費一番心血，因而不得不有所猶豫，沒想到一猶豫黃金時代就這樣錯過了。

　　楊三郎之所以去歐洲是因爲受到第六屆「臺展」落選的刺激，顏水龍是由於留日回來之後找不到事作，而劉啟祥則受老師有島生馬的勉勵和支持，其實這都是次要的原因，更重要的還是個人對歐洲文化的嚮往和出國的決心。

　　劉啟祥因回來較遲，所以在一九四一年「臺陽美協」積極吸收新會員時才成爲會員，此時顏水龍的作品已極少在該展中出現了。因此他只接上了「美術運動」的尾聲。

　　說來劉啟祥（一九一〇年－）也是個富家的子弟，出生在臺南查畝營（今改名柳營），是地方望族劉焜煌的第個三兒子。關於他的家族，在自述中提到：「在劉家公厝前面的廣場，左右豎立著兩

支旗竿，那是先祖在清朝曾經任官的標誌。家鄉的人爲了對有功名成就的人及其家族表示尊敬，在稱呼的習慣上總在名字後面加一個『舍』字，由於受到先人的餘蔭，一直到現在鄉人喊我的時候，還要加上那個字。」

查畝營是南臺灣的一個典型的村落。「幼年時代家鄉是個寧靜安祥的農村，老式的磚房或利用三合土築成的陋居，集中於一處，形成當時農業社會特有的部落。周圍是一望無際肥沃的田園，種植有稻米、甘蔗和甘藷，依靠農耕維生的村民，生性勤苦耐勞而純樸敦厚。……多數人都擁有一些田產，自給自足，無憂無慮，真是嚮往中的田園生活。」可惜當時臺灣已割讓給日本，劉啟祥雖有如此安祥寧靜的家鄉，卻在操不同語言的一群人統治下長大的。

由於劉啟祥的出身特殊，入小學之後與同伴之間常有格格不入的感覺，儘管當時已極力想要克服，但是後天的因素阻擾他與人群之間有正常的溝通，因此至老仍然抱著寧願潔身自好與世無爭的想法，王白淵評他的畫時説：「其作品富有高度寂寞與寧靜的哲學。」從下面兩件事情，可以看出他孩提時代的心境：「記得當時一般鄉下孩子上學都習慣光著腳板，但先父卻認爲有欠教養，不許家人跟隨。我和二哥因一同上學，感情甚爲融洽，每當上學時，走出我家圍牆便偷偷把鞋子脫下來，藏在隱蔽的地方。等到放學之後，來到牆邊穿上鞋子，才踏進家門。」

「當時在公學校裡念書的學生，即使是同一年級，年齡上也是參差不齊的。我年紀最小，在班上面對著大我好幾歲的同學（有的當時感覺宛如大人了），覺得在感情上和思想上有段距離。加上我寡言好靜，在學校中除了吸收知識外，很難得到同學相處的樂趣。

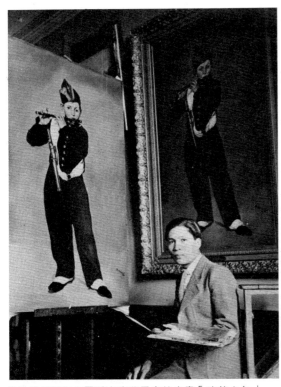

劉啓祥1933年在羅浮宮臨摹馬奈的名畫「吹笛少年」

劉啓祥　黃衣　油畫　1938　50F　日本二科會30屆展品

也許這種因素促使我思想的早熟，那個時候已把觀察的觸角轉向人以外的事物，對於自然逐漸產生了親近和想加以瞭解的慾望，我想那是日後趨向自然、愛好自然的遠因吧！」

在他就讀公學校時（一九一七－一九二二年），已經有美術的課程，老師叫陳庚金，「他研習油畫多年，平時作畫也頗勤勉，參加過『臺展』曾獲入選，在當時風氣閉塞的鄉村，說得上是難得的畫家。」

劉啓祥1934年在羅浮宮
臨摹雷諾瓦作品

「他的指導方法頗為開放，記得有一次在課堂中要學生描繪太陽，所有的孩子都以習慣性的方法用大紅畫上圓圈及芒刺，只有我例外，所以他不斷的誇獎我的畫，還叫所有同學都來向我學習。」大抵一個人對美術的愛好，多是從小學裡受到勉勵才把興趣培養起來的，雖然陳庚金對劉啟祥的繪畫談不上影響，然而他的興趣之所以逐漸偏向於繪畫，少年時代的啟發未嘗不是一個重要的關鍵。

其次就是家庭環境。那時候比較富有的家庭常延聘畫家來家繪製肖像，在劉啟祥童年的心底，畫家的偶像也是這時候建立起來的：「有一次家人自日本請來一位畫師，在家裡住了半個月為先父畫像，我總是好奇地跟隨在他的左右，看他留著兩撇鬍鬚，具有想像中畫家特有的神情和風貌，又看他熟練的技巧把人栩栩如生在畫布上描繪出來，還有在他停留期間所受到的禮遇，樣樣均引發起我對畫家有所嚮往。」

一直到十三歲那年父親去世，劉啟祥的早年生活是在美麗的溫室中度過的。因家庭的變故，又看到家族爭奪財產的猙獰面目，這才對人生有了深一層的感悟，頓時對自己的家族產生起厭棄之情，「於是在心中逐漸地萌生到日本求學深造的意念，這個意念終於在父親去世的第二年實現了。」

「在一九二三年九月，我隻身抵達東京。因為關東大地震剛好發生在我到達的前一年，斷牆頹壁到處可見……。不久進入東京青山學院的中學部就讀，教員中有位曾經留法學美術的老師，在他的指導下，灌輸給我繪畫的基本知識，也紮下了素描的根柢。隨後又利用課餘的時間進川端畫學校研究，為畢業後進大學深造做準備。」

一九二七年劉啟祥考進文化學院洋繪科，當時日本畫壇上屬「二科會」的繪家如石井柏亭、有島生馬和山下新太郎等都任教於該校。劉啟祥所以選擇文化學院的原因也在此：「中學時代屢次在展覽會中觀摩到他們的作品，覺得他們所表現的較適合我的觀念，由於這個理由，我才決定進入文化學院……，到了十九歲時，我首次以學生的身份入選『二科展』，這是我與『二科會』發生關係的開始。」在少年劉啟祥心目中，「二科會」所代表的是日本畫壇的最前衛，和官辦的「帝展」是激進與保守之間的差別，「帝展作家的風格大都傾向於古典與印象主義，可是當時的評論家卻認為日本的西畫沒有純粹的古典主義。」因而劉啟祥很自然地就嚮往於後期印象、野獸、表現、立體、超現實到未來派等激進潮流的「二科會」，尤其在「二科展」裡特闢第九室來陳列東鄉青兒所領導的新派繪畫（如超現實和未來派的作品），對劉啟祥啟蒙期繪畫思想產生過很大的刺激。正當「帝展」頂盛的時候，在野的畫壇是畫派林立而學說紛紛，雖稱熱鬧卻又顯現過度的紊亂。思想激進的甚至主張改革學院基本教學法，廢除素描的訓練，惹起一場又一場的文化筆戰。不久抽象繪畫已經有人嘗試，又陸續出現於展覽會中，有了這樣的環境在啟發著他，使劉啟祥終其一生不曾想到與「帝展」結緣。

看來其他三位留法的臺灣畫家，也都未曾與「帝展」結過緣。但是在「帝展」系畫家的心目中，「帝展」已有足夠豐富的內容，它的吸引力勢必不下於巴黎的畫壇，進了「帝展」之後便再也捨不得離開，這就成爲畫家去不成歐洲的原因了。但只有站到「帝展」門外的人們才看得清楚：「雖然當時日本東洋畫家已開始迎接來自西方的潮流，嘗試新的技法，可是西畫方面由於日本與西方接觸的時間還短，構成文化的條件非常貧乏，在那種環境中難以給予學習者一個徹底瞭解和獲得充實的機會，所以一般人的研究程度也只能止於浮光掠影，從事膚淺的形式上的模倣而已。這些我當時都已看出來了，爲了克服這層障礙，只有下決心到法國去作實地研究，才能真正領悟西洋繪畫的精髓。」

文化學院畢業後，劉啟祥於一九三〇年返臺，在臺北舉行第一次個展。那一年，他的老師有島生馬剛好也在臺灣，便爲他的展覽和出國深造的志向寫了一篇勉勵的文章發表在報上，特別聲明那是一份餞別之禮。離別前，又交下一座有島武郎（生馬之兄）的銅鑄雕像，囑他帶給居留法國的海老原喜之助（生馬的弟子），並委託海老原氏在旅歐期間給予照顧。

在駛往法國的輪船上，同行的還有楊三郎。船達馬賽港時，又見到早三年來法的顏水龍特地自尼斯趕來會晤，一路聽他興高采烈地談及巧遇Van Dongen於坎城的經過。

到巴黎的初期，劉啟祥把大部份的時間利用在美術館裡觀摩大師的作品。對羅浮宮那樣多的作品一時不知從何處下手學習才好。一直到一年之後才逐漸有了頭緒，於是他「選擇對後代產生有關聯性和影響力之作家的作品著手研究。」從馬奈開始，他花了很多時間去臨摹「奧林比亞」和「吹笛少男」，隨後又臨摹塞尚的「賭牌」、柯洛的「風景」和雷諾的「浴女」。不久發覺到自己對柯洛晚期的人物畫特別喜愛，還有那具有西班牙民族的特有風格，如葛利可、委拉士貴支和哥耶等的作品也都令他心折過。這時他開始將觀察和臨摹得來的心得，表現在實際的創作裡，畫出不少新的作品，其中有幅「紅衣」在一九三三年入選於法國的「秋季沙龍」。在他感覺裡，「秋季沙龍」和日本的「二科展」有極相似的地方。

劉啓祥1933年在巴黎羅浮宮臨摹馬奈名作「奧林匹亞」

這段時間，他和海老原喜之助十分親近，尤其更欣賞海老原的性格；「他給我印象最深刻的一件事是：到巴黎的第三年，有一天他像平常一樣地來到我的畫室，突然間說起他想回國，便從口袋裡摸出一枚銀幣來，在手中揉了幾下，往空中拋去，落地時朝上的一面終於決定了他未來的行程，沒有幾天真帶著妻兒回國去了。」

和海老原交往的同時，劉啟祥又認識一位叫海老奈的老畫家，由於他們有共同的嗜好——撞球，很快便成為好朋友。除了撞球間，他們還經常結伴進出於巴黎的美術館和各種展覽會場。又不時聽得海老奈述及偕梅原龍三郎幾度晉訪雷諾的往事，從那些經驗裡得知雷諾調色和施色的技法，對劉啟祥後來在羅浮宮裡臨摹雷諾的「浴女」，於施用紅色的要領上有很大的幫助。不過劉啟祥仍然認為「除了以臨摹來研究雷諾的技法外，印象派畫家對我的影響並不大。」

一九三五年，劉啟祥回到東京，在銀座三時堂舉行滯歐畫展。一九三九年一幅描寫臺灣農村收成的群像畫「野良」，在第三十屆「二科展」獲得「二科賞」，又被推薦為該會的會友，他的作品可以說到這時候才達到成熟的階段。留法之前。雖然作品在「二科展」中屢獲入選，但所描繪的臺灣風景在技巧和風格上都欠成熟，留法期間，對臨摹下過一番苦心，又觀摩了歐洲各大美術館之後，才算把握到這一生創作的方向。居留日本的幾年裡作畫均以人物為主題，繼「野良」之後一聯串的作品都離不開群像，「畫室」和「肉店」都是成熟練達的佳作。對作者本身來說，這時期才真正「表達了純粹繪畫性的美感，淡雅樸素的色調，完全符合於我心中的理想。」

對於近廿年的「美術運動」，劉啟祥是四位留歐畫家當中唯一不熱心於運動的人。一方面由於他的風格異於「帝展」系統下的「臺展」，另方面因定居日本，和「二科展」關係密切，因此除了留法之前的一次個展，和第七、八兩屆「臺陽展」出品「肉店」和「裸婦」等之外，和臺灣畫壇的關係直到戰爭結束他都沒有積極地參與過。

六、「臺灣美術運動」的主流—— 臺陽美術展覽會

「臺陽展」首次展出於臺北教育會館時，是由八名基本會員和公開徵募的三十九名畫家聯合展出來的。會員的作品：立石鐵臣九件、楊三郎七件、陳澄波七件、李梅樹五件、李石樵五件、陳清汾四件、顏水龍三件、廖繼春一件，共四十一件，加上公募入選的作品五十六件，總共九十七件，在臺灣這是最大的一次由民間主辦的美術展覽。

在入選的名單裡，發現有三名是女性，而新發掘的畫家裡，如鄭世璠、張萬傳、陳春德、蘇秋東、陳德旺和張義雄等，都是日後在「府展」期間有優異表現的新秀。

又依照日本繪畫團體的規例，這一回推薦了陳德旺和山田東洋為會友，制定臺陽賞，頒與森島包充、蘇秋東和吉田吉三人。

一九三六年的第二回「臺陽展」從四月二十六日到五月五日在

臺陽美展展出一景
（臺北公會堂）

第6屆臺陽美展在昭和15年4月27日至30日在臺北公會堂（前美國新聞處）舉行，觀衆達七千名。

原地址舉行，而八名會員當中只有六人參加展出，日籍會員立石鐵臣已於一九三五年九月間退出，據說「因爲他是日人的關係，參加和『臺展』對立的台陽美術協會，定有作人左右爲難之處。」另外顏水龍則忙於蒐集美術的工藝的教育資料，在日本各處考察設有美術工藝科的專科學校，沒能選送作品參展，實質上也等於退出了「臺陽美協」。因此這一回展出來的會員作品只有三十五件。展出期間李石樵所畫的「橫臥裸婦」和「屏風與裸婦」被治安當局認定是有傷風化的作品，強行命令要他撤回，故實際展出的畫只三十三件。

第一回「臺陽展」獲得臺陽賞的蘇秋東和留歐十多年，畢業於劍橋大學美術部的林克恭二人，於這一回同時受推薦爲會友。而許聲基和水落克兒獲得臺陽賞。許聲基畢業於廈門美專（光復後改名呂基正），日本「獨立會」會員，均爲「美術運動」的新人。

另外又邀請了陳德旺、洪瑞麟和張萬傳三人入會，因此「臺陽美協」的會員增加到九個人。

從這兩回的「臺陽展」，我們已約略可以揣料出，入會的過程共分三個步驟：首先必須獲得臺陽賞，然後推薦爲會友，第三年才

加入爲會員。這是「臺陽美協」吸取新血的方法，可惜這個辦法未能使「臺陽」壯大，相反的新舊之間的矛盾，卻因而產生。這種現象「文展」以及「二科展」早已有過先例，新舊之爭站在美術推展的立場來看是好的，而以「民族運動」者立場，則免不了要有非議，新一輩的畫家未能得到社會名士的支援，大概就是這個緣故吧！

過去在歷屆「臺展」裡，多數的臺籍畫家都沒有過審查作品的經驗。「臺陽展」創立之後，他們有了親身體驗，也就發現到其中許多難以克服的障礙，諸如個人的偏好——與自己畫路接近的作品，感情的因素——對自己的學生或家屬的作品，思想代溝——朝更新的繪畫觀發展的作品，都使他們無法持有一把公正的衡量尺度去評定人選或頒賞。因此會員之間必難免有所爭論，甚至發生爭奪。會外的人對此也就常有批評與責難。這一來，逼使「臺陽美協」非作一番辯解以騰清外間的議論不可。所以到了第三回的時候，他們決定以公開審查的方式來評選作品。

一九三七年四月初，「臺陽美協」向新聞社和雜誌社的文藝記者，以及與美術有關人士發出請帖，邀請臨場傍觀該會的審查過程。於審查當日又發表聲明，重申其創會的精神及該會推展臺灣美術的抱負，以爭取社會輿論的同情和支持。這一來總算騰清了多年來外間對它的誤解和非議。本屆之審查結果從總收件數二百二十四件中選入七十三件，其中十八件爲新入選作品，推薦了許聲基、水落光博爲會友，臺陽賞給于越知浪右衛門及陳春德兩人。

會員僅有李梅樹、廖繼春、陳澄波、楊三郎、李石樵、陳德旺和洪瑞麟等七人參加，作品共四十七件。陳清汾這期間一直忙於私人事業，雖保持會員資格，卻從此已甚少再有作品參加。

另一邊，臺灣教育會主辦的「臺展」於一九三六年已告結束，以後展覽會的籌備工作移交臺灣總督府辦理，名稱從一九三八年起改稱爲「府展」。而今年（一九三七年）正傾全力於「始政四十週年博覽會」的展出工作。

這時候「臺灣文藝聯盟」已設在臺中，年來工作進行得非常積極。所以「臺陽美協」於五月四日展出結束之後，便決定把作品運到臺中，從五月八日起三天在臺中公會堂再度展出。會員南下時受到「文藝聯盟」熱烈歡迎，並利用展覽期間舉行了各種座談會和討論會。接著又把作品移往臺南，從十五日起三天在該地之公會堂展出。觀眾踴躍的情形以及有關人士招待的熱情，使會員們對美術運動的推展更增加了信心。也證明了他們這兩年來的努力，已受到社會的注意和支持，對他們這群新藝術的拓荒者，真是莫大的安慰。

到了第四回「臺陽展」，對入選作品的審查更加嚴格，在二百八十七件應徵的作品中，只選進六十二件，即平均每四點五件選入一件，其中只有十九人是新入選的畫家。但會員僅楊三郎、李石樵、廖繼春、李梅樹和陳澄波等五人參加展出，而入會僅一年的陳德旺、洪瑞麟、張萬傳和顏水龍因藝術觀念的歧見，於年初又宣佈退出，另外組織了「行動美術家協會」（MOUVE），目的在於以不同的藝術觀點與「臺陽美協」相對峙，至於它的內容，後文將有說明。

這一年，爲了紀念臺灣已逝的藝壇先進，「臺陽美協」特地舉辦黃土水（一九三〇年去世）和陳植棋（一九三二年去世）兩人的遺作展，與「臺陽展」的作品同時展出。共有黃土水的雕刻五件；是「鹿」（木雕）、「永野榮太郎像」（石膏）、「安部幸兵衛像

陳清汾　中國婦女
1942　油畫

」（石膏）、「小孩」（大理石）和「鳩」（木雕）。陳植棋油畫
六件：是「真人廟」、「祖父之像」、「香蕉」、「淡水風景」、
「婦人坐像」和「靜物」。黃土水的作品自從一九三一年的大回顧
展以來，這回是第二度與臺灣的觀眾見面，而陳植棋的油畫自從他
去世之後始終沒有再拿出來展覽過。所以「臺陽美協」這樣作，除
了哀悼和紀念之外，當有更深遠的意義。

在這回「臺陽展」裡有西川武人獲得臺陽賞。又推薦了陳春德
爲會友，這時他尚就讀於美術學校圖案科，年二十三歲，「爲多才
多藝，能文善畫的後起之秀。其所作之散文、畫論、紀行文均係傑
出之散文詩，其畫甚富詩情，因身體多病，畫面常帶一種淒涼寂寞
之情。」可惜僅三十二歲就去逝，這是本島畫壇的一大損失。

「臺陽美協」從第五回開始，爲紀念陳植棋而設立了植棋賞。
另有福爾婆因（ホルベイン洋畫材料）和威爾　（ウエルネ繪具製
造所）兩家日本的畫具商，贈送給「臺陽美協」一筆獎金，因而又
增設了福爾婆因賞和威爾　賞。這時日本有六家畫材廠委託臺北的
學校美術社爲臺灣總代理店，福爾婆因和威爾　是其中之二，每年
獎金均由學校美術社轉交「臺陽美協」。本屆獲得植棋賞的是山田
東洋，福爾婆因賞是鄭安，威爾　賞是許錦林。而原有的臺陽賞頒
給了中原正友。

本屆「臺陽展」入選作品又再增加至六十七件，在五十二名入
選作家裡半數是第一次入選的新人，而兩年來沒有出品的陳清汾這
回又展出一幅「淡水風景」，所以參展的會員再增爲六名，作品共
計廿一件。於臺北展完之後，五月起將全部作品運往臺中、彰化和
臺南三處巡迴展出，每到一地都受到地方文藝界人士的熱烈接待，
前來參觀的人比去年更多。「臺陽美協」至此已確立了鞏固的群眾
基礎和聲望，所以又開始考慮到增設東洋畫部的問題。第六回起，
便邀請呂鐵州、郭雪湖、陳進、陳敬輝、林玉山和村上無羅等加入
爲「臺陽」的新會員，從此「臺陽展」分西洋畫和東洋畫兩部展出
，其規模與官辦的「臺展」已難分軒輊。「美術運動」到這時可以
說發展到了鼎盛的階段。

然而一九三七年蘆溝橋事變發生之後，「言論自由大走下坡，
日本當局爲了強化其『皇民化政策』，臺灣地方自治聯盟於同年七
月十五日被迫解散，繼續了十四年的『臺灣議會設置請願運動』也
於同年九月二日被迫結束。……又限令所有全島的報紙由四月起廢
止中文。」（楊肇嘉「臺灣新民報小史」）

事實證明著國際的局勢已開始緊張，盟機於一九三八年二月二
十三日首次轟炸苗栗油田。四月中國軍隊大捷於臺兒莊，六月日本
政府公佈限制汽油使用令，並禁止綿製品的製造及出售。即使最不
敏感的人，到這時也開始能感觸到戰爭的氣息了。

七、「臺陽美展」之前的東洋畫會——「春萌畫院」和「栴檀社」

呂鐵州等在「臺展」中有優越表現的東洋畫家在一九四〇年加
盟「臺陽美協」之前，在臺灣南部已有「春萌畫院」的組織，稍晚
在臺北亦成立有「栴檀社」和「六硯會」。

關於「春萌畫院」，介紹林玉山時已提到過一些。另外於王白

砥上如山　南國清秋

淵的「臺灣美術運動史」裡，又有如下的記載：

「春萌畫院係臺灣南部嘉義、臺南兩地之美術團體，以國畫作家爲中心，創立於一九二八年，會員爲林玉山、潘春源、黃靜山、朱芾亭、林東令、蒲添生、吳左泉、施玉山、陳再添等。一九二九年在臺南市公會堂舉行首回畫展。一九三一年輪流在嘉義、臺南兩地舉行畫展。同時又增加了周雪峰、吳天敏和徐清蓮爲新會員，而蒲添生和施玉山退出該會。

「一九三二年，以林玉山爲首之嘉義派決議獨立，並停止在臺南舉行畫展，因此嘉、南兩派分裂，潘春源、黃靜山、吳左泉和陳再添等臺南畫家退出春萌畫院。到了一九三五年在嘉義公會堂舉行創立六週年紀念展時，吸收了張李德和、李秋禾、黃水文、盧雲生和楊萬枝等五人爲會員（此五人爲林玉山的學生）。後來一九四〇年又增加了莊鴻連、江輕舟和吳利雄等三人。一九四二年以後因太平洋戰爭爆發，停止舉行畫展。」

「該會以林玉山爲中心，林氏係一個篤實寡言而且有長者風度的藝術家……。」

當一九二八年林玉山、朱芾亭等發起「春萌畫會」（一九三四年改稱爲「畫院」——林玉山「藝道話滄桑」）之始，會員的作品多屬傳統之中國水墨畫。一九三〇年林玉山獲特選於第四回「臺展」之東洋畫部，其作品爲川端畫學校所傳授的畫風。一九三二年嘉、南分裂後，「春萌畫院」遂轉向以東洋畫爲主，以林玉山師生爲主幹。林玉山在嘉南一帶畫壇的影響力，當不可忽視。而臺南向來稱爲文化古都，對外來東洋畫的排拒力較強，這或許就是造成兩地分裂的主要原因。

「栴檀社」之成立，約遲「春萌畫院」兩年。是一九三〇年由鄉原古統和木下靜涯及其他四名在臺日本畫家，聯同本島畫家林玉

春萌畫院第5屆畫展1933年6月在嘉義公會堂展覽情形（林玉山提供）

山、郭雪湖、陳進、潘春源和林東令等五人所組成的。

呂鐵州、徐清蓮、蔡雲岩和中村敬輝（陳敬輝）等到了一九三二年才參加，一九三四年又加入了林雪洲。該社自一九三〇年到四〇年，每年在臺北舉行一回作品聯展。——但王白淵之「臺灣美術運動史」說：「該會至民國廿四年（一九三五年）解散爲止，共舉行七屆。」然一九三〇年到三五年卻只有五年，如每年舉行一次展覽，則應該只有五屆，其中恐有錯誤。

「栴檀社」是當時臺北最大的東洋畫美術團體，一九四〇年「臺陽美協」增設東洋畫部時，會員呂鐵州、林玉山、郭雪湖、陳進、陳敬輝及村上無羅均來自「栴檀社」，所以「栴檀社」只好在這一年裡宣佈解散。因此「臺陽美協」可以說是「赤島社」和「栴檀社」二社精華的合成。

寫到這裡，想順筆一提這時候畫壇上的一段小插曲：「臺展」之前曾自刻「賜大覽」印章而傲視畫壇多年的李學樵，出品歷屆「臺展」時均告落選，憤恨之餘曾幾度上書陳情，向「臺展」負責當局——教育會長、臺灣總督、總務長官及審查員表示抗議，結果都沒有得到答覆，一時心灰意冷，從此在臺灣畫壇上銷聲匿跡，後來傳說已出家當和尚去了。

至於「六硯會」，和「栴檀社」、「春萌畫院」略有不同，它的性質可以從組成的成份得知是一個重研討而不重發表的團體。又因六名會員，故命名「六硯會」，他們是東洋畫家呂鐵州、郭雪湖和陳敬輝，西洋畫家楊三郎、書法家曹秋圃、畫評家林錦鴻等六人，是已定居在臺北或臺北近郊的美術家。

該會成立於一九三四年，和「臺陽美協」幾乎在同一時候。其宗旨在於「振興臺灣美術，籌劃建立一所理想的現代美術館，籌辦美術講習所，座談會和演講等。」（郭雪湖提供）一直到太平洋戰

第6屆春萌畫展1934年在嘉義舉行。圖右起：朱芾亭、盧雲生、林玉山、李秋禾、黃水文

爭末期宣告解散時，除了座談會之外，其他項目因環境關係都沒有辦法實現。過去已有倪蔣懷和郭柏川，如今又有「六硯社」在爲臺灣夢想一個「理想的美術館」，結果都因爲種種的緣故而不了了之。當然後人可能諒解他們心有餘而力不足的苦衷，遺憾的倒是至今還沒能看到有誰設計出一張美術館的藍圖，以供後繼者來作進一步的建設，想這又是美術家的悲哀吧！

八、「六硯會」的書畫家──曹秋圃、陳敬輝和呂鐵州

「六硯會」的六名會員，先後在前文已介紹了三名。書法家曹秋圃以及後來才在「臺展」中大顯身手的呂鐵州和陳敬輝，在「美術運動」的現階段與「臺展三少年」都是最出色的畫家，亦可以說他們都是一起成長過來的畫家。

曹秋圃（一八九四年）「是一位傑出的書法家，他的性格很怪傑，不容易與人妥協。自一九一七年以降，每年出品日本書道界的各團體展覽會，曾獲得金賞和銀賞。後來移居日本，直到終戰後才回臺，在建國中學教過一段時期的漢文，又任『省展』書法部之審查員。」（郭雪湖提供）

陳敬輝（中村敬輝，一九一〇年──一九六八年）出生在臺北新店，嬰兒時被一位牧師收養爲義子，滿週歲隨養父全家移居日本。長大後，進京都市美術工藝學校，畢業後又進京都市立繪畫專門學校，受美術專門教育前後十年。就學中以騎術聞名，曾任該校騎隊隊長。又對建築設計有相當造詣。一九三二年回臺，在淡水純德女子中學和淡江中學任教。陽明山的中國神學院和淡江中學的教堂建築，都是他設計的。

據說他的養父在臨終時有遺言，要他從醫生和社會服務事業兩者中，擇取一樣爲終身事業。後來陳敬輝雖然走上美術這條道路，然而他已全心全意獻身教會，從教會擴大而服務於社會人群。

陳敬輝的畫是日本的東洋畫。因爲他受過十年學院的美術教育，「因此他的藝術根柢深厚，一筆一劃均有它的根據。爲人寡言，恬淡無慾……。他長於美人畫，其線條餘韻嫋嫋，詩情橫溢。」（王白淵評）又由於他對宗教的信仰，所以堅守著「上帝創造自然，畫家表現自然。」的銘言，爲終生獻身藝術宗旨。反對從幻想中，無中生有的繪畫。

晚年得病，發作時全身無力，必須把身體綁在靠椅上才能工作。在這情況下，他仍然繼續作畫。這時他已計劃在六十歲那年舉行一次規模較大的個展，沒想到才五十八歲便突然去世了。遺體葬在馬偕家族的墳地，所有遺作全數爲親屬所瓜分，生前期望的一次個展已永遠無法實現。（目前他的學生吳炫三正積極在收集他的遺作，準備爲他舉辦遺作展和編寫畫冊。）

呂鐵州（一八九八──一九四二年）原名鼎鑄，桃園大溪人。父親呂鷹揚是前清秀才，又是大溪地方富豪，日據時代任職桃園廳參事，故呂鐵州出生環境異常優越。少年時代因得肺結核而身體虛弱，曾一度進臺北工業學校，又中途退學，在臺北太平通新媽祖宮口（今之延平北路）開設一家刺繡舖。當時女孩子出嫁時必攜帶自己刺繡的手藝作爲嫁粧，呂鐵州則專門爲她們繪製圖樣，收入相當不

曹秋圃　六硯會　書法

栴檀會第1屆試作會目錄

錯，直到「臺展」創設，他才捨刺繡製圖而專究於東洋繪畫，並於大正九年（一九二〇年）間一度被推爲大溪街協議會員。

「臺展」第一回，呂鐵州出品的「百雀圖」落選，卻在「落選展」中受到輿論界的讚揚，這點在前文中已有詳細記述。但第二回出品時又再度落選，因此深受刺激，便奮發到日本學畫，入京都市繪畫專門學校，從日本花鳥繪大師福田平八郎和小林觀爾習畫。第三回「臺展」終以一幅「梅」獲特選第一席。關於畫「梅」時創作的苦心，呂曉帆（鐵州之子）在「緬懷先父」（一九七四年「百代美育」月刊第十五期）裡記有：「他爲了畫『梅』，常在黎明前冒著風雪，登上高峰，作畫時，手指都凍僵得無法執筆，只好借來火爐，邊烘手邊作寫生。有時，借不到火爐，只得將手放在嘴上，噴上熱氣，使手指稍微柔軟後，又繼續工作。」

第五回「臺展」，他又以「後庭」再獲特選，是一幅高八尺，長一丈的大畫。第六回又三度得特選，作品叫「軍雞與蓖麻」，是呂鐵州這一生中難得的佳作，這幅畫後來被楊肇嘉所收藏，楊說：「他最後曾畫了一幅『鬥雞』（軍雞）送我，這張畫好像象徵著他的精神，他是一個在困難中要爭取真的藝術的人，將鬥雞的鬥爭精神表現到畫面去的。」（「美術運動座談會」一九五四年十二月十五日，臺北市文獻委員會）

「當時的報上，曾刊登他接受訪問時所説的一段話：『這幅畫的草圖在十個月前就完成了，因爲動物園裡的雞，不好鬥，身上都長滿了羽毛，我覺得不神氣，所以遠到臺中去寫生。聽説，臺北的人常把牠借來鬥，是隻有名的常勝雞。』他又説：『我爲了表現牠黑亮的羽毛，也實在傷透了腦筋；最後，把綠色的顏料，用烈火焙成黑色來用。所以更能表現出牠的雄姿。』

呂鐵州　梅　膠彩畫　第3屆臺展特選第1名　　　　　陳敬輝　女　1930　膠彩畫　第4屆臺展

「對於這一幅高八尺八寸，長七公尺的大作，專家曾經評論爲：『畫面上充滿了雄偉的氣魄，是一幅強有力而男性化的佳作，⋯⋯。』」（呂曉帆「緬懷先父」）

一九三二年，呂鐵州與陳敬輝同時加入「栴檀社」，又於一九四〇年加入「臺陽美協」。這時他的名氣已經很大，許多有志研究東洋畫的人都前來請教，便在大稻埕開設了一間繪畫研究所，學生中後來有所成的，有許深州、呂孟津、羅訪梅、余德煌、游本鄂、洪水塗、廖立芳、陳慧坤、蘇淇祥、黃華州和林雪洲等。

呂鐵州　軍雞　膠彩畫

「自從『鬥雞』一幅畫名震寶島以後，各地的畫迷，就以能獲得他的作品爲榮。每任總督都派專人到家求取作品。在我的記憶中，小時候曾經有一個留著兩撇大鬍子，乘坐黃旗的車，帶著一隊衛兵到我家，使我嚇得大哭一場。我也曾經和父親的門生，帶著父親所畫的扇子，到州知事的官邸，受到他們熱誠的招待。」

「父親自從生病以後，作品的方式由特大型的單幅，改變爲小型的十二幅對的畫。例如：南國十二禽、南國十二景等。這些畫，可以合併成一幅完整的畫；也可以分開成十二種各自獨立的畫。他說這種方式，在古畫是常見的；可是在當今，還沒有人敢嘗試；因爲，必須要有十二種不同而有聯貫性的構圖，這要費不少苦心。」

「這種畫，不但改變了他作畫的方式，也使色彩由濃艷變成爲淡雅，可能是生病的緣故吧！這些畫，把臺灣特有的花鳥和風景都充分地表現出來。當時，最爲人們所喜愛的畫是蝴蝶蘭。」（呂曉帆）

余德煌　黃蜀葵　第3屆府展

對這一時期的作品，王白淵曾經給予很高的評價：「第七回『臺展』出品一座六曲一雙之大屏風，專畫熱帶之花鳥，頗受一般人士之讚嘆，其畫風華美，不脫離寫實，構想雄偉，富於霸氣，實爲東洋畫之先驅。」

雖然呂鐵州留日三年隨從福田平八郎習畫，但畫風受福田之影響並不大。因福田的畫輕盈巧妙，造形講求趣味，而呂鐵州重寫實，造形粗厚，尤其對枝幹的描繪，更別具一番苦心。且「對於地上的小石子，能呈立體式的凸起，他也透露出祕訣和技巧：『一顆顆的小石頭，不是用塗，而是用沾滿顏料的筆，在畫面上敲打而凝成的。』」（呂曉帆）他是不斷地在探求新的材料和技巧的畫家。

若論呂鐵州在東洋畫上的才華，則可與黃土水之於雕刻、陳植棋之於油畫相提並論。由於呂鐵州對物體的形有過很苛的要求，所

呂鐵州　旭　第3屆府展

游本鄂　朝　膠彩畫　第2屆府展

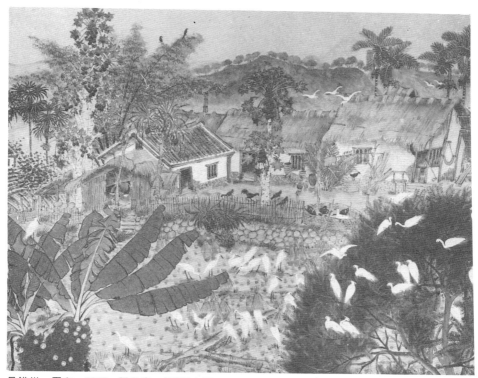

呂鐵州　平和　1940　膠彩畫　第3屆府展

　　這時候，日本對亞洲大陸的侵略行爲已更加明顯化，在國內極
力提倡「聖戰美術」，以鼓舞全民戰鬥的士氣。因此，在臺的殖民
當局也起來鼓動民間的繪畫團體，以自願的形式表示對「聖戰」的
支援。

　　於是在一九三七年九月十日，「臺陽美協」舉辦了「臺灣作家
皇軍慰問畫展」。

　　一九三八年，又設立「皇軍慰問室」於「臺陽展」，將五十六
件作品義賣所得的錢，捐獻給陸海軍。（資料取自「臺灣藝術」一
九四〇年六月號，「臺陽美術協會的沿革」，楊佐三郎）。

以在這一生中遺留下許多精密描繪的手稿，這都是他製作前寫生的
草稿。這樣使他能對週遭環境觀察入微，進而把握到臺灣熱帶景物
的特色，表現出臺灣鄉土的美。儘管他所使用的是東洋畫的技法，
但所呈現的一景一物比起所有傳統水墨畫的空靈雅氣要更加親切而
實在。因爲高超的意境是一回事，畫家所熱愛的鄉土又是一回事。
呂鐵州這一生中所畫過的，僅僅是他生活中所看到的及所感觸到的
每一點每一面，這就是他的藝術。

　　一九四二年，「臺陽美協」正籌備舉行創會十週年紀念展的前
兩年（九月廿四日），呂鐵州終於一病不起，去世時四十四歲。第
九回「臺陽展」爲了追悼他，特別陳列遺作九件，從此呂鐵州告別
了「臺陽」，也告別了臺灣畫壇。他不像當年在日本成了名的黃土
水，能在死後爭得一份哀榮，有官方替他舉行遺作展。在島外成就
必然強過島內成就的偏見，想是受殖民統治以來就已建立了的迷信
吧！

九、「臺陽」之雕塑家—— 陳夏雨和蒲添生

　　「臺陽美協」在第六回「臺陽展」時，吸收了「栴檀社」的優秀東洋畫家而新設該展的東洋畫部，同時將展覽會場移到臺北市公會堂（今天的中山堂）舉行。

　　所以這一年的聲勢特別浩大，從二百十五件公募的作品中精選四十六件（東洋畫部暫時不公開徵求作品），加上會員作品二十八件，共展出七十四件（會員中陳進因居留日本，未及選送作品參加）。並選出優秀的作家，將植棋賞給予陳春德，同時推薦爲會員（這時陳春德本已是「行動美術家協會」的會員，卻被楊三郎拉到「臺陽」的陣容裡）。臺陽賞給予田島正夫，福爾婆因賞給予芳野二夫，威爾　賞給予黃奕濱。並且照例舉辦巡迴展於臺中、彰化和臺南三個城市。

　　到了一九四一年的第七回「臺陽展」，又再度增設雕刻部，邀請陳夏雨、蒲添生和鮫島臺器三名雕刻家爲會員。由於當時從事雕刻的美術工作者不多，雕刻部雖設立，卻始終沒有對外公募。

　　今年新入會的會員除雕刻家外還有：東洋畫部的陳永森和林之助及西洋畫部的劉啟祥。前兩人才留日返臺沒有多久，近年來在「府展」連續獲得特選，可以説是「府展」以來的後起之秀。而劉啟祥也在三年前才從法國回來，是日本「二科會」的會友。從此「臺陽美協」愈增強了陣容，已有凌駕「府展」之勢。

　　這一回開始，「臺陽展」的東洋畫部正式對外公募，在六十五件徵得的作品中選入十五件（入選者十三人）。而西洋畫部從一百九十八件作品中選入四十三件（入選者三十七人）。並推薦東洋畫

蒲添生　坐　雕塑

陳夏雨　頭像　1941　銅鑄

部黃水文和李秋禾，西洋畫部邱潤銀和鄭安等四人爲會友。臺陽賞給予東洋畫部之余德煌和芳野二夫，福爾婆因賞給予西洋畫部之佐伯信夫，威爾　賞給予西洋畫部之乃村好澄。

會員參加展出者十八名，共五十三件作品，其中東洋畫十三件、西洋畫廿六件、雕刻十四件。巡迴展分臺中、彰化、臺南和高雄四個城市舉行。

新加入的兩名臺籍雕刻家：陳夏雨二十五歲，蒲添生三十歲，都曾入選過「帝展」。自從黃土水去世以來，他們堪稱爲是臺灣藝壇上難得出現的兩位雕刻家（稍晚，又有黃清呈，三十一歲死於沉船）。

陳夏雨（一九一五年－）是臺中人。一九三六年入東京藝術學校雕塑科，從水谷鐵也、藤井浩祐學雕塑。在一九四一年「臺陽美協」初創雕刻部之前，因雕塑作品在臺灣沒有機會展出，所以當時美術界對他一直是陌生的。其實一九三七年他的作品第一次入選「帝展」時，年紀才只二十一歲（黃土水第一次入選「帝展」已二十八歲），作品的題名叫「裸婦」。以後連續有「髮」（一九三八年）、「浴後」（一九三九年）和「裸女」（一九四〇年）入選於「帝展」。「帝展」規定凡接連三次入選者，可獲得無鑑查出品的特權，一九四〇年陳夏雨成爲臺灣藝術家在「帝展」中得此榮譽的第一人——兩年後（一九四二年）才有西洋畫部的李石樵得到無鑑查。另外，他又以「坐像」一件，在日本雕塑家協會的年展得到「獎勵獎」，第二年（一九四二年）受推薦爲該會會員。

王白淵提到他時曾說：「在本島的雕塑界，只有他可以繼黃土水之遺志。但，可惜不懂生意經，又沒有有力的後援者，以致在貧病交迫中掙扎著。」

郭雪湖說：「陳夏雨是一個天真的藝術家，他自己不能解決自己的生活，所以同情他的人特別多。如楊肇嘉、王井泉、詹紹基、王白淵等都贊助過他。」

陳夏雨後來在雕刻方面沒有如預想中的成就，看來是與他的貧窮有很大的關係。僅憑一己對藝術的真誠從事創作的藝術家，在「貧病交迫」時，很容易就養成了個人的孤傲而嫉世憤人，往往因此喪失了與環境抗爭下去的毅力，無法再面對世俗的生活，用自己的手來開拓一個新的局面。尤其是雕塑這一門，它更需要金錢和體力，受到貧病的折磨之後，較之任何一行總是更難於克服。和黃土水相較之下，所不如的除了處事方面的才能，他應該處處都在黃土水之上才對。

如今三十歲以後的陳夏雨已非三十歲之前的自己可以相比，本來處在困境中的藝術家，感性往往更加豐富，創作慾也更強。但是，對於須要充分的體力和財力的支持才能創作的藝術家，挨受窮病煎熬之後，很容易就此消沉下去，幾年後，便完全變成了另外一個人，往日的才華從此蕩然無存。陳夏雨既然不肯與現實妥協，又不能與現實抗拒，所能作到的，只是對現實的容忍，這一來，他也只有對藝術沉默了！

另一位是蒲添生（一九一〇年－），他是林玉山的同鄉，陳澄波的女婿，他的父親在嘉義美街也開有一家裱畫店叫「文錦」。早年曾與林玉山等組織「春萌畫院」（一九三一年退出），可見他在繪畫上也有過相當程度的造詣。

在東京美術學校時，從朝倉文夫學藝，算來與黃土水是前後期

的同門師兄弟。據説在校時頗受朝倉的喜愛，這期間他的作品入選過「帝展」及「日本紀元二千六百年紀念展」。回臺之後，以塑造名人胸像聞名。其生活遠較陳夏雨爲優厚，但論及藝術的成就，則難能下斷言，不過，王白淵是這麼説的：「其作品雖多，但可謂傑作者尚未多見。」這話或許是有他的道理。

本來，朝倉文夫與陳夏雨的師傅藤井浩祐是同一輩的雕刻家，兩人的創作路線向來就非常接近，説來陳夏雨與蒲添生間的關係本已十分密切，對雕刻的看法也該是大同小異，然而由於對處世之道彼此無法苟同，以致藝術的見解也各持歧見。結果，演變成了「臺陽美協」雕塑部擴展的阻礙，使雕塑在這段期間，爲造型美術中最薄弱的一環。

在臺灣「美術運動」的過程裡，雕刻之發生時間最早，質的方面也最佳，只可惜在量的方面始終是令人擔憂的，這點與美術工作者的體力和財力固然有關，而官辦的「臺展」與「府展」未曾設立雕塑部，恐怕也是很大的原因。如此説來，真正能推動「美術運動」的，相形之下，官展的權威有它必然的鼓動力。如此，我們不得不肯定「臺展」與「府展」對臺灣繪畫發展的貢獻。

十、「臺陽」正當中── 從黃金時代「朝向悠久的憧憬」

「臺陽展」到一九四四年結束時，共舉辦了十回展覽，展出的地點，前五回在臺北市教育會館，後五回在臺北市公會堂。作品始終是以西洋畫爲主，東洋畫爲副，至於雕刻，只當充置會場的空間。譬如：

第八屆「臺陽展」；西洋畫入選四十九件，東洋畫僅六件，而雕塑未舉行公募。

第九屆「臺陽展」；西洋畫入選四十九件，東洋畫僅七件，雕塑依然沒有公募。

可見，「臺陽美協」的重心在於西洋畫，東洋畫和雕塑都僅限於本身會員作品的發表。唯第八回「臺陽展」時，雕塑部特別陳列了陳夏雨的老師，日本帝國藝術院會員藤井浩祐的雕塑「浴後」一件，作爲示範展出。

一九四四年，「臺陽美術協會」爲了慶祝創立十週年紀念，由四月廿六日起五天，在公會堂舉行「十週年紀念展覽會」。展出的作品，只限於會員、會友及邀請的會外畫家（「臺展」或「府展」入選兩回以上者）。和該會初創立時一樣，社會的輿論均以長篇巨論來誇讚「臺陽美協」十年耕耘的收穫。畫家自身亦撰寫專文發表於報刊；三月七日「興南新報」（其前身是「臺灣新民報」，一九四一年被迫改稱爲「興南新報」）刊有楊三郎寫的「一步一步地向前」，敍述十年來的困苦奮鬥以及對將來的展望。十八日在同一報上又刊出陳春德寫的「朝向悠久的憧憬」，他是當時難得的一支銳筆，對「臺陽美協」的發展和理想刻劃得甚爲深刻。幾天內，各報均登有評介和稱讚的專文，帶著鼓勵多於責難的語調，大談「臺陽美協」十年來的成就。

「紀念展」所展出的作品共七十九件；其中東洋畫十三件、西洋畫五十六件、雕塑十件。

呂鐵州　南庭　膠彩畫

許深州　新筍　膠彩畫

總計十年間加盟「臺陽美協」的美術家共二十四人；西洋畫家有廖繼春、陳澄波、陳清汾、顏水龍、李梅樹、楊三郎、李石樵、立石鐵臣、陳德旺、洪瑞麟、張萬傳、陳春德和劉啟祥等十三人。東洋畫家有村上無羅、呂鐵州、陳進、郭雪湖、林玉山、陳敬輝、陳永森和林之助等八人。雕塑部有陳夏雨、蒲添生和鮫島臺器等三人。中途退出者有顏水龍、陳德旺、立石鐵臣、洪瑞麟和張萬傳。而呂鐵州於一九四二年病逝，所以到第十回時會員只有十八人。

「紀念展」結束後不久，太平洋戰爭已日趨劇烈，臺灣開始遭受盟機的轟炸，城市裡的居民被逼疏散到鄉間避難，從此會員分散各處，甚至失去了聯絡，展覽會無形中被迫中斷了幾年。直到臺灣光復後的第三年（一九四八年）才又由楊三郎和郭雪湖等重新召集，在臺北市中山堂舉行「光復紀念展」──也就是第十一回的「臺陽展」。這時會員只剩下十三人：計有楊三郎、陳清汾、李石樵、李梅樹、廖繼春、劉啟祥、郭雪湖、林玉山、陳進、陳敬輝、林之助、蒲添生和陳夏雨。原來兩名日本籍的會員於戰後已回日本，陳永森也在這時定居於東京，而陳春德、陳澄波兩人均於一九四六年先後去世。此時此地，「臺陽美協」所面臨的是另一新的局面，他們的責任將更加的沈重……。

為了增加日後的陣容，他們邀了許多畫壇上的優秀畫家參加展出，參展的畫家有：藍蔭鼎、蔡永、黃水文、李秋禾、黃鷗波、盧龍江、陳慧坤、許深州、王逸雲、馬壽華、李德和、李克全、洪瑞麟、廖德政、金潤作、方昭然、曾添福、呂基正、吳棟材、張萬傳、葉火城和張錫卿。不久之後，這些畫家多數加入了「臺陽美協」為會員。從此一個壯大的美術團體在新的臺灣社會裡獲得新生。

回顧這十年來「臺陽美協」的歷史，它的成長過程正好是日本殖民臺灣最後的十年。這期間，日本軍閥已公開進行對華侵略，宣佈退出國際聯盟之後，下令關閉臺灣的漢文書房，強制報紙聯合發行等等，直到宣佈戰爭非常時期令，「臺陽美協」自始至終是在動亂的政局下發展過來的。

「臺陽美協」誕生於林獻堂、蔡培火等經十年「臺灣議會設置運動」失敗後，宣告結束的同一年。

這一年（一九三五年），臺灣的人口剛好超過四百萬人，農民佔總額的百分之六十強，而來臺定居的日本人，只佔有人口的二十分之一。這時，日本政府開始大力鼓動日本人移民臺灣，計劃將臺灣劃入為日本的內地──「內地延長政策」。

以後幾年內，島內外的大局不斷地在轉變中：

一九三五年十一月，發佈臺灣地方自治制實施，並舉行第一次投票選舉。

一九三六年，臺灣新民報社同仁組團回中國大陸考察，包括社長林獻堂，經理羅萬俥等十數人，定名為「華南考察團」。

一九三七年，臺灣日日新報、臺灣新聞、臺南新報等同時停刊漢文版，唯臺灣新民報漢文版奉命縮小為一面，不久又全部禁止。楊肇嘉所領導的「自治聯盟」召開第四次會議之後宣佈解散。

同年，在國際上有德意、日德兩同盟的成立。而國內則有西安事變、七七事變、九一八事變、一二八事變相繼發生，接著又有偽滿州國獨立和冀東偽政府的成立。一九三八年，英法對德宣戰，汪政權成立。臺灣島內開始設徵兵制度，並施行米糧配給制度。

一九四一年，為配合軍事南進政策，實行「大亞細亞主義」，

因此在臺灣加強施行「皇民化運動」，於臺北創立「皇民奉公會」誘導臺灣人民改姓名，換祖宗神位及墓碑，從日人的風俗信仰。十二月日機偷襲珍珠港。

一九四五年，美機轟炸臺灣。八月十五日，日本宣佈無條件投降。

以上所記，是十年「臺陽展」所處的時代背景。雖然處在這大變亂的環境裡，如果我們僅單純地記述「臺陽美協」的演變過程，那麼誰也嗅不到戰火的氣息，將誤以為那險惡的十年和任何時代的十年沒有兩樣，對「臺陽美協」終將無法立下公平的評斷，以致使這個在困境中成長茁壯的成果得不到真正的歷史歸宿。

三十年後的今天，再重新檢討這一段歷史的時候，雖難免有蓄意吹毛求疵的嫌疑，但是站在局外的人看來，往往察覺的是當局者忽略了的一面。且不說那是批評，只當它作對傳統的挑剔。最後且讓我們為「臺陽美協」在「臺灣美術運動」中所扮演的角色勾畫出一個簡單的輪廓：

一、如廖繼春在「臺陽展雜感」中說的：「秋天的臺灣島有『臺展』來裝飾它，但是春天的臺灣島拿什麼作裝飾呢？於是我們組織了『臺陽展』。」所以「臺展」與「臺陽展」之對於臺灣，是島上春秋兩季應景的裝飾物。如尚有別的用意，那就是替畫家們多爭取一次作品發表的機會。

二、「臺陽展」裡的會員都是「臺展」中的主幹，若從「臺展」中抽出全體「臺陽美協」會員的作品，無疑「臺展」必然喪失本色。那麼「臺陽展」的設立為的是「臺展」再度出現於春天。

三、秋天裡「臺陽美協」的會員把作品送到「臺展」接受審查，領取獎狀和獎金。春天裡則自己擔任審查、頒獎狀和獎金給別人。

四、「臺展」十年，畫風只有成熟，沒有轉變。晚它七年誕生的「臺陽展」，十年來，畫風依舊只有成熟，沒有轉變。不管那是春裝還是秋衣，越穿豈不只有越舊！

這一代的畫家，有他的幸運也有他的不幸：幸運的是，官辦的「臺展」借重於「帝展」的聲勢，多年來挾「帝展」以令天下，建立了崇高的權威，因此畫家便有跡可循，沿著階梯，階階攀登，永不愁為徬徨所困。所不幸的是，「臺展」的殿堂就是藝術的王國，官展的典範囊括了畫家思想的領域，「臺展」所要求的有多少，畫家提出的便只有多少。因此之故，就算民間成立了畫會，經官展多年來的薰陶，出現的也僅限於官展的翻版。如此，臺灣美術的前程，一開頭就是單線的發展，沒有異己，沒有比照，沒有砥礪，沒有刺激，也沒有扶助。

陳慧坤　秋收　第3屆府展

第六章　臺灣總督府美術展覽會

鄭焜南　臺南孔廟　油畫　第2屆府展

一、臺灣官辦美展的改組──「府展」之創設

　　十年來在臺灣教育會主辦下的「臺展」，於一九三六年秋天，第十回展出結束後，將展覽會的業務和主辦權移交臺灣總督府文教局。遂改稱為「臺灣總督府美術展覽會」──簡稱「府展」。

　　一九三七年，因總督府舉行「始政四十週年博覽會」，「府展」暫時擱下一年。一九三八年方才正式成立，並舉行第一回展覽會。

　　「府展」前後舉辦六回，一九四三年十月二十六日於臺北公會堂舉行第六回展出後，此時太平洋戰事正趨激烈，因此「府展」無法再繼續舉行，日本統治下的臺灣美術運動到此時已近尾聲。

　　「臺灣日日新報」昭和十三年（一九三八年）十月十八日刊有一則關於「府展」的新聞：

裝飾秋天的美術──臺展審查發表

入選東洋畫廿七件、西洋畫七十三件

　　〔臺北電話〕官展改組以來的第一回臺灣美術展覽會，於十六、十七兩日經各審查委員嚴格評審，從東洋畫四十三人五十三件、西洋畫二百二十人二百七十五件應徵作品中，選入東洋畫二十七件、西洋畫七十三件。另招待作家東洋畫七人，西洋畫十二人，同時，於十七日下午八時由該委員會發表全體名單。

森岡審查委員長的談話

　　官展第一回的審查事宜，如今業已完滿結束，各位畫家均能拿出歷年來的心血創作，為會場增添光彩，甚是令人感興。為推展臺

許錦林　展望風景　油畫　第1屆府展入選作

府展圖錄

鄭安　室內　油畫
第3屆府展

灣美術，這回特地委託東洋畫的野田（九甫）、山口（蓬春）、木下和西洋畫的中澤（弘光）、大久保（作次郎）、鹽月六位畫伯，以精選爲原則，共同審查。衷心期望入選的諸位作家在今後負起臺灣美術推展的職責，精益求精，往無限光明的前途邁進。

東洋畫審查主任　野田九甫氏的談話

　　這是我第一次來貴地擔任展覽會的審查，參展的作品確實遠較我在東京時所聽到的更爲優秀，尤其一般作品創作方向的正確，是我所最引爲寬慰的。作品雖然不多，但和會場的大小顯得非常的協調，整個的氣氛給人很好的印象。此外，最使我心服的是無鑑查出品的畫家都能拿出水準以上的作品來參加展出，絕沒有如東京的展覽會中無鑑查制度所帶來的不良後果，（註：東京「帝展」的無鑑查畫家，因不須通過審查，作品多數劣於一般入選之作，因而影響到展覽會的水平，多年來已成爲嚴重的問題。）是我們審查委員們值得欣慰的事，也是本回展覽會最成功的地方。如能永遠保持這種態度來出品畫展，臺灣的美術前途是無可限量的。這不只是我個人的看法，相信山口先生也有同樣的感觸。

西洋畫審查主任　中澤弘光氏的談話

　　因爲參加臺灣美術展覽會的審查工作，這才有機會看到島內作家的作品，最使我驚喜的是：他們的作品較想像中有更好的表現。可惜由於會場的限制，不得不採精選的方式，以致遺落了不少優秀

之作，我們都爲此感到遺憾。今天的繪畫，已有了多種不同的傾向，故必須從各不同傾向的作品中擇取佳作給予展出。有關戰事爲體材的畫雖然不少，可惜難得有好的作品出現。還有無鑑查作家均提供了大幅的佳作來，他們的精神，確實可喜可佳。

　　以下是各部門的入選名單：

	東洋畫	西洋畫
出品人員	四三	二二○
出品點數	五三	三七五
入選人員	二七	七三
入選點數	二七	七三
招　待	七	一二

【東洋畫】

招待出品

「養育」　臺北市太平町　呂鐵州
「織女」　臺北市奎府町　郭雪湖
「大陸與軍隊」　臺北市本鄉町　秋山春水
「深秋之山」　臺北市朱厝崙　丸山福太
「杵歌」　新竹州新竹郡香山庄　陳氏進
「山地菜野」　臺北市新富町　高梨勝靜
「雄視」　嘉義市元町　林玉山

入選

「遊戲」　　臺南市花園町二之一九一　薛萬棟
「睡蓮」　　臺南州斗六郡斗六街斗六　伊藤溪水
「蓮霧」　　臺南州嘉義郡中埔庄頂中下街　林東令
「蓖麻」　　嘉義市元町五之一○二　高銘村
「閑庭」　　嘉義市榮町二之四五　張李氏德和
「菜花」　　嘉義市榮町二之四五　張敏子
「向日葵」　嘉義市南門町三之三六　黃水文

「蕃石榴」　嘉義市子頂七二二　江輕舟

【西洋畫】

招待出品

「伊拉拉萊女郎」　臺南市綠町六一　御園生暢哉

「廣野」　臺北州海山郡三峽庄公館　李梅樹

「庭」　臺南市高砂町　廖繼春

「九段坂風景」　臺北市港町　陳清汾

「安居樂業」　臺中市錦町　松本光治

「憩」　東京市中野區江古田　顏水龍

「舞蹈」　東京市丸山町ケ松　崎亞旗

「庭院夕暮」　臺北市日新町　楊左三郎

「古廟」　嘉義市西門町　陳澄波

「初孫」　臺北州新莊郡　李石樵

「溪邊聽水流」　臺北市宮前町　藍蔭鼎

「風景」　東京市　立石鐵臣

入選（部份入選人名單）

「靜物」　高雄市北野町二之一三　劉清榮

「裡街風景」　高雄市哨船町二之二一　後藤俊

「文昌閣眺望」　臺南市幸町二之四八　方昭然

「靜物」　臺南市東門町一之一二九　石山惠雄

「展望風景」　臺南市永樂町三之六二　許錦林

「花束」　高雄高等女學校　甲本利一

「靜物」　高雄市湊町四之四　水落光博

「月臺」　嘉義市北門町二之九　翁崐德

「青衣女」　臺南市南門小學校　久保真治

「非常時期的電映院」　臺南市港町一之二五　謝國鏞

「蓖麻與女童」　嘉義市北門町五之一六八　林榮杰

「海底」　高雄市湊町四之一〇　橫山精一

林東令　清晨　膠彩畫　第3屆府展

立石鐵臣　夕雲　油畫　第3屆府展

江輕舟　秋　第3屆府展

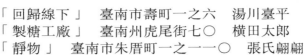

「回歸線下」　臺南市壽町一之六　湯川臺平
「製糖工廠」　臺南州虎尾街七〇　横田太郎
「靜物」　臺南市朱厝町一之一一〇　張氏翩翩

邱潤銀　母子像
油畫　第3屆府展

　　以上是特選名單未公佈前發出的新聞，因此沒有列出特選及獲賞畫家的名單。數日後，展覽會將評選出來的優秀畫家之名單公佈如下：

　　　　特選：東洋畫：薛萬棟、林東令、宮田彌太郎。
　　　　　　　　西洋畫：南風原朝光、西尾善積、佐伯久、院田繁、高橋惟一、張萬傳、山下武夫、高田皜。
　　　　總督賞：東洋畫：薛萬棟、宮田彌太郎。
　　　　　　　　西洋畫：佐伯久、院田繁。

　　根據上述之新聞報導和「府展」印製的目錄來作進一步的推論，得到如下五點總結：

　　一、「臺展」由總督府接辦之後，將制度作有限度的修改，例如：取消「臺日賞」和「朝日賞」，而「臺展賞」更名爲「總督賞」，由總督府負責頒獎。且廢推薦制度改「帝展」的無鑑查制以代之，稱爲招待出品，展覽會不再頒獎予招待出品的畫家。以致過去在「臺展」中包辦各種獎賞的人，因從此失去競爭的機會，均爲此憤憤不平。其實這個作法無非只爲了要提拔新進，把機會讓與後起的畫家，但結果竟引起臺籍畫家的激烈反對，到了第二回「府展」只好再度修改，恢復了原有的推薦制度。臺籍畫家經過十年「臺展」的提煉，其勢力之大在此可見一斑。那時他們的年齡約在三十到三十五之間，以這般年輕而能在官展中控制大局者，可謂少年得志。以後四十多年的臺灣畫壇，這種局面是再也未曾有過的。

　　二、從入選畫家名單所註之地址，得知畫家普遍分佈於全島各城鎮。首府臺北之外，臺南、高雄、嘉義等地畫家的數目已有了顯著的增加。經過十年「臺展」的倡導，美術教育已更加普及，「府展」的表現正好印證了「臺展」的成就。

　　三、東洋畫部入選之二十七名畫家當中，有十九名是臺籍畫家，加上四名招待出品共二十三名。較之第一回「臺展」時的「三少年」，已增加了接近八倍，足見這許多年來，日本人對東洋繪畫的提倡和推廣是不遺餘力的。反觀西洋畫部，入選的七十三名裡，臺籍畫家只有十八名，而日籍畫家佔了五十五名。但是在無鑑查的十二名招待畫家裡臺籍又佔有八名的優勢。從這點足證明「臺展」以來，美術雖然更加普及，臺籍畫家在西畫界裡也出現新人，但能出人頭地者寥寥無幾。如此以往，臺灣西洋畫界將有成爲日人天下的憂慮，所幸在六年之後「府展」便告關閉，然而後繼乏人的跡象，從這時候起便已經透露，及至臺灣光復之後，則更加顯明。

　　四、以時事作爲題材，反映戰時生活的作品從這回「府展」開始顯然較往昔增加許多。入選的作品裡如：野村泉月之「祈禱的婦女們」、秋山春水之「大陸與軍隊」、桑田喜好之「佔據地帶」、謝國鏞之「非常時期的電映院」、翁崑德之「月臺」和院田繁之「飛機萬歲」等，都直接地反映了備戰中的臺灣社會和在中國大陸所發生的戰爭事件。顯然「府展」時代是在半戰時狀態之下揭開了序幕，比較之下，十年「臺展」，確是臺灣美術運動中難得的一段黃金時代。

　　五、到一九三八年「府展」創立爲止，臺灣受日本殖民已有四十三年，在政治上漢民族的意識始終和日本人在對立著。在文化上

，臺灣已於某種程度上受到日本的壓制，而出生在臺灣的日本人也必然對臺灣社會有了某種程度的認同。雖出自不同的家庭背景，臺灣人與日本人的新一代卻在共同的大環境下長大，兩個民族的新生一代其共通性越來越大。在藝術上的表現，這共通性當更加的顯明，因此「府展」的作品，若不是標明了作者的姓名，兩者已難能有所區別了。雖然這樣的論點還很難百分之百的成立，因這裡只引出官展藝術作為例證，而民俗藝術的差異仍然很大。但接近新教育的文化人往往就是控制大局的主力，他們所推動的足以決定社會的未來前途。臺灣的美術運動發展到此，若僅僅就藝術論藝術，臺日之畫家實難能再勉強分開討論，與日人抗衡的問題，在「府展」中也只剩下政治的意義了。

以時事作題材的油畫（府展）
謝國鏞　非常時期的電影院

　　從審查員野田九甫和中澤弘光的談話，知道他們還十分讚賞無鑑查畫家的成就，也許他們是拿自暴自棄中的「帝展」無鑑查畫家作了比照才說出這種話。事實上，新一代的入選畫家，其成就已不可忽視。例如東洋畫部中，宮田彌太郎的「昏冥」、李燈焰的「滿潮」、薛萬棟的「遊戲」、石原紫山的「後庭」。西洋畫部中，黃叔�österreich的「砍樟木的人」、染浦三郎的「山之女」、西尾善積的「紅帽子」、飯田實雄的「建設」、甲本利一的「花束」、張氏翩翩的「靜物」等，都已在接近或成熟的作品中表現著不平常的才華，他們應該是十年「臺展」期間所培育長大的畫家，可惜既成的權威業已牢固，和「臺展」末期的陳德旺和洪瑞麟等人一樣，受到輩份的限制，在臺灣的畫壇上始終無法獲得充分發揮的機會。我們所以會在「府展」中看到臺籍畫家「後繼乏人」的跡象，輩份的限制才真正是後起之秀抬頭的阻力吧！但是從另一個角度看，這又可能為舊有權威踏向沒落而埋下了基因，因權威一經牢固則同時便已趨於僵化，進而成為新舊兩代間溝通交流的阻礙，當傳統的接駁發生間斷的時候，新的一代必然起而另闢一個新的天地，舊有的權威終因失去支柱而崩塌下來。光復之後，「省展」威望的式微，造成官展藝術的沒落，曾一度是不可一世的藝術權威如今已成為僅供人追憶的廢墟。

二、「遊戲」的作者—— 不成名的好畫家薛萬棟

　　「臺展」初期，設有「臺展賞」以頒予表現地方特色的優秀作品，賞金是一百圓，先後共有郭雪湖、呂鐵州、盧雲生、黃水文和李秋禾等得到這個賞。「府展」創立時亦設了「總督賞」，同樣是頒給表現地方色彩的作品，首次獲得「總督賞」的是向來藉藉無名的南部人——薛萬棟。

　　這幅得賞的是題名叫「遊戲」的東洋畫。作者薛萬棟（一九一一年—），並不是學院科班出身的東洋畫家，而上文剪報裡刊有住址是臺南市花園町二之一九一，據說當時他在臺南火車站裡任職，十九歲時從蔡媽達學東洋畫，前後共三年。這回得賞，在畫界的朋友之間很引起一番爭論。其實，光憑目錄圖片來看他的「遊戲」，不論佈局、造形和用筆都稱得上是專業畫家的上乘之作。林玉山在「府展」中曾見過這幅畫，印象非常深刻，他的看法很是中肯：「人家都說他不是畫畫的人，居然也得了一個賞……。那幅畫掛在『

府展』裡，近看時，畫面是塗塗改改畫出來的，說髒也是有點髒，但稍站遠一點看，整個的調子非常和諧，的確別有一番味道。」

「遊戲」一作是幅描繪極細膩的東洋畫，構圖處理得異常熱鬧。畫中有三個小女孩正在後院庭園上拋彩球作遊戲，右下角坐在草蓆上的女孩，微昂著頭斜看另兩人互拋彩球。說它出自沒有受過學院人體素描訓練人之手筆，卻能把握三種不同的動態，著實難以令人相信。三個女孩成三個動的個體，因來回拋動的彩球而互相關聯互相牽制著；左邊的女孩僅顯出擺動的上半身以兩手接球拋球，軀體卻始終直立而保持雙足著地。和她對拋的正中間的女孩，顯然是全身在移動著，當她一隻腳懸空時，兩手揮開以保持身體的平衡。右下角的女孩半臥在草蓆上，兩手往後支住上身，但她的頭部隨著來回拋動的彩球作規律的擺動。嚴謹的構圖法，使畫面的個體如天上的星辰，相互維持著緊密的牽制關係，表現了動的節奏感。十年以來的官展恐怕是難能再找出一幅如此水準的佳作吧！

這時期的東洋畫家均善於細描，不在畫面蓄意強調畫家個人的特殊性，而專重描繪地方色彩的鄉土性，所以畫風普遍都很接近。

薛萬棟　遊戲　首次獲得府展「總督獎」

因爲這緣故，唯有功力才是彼此競爭的重點，甚至可以説以畫家在一幅上所下的工夫來決定勝負。雖然這時期的繪畫尚缺乏探求過程中必須強調的前衛性，但是當畫家把全副精力貫入到一幅作品，從創作中所呈現出來的生命力，那種心血與毅力交融流露的氣勢必然有一股感人力量，相信這就是當時的畫家從事創作時所把握的最基本的精神。

東洋畫在當時以表現鄉土色彩爲主流，畫家個人的精神在鄉土的大前提下，暫時給壓制了下來，於是繪畫不求強烈的個性。個人的參與只借著描繪時所付出的精力而帶出來有限的感性，日以繼夜地在畫布上描繪的行爲多少滿足了畫家們的創作慾。而繪畫就是對既定的理念一而再，再而三，反覆地奉獻。

所以會如此，不僅僅因爲官展的威望信服了畫家，同時也因爲臺灣是這種移民的，邊疆的，也是殖民的社會之複雜性使然。在當時的社會裡，沒有人會認爲有什麼永久屬於個人的東西可當做繪畫描寫的對象。移民和邊疆的性格，使畫家面對不斷開拓中的環境，在藝術的創作裡不時注入了新的題材去反映每一個新的時代形勢。

新的時代形勢，不但對文學藝術提供了新的創作對象及新的美學基礎，同時也把需要解決的問題擺到作者的面前來。

因此畫家必須站在一種特定的立場，持有特定的眼光——代表畫家社會地位的世界觀，從現實的社會中擇取創作的素材。在殖民統治的社會裡，畫家們儘管想裝成什麼事都沒有發生過，裝成這時代的一切都與他們毫無相關，事實上，在他們送進官展的繪畫中已確定了臺灣美術應有的地位，已建立了現階段臺灣美術的典型性格。

後來，曾經有人想爲當時臺灣的美術劃出一條國界來，認爲那是純屬日本人的東洋畫。使那一代臺灣畫家心血的創作再度割讓予日本，這作法令人不敢苟同。藝術如果有它明確的國界，那麼藝術的意義早就不存在了。因爲人類不能欺騙歷史，不能欺騙文化，不能只顧夢遊於自己的傳統，而自外於眼前的現實。説實話，我們是看著「臺展」、「府展」的藝術從臺灣的土地上萌芽生長的，儘管那土地是邊疆是外人的殖民地，藝術的傳統安能沒有了自己的土地而可以在空中耕耘？

像薛萬棟這樣的畫家，在臺灣畫壇上可以説只是曇花一現，二回「府展」以後，他的名字便在官展中消失了。像「遊戲」這樣的作品，恐怕也只有首回「臺展」時林玉山的「大南門」、第二回「臺展」郭雪湖的「圓山附近」、第六回「臺展」呂鐵州的「軍雞」、第七回「臺展」林玉山的「夕照」和第三回「府展」陳永森的「山中鳥屋」等幾幅佳作可以與之相比擬。説來，作一個畫家不僅要能畫出好畫，同時也要知道如何在畫壇上站立起來才算數。任何一個朝代都有過留名而不留畫的畫家，也有過留畫而不留名的畫家。如今薛萬棟其人已甚少爲人所知，但他的畫如能尋得，應保留在我們的美術館裡（我們終將會有一間這樣的美術館），那時我們必能因畫而重新認識到它的作者。

「臺展」以來，每回展出時均印有十分講究的畫展目錄。總督府接辦之後，「府展」的目錄印製得愈加考究，倣效「文展」和「帝展」的編排設計和裝訂的形式，凡入選的作品便有一幅佔全頁紙面的圖片，依照展出的編號順序排印，作品不以審查員、無鑑查、特選和入選等身份和等級來歸類，這種摒棄階級的作風，今天再來

陳慧坤　手風琴　第1屆府展

翻閱時，更有幾分親切之感，在階級分明殖民社會裡，官辦的美術展覽會所編印出來的目錄，對審查員和他們所評審出來的特選作品，能不以突出版面去強調其地位的高人一等，這種平等開明的作風完全是模倣「文展」而來的。以「文展」為典範的「臺展」和「府展」雖然約束了臺灣美術多元發展的可能性，但是在某方面，東京畫壇所建立起來的規範，也直接影響到臺灣官展的精神。因此當時參與美術運動的畫家，到今天還深信著：「儘管殖民政府在政治上公然逼害臺民，但是神聖的藝術殿堂裡，還是無人敢於侵犯的。」

三、「美術運動」的社會基礎——民展全盛時代的臺灣

　　一九三八年秋天，「府展」舉辦第一回展出時，「臺陽美協」剛於同年四月舉辦完第四回「臺陽展」。另外，從「臺陽美協」退出來的張萬傳、陳德旺和洪瑞麟等三名新進畫家，也在今年初創立了Mouve Artists' Society（行動美術家協會），會員除了退出「臺陽美協」的三人，還有陳春德、許聲基和黃清呈，也於三月間舉行第一回同仁展。

　　到了三八年的年底，基隆也出現有「白洋會」的西洋畫美術團體，十二月十日至十一日在基隆公益社舉行兩天的同仁畫展，會員有蘇秋東（「臺陽美協」會友）、服部正夷、陳隆春、小野田義明、田中稔、中村幸平、松田悟和檜垣晚泉等八個人，當中半數是業餘的畫家和小學的教員。可惜一九三九年十二月於基隆公會堂舉行第二回同仁展後不久，「白洋會」便告解散了。

　　美術運動發展到這個階段，僅臺灣北部就有三個民間的畫會，以當時從事美術的工作者人數的比例算來，這三個畫會在臺灣的西洋畫界幾乎已囊括了全體代表性的畫家。外加東洋畫界裡已有的「栴檀社」和「春萌畫院」，一九四〇年又有新竹的「南洲畫會」，臺灣畫壇到現階段所展現的熱鬧局面確實是空前的，若非時局的惡化，使戰爭逼停了畫會的活動，十年之內臺灣畫壇光明的遠景是可以預期的。

　　可是戰爭使臺灣的社會再次遭遇動亂。而且動亂之後的社會又將臺灣多年發展下來的美術，隨同殖民文化逼進敗落了的文化廢墟，從此已建有基業的臺灣美術縱使再圖起步，也已處處萎縮不振。日後或有人試想予以評價，當發現其成就與日本殖民事蹟無法分開時，它的價值便沒有人願意再來肯定了。這是那一代的畫家，尤其是晚期出現於美術運動的畫家，始終得不到歸宿的原因。

　　在文學上，那一代的小說家也遭遇到同樣的命運。「亞細亞的孤兒」的作者吳濁流（一八九八年～一九七六年）在序中說：「胡太明的一生，是這種被弄歪曲的歷史的犧牲者。」「……我們在殖民地生存的本省知識階級，任你如何能忍善處，最少限度也要遭受到像這篇小說中的主角一樣的精神上的痛苦。所以，我寫這小說來給有心的日本人看看，並且留給我們後代的人知道。」

　　我們後代的人若想肯定這一代的成就，就必須先認識這是怎麼一段被扭曲了的歷史。這樣當時的美術運動在整個的美術史上方才得到一個適當的歸宿。

　　美術運動的展開，無疑是由於文藝思想的近代化使然，而文藝

蔡雲巖　雄飛　第2屆府展

思想之所以近代化，又始終被認定是日本殖民所引進的現代教育的成果。其實，這只是片面的，更主要的原因，本島文化先驅者的努力，這才是推動近代精神的主流。在文化中那反殖民的一面才是我們所不可忽視的。

日本學人矢內原忠雄在論述「臺灣的民族資本家及民族運動」時，就提及過自由職業者（教育、醫師和律師）在民族運動中扮演的重要角色：「在領臺的初期，臺灣衛生的改進成為一時的急務。根據後藤民政長官建議，於明治三十二年三月設立了臺灣總督府醫學校（醫學專門學校），收容本島子弟，來訓練初期的醫術人才，到大正八年為止，這是臺灣唯一的專門學校，幾年之後，本島資本家裡多數為開業的醫師。由於醫師是一種自由業，所以行為不受官廳和官方資本家的約束，在官界和實業界的進路全數為內地人所獨佔了的臺灣社會裡，本島的知識份子只好朝醫師的路子走去，因此今天臺灣的民眾文化、政治、農民勞動者運動的先驅者、指導者多數是醫師。」

張啓華　海岸小街
1930　油畫

這是本島近代教育的開始，訓練出來的首批人才雖是為了當時臺灣社會醫務之所需，與近代文藝思想沒有直接的關係，以後數年內，情況也仍然如此，但通過他們的現代知識所吸取的西方思潮，已刺激到新一代的文藝工作者去體認新時代的現實情勢。

「領臺後二十五年間，統治臺灣的精力大部份集注在經濟的發展，並未重視到島民的教育。當時認為技術人員在必要時可從內地直接供應，可是到了大戰發生之後，工業發展，生產和資本集中高度化了，便發生技術人員缺乏的問題，同時住臺內地人子弟的增加，這才有了設置高等教育機關的構想。」

當然臺籍學生留學日本的並不在少數，但事實上：

「大正八、九年雖有學生往內地（日本）留學，日本政府的政策卻阻止學生學法律和政治。」

所以臺灣島內文藝思想的進步，只有受到日本殖民教育的壓制，絕談不上培育的恩惠。在這種窒息的環境中，知識份子能自動覺悟而觸動起對近代思潮的探求，臺灣新文藝終獲得萌芽的生機。如此臺灣文藝與殖民統治是在對立情況下滋長的事實是不可懷疑的。

關於「民族運動」，矢內原提到了「民族資本家」這個名詞，並作了如下的圖表：

資本家 $\begin{cases} \text{內地人} \begin{cases} \text{內地在住者——a} \\ \text{台灣在住者——b} \end{cases} \\ \text{本島人} \begin{cases} \text{依附（從屬）內地人經營者—–c} \\ \text{與內地人資本家對立者——d} \end{cases} \end{cases}$

a、b、c是和官廳結合為同一陣線，利害關係互相一致的資本家。

d是與本島人的中產階級、無產階級相提攜，與「民族運動」站同一陣線的資本家。

從上列的圖表，我們可以看到在日本殖民統治下的臺灣社會，階級的對立與民族的對立是一種交錯形成的複雜形式。「民族運動」在推展的過程中，敵我之間並無明確的界線，在依附統治者以自肥的資本家混雜其中的民族運動裡，破壞、猜嫉和出賣隨時可能發生，文藝的創作在這情況之下，想要劃出一定的陣線是十分艱難的。這一來藝術的路向只好躲進官展的殿堂，祈求學院形式的庇護，壯大了官展的威望，也影響到美術運動多年圍繞演變的趨勢。

「民族資本家」的得力支持者是和他站在同一陣線，互相提攜的中產階級，而中產階級向來是「民族運動」的中堅勢力，也是處處爲臺灣美術運動作後援的幕後功臣。那時候，臺灣土地不像日本只集中於少數人手上，多數的土地所有者是中產的地主階級，他們往往成爲與製糖會社相對立，與農民階級抱共同利益的甘蔗業主（或栽培者），因此他們的民族感情濃厚而有經濟的基礎，是農民組合中有力的成員，也是臺灣社會最能發揮力量的一群人。

　　在矢內氏的記述裡，臺灣「民族運動」是在中產階級的自由職業者領導下產生的：

　　「臺灣近代民族運動的發端是在大正三年十一月板垣退助來臺組織同化會，鼓吹臺灣人與日本人爭取同等的教育機會，要求同等的權利和待遇。後來，板垣在總督府的壓制下離開了臺灣，同化會於大正四年二月被迫解散，但是這種運動卻成爲臺灣政治發展過程中最明確的一個轉機。從此臺灣知識份子，以參與過同化運動的臺中資產家林獻堂氏爲中心行動起來，這是本島人的民族運動的開始。他們向當局請願要求設置私立臺中中學校，爲民族運動發出了第一聲號響。但當局依據本島人在臺灣同化會主旨中『與內地人同等權利和待遇』一則，刪改成『與日本人同等的化育』作爲統治的方針，標榜出新的同化主義來。」

　　「在專制政治的國度裡，凡是有反抗性的政治運動，通常均起始於國外，而臺灣民族運動的先驅者是東京臺灣留學生的一個團體——反對總督專制政治的所謂六三法而成立的六三撤廢期成同盟會，於大正九年出刊機關報『臺灣青年』月刊……。」爲島內民族運動提供了理論的基礎。

　　矢內之論殖民政策用意在檢討得失，雖反對當局的帝國主義，抱的卻是一片愛日本赤誠，因此所舉的例證都針對著實際的現況，站在殖民者的立場來就事論事。他看得出能否有效治理臺灣，其關鍵在於能否以攏絡或或威脅來制服中產階級，所以中產階級成爲殖民政策的重點是必然的。他堅持要以西方民主運動的觀點來看臺灣的「民族運動」，則「民族運動」的本質無疑是以中產階級爲基本利益，向日本殖民統治者進行鬥爭，那麼殖民的方針若能靈活地用上「同化」政策，與中產階級有了適當的妥協之後，打破向來對立的局面，再進而削弱兩族間的矛盾是可預期的。

陳庚金　後街　1927　油畫

　　和「民族運動」息息相關的臺灣「美術運動」，在「同化」政策下，被輸進了一股妥協的暗流，將臺灣的畫壇捲進了無可奈何的漩渦。

　　這時期的臺灣畫壇，官展外的民間勢力，乃建立於有形的幾個美術團體的公開展覽。在幕後支持的是，矢內氏所謂的「與本島人的中產階級、無產階級相提攜，與『民族運動』站同一陣線的資本家」，和「臺灣的民眾文化、政治、農民勞動者運動的先驅者、指導者」，即從事自由職業的教師、醫師和律師。這推動美術運動的在野勢力，與教育會主持下的「臺展」及總督府文教局接辦後的「府展」之在朝勢力，雖然站在對立的地位，但若是從藝術的本質上看，兩邊都沒有表現出各自明確的陣容來，因此「美術運動」成爲殖民政府的「同化」政策中被認爲最可妥協的焦點。

　　也許「民族運動」的先驅者認爲，「美術運動」在政治上的意義要勝過於文化上的意義，即使創作的基本立場未能明確地站到一定的陣線，但所樹起的標幟，起碼已增長了「民族運動」的聲勢。

而日本政府的看法正好相反，儘管民間的美術團體紛紛自立門戶，只要創作的本質仍然是官展系統的延續，則表面的衝突並無礙於「同化」政策的推展。

　　所以說，臺灣現階段的「美術運動」是幸運的，殖民政府因不願輕易打草驚蛇，而縱容其成長。「民族運動」者爲增長其聲威，而催進其繁殖。在這時代的衝突與對立之形勢下，爲臺灣畫壇奠下了近代美術的基石。

四、時代的跡象——「土」與「洋」的交叉路口

　　一九三八年第一回「府展」正緊鑼密鼓即將揭幕之際，臺北的「日日新聞」卻刊出了如下一則新聞特寫：

　　不參加官展的氣勢「對舊臺展作家的忽視」及中間作家群不平之鳴

　　「官辦」的第一回臺灣美術展覽會（指府展）的開幕，逼近於十月廿二日舉行之際，舊臺展中堅作家群中正積極醞釀不出品參加展出的同盟結成，使目前的臺灣美術界形成暗雲低迷的氣勢。於六月十六日發表的新臺展審查委員會規定，及展覽會規定的訓令和告示，顯然忽視了十年有餘的歷史業績而引起全島作家群的注視。上述二規定公佈以來，藝術界即起不平之鳴，審查委員及評議員的名單發表以後，不滿的情緒益發不可收拾。

　　楊佐三郎、李梅樹、廖繼春、陳澄波以及其他數位臺陽美術會會員，於十日下午從全島各地馳集臺北市拜謁龍口町的鹽月畫伯，向鹽月桃甫（西洋畫）及木下靜涯（東洋畫）兩位審查員質詢有關新臺展事宜，表示新臺展的規定即使以美術家之名譽也無法接受，並明朗表明態度：「吾輩藝術家具有依個別之法以彩管報國努力邁

林之助　母子　第5屆臺展特選總督獎

游本鄂　秋　第3屆府展

吳天樹　春之植物園
第2屆府展

進的覺悟」。

　　面對這些同在舊臺展勤苦邁進十多年的中堅作家，這兩位畫伯述及對他們心情的體察及處在與當局中間位置的苦衷，他們誓願對這件事妥為處理使中堅畫家們得到滿足。

　　這些作家對新官展不滿的地方肇因於自開創以來，舊臺展被全然的忽視，也就是說，從開美術展覽都幾乎不可能的處女地，耕耘到現在這種程度的臺灣美術界這一段辛勞，不但被完全忽視，而且搬來與美術展成長形態全然迥異的朝鮮美術展規定，強以無條件地參酌使用，特別是兩規定和訓令之審查委員會規定中有：行政官加入之最高機關之委員會與純粹由審查員組成之審查委員會之間無所區別這點，實不合理。尤以展覽會的規定第三條最受到全面的攻擊，而第三條第二項對無鑑查的規定尤甚。這點被原來的特選級、免審查級等臺灣美術界佔有重要地位的中堅作家所集中反對。

　　以上在臺展（府展）臨開幕前所引起的反對情緒，目前在全島各地沸騰昇起，其發展情勢引起各界的熱切關注。（臺灣日日新聞報，一九三八年十月十八日，陳錦芳譯）

　　從新聞報導的文字推測，千言萬語爭的不外是第三條第二項之無鑑查的規定。上文已提過，其所謂的無鑑查亦就是對「臺展」時代有過汗馬功勞之作家的特別待遇——招待出品，而受此榮譽的幾包括了「臺陽美協」的全體畫家。可惜美中不足的是；受招待的作品不得參與特選的競爭，這一點才真正觸怒了美術界的中堅畫家們。好比向來吃慣辣椒的人，遇上一桌口味平淡的酒席，食來確是索然乏味。對他們說，官展裡沒有了特選，寧不如沒有官展。

　　結果第一回「府展」在滿場怨聲之下草草收場。

　　次年，第二回「府展」時，主辦人終究支持不住中堅畫家所興起的興論的攻擊，將廢止一年的推薦制度又恢復過來。受推薦的畫家是：

　　東洋畫：郭雪湖、林玉山、陳進、呂鐵州、陳敬輝、宮田彌太郎、丸山福太。

　　西洋畫：李石樵、陳澄波、楊三郎、陳清汾、李梅樹、廖繼春、立石鐵臣、松本光治、御生園暢哉。

　　上回來臺主審的山口蓬春和大久保作次郎這次再度重來，其他兩人卻換了松林桂月（東洋畫）和有島生馬（西洋畫）。

　　經評審結果，特選名單如下：

　　東洋畫：野村泉月、張李德和、張麗子。

　　西洋畫：高中常、李石樵、西尾善積、陳清汾、山下武夫、李梅樹、院田繁、岩田清、松ケ崎亞旗、松本光治、桑田喜好、南風原朝光、青田瑞彬、根津靜子、佐伯久、有馬周三。

　　這回「府展」的展覽會場上，很意外地出現了兩幅帶有濃厚南畫風格的水墨畫，這兩幅正是聘自日本的兩位審查員的作品——松林桂月的「幽居」和山口蓬春的「牡丹」。在東洋畫的部門裡，由於它有較往常所見的東洋畫更豐富的水墨渲染，掛在牆上顯得格外的突出。

　　或因為「文展」以來的官展派東洋畫一貫作風的影響，或是由於經呂鐵州、林玉山和陳進傳播回來的日本學院東洋畫風格使然，多年來充塞「臺展」會場的東洋畫盡是以細筆勾形再行上彩的畫風。想是這樣吧，才使偶然出現的南畫令人感到格外的新穎。

　　現在由於它的出現，而且又是東京「帝展」審查員的作品，因

此迫使我們不得不採取另一個角度，重新觀察本以爲已熟悉了的東洋畫。終於令我們探索到似已忽略了的臺灣東洋畫發展的一些線索來：

第一、自從第一回「臺展」臺籍的保守畫家們以傳統的筆畫出來的四君子等遭受冷落以後，使後來的畫家對筆墨渲染的應用失去了信心，尤其是送往官展的作品，更唯恐沾上了它的邊。當「臺展」的畫風逐日步向定型時，筆上的水份也就越來越少而越乾了。

第二、凡技法的形成，得自客觀環境者亦有它必然的因素。臺灣的風土景物，在亞熱帶陽光的照耀之下，輪廓十分清新而明確，且色彩豐富而燦爛。往往易於誘導畫家對自然進行精密的描繪，這一來利用乾筆的作畫方法就較多水份的渲染，易於把握對自然的真實感受，而東洋畫正好擁有這方面的特色。

松林桂月　幽居
第2屆府展評審委員作品

第三、日本官展系東洋畫風對「臺展」的影響當然不可免，而技法的承受又能配合上實際的須要，才足以令原有的內容因技法而獲得適當的歸宿。因此從「臺展」到「府展」的兩個階段裡，這種表現熱帶風物的畫風是美術運動期間的一大特色。

另一件令人意外的是，這次的展出中林玉山和陳進兩人均不約而同提出了以軍用犬作題材的東洋畫。其原因可能由於「府展」以來的局勢，逼使畫家不自覺間往戰爭的跡象攝取畫題。自從水牛聯作以後，林玉山一度改以花木當作繪畫的題材，這回推出的狗群不但顯現出他廣泛的畫路，也展露了他寫實的功力。無疑的，這個階段裡的林玉山是在不斷探求中表現出廣泛畫路的一個畫家。

而陳進也一改往昔那東洋娃娃的美女圖，嘗試以臺灣現實生活作爲題材，這幅描寫母女逗狗的畫面，看來是親切得多了。只是她依然固守著這一代東洋畫家所慣用的構圖，以類似舞臺佈景的安排作爲畫面佈局的要領規格，以致畫面缺少了動的氣勢，使人物在活動中的姿態未能牽出整個畫面之間的相隨相應，雖然平穩，卻有更多令人窒息的靜止。設使在那時候他們能揣摹到中國古來傑出的名畫，又能從中悟得形勢相應牽動的要領，加上本身在寫實方面的功力，則臺灣的繪畫必有更良好的發展。甚至到了戰後亦不難在中國繪畫中自成一支新的流派。

至於西洋畫的部門，「府展」以來亦顯出不尋常的轉變：當我們踏著臺灣發展中的東洋畫的足跡追尋下來的同時，發覺鄉土的風貌正逐年地明晰著，一九二七年林玉山的兩幅「水牛圖」有如一座巍然聳立著的旅程碑，在臺灣新美術運動史中劃出一條邁向民族造型之美的坦途。可是，在同一時候裡的臺灣西洋畫界，卻走著迥然不同的路向，尤其到了「府展」的階段，它的轉變越是明確。「府展」一開始，西洋畫部便顯露出歷年來所沒有過的「洋派」。

其中以陳德旺的「競馬場風光」、李石樵的「兩個女人」、李梅樹的「溫室」和張萬傳的「鼓浪嶼的教會」，往往令不明底細者誤以爲是作者旅歐期間的作品，然而遺憾得很，在當時這幾位裡尚沒有人腳踏過歐州一步哩！

當然，隨著日本殖民文化的侵蝕，臺灣的社會是不自覺地踏著歐化的步伐，但與現實仍然存著一段遙遠的距離。就說畫家爲求更深一層去探取西洋畫家的面貌，以掌握印象派與野獸派的精神本質，然則那無法跨過亦無須跨過的現實的橫溝，使勉強附會的作品馳至「洋派」且止於「洋派」，迷入了畫派而失去了藝術的真實。

本來繪畫是必須在模仿中以求得進步的，對與不對，好與不好

陳德旺　競馬場風景　油畫　　府展中被誤以爲是留歐畫家的作品

的問題，在臺灣新的繪畫尚在起步的過程中也不宜於苛求。奇怪的是「府展」之後，竟然有了如此「土派」的東洋畫，又有如此「洋派」的西洋畫。反觀同時同地展出來的日本畫家有馬原周三的「盲人與孩童」（油畫），與陳德旺等相比照之後，他所畫的三十多年前臺灣的農村與鄉民的面孔，自然更流露出真實和親切。

　　從「臺展」走入「府展」以後的臺灣西洋畫界，由於對西歐近代繪畫有了某程度的認識，便有力求拋開鄉土性的本能反應。因爲在這階段裡畫家感觸到的是鄉土性阻礙了自身對西洋繪畫的深入探求，然而卻忽略了更主要的一點，那就是藝術之所以爲藝術的本質。

　　近代以來，凡受西方文明所波及的地區，在其繪畫的發展過程，這種過渡期間必然遭遇的干擾是不可避免的，「府展」的六年正是映現著臺灣繪畫在這過渡期間裡所面臨的一個漩渦。

有馬周三　盲人與孩童

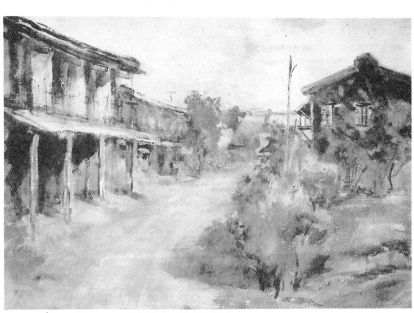

李澤藩　夏之午後　1929　水彩畫　第3屆臺展

五、VIVA　FORMOSA── 一個文藝作家的宣言

呂璞石　製茶之家
1929　油畫

　　時代在轉變著，臺灣知識份子的思想也在轉變著，他們對社會的認知隨著本身思想的轉變而更成熟更有信心。一九二八年以來聚結在「波麗都」喝咖啡談天下事的年輕人，這十年間多少各自都有了不同的成就和遭遇。

　　在畫家裡面，陳澄波旅居中國，在美術教育界工作了四年。楊三郎赴法遊學了兩年，一九三四年回臺後組織「臺陽美協」成為畫壇上的中堅人物。郭雪湖因接二連三獲得「臺展」的特選，再榮獲臺北圖書館十年一次的獎狀，也已晉昇為畫界的名流。洪瑞麟負笈東渡，一九三七年返臺之前，在日本曾是新興美術協會和前衛美術協會的會員，作品多次展出於「春陽」、「東光」、「白日」等會展。他們所全力推展的「臺陽美展」，無疑是當今最強大的在野美術團體。

　　至於張文環（一九〇九年─）和呂赫若（一九一四年─一九四七年）等則熱衷於現階段的臺灣新文學運動。那時候張文環在東京本鄉區西竹町有一家叫TRIO的餐館，一九三二年初和蘇維熊、魏上春、吳鴻秋、王白淵、吳坤煌、施學習、楊基振等人共組「臺灣藝術研究會」於東京，同時辦了「福爾摩沙」雜誌，三期以後合併於「臺灣文藝作家協會」出版之「臺灣文藝」，但只刊出四期就遭日本政府查禁。一九三五年全島文藝作家在臺中西湖咖啡廳召開臺灣第一屆文藝大會，參與者八十二人，張文環是其中之一，會後決意組織「臺灣文藝聯盟」，創刊「臺灣文藝」，編輯分中日文兩部；中文方面有張深切等，日文方面為張文環、呂赫若、楊逵和巫永福，辦到一九三七年八月停刊。這期間有一九三六年楊逵夫婦為中心的「臺灣新文學」雜誌和一九四一年西川滿等之「文藝臺灣」。不久張文環和王井泉等又成立「啟文社」，發行「臺灣文學」季刊，創設「臺灣文學賞」，一九四三年發表首屆得賞人呂赫若作品為「財子壽」。他們都是這一代新文學的中堅作家。

　　此時有王萬得主持「伍人報」，和開印刷廠的周井田相識，一九三一年以後周井田成為「伍人報」的大力支持者。這段期間周井田與在臺的張文環等各走不同的文藝路線，而前者所受到的日本政府之壓制尤甚。

　　王井泉，那位山水亭菜館的老闆，是臺北摘星網球會的會員，一九二四年廈門來的陳凸與在臺的張維賢組織「星光演劇研究社」時，他曾參加演出胡適之的「終身大事」三幕劇。此時臺灣劇運興隆，多屬非營利性的組織，而組織分子悉數是知識青年，以提倡新劇為號召，實則想利用戲劇以提高文化，並啟發島民之政治意識。因各團體直接間接多與當時的「臺灣文化協會」保持關係，因此一般都稱之為「文化劇」。

　　後來「星光演劇研究會」於一九二八年解散，張維賢赴日。兩年後回臺創立「民烽演劇研究社」，在臺北圓環附近設研究班，聘連雅堂講述「臺灣語研究」、黃天海講「演劇概論」、吉宗一馬講「音樂」、楊三郎講「繪畫」、他自己講「演劇史」及「演技」。

　　一九四一年，王井泉、張文環、林博秋和呂泉生等組「厚生演劇研究會」，是年九月二日起五天在臺灣「永樂座」舉行發表會。

演出張文環原作，林博秋編劇之「閹雞」及林博秋編劇之「高砂館」、「地熱」和「從山頂俯瞰街市燈」，由林博秋執導，呂泉生指揮音樂。使用臺語對白，音樂插曲則從臺灣民間歌謠改編。不久受日本當局壓制，遂告解散。

「波麗都」的這群文藝作家雖為數甚少，不足以代表整體，但他們的活動領域牽涉甚廣，因此從他們數年裡的事蹟，約略可揣摩出這一代文藝活動之一斑。如普魯東（Andr'e Breton）、阿波里內（Guillaume Apollinaire）與可克多（Jean Cocteau）之與超現實主義、立體主義的巴黎畫家，「波麗都」的文藝作家們在長時間的相處之後，不同領域的文藝思想得到互相刺激，互相提攜，互相比照的機會，各自都能因而確認自己所處的環境而建立工作的方位。尤其當理念邁向行動的過程中，有了傍系藝術圈的支持，拓展的信心也就愈加堅決了。新美術運動與新文學運動在當時能如此蓬勃地展開，這種聯合陣線所產生的力量是不容忽視的。

對美術家的研究，往往因他們不善於用文字記下自己的思想，必須借文藝界朋友的記載從傍引證，所以把握到的資料較為間接，尤其對臺灣的這一代畫家，想將他們的思想勾劃出較明確的輪廓總是十分困難的。

一九三二年張文環、王白淵和蘇維熊等同組「臺灣藝術研究會」發刊「福爾摩沙」時，曾發表過如下的一則宣言，我們多少能從文中探知同時代畫家思想之蜘絲馬跡：

「……（上略）

鑑於過去歷史，凡是事物屬於新運動者，不論洋之東西及時之古今，大多起端於青年，的確青年是急先鋒，精神充沛，又極勇敢，另一方面又每為貫徹其志氣與強大體力而對事實向前。

可是臺灣改隸業已三十年，政治解放運動，只有十數年，而迄今渠等並無獲得一物。文化運動亦只限在東京的青年學生，也僅開始而已，又以熱情太過，橫衝直撞，缺少考究破壞後之建設，因此終將如忽來忽去的熱病而消滅，倘欲尋求其「文化運動」之功績，只可言打破一些古陋的迷信觀念而已。對於一向的政治運動和文化運動各團體所採取之方針，論其成就尚早，在此暫保留不談，但我們不得不嘆沒有從心所欲，為貫徹目的而順利邁進。惟吾福爾摩沙（Formosa）雜誌同仁，雄心未死，仍欲與同鄉各文藝鬥士協力，靠團體力量，著手恢復這被久閑不顧之文藝運動，而提高臺灣同胞之精神生活。

在臺灣有固定的文化嗎？而現在有沒有？此等疑問時常被提出來。在三百年前，首由福建、廣東兩省移住臺灣之我大漢民族之一群，不消說，完全是中國南方文化創造者之子孫。雖然古有之書畫已殘缺不全，甚至毫無影踪，以漢詩所代表之文學亦衰墜不堪，成為無病呻吟之類。可是吾人在政治上及經濟上得到十全十美的生活一事，雖是第一重要，然而我們更盼望著藝術的生活能更加滿足，故我們非把這衰墜不堪之臺灣文藝重建設不可！

當臺灣被編入為日本之殖民地，人民在這特殊的國情與經濟政策下被榨取得喘不過氣來。而一向留戀於大家族制度、迷信、邪教，被歪曲之末梢的儒教思想，宿命的天命思想與佛教結合之結果，發生諸多精神上的毒害。地理上處於熱帶區域特有之自然環境，民族上有高山民族、臺灣漢人及統治者之日本人三種之混雜，或結合，或對立！

因此雖有數千年之文化遺產，處於特殊情形下之我們，迄今仍未產生過自己的文化，這是一大憾事。臺灣豈即將凋死乎？不，渠等絕非沒有能才，只是勇氣不足。幸好近年來繪畫與雕刻方面已有不少新人出現，開始努力研究，值得可喜可賀。一向被拘束了的漢詩，無疑對偉大思想有綁死之罪，我們亦不能不承認其已不適文學之發表形式。故同仁等常自期許，自立爲先鋒。在消極方面：整理研究從來微弱之文藝作品及眾人膾炙之歌謠傳奇等鄉土藝術，在積極方面：由上述特種氣氛中產生我們的精神，從心中湧出我們的思想及感情，決心創造真正的臺灣人的新文藝。我們尤願重新做起，決不服順於褊狹的政治和經濟，將問題從高遠之處觀察，來創造臺灣人新文化的新生活。且臺灣之地理處在中國大陸與日本之間，臺灣人好比一橋樑，必將雙方文化互爲介紹，藉以貢獻繁榮東亞之文化。

臺灣青年諸君，爲求豐富自己的生活，關於臺灣文藝運動必先靠自己的努力，聯合同志，團結起來，一致奮起，交換意見，互相扶助，創造文藝。要知道臺灣僅只表面美觀，其實十室九空，好比埋藏朽骨爛肉之「白　　」，我們必須從文藝來創造真正的「華麗之島」。（錄自一九四七年「臺灣年鑑」第十七章文化第一節文學）

雖然這只是旅居日本的一群年輕文藝作家的宣言，但是，若說它是臺灣當時文藝界的宣言，亦不爲過。雖然「臺陽美協」在成立大會時，亦曾有過自己的「聲明書」，但這一篇宣言將「臺陽」畫家群的心聲表露得更加徹底。

臺灣新的文藝運動正如「宣言」中所說，其意義在於創造臺灣新的文化以充實全島民眾的精神生活，只有從文藝的道路才能再造真正的「華麗之島」。儘管這只是一個理想，甚至是永不可及的理想，但他們確實是這樣地朝著這光明的目標走過來的，這一代的青年終於豐富而且充實地邁向了他們的老年。

楊造化　街頭　油畫
第3屆府展

六、在「府展」的鏡子裡所看到的——還是「臺陽美協」的畫家

一九四〇年（昭和十五年）值日本紀元二千六百年紀念，所以第三回「府展」特別設置二千六百年賞。得賞人是東洋畫的陳永森和西洋畫的高橋惟一。

至於審查員，這一回從日本聘來的只有野田九浦（東洋畫）和齋藤與里（西洋畫）。在臺之審查員仍舊是木下和鹽月兩人。

特選的畫家：東洋畫有張李德和、李秋禾、村上無羅和陳永森。西洋畫有飯田實雄、高橋惟一、桑田喜好、根津靜子、室谷早子、院田繁和西尾善積。

新推薦的畫家是：高橋惟一、院田繁和西尾善積，三人均爲西洋畫家。

總督賞之得賞人：東洋畫爲張李德和、李秋禾。西洋畫爲飯田實雄、室谷早子。

一九四一年第四回「府展」。聘自日本的審查員是山口蓬春（東洋畫）、山川秀峰（東洋畫）和和田三造（西洋畫）。

特選的畫家：東洋畫有野村泉月、張李德和、林柏壽和高梨勝瀞。西洋畫有新見棋一郎、堀江一郎、飯田實雄、山下武夫和連金泉。

　　總督賞之得賞人：東洋畫爲野村泉月、高梨勝瀞。西洋畫爲新見棋一郎、堀江一郎。

　　一九四二年第五回「府展」。聘自日本的審查員是町田曲江（東洋畫）、吉田秋光（東洋畫）和辻永（西洋畫）。

　　特選的畫家：東洋畫有陳永森、水谷宗弘、林之助和林柏壽。西洋畫家有新見棋一郎、有川武夫、古瀨虎麓、高田豪和久保田明之。

　　新推薦的畫家是：張李德和、野村泉月二人，均爲東洋畫家。

　　總督賞之得賞人：東洋畫爲水谷宗弘、林之助。西洋畫爲有川武夫、高田豪。

　　一九四三年第六回「府展」。聘自日本的審查員是望目春江（東洋畫）和町田曲江（東洋畫）兩人。西洋畫方面僅鹽月桃甫一人獨審。

　　特選的畫家：東洋畫有伊藤稻雄、陳永森、黃水文、余德煌、水谷宗弘、林之助、和石原紫山。西洋畫有宮坂良輔、鮫島梓、飯田實雄、桑田喜好、佐伯久、根津靜子、西尾善積、廣瀨賢二、高田豪。

　　「府展」以來展出地點均在臺北公會堂（戰後改稱中山堂），前後六屆參加主審之審查員共十五人：

　　東洋畫部：木下靜涯、山口蓬春、野田九浦、松林桂月、山川秀峰、町田曲江、吉田秋光和望月春江等八人。

　　西洋畫部：鹽月桃甫、大久保作次郎、中澤弘光、有島生馬、齋藤與里、和田三造和辻永等七人。

　　恢復推薦制度之後，推薦之畫家共有二十二人：

　　東洋畫：郭雪湖、林玉山、陳進、呂鐵州、陳敬輝、宮田彌太郎、丸山福太、張李德和、野村泉月等九人。

　　西洋畫：李石樵、陳澄波、楊三郎、陳清汾、李梅樹、廖繼春、立石鐵臣、松本光治、御生園暢哉、南風原朝光、高橋惟一、院田繁和西尾善積等共十三人。

　　在六年內獲得特選的畫家共有四十七人：

　　東洋畫：薛萬棟、林東令、宮田彌太郎、野村泉月、張李德和、張麗子、李秋禾、村上無羅、陳永森、林柏壽、高梨勝瀞、水谷宗弘、林之助、伊藤稻雄、黃水文、余德煌、石原紫山等共十七人。

　　西洋畫：南風原朝光、西尾善積、佐伯久、院田繁、高橋惟一、張萬傳、山下武夫、高田豪、李石樵、陳清汾、李梅樹、岩田清、松ケ崎亞旗、松本光治、桑田喜好、清田瑞彬、根津靜子、有馬周三、飯田實雄、室谷早子、新見棋一郎、堀江一郎、葉火城、連金泉、有川武夫、古瀨虎麓、久保田明之、宮坂良輔、鮫島梓、廣瀨賢二等共三十人。

　　從以上之推薦和特選的畫家名單裡，可以看出來「府展」以後新出的臺灣籍繪畫人才極其有限：

　　東洋畫方面有張李德和、薛萬棟、林東令、張麗子、李秋禾、陳永森、林柏壽（林之助之兄）、林之助、余德煌等九人。

　　西洋畫方面有張萬傳、葉火城、連金泉三人。

　　而「臺展」期間曾一度有過優越表現的東洋畫家盧雲生、蔡媽達和黃靜山。西洋畫家顏水龍、任瑞堯、藍蔭鼎、洪塗水、陳德旺、洪瑞麟和蘇秋東等，這十個人後來在「府展」的推薦和優勝者名單裡均不復出現。

很明顯的,在十六個年頭的臺灣官展裡,地位站得最穩而且作品又始終保持一貫水平的,無疑是「臺陽美術協會」裡的幾位畫家,就是到三十年後的今天,依然沒有擱下畫筆的,也仍舊是這一批畫家。是壯年以前所建立的績業足以支持其百年不移的意志,還是生年便已貫穿的藝術使命,使其一起步便踏出如此堅決而又響亮的步伐!

近廿年的臺灣美術運動裡,人才此起彼落,不知看到多少顆初昇的彗星,轉眼間卻又消失得無影無踪,這當中能兼得天賦、機運和毅力以奮鬥終生的,只有這少數的幾個人。

一個畫家之能存在於美術史上,乃在於他能否站穩於自己的社會,又能陪伴自己的時代而貫徹一生。將這些畫家的生命聯串起來,成為一永久延展中的生命,這便是一部人類的美術史。

七、在「不動的航空母艦」上—— 烽火中結束了府展

一九三八年「府展」成立之前一年,中日蘆溝橋事變爆發,日本在中國展開全面性的軍事行動。同時在其本國開始進行總動員:九月裡內閣情報部又公開徵募「愛國行進曲」,灌製一百萬張鼓舞軍國主義思想的歌曲唱片。十月,全國電臺播送「國民唱歌」節目,第一回是「海ゆかば」。旋又進行思想控制,因而矢內原忠雄教授之「國家之理想」一文被禁止在「中央公論」刊出,自費出版之「民族與國家」亦遭查禁。不久,又有石川達三在「中央公論」連載的「活生生的兵隊」被禁。一九三九年「電映法」公佈,施行劇本檢閱,製作數限制,外國映片限制,強制上映新聞映片等。同時推出「上海普魯斯」、「上海賣花女」、「愛馬行進曲」、「太平

笹岡了一　晨　油畫

「大東亞戰爭畫展」作品　向井潤吉　影　油畫

「大東亞戰爭畫展」作品　　橋本關雪　戰塵　彩墨畫

洋行進曲」、「空中勇士」等歌曲，流行全國以提高戰爭士氣。「新協」、「新築地」兩公演中的劇團中途受檢舉，並勸告解散。對戲劇開始施行統制，組織御用之「東寶移動文化隊」、「松竹移動演劇隊」等以壟斷劇運。

　　一九四一年，爲擴張政府權限修改國家總動員法，爲限制民間活動又修改治安維持法。情報局公佈矢內原忠雄、馬場恒吾、清澤洌、田中耕太郎、橫田喜三郎、水野玄德等人名單，永久禁止爲雜誌執筆。這一年內情報局在文化圈的控制加緊，演劇聯盟、音樂文化協會等均在監督下結成。並在東北由山田清三郎組「滿州文藝協會」，在臺灣由西川滿組「臺灣文藝家協會」，對其屬地進行文化統戰。十月，東條英機內閣成立。十二月偷擊美國珍珠港，對英美宣戰。

　　日本內閣議決，命名此戰爭爲「大東亞戰爭」。一九四二年日軍大舉向東南亞進擊，佔領馬來半島、菲律賓群島、新加坡等地。同時東京於四月間亦遭受美機空擊，十月開始轟炸臺灣，此時日本已將臺灣全島要塞化，以作爲南進基地。

　　這一年在東京召開「大東亞文學者大會」，宣稱有滿、蒙、華代表出席。又在東京美術館舉行「第一回大東亞戰爭美術展」以陸軍省和海軍省爲後援，展出藤田嗣治之「十二月八日真珠灣」和「新加坡最後一日」等作品。同時在日本橋高島屋也舉行「大東亞戰爭從軍畫展」，展出受派到南洋之隨軍畫家藤田嗣治、中村研一、鶴田吾郎、山口蓬春、福田豐四郎等之戰爭畫。另有「大東亞美術協會」舉行的「大東亞共榮圈美術展」，展出所謂共榮圈畫家之作品。全國流行「大東亞決戰之歌」、「南から南から」和「南方新娘」等歌曲。

　　一九四三年開始，德軍從史太林格勒潰敗，北非洲之德軍亦被

迫降服。義大利無條件投降。南征之日軍正敗退中，故決定學生戰時動員體制，準備徵召學生軍。召開「大東亞文學者決戰大會」，強制封閉文化學院。情報局禁止英美音樂約千餘種，交響樂團演奏限定日人作曲。實行第二次雜誌統合；演劇、映畫、音樂和美術限定各出版刊物兩種。帝國藝術院會員三十餘人與日本畫家報國會會員一九〇人聯合發動建艦資金獻納運動。藤田嗣治和中村研一雙獲朝日文化賞。陸軍省印發決戰標語「進擊無止」五萬份張貼全國各城鎮。文部省召集「日本美術報國會」及「女流美術奉公會」。

「大東亞戰爭從軍畫展」作品
藤田嗣治　飛機場

十一月第一次開羅宣言。歐洲第二戰線成立，日本全國施行城市居民大疏散。

一九四四年內務省制定決戰非常措置綱要；加強學生軍事教育。文部省為徵兵後教員缺乏，特定軍人官吏可免試擔任中小學教員。又「中央公論」、「改造」兩雜誌經數度警告終強令封閉。東京歌舞伎座等十九劇場亦宣佈休業。第三回大東亞文學者大會在南京召開。東條內閣總辭職。

這時情報局發表了美術展覽會綱要，不久「二科展」、「一水會展」、「新制作展」等無宣傳功能之畫會中止舉辦，旋即「二科會」解散。遂大力推展其「聖戰美術」：「陸軍獻納美術展」、「戰艦獻納作品展」等，並於十一月舉辦「戰時特別文展」。

這段期間在臺灣島內的殖民政府於一九三七年起便成立了「皇民奉公會」，強行「皇民化運動」；禁止中文書刊，推行「國語家庭」，改日本姓名和穿著「國民服」等措施。緊接著便是米穀管理法令、食物及日用品配給，獻金運動和徵召志願軍。對島民之管制較其本土尤為嚴厲，以榨取島民之人力物力來配合其軍事南侵之策略。

到了一九三九年又有「捐獻金屬運動」在街坊或鄉村舉行「捐獻金屬報國展覽會」。施行「生產志願兵制度」，凡十八至三十八歲男性一律參加服役。並強令公務人員於星期日參加勞動服務，號稱「勞動護國動員」，農民則組成「義勇報國隊」，青年學生組成「勞動服務隊」。在文學界有「文學奉公會」，以臺北帝國大學的教授為主幹，透過文藝活動發揮其統戰之能事。而美術界則有皇軍慰問臺灣作家繪畫展，「臺陽展」設置「皇軍慰問室」，將義賣款項捐獻陸海軍。

林之助　冬日　1932
膠彩畫

過去曾有日本軍事家明指臺灣為「不動的航空母艦」，大東亞戰爭發動以後，又成為「南進的跳板」。臺灣的金屬、煤、木材、工業化學品、食品和人力等都是軍事南侵補給的主要來源——日本向南擴張的中途站。

一九四二年，日軍大舉南進以後，在臺灣也進行向美術界鼓吹以「大東亞戰爭」為題材的作品展，此時臺灣畫家一來因過慣太平日子，對於與自己無關的「聖戰」沒有好感。二來從「臺展」以後，創作的路線不是寧靜祥和的鄉村生活題材，就是在西歐名家作品中出現過的構圖造型。三來暨對戰爭沒有親身的體驗，又無同仇敵愾的情懷。尤其最令畫家擔心的是，萬一在日本警方的眼中被看出有「毛病」，作品被指為「問題作」時，則下場更不堪設想。當美術家的創作受到政治教條的束縛，強行以政治的要求來喧賓奪主，則其創作的慾念必然低落而畫出來的也盡是失格的作品了。

在這情形下，畫家但求名節保身，不敢奢望表現。因而每每只在舊形式裡點綴一、二象徵戰爭的事物而勉強應付。比如原是一幅

海景，卻在遠處加上一條貨輪，標題指出那貨輪正駛往南洋補給軍需，諸如此類將飛機、碉堡、旗幟和軍車生硬地印入風景畫裡，而成為戰時應景的作品比比皆是。戰後這些作品多經畫家改回原來的面目，想找出這類的資料似乎已經不可能了。

一九四三年的「府展」瀰漫的是戰爭的氣息，終成為殖民統治下最後的一屆官展。

八、藝術一斤多少錢？—— 資本家俱樂部「畫展應援會」

從「府展」到「臺展」的幾年裡，由於畫家經常來回於日本臺灣之間，又加上日本畫家來臺參與畫壇活動，所以臺北和東京中央畫壇的關係十分密切。

據所知有東洋畫家松林桂月、山口蓬春前後來臺四回，有島生馬和梅原龍三郎等西洋畫家也曾在臺逗留過。又臺籍畫家裡如陳進、陳永森、李石樵、何德來、張秋海和劉啟祥等都在東京居留過一段很長的時間，在臺參與「美術運動」的畫家如李梅樹、楊三郎、陳清汾和郭雪湖等也每年到日本觀摩或送畫參加展覽。

所以除了參與當時在臺舉辦的「臺展」和「臺陽展」而外，在東京參加過「帝展」的便有廖繼春、李石樵（無鑑查）、李梅樹、張秋海、陳澄波—— 以上是西洋畫。陳進、陳永森、林之助—— 以上是東洋畫。蒲添生、陳夏雨（無鑑查）、黃清呈—— 以上為雕塑等人。「春陽會」有楊三郎（會友）、張萬傳、洪瑞麟，「一水會」有陳清汾，「獨立展」有張啟華、許武勇等人，幾半數以上的畫都與日本的畫壇有直接的接觸。

那時候「臺展」的規章裡有非臺灣住民不得參加的規定，所以就是定居在東京的人也掛籍在臺灣，每年回臺灣來住段時候。除非像陳進、李梅樹和陳清汾等少數大富家庭，一般人於回臺期間都有地方「應援會」的支持，出售作品或替富豪名士們畫像和塑像，如陳澄波、楊三郎、林玉山、李石樵、陳夏雨、郭雪湖等都是這樣維持著他們的生活。這裡所謂的應援會，事實上也沒有固定的組織，當畫家開個展或團體展的時候，則由某些人士號召起來組成，以後這些人經常向畫家買畫，久之便成為一種義務，不時地在接濟他們的生活，像蔡培火、楊肇嘉、歐清石、張星建、邱坤土等都是畫壇上有力的贊助者。關於應援會的歷史，據說當初是從黃土水開始的，在他崛起之初，社會人士因愛惜他的才華，紛紛聘請他來塑像，於是有黃土水應援會的成立。這時應援會的號召唯獨遭到辜顯榮的拒絕，後來黃土水在「帝展」中屢獲入選，作品為日本皇宮收藏，又為久爾宮邦彥王塑像，成為藝壇名流的時候，辜顯榮才趕快派人去聘他，可是黃土水已經沒有興趣了。

受應援會支持的多數是官展中推薦級的畫家，因此這段時間畫家的生活多數過得很好。從畫的價錢和生活費的比例看來，定價一般都很高。例如李石樵獲臺日賞的時候，雖然尚未考入美術學校，一幅十二號大的油畫已賣到一百二十元。郭雪湖的「圓山附近」獲特選時，為臺灣總督訂購得五百元。後來「臺展」的競爭極烈，巨幅作品大量出籠時訂價已高達千元左右，而獲得「臺展賞」者又能得到獎金一百元。

至於物價，在「臺展」初期剛從臺北師範出來的教員，月薪約四十五元。臺日間的輪船，二等甲艙四十六元，三等艙二十二元。半新舊的二層樓房一千元上下，稍晚也有漲到一千二百元的。中學的學費一期十元（一學年有三期），而一般四口人家每月生活費在三～四十元之間。傳說陳清汾從法國回來後，開了一次個展，將所得之款購得一輛新汽車。因此就算不是出自富貴人家的畫家，他們最起碼的生活也已獲得了保障。

臺灣在日本的殖民統治下，畫壇受日本人的支配在所難免，從美術教育開始，一直到「臺展」成立，畫家走的是日本的美術學校和官展繪畫的路線，「美術運動」期間畫家有足夠的經濟能力，年年往日本遊學，日本的一流大師又經常來臺指導，臺灣的繪畫無疑已成為日本畫壇的旁枝。

再者，繪畫思想雖受「帝展」和「臺展」的約束，卻不受西歐新潮繪畫的干擾，在寧靜中走的步伐總是平穩的，加上「臺展」競賽場所帶來的鼓舞，作品因力求完美而作風容易成熟。畫家生活過慣富足的日子以後，感受性往往就沒有原來的敏銳，這一來便沒有什麼再能刺激到他，啟發他對畫風不應有的成熟產生懷疑，每幅作品就只有在求畫面的美滿中完成了。另外，有這許多應援會的支持，固然可以不愁於生活，但是有錢阿舍的胃口總是帶有點脂粉氣，他們的支援同時也支配了畫家創作的慾念，能夠同阿舍生活在一起的繪畫，好比阿舍生活中所需要的女人，必然是那麼甜那麼嬌，畫家為了生活在這方面也就只好妥協了。

陳永森　山莊　膠彩畫

若追究起日本在野畫會（二科會）的繪畫潮流何以未能輸入臺灣，殖民政府就算是個主要的原因，資產階級阿舍的胃口也是操縱畫運的一股無形的力量。

拿李石樵作例子說，「府展」結束那一年他才三十三歲。在畫家的成長過程中，三十歲之前的摸索階段裡多數嘗試於幾種不同的畫風，也愛探求新奇的潮流，就算沒有觸及西歐的達達和超現實，也會在「二科會」的範圍內徬徨些時候。可是李石樵穩穩地從「東美」走到「帝展」，在學院的寫實畫風裡走過來。如果他的本質就是這麼一種穩紮穩打的畫家，那也不足為怪，可是到了晚年以後，他卻返老還童，寧願再探求一次那不成熟的歷程，從此畫中問題才自由自在地出現。莫非因為早年壓抑下來的許多苦悶，如今解除了「帝展」、「臺展」和阿舍胃口的約束，方才得以呈現。

繪畫的意義如果是由於沙龍式的競爭而鼓勵出來的創作，那麼有一天沙龍的權威崩潰了，或者鼓勵的功能消失了，畫家創作的慾念必然就跟著低落。李石樵到了晚年才從本能裡對沙龍萌生背叛的心，雖然有力不從心的憂慮，但是對藝術的真誠真意在這最後的幾年裡總算有了交代。

「美術運動」的過程中，官展沙龍式的競賽所產生的弊端，李石樵是這群畫家當中少數有知的受害人。凡事都有它過渡的時期，這過渡期的種種弊端到了清楚畢露的時候，它的發展也已到了收尾的階段。以後歷史的潮流將把藝術推向更廣大的群眾，新的弊端當然又隨著另一種方式的競爭在醞釀著，到時候創作的慾念又將受到新的壓制，而人類的繪畫就是這樣在演化著！

第七章　Mouve美術家協會及其畫家們

洪瑞麟　日本貧民窟　1933　油畫

一、夾縫中的畫家—— 接不到棒子的第二代

　　自從一九二七年「臺展」創始到一九四三年最後的一屆「府展」，這期間的畫家因「沙龍」式的競爭，使優勝者能奠定其畫壇的地位。假若畫史單憑這點來論美術運動的功績，則林玉山、郭雪湖、陳進、呂鐵州、陳敬輝、李石樵、陳澄波、楊三郎、陳清汾、李梅樹和廖繼春等十一人，無可諱言可稱之爲臺灣新美術的先驅者。同時由於這些畫家又全數是「臺陽美協」裡的主幹，因此「臺陽美協」在這一段新美術的運動史上，也就愈加地顯露出它的歷史地位。雖說「臺陽美協」與官展之間持有對立的局面，卻也因官展獎賞的光彩使「臺陽美協」披其餘輝而更能自重了。

　　新美術運動的成就，這十一人當中是否每個人都有過汗馬功勞且不去說它，就算帶有幾分幸運，而個個穩穩地坐上畫壇最頂層的前端，這個事實是沒有人敢於否定的。因爲時代的局勢正適合於這類畫家的抬頭：臺灣雖未曾醞釀有繪畫思想的潮流，而「臺展」「府展」之官辦沙龍所建立的聲望，其威信足以捧紅旗下的畫家，使置之畫壇而領導畫壇。不比同時代的巴黎，只有前衛的思潮才能拓展美術的史頁，所以臺灣的沙龍藝術也附帶產生美術運動推展的功能，這是論史者不得不偏重於沙龍之興衰的理由。

　　以此推論，則石川欽一郎、鹽月桃甫、鄉原古統和木下靜涯等四位「沙龍」的倡導人，便自然而然成爲新美術的播種者，從臺北師範到東京美術學校和川端畫學校等這一系列的教育也就成了它的搖籃，至於「文展」和「帝展」則是它的楷模或典範。歸根究底，它是日本殖民統治的社會形態下，文化中蛻變出來之藝術的新形態。

　　被殖民的這個事實是不可否認的，而殖民地的性格業已烙印出臺灣新文化的性格也是不可否認的。因此討論新美術的發生和演展，若忽略了這一客觀的形勢則無法透視到美術運動的本質，也無法掌握文化運動的全面。

　　因「臺展」而興起的一代畫家，他們成熟期的作品與上一代（因襲古法的一代）的臺灣畫家，其作品的路向可說沒有絲毫的關聯。伴隨殖民政權打進臺灣來的新藝術觀，使上一代的繪畫在新生代畫家眼中成爲「拘泥古人和照抄畫譜移花接木」的作品。這一來「臺展」所捧出來的年輕畫家便順理成章地取代了老畫家在畫壇上的地位。

　　原來畫壇上的輩份，由於「臺展」的出現使得藝術的價值觀念有了全盤的轉換之後，輩份的準則也發生了新的調整。老一代的畫家在「臺展」中無法爭得一席之地，其輩份也隨著藝術地位的沒落而受到漠視，終於成爲舊殿堂的遺老。取而代之的一代，則在「臺展」所建立的基業上高踞爲首代的元老。

　　新的朝代自有其新的輩份，而輩份所附帶形成的階級觀念在殖民地的社會中顯得愈加的鮮明：臺北第二師範的班級是一層輩份（臺籍西洋畫家多數出自該校），東京美術學校的班級是第二層輩份，「臺展」入選和特選的先後是第三層的輩份，這三層的輩份在臺灣的畫壇上劃分出層層的等級來，尤其是第三層的輩份更塑造出了某一群人的權威。

　　我們有一句話說「論輩不論歲」。果真如此，則在「臺展」中有所成就的畫家，輩份是這樣決定了下來：在東洋畫的排名裡是從

郭雪湖、陳進、林玉山、呂鐵州和陳敬輝等的順序排列著，而西洋畫裡則從陳植棋、廖繼春、陳澄波、顏水龍、楊三郎、李石樵、陳清汾和李梅樹等順序排名。當然這樣並不就代表了畫家在藝術上優劣的等級，而且上列的數名畫家之間也不見得能顯出清楚的輩份，但如果按排名順序將畫家名字繼續列出，二、三十名下來之後，約十名劃為一組，則輩份之差就顯著了。

舉個例子來說：張萬傳生於一九〇七年與楊三郎同齡，且大於李石樵和陳清汾，但由於他一九二九年才渡日進修，又到廈門美專任教過一段時期，雖然藝術上早有成就，卻因遲至「府展」期間才出人頭地，如此竟被視為是「第二代」的畫家，結果與洪瑞麟、陳德旺和廖繼春等同屬一個輩份。

在東洋畫裡，蔡雪溪本是郭雪湖當初學畫時的啟蒙師傅，卻在郭雪湖入選的第一屆「臺展」中落選了，後來參照郭雪湖的畫風改變了畫路，雖然第三屆以後入選「臺展」，但始終與特選無緣。在「臺展」的輩份下，他永遠沒有郭雪湖等人的地位。又張李德和大林玉山十多歲，但林玉山卻是張李德和的老師，而後者的成就又不及前者甚遠，其晉級為推薦畫家時也晚於前者，所以在「臺展」輩份下也只有成為晚輩。

第一屆「臺展」西洋畫部裡，獲入選的黃振泰、陳日新、蘇新鑑和葉火城等，均是李石樵就讀於臺北第二師範時的上級生，不久李石樵的畫藝精進，在「臺展」中有了突出的表現而擠上了輩份的前排，雖然「府展」之後葉火城也一度獲得特選，但李石樵已經高高在上了。

陳春德　北投公園　1947年　油畫　37.5×45.5cm

這種輩份所以能在「臺展」中被嚴格地建立，純由於「臺展」本身擁有「沙龍」的威望，才足以判定畫家晉階畫壇之先後，而令人信服於輩份的意義。

　　因此由「臺展」的精英所結成的「臺陽美協」，在成立之初便把「臺展」的輩份帶了進來，並且築成一道堅固耐用的門户。等後來的第二代走進這道門户時，已立下了輩份之禮，前輩畫家的領導權則更加的牢固了。如此一九三六年入會的張萬傳、陳德旺和洪瑞麟，只兩年就不得不「因藝術上的意見不合而退出」。在「臺展」的輩份下，第二代是何等不中用！他們只知不合則退的念頭，絕不敢有鬥爭來奪權的非分之想。在文化運動中有「文化協會」在一九二七年少壯派領導之下的改組，卻始終不能在美術運動中成為一個榜樣，莫非是「臺展」的背景太硬了的緣故！

　　第一代的畫家仗著「臺展」之勢，輕而易舉地整垮了他們的上一代。這場勝利是他們一生中最值得驕傲的事蹟。從此在「臺展」的地盤上又經過了十年的奮鬥，終為臺灣畫壇開拓出一個新的時代，而「新美術運動」這時代的任務便落在他們的肩膀上。當其氣已達日正當中的時候，第二代開始零零落落地出現著，然而不但不曾給予第一代產生過什麼不利和威脅，相反的，局勢只允許他們扮演錦上添花的角色，同時更因為有了這群後進者為跟班，第一代的地位便愈加突出了。

　　輩份所產生的階級是這個時代的特色，對先進者的敬重和服從在這時代裡被稱為是一種美德。儘管這兩代之間不論年齡、思想和

行動美術集團第1屆出品　呂基正（許聲基）　鋼筆畫

洪瑞麟　開礦　素描稿

何德來　藝姐　素描稿

技術都沒有顯著的差異，只因第二代進階「臺展」的時間晚了幾年，輩份便奪取了出人頭地的機緣。在殖民地這層層階級壓制下的社會裡，大器是晚成不得的，所謂的第二代，事實上也只是「晚成」的第一代。

年輕時打著反叛的旗幟，看來是多麼激進，曾幾何時大權在握了，也就一變而成爲傳統的維護者。說穿了，真正維護的應該是自身既得的權勢。

那群被稱爲第二代的畫家，雖然有「藝術上的意見」的差距，以自別於第一代。但是今天看來，其作品上所表現出來的差距，實在是微乎其微，絕不像第一代在創立基業的當初，與他們的上一代有著迥然相異的藝術觀，這或許才是第二代長久受制於第一代的原因。

就「藝術上的意見」這一點，在第一代的畫家裡，如果嚴格說來也各持有不同的立場：李梅樹本著對鄉土現實的真實，廖繼春持著對形色感受的真實，李石樵把握的是繪畫理念的真實，這種藝術創作的真實性本來是不可動搖也無法妥協的，只因爲是同一代的畫家，在認清彼此間利害關係的一致性以後，禮讓和容忍的度量在共同的大前提下便發揮出協調的效能，凝結力也就大於排擠力了。

至於第二代，就算他們有心在西洋繪畫的領域裡，從第一代的成就往前再推進一步，但是在作品中所表現的實在太不顯目了，兩代之間藝術觀的差距顯然十分有限，只因爲輩份的關係，使微不足道的差距造成這兩代的矛盾，甚而至無可妥協也無從禮讓的程度。

說來第一代的畫家對日本的「帝展」是太過於信服了，信服到把它當成藝術的理想在追求著。可是第二代的畫家對日本，尤其對「帝展」就沒有那樣認真，至少在心裡已抱有懷疑；藤島武二所介紹過來的是一種什麼印象主義？安井曾太郎到底懂得多少野獸主義……？第一代裡就算有遊學法國的畫家，其實在思想上也只是向日本學習的延長。到了第二代，雖然因戰爭的關係已不再有誰西渡，但是在精神上，由於對日本不能發生絕對的信服，往西歐探求的欲望反而更加迫切。因此若說兩代之間存有「在藝術上的意見」的爭執，相信僅在這一點上是可以明言的。倘有「臺陽美協」事務上的歧見，審畫或掛畫問題的紛爭，那是任何一個美術團體都會發生的事，相信不至於構成兩代分裂的原因。

終戰以後，雖然第一代經過一段時間的沈默，但不久又恢復了應有的威望，此時正是他們發展藝術的壯年期，而第二代卻在烽火中度過了這段反叛的年齡，能妥協的早已妥協，爭不到的也早已看破，如今只有回身往色彩的世界去尋找滿足。

二、從MOUVE到「造形美協」── 第二在野展的興衰

自從一群留法的日本畫家把DADA介紹到日本以後，這個新潮的藝術觀又附帶把它那新潮的命名方式風行於東京的前衛畫壇。

一九二二年起陸續出現了許多引用洋文的美術團體：諸如Action展（一九二二年）、Antiism展（一九二三年）、MAVO意識的構成主義連續展（一九二四年）、KOKI構成派展（一九二六年）、NOVA展（一九三一年）、ZIGZA展（一九三一年）、NINI

展（一九三三年）、JAN展（一九三四年）、LES LILAS展（一九三六年）……。都是西歐近代各畫派如未來、達達、構成和超現實等影響下發生的美術家聯盟。這些主義和繪畫思潮雖沒有侵入臺灣，但是它的命名方式卻受到臺灣畫家的模倣。

於是一九三八年在臺北也跟著有MOUVE美術家協會的出現。畫家張萬傳、陳德旺、洪瑞麟、陳春德、呂基正和雕塑家黃清呈等六人的作品，於同年三月十九日起三天在臺北的教育會館展出，這是他們的第一次製作發表會，從此成為「臺陽美協」以來第二個強大的在野畫會。

對於MOUVE這個字的出處，「臺灣省通志卷六學藝志藝術篇」裡註有：「MOUVE之語，源出於法語，意為『行動』或『動向』。」又說：「據此而推，該集團之藝術傾向，似含有反抗從來之靜的藝術之意。故在意識上，可能與未來派之藝術思想有共通之點。然而視其後來展出之作品，卻與未來派之表現方法大不相同，反而與當時日本畫壇二科展之作風更相接近。」

因此相信MOUVE是法文Mouvement的簡寫。兩年後於臺南公會堂再度展出時，目錄上印有Mouve Artists' Society之洋文，下面又以日文標出「ム　ウ三人展」。曾有人稱之為「動向美術集團」（王白淵之「臺灣美術運動史」）。但忠實於洋文的譯法應為「動向美術家協會」，卻不知這些美術家們如何自稱。

至於展出的內容，相信在當時的情況下想躍出「臺陽美協」多遠是不可能的事。能有與「二科展」近似的作品展出，已證明新起的畫家又往前邁進一大步了。

MOUVE美協成立時，部份會員還在東京學畫。臺灣日本之間，輪船是當時唯一的交通工具，價錢還不算太貴。因來往方便，留學生和臺灣本島內的活動，長久維持著密切的關係，每年都有作品在臺參加展出。在臺北的首次發表會裡，畫家們均能將近年來的最佳作品陳列出來；有張萬傳的「後街風景」、陳德旺的「習作」、許聲基的「辦事處」、洪瑞麟的「東北之冬」、陳春德的「都會風景」和黃清呈的雕塑「面」等，包括油畫、水彩、雕塑、圖案設計、木雕、玻璃畫和速寫等七十餘件。

展出的目錄上有中川一政、楊肇嘉及玉村善之助等名人為文聲援。中川一政（一八九三年－）是「文展」的審查員（當時只是無鑑查），也是「春陽會」會員，當時在東京畫壇是頗具影響力的畫評家。他以「MOUVE展的發起」一文來鼓勵臺灣新畫運的誕生：
「這個展覽會的畫家們已不再以慣常的態度來從事繪畫。
他們的精神和毅力所負起的是對美術、對人生、對時代的關切。
凡有未能極盡此心的繪畫，已無疑是一堆飄浮的雜草。
如今，有這網羅了全島新銳畫家的團體，相信將有一番衝刺！
塞尚如是說：
自然為第一位師父。羅浮宮是第二位師父。
我願在此附加一個第三位，那就是健全的團體。
最後所祈望的是：願MOUVE的同仁充份發揮其鬥志，以達成時代賦予的使命。」（譯自日文）

楊肇嘉在「聲援的話」上所表達的，正如「文化運動」支援者們一貫的呼喚：
「MOUVE的弟兄們以青春、活潑而明朗的心組成了美術團體，其意義是深遠的。

本著純粹創作的精神，以研究的態度爲造形藝術的殿堂打下了最堅固的基石，此雄志值得讚揚。

從畫家方面來說，團體的成立是製造了多一次的發表機會；從欣賞者方面來說，則是獲得了多一次觀賞藝術的機會。總之，這是畫壇的一大進步。

在日本的畫壇上，有能賣畫的畫家和不能賣畫的畫家，他們之間是截然不同的。而悲哀的是不能賣畫者往往因其超越的藝術才華，以致使常人不能理解。

我們常爲藝術文化氣氛的稀薄而深感不幸，如今我等將帶著感激的心情來期望年輕人努力的成果⋯⋯。」（譯自日文）

另外，MOUVE的畫家們也把自己的態度表白在兩則「MOUVE規約」裡：

一、吾等恒以青春、熱情、明朗爲首要目標來互相研究。

二、研究作品之發表，不限時間與回數，隨時隨處由全體或部份同仁舉行之。

雖然他們只稱它爲規約，實則在當時臺灣的畫壇，若稱之爲宣言也不爲過。

因爲它所提出的是對美術的一個新的態度，與官展和「臺陽展」的不同，在於MOUVE是研究的而非表現的團體。一反從來畫家爲了趕每年一度的展出而勉強完成作品的態度，僅將有發表意義的作品來舉行展出，不作時間和回數的限制，也不以全體同仁來舉行年展。因而充分表明了這一代畫家是在不斷探求中成長著的。在探

張萬傳　第六水門　油畫　49×60cm

求的過程中，作品本無法強求年年有階段性的成績足以發表，若循著年展作規律性的活動，則創作無異成為週期性的生理反應，不然就是供應定期市場的趕集之所須，藝術的生機必然被迫成為操縱中的機械運動，而喪失了人性心靈的自然反映。「臺陽」畫家的風格是何其完美，然而風格的演變又何其緩慢，作畫之初或偶有新的構想，但是在提出展覽會場之前決定性的幾筆，又把畫面修整而回到原來的既成觀念裡，因而畫會的同仁年年以老面孔來見一次面，看到的還是去年配的那個畫框。「MOUVE」的畫家應已看出週期性年展所產生之必然的呆滯和困境，因此企圖以自由發表的形式來突破這道危機，可惜他們雖然如此真誠，時勢卻沒有給予足夠的機會，只一次的動亂便已慌了腳步。那建設性的「宣言」如今也只是紙上的文件。

張萬傳、洪瑞麟和陳德旺本來已是「臺陽美協」的會員，一九三八年三月MOUVE首屆展出之後，也就退出「臺陽美協」了。但同年四月陳春德受「臺陽美協」推薦為會友，兩年後終成為會員，和呂基正兩人同時退出MOUVE美協。看來當時的畫家雖然為爭取多一次展出的機會而成立畫會，但「臺陽」與MOUVE之間卻抱著對立的姿態，不允許有雙腳踏雙船的畫家。

陳春德和呂基正退會以後，MOUVE又邀請在東京的雕刻家陳夏雨和臺南的謝國鏞兩人入會。一九四○年五月十一、十二兩日在臺南市公會堂舉行張萬傳、謝國鏞和黃清呈三人的聯展，稱為「MOUVE三人展」。展出的作品有張萬傳的油畫十五件、黃清呈的雕刻（胸像）六件、油畫八件、謝國鏞的油畫十二件。在南部的地方人士歐清石、林進生、邱坤土、顏春芳、沈榮、謝國源、廖繼春等支持下，獲得一次相當成功的展出。

一九四一年第七屆「臺陽展」為了設立雕刻部，把陳夏雨又拉了過去，同蒲添生和鮫島臺器合為「臺陽」旗下的三個雕刻家會員。這時候黃清呈的雕刻在日本雕刻家協會得獎，名氣該早為「臺陽協會」所知，卻沒有與陳夏雨同時接受「臺陽」的邀請，相信是由於留日期間和陳德旺等關係特殊的緣故，一時不易受「臺陽」所動心。「臺陽美協」憑其人多士眾，又有長久的歷史和鞏固的基礎，不時向MOUVE美協挖角，除非像黃清呈那樣自己能夠站得住的角色，或如張萬傳、洪瑞麟、陳德旺已決心擺脫「臺陽」者外，凡初出茅廬的年輕人是難能抵擋得住「臺陽」的誘惑的。

對這個階段的是非，如果將道聽途說的一一列出，無疑也是一部長達萬言的野史，但多數的畫家對這些事都絕口不談，往往以「藝術上的意見不同」而一語蓋過了。

想當年「臺陽美協」創立時，蔡培火和楊肇嘉等曾熱烈地支持過，希望的是他們能在美協的陣營裡撐起一支「民族運動」的戰旗。但是從畫家自己的口裡透露：「臺陽」的成立不過為了爭取多一次的展出機會。以「民族運動」的意義來說，MOUVE美協能與「臺陽美協」聯合站到和「臺展」對壘的陣線來，是「民族運動」的一支生力軍；從爭取多一次展出機會為目的來說，MOUVE美協的成立更為畫家的作品提供第三個展出機會來，是臺灣畫壇上新闢的一個園地。不管對外對內兩邊的立場是完全一致的，理應拿出手足之情攜手向前，可惜卻因「藝術上的意見」以及另外不可明言的種種緣故產生了不和諧的局面。MOUVE的成立雖不能視為是「臺陽美協」的分裂，但後來演變的結果，與分裂後的情形並無兩樣，從

大致看來，「臺陽美協」雖然在野，但較之MOUVE則更偏向於官方的「臺展」。到了終戰之後，「臺展」的畫家終於成功奪得「臺展」的大權，取代了日籍畫家在官展中的席位而成爲「省展」的主人。

MOUVE三人展後，日本與英美之間的關係已惡化，公開禁止各界使用西洋文字。MOUVE美協被通令取消名稱後，便無意堅持原有的陣容和規約，遂自動解散，以剩餘的班底聯合退出「臺陽美協」的顏水龍，加上范倬造和藍運登兩名新銳另組臺灣造形美術協會。

大體上說來，「造形美協」是MOUVE的延長，張萬傳、洪瑞麟、陳德旺和黃清呈等四人，這幾年來已是難分難解的死黨，又有元老派的顏水龍前來坐鎮。正如中川一政所說的「健全的團體是第三位師父」：有過「七星畫壇」和「赤島社」失敗的教訓，才有後來健全的「臺陽美協」。如今也是一樣，「造形美協」已有過MOUVE時代的滄桑，不能同甘共苦的動搖分子已不復存在，新的結成無疑是個充滿信心的團體。

這個團體終於一九四一年三月一至三日，在臺北市教育會館以嶄新的姿態出現於臺灣的畫壇。

展出的作品是：油畫五十件、雕刻二十件和工藝五件（二十餘種）。計有范倬造之木雕「羅漢」、「山地青年」等十三件，黃清呈之雕塑「邱先生」和油畫「婦人像」等十件，顏水龍之油畫「北海公園」等六件，及實用工藝試作「竹製客廳用椅」和「草製手籠（手提包）」等五件，藍運登之油畫「裸婦」等五件，洪瑞麟之油畫「作業」和廣告畫「增產」等九件，謝國鏞之油畫「安平風景」等四件，陳德旺之油畫「淡水風景」等八件，張萬傳之油畫「臺南風景」等十七件。

黃清呈　面（行動展第1屆聯展）　1938

藍運登　裸婦　油畫

展出期間，臺北的各報陸續刊有消息和專論，這當中有筆名T.
S生寫的「關於臺灣造形美術展」一文，對展覽的內容作較詳盡的
評介，以下是全文的翻譯：

「通常我們對作家的要求乃在於作品，尤其是作品的動向。在
此原則之下，已看出了臺灣造形美術協會這個團體在不斷變動中尋
求某一目標的意圖。即使個別的作品難免有其瑕疵，這也是努力於
探求中所不可避免的事實。會員諸君對於認識時代又欲生存於這個
時代──即一方面考慮非常時期的國情，另一方面肩負藝術家使命
的悲壯決心。我們期待於目睹美術的新鬥士們，為了發揚文化及日
常生活所必需的工藝品之製作及構思的精進而更奮發向前。本島原
先就有工藝品的生產，但對於我們的生活不一定合適，畫家之參與
生產業者，且為其操縱改善的雕刀，使現代人的生活配合於藝術家
所確認的時代，將文化帶向更新的境界。

洪瑞麟　礦工
油彩

巡覽會場之後，個人的感想是：第一展覽室的諸作生氣蓬勃，
對細節的苦心經營令人感動。以柔和色彩的教堂為背景的「火雞」
雖謂為未完成之作，但色彩調和、層次分明而畫面安定。「廈門風
景」及其他小品又有其不可言傳的美感，整體說來也許暗了些，但
色彩對比甚佳。「傷兵慰問」是幅速寫，勇士們個個精神奕奕，興
味極深，勇士們精神上所獲得的慰藉可想而知。顏水龍君久違的油
畫作品，其明朗的色調及輕快的筆觸又再度呈現眼前。作品中華北
與華南兩地的不同風情被畫家清楚地表現了出來，殊為有趣。「北
海公園」等兩幅巨作，多少帶有苦味，而「廈門風景」等二作的氣
氛又十分爽朗。接著是顏君實用工藝品精心設計和製作；將原有的
物品美化，加入實用的條件，竹器家具在簡素中表現了美感。雖說
是第一次試作，這套家具卻頗與現代建築相調和，且價格便宜，極
合非常時期之家庭生活使用。

第二室有陳德旺君諸作，對其匠心實令人感佩，其「淡水風景
」乃最優秀之作品，因構成設色均優的關係，與其他作品相異其趣
。對於量的表現，「夜之肖像」及「臺中風景」可為代表。「公園
風景」也滿有陳君的特點，「船」也是佳作之一。

謝國鏞君展出很有生氣的作品，不論量感或色彩都有獨到的境
地。「廢墟」雖為小品，卻是謝君得力之作。「習作」是幅試探之
作，與之相較，「安平風景」乃對照貼切，捕捉得住實在的描繪，
有塞尚之風，若能減去些草原之綠色，也許效果更好。

黃清呈君因為是雕刻家，對量之處理很得要領，如「婦人像」
筆法的運用效果極佳。「赤衣」肖像也是佳作。

洪瑞麟君從其職位而引發其了解與表現礦夫生活的欲望，在「
做工」一作裡，攝取群像為題材是極困難的事，而洪君卻能克服。
另外「礦夫們」及「礦夫的臉」雖為小幅作品，但技巧精練。因洪
君生活與礦夫結緣，無形中成為一個繪畫的風格，我們期待他有更
佳的作品發表。

初次看到藍運登的作品，驚訝於他那大膽的筆觸，色調明快的
「裸婦習作」顯示著他學習的過程，而「坐像」卻更耐人尋味。藍
君無疑是有前途的新銳。

向來雕刻在本島是不多見的，但這次卻珍奇地有機會與質地優
美的木雕相接觸。

范悼造君的作品初次展現於臺北，殊為可喜。范君作品中有能
撞擊觀者胸懷的大塊雕面。「阿美族」一作，雖代表地方性美感的
存在，就雕刻美的角度而論也是超凡的佳作。另外「羅漢」、「彭

先生肖像」及「勇士像」也都是傑出之上品，我們不能不承認范君是個有實力的新進雕刻人才。

至於黃清呈君的立像，實爲多年來臺灣不可多得的一流雕刻作品，它具有典雅的格調。而「頭像（一號）」亦頗能耐人尋味，其構成及立體的本質，表現得淋漓盡致。

范、黃二君今春將步出美校之門而自立，深信臺灣將來之雕刻界必能倚以重振。順此祝福諸君，奮鬥不懈。（吳登祥翻譯自日本）

從這則以報導爲主的評介文章中，得知當時論述繪畫作品者多數是嘉勉重於批判，鼓舞繪畫工作者從事創作的勇氣和興趣。因此對作品不施以苛刻深入的要求，也不忍於提供更完美的發展線索，唯恐阻塞了作家放膽直前的信心。而文中一再提及「量」的問題，相信這是「造形美協」多數畫家所共同追求的重點。

此後，「造形美協」的同仁又在臺南「望鄉茶室」舉行一次速寫展覽（共三十餘件）。因戰爭的關係，和「臺陽美協」一樣，直到戰爭結束都不再有展出的活動。

一九五四年七月間有「紀元美術展覽會」出現於臺北博愛路「美而廉餐廳」三樓的畫廊，參展的畫家有洪瑞麟、陳德旺和張萬傳等人，此後幾年又連續展出多次便消逝了形跡。

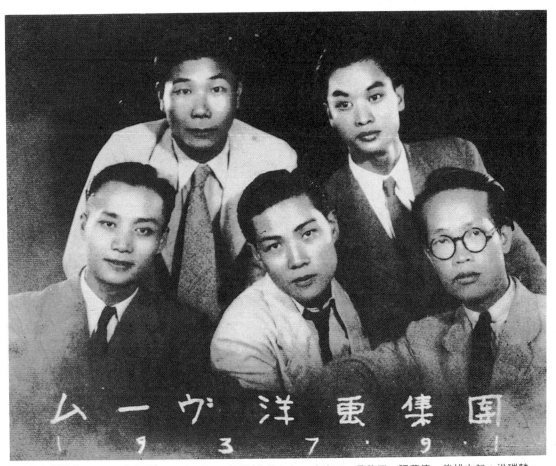

行動美術團體（ムーヴ洋畫集團）1937年9月1日留影（前排左起：陳德旺、呂基正、張萬傳，後排左起：洪瑞麟、陳春德）。

三、「到勞動裡去會見祂——藝術」——伴著炭塵、污氣和汗臭的畫家洪瑞麟

　　自從東京美術學校於一九三○年廢止特別學生制度，不再降低錄取標準以吸收來自中國、朝鮮和臺灣的學生之後，臺籍畫家進該校就讀的因而大量減少。除了三度應考才獲錄取的李石樵外，似乎只有西畫科的廖繼春和雕塑科的陳夏雨、范倬造和黃清呈四人。因此，後期到日本的畫家都在川端畫學校和本鄉繪畫研究所學畫，如張萬傳、陳德旺和洪瑞麟等。後來洪瑞麟和陳春德進了日本帝國美術學校，該校改稱武藏野美術學校後，又有張義雄考入洋畫科。此外金潤作進大阪美術學校和徐藍松進多摩美術學校。這批接近大戰爆發之前東渡的畫家，已不像早期留日者能有安祥優裕的日子，學成之後也沒有充份的時間在臺灣的畫壇上站定腳，一陣烽火便把整個的時代都改變了。

　　對留日習畫的臺灣青年來說，一九三○年確是一個重要的分界，「東美」的新舊制度把這一批畫家劃成前後兩代。前一代撐起新美術運動的大旗，搶盡了畫壇的尊貴和榮耀；後一代既不願搖尾乞憐，也無法自立門戶；既趕不上搖旗吶喊的時代，也無力於拓展新的時代。太平洋戰爭爆發後在轟炸聲中度過了青春，一顆反叛的心在烽火中陪葬了。

　　張萬傳、洪瑞麟和陳德旺約在一九二九年秋到達東京，經陳植棋代爲安排住所之後，便和李石樵一起在川端畫學校和本鄉繪畫研究所裡練習素描。兩年後，李石樵考入東京美術學校，洪瑞麟進了

礦工畫家洪瑞麟和他的礦工畫。

洪瑞麟　礦工　水墨畫

東京帝國美術學校，而陳德旺和張萬傳則在吉村芳松私人畫塾從吉村學習油畫。

　　洪瑞麟（一九一〇年－）家住臺北市日新町（今日新國小附近）。到達東京時年僅十九歲。在這之前，曾在臺北的「大稻埕洋畫研究所」跟石川欽一郎學了兩年水彩畫。來日之後先進藤島武二主持的川端畫學校洋畫部和岡田三郎助的本鄉繪畫研究所，學習人體和石膏像素描。次年考入剛創校不久的武藏野帝國美術學校西洋畫科，教授中有伊原宇三郎、海老原喜之助、熊岡美彥和清水多嘉示等人。那時三十四歲的清水多嘉示（一八九七年－）於兩年前剛從法國回來，其西歐現代美術的見地曾給予洪瑞麟很大的啟示。洪瑞麟回憶說：『清水多嘉示曾留學法國，是羅丹弟子布爾德（Antoine Bourdelle一八六一年－一九二九年）的學生。他一再強調塞尚的分析道理和造形的重要；反對印象主義者忽略物質實體表現，只對光線色彩作膚淺的描繪。他說，畫家就像建築師一樣，畫面必須一磚一石地架構起來。』清水融合塞尚理性繪畫觀念與布爾德柔美（應稱之為剛美——作者按）雕塑的畫風予洪瑞麟很大的啟示，使他回過頭來（洪當時曾加入年輕畫家的『日本前衛作家俱樂部』－作者按）嚴肅地建築自己的畫面。（「炭坑畫家洪瑞麟」－廖雪芳）

　　一九三〇年以後的幾年內正是日本普羅文藝的全盛時期，到了三七年在政府的推動下又興起了「戰爭美術」。雖然洪瑞麟參加了趨向前衛藝術的「新興美術家協會」（一九三七年舉行第一回展），但是因為普羅美術的感染，使他日後逐漸傾向於表現現實社會中勞動者的生活動態。

　　留日的十年間，他的作品數度展出於「春陽會展」、「東光會展」、「白日會展」和「新興美術家協會展」。一九三六年三月與張萬傳和陳德旺同時被「臺陽美協」吸收為會員，並參加第三屆「

臺陽展」，出品「群眾」等五件油畫，一九三八年，因藝術上的意見不合而退出。這一年，他結束了在日本的學業，回到臺灣來。

　　MOUVE美術家協會就在他回臺的同一年成立。不久經「大稻埕洋畫研究所」時代的先輩倪蔣懷之引介，在瑞芳礦場謀得一份工作，從此在臺生計暫時安定了下來，卻萬想不到就此成為終生的職業。從挖煤工人、管理員、礦長以至退休，地平線下的生活使他感到「我愈來愈發現礦工們坦率無偽的種種人性表現，那樣契合我的心靈，使我時時刻刻想揮動畫筆，迅速捕捉下來……。」（炭坑畫家洪瑞麟」－廖雪芳）以後的三十幾年，礦坑裡的生活成為他創作的源泉。

　　這三十幾年裡，不知洪瑞麟看到多少煤氣爆炸礦坑崩塌的現場。他的色彩能捕捉得住多少為明日的一口糧而走進礦坑者的心情。他那學院訓練下的線條能掌握到多少黑暗中和著炭灰、污氣和汗臭的體軀的動態！縱使他的畫筆能把低人一層的卑微的勞動聖潔化又莊嚴化，但那做炭坑過活的人可在乎這些。他們在乎的應該是今日能平安的走出這個坑道，在乎是明日的一口糧，在乎的是他們的孩子不要再來鑽這個坑道吧！

然而，他特別喜愛泰戈爾詩集中，關於勞動者的一段詩：

　　放棄這種禮讚的高唱和祈禱的低語吧！睜開你的眼睛看看：上帝並不在你面前啊！

　　祂是在犁著堅硬土地的農夫那裡，在敲打石子的築路工人那裡；無論晴朗或陰雨，祂總和他們在一起。他的衣服上撒滿塵土，脫掉你的聖袍像祂一樣走下佈滿塵土的地上來吧！放下你供養的香和花，從靜坐沉思中出來吧！你的衣服變得襤褸或被污染，又有什麼

洪瑞麟　礦場一景　1942　鉛筆素描

洪瑞麟　礦工　26.5×34cm

關係呢？到勞動裡去會見祂，和祂站在一起，汗流在你額頭。

　　如果藝術就是詩中所指的上帝，那麼這時候的「臺展」正是畫家們以香和花來供養的聖堂。走進了這聖堂的人，有誰肯相信「上帝並不在你面前」，而去「放棄這種禮讚的高唱和祈禱的低語」。

　　當初，洪瑞麟也只為了生活，才以「又有什麼關係呢？」來說服了自己。這樣地，他「到勞動裡去會見祂，和祂站在一起，汗流在額頭」。慢慢地，他相信了，「祂是在犁著堅硬土地的農夫那裡，在敲打石子的築路工人那裡」，在暗無天日的坑道中做炭坑過活的人那裡，「無論晴朗或陰雨，祂總和他們在一起」。

　　這才發現到長年來所追求的藝術，原來「祂的衣服上撒滿塵土」。如今，他已沒有選擇，從容「脫掉他的聖袍，像祂一樣走下佈滿塵土的地上來。」

　　然而，這時候在臺灣之所謂的「新美術」，從建立之初已供奉在神聖的殿堂裡。用以作獻禮的香和花，所代表的是社會上新知識

階層的愛美的心。藝術是在「禮讚的高唱和祈禱的低語」中所呈獻出來的一塵不染的純潔，畫家面對著靜物、風景和裸女，一筆又一筆地揮去畫布上的塵埃，憑著對美的信仰，第一代的畫家以「臺展」爲神聖的殿堂，建立起不可侵犯的權威。

陳德旺　手鏡　1944
第 3 屆台灣造型美術展作品

在成群的畫家走進西洋而迷入西洋的時代裡，李梅樹和藍蔭鼎兩人，對藝術有再回歸鄉土的抉擇；顏水龍把回歸之後所發現的鄉土美，體現在實用的工藝上；而洪瑞麟的雙足踩進了地平線，從對鄉土的體認深入到被漠視了的人群。他的精神從沙龍藝術的殿堂一步接一步地「走下佈滿塵土的地上來」，這是摒棄了「臺展」奪目的光彩和喧嘩的掌聲之後，所看到的一條在臺灣土地上默默蔓延著的藝術的根。

郭柏川畫的是人間外淨潔不染的天地；李石樵畫的是精心擺設的靜止的人體；陳進畫的是舞臺上劇情中的一景一幕。他們的藝術是昇華的、是過濾的、是陳列的、是傍觀的、是品味的、是玩賞的……。他們的藝術在官展的殿堂中散發著異彩光芒。而藍蔭鼎所作的，只是從殿堂外的庭園裡揀出屬於臺灣的石粒來砌成鄉土的小徑。李梅樹便在這道小徑上栽培了樹蔭，顏水龍則趕來敲敲打打地修築房子鋪建小橋，隨後洪瑞麟帶來了人群，使它成爲人間的社會。雖然殿堂裡的和殿堂外的都是畫家，但接觸的是截然不同的世界，所以用的也是不同的語言。

因爲洪瑞麟的畫是從礦坑裡挖出來的，所以佈滿了煤塵又拌著挖煤人的汗臭。畫家親臨現場所捕捉來的動態，以及速寫時所體驗到的真實感，在移植到油畫布上的時候，線條雖然粗鄙殘缺，卻是活生生的表露著在地下層活動中的生命。對此作者甚至不忍加以修改，才讓它如此直接地展露著。那擁擠的線條帶著沾滿污泥的色彩，若非洪瑞麟對描繪的對象有更深一層的參與，勞動者群體的動態也只是舞臺上的一幕假景，畫筆所帶出來的語言也只是演員們的一句對白。

洪瑞麟的畫筆長久守著一個特定的題材，當這題材發展到相當的階段，所探求的必不是純粹藝術的問題，而是人世間的問題，這個問題單獨在畫面上始終得不到圓滿的解答。畫家手中的畫筆對現實無可奈何的時候，不是藉杯中的葡萄美酒使自己沉沉入睡，去重拾田園的美夢；就是再度去相信那殿堂中上帝的存在，來祈求造物者的庇護。這或許就是歷來畫家的筆不敢觸及現實的原因吧！

四、在走不完的路上走向傳統的西洋畫家

── 「在野」的畫家陳德旺

有一句話說：「留學歐洲的畫家，回國之前如果路經日本，可千萬別去看他們的畫，因爲看了會看壞眼睛的。」

這話說來雖然也太肯定了些，但仔細想想還是有它的道理。西洋美術傳入日本有時真快得驚人。沒多久之前巴黎展出來的新藝術，日本已經有專文在介紹了，之後便也產生了同宗同派的畫家來。巴黎是在它特定的文化背景之下演展過來的新藝術，它的出現必有一段探索的旅程，這旅程的痕跡與成熟之後的光芒是頭尾一氣的。日本以承受的方法移植了西歐藝術，它的出現沒有過探索只是倣效和演練，又加上一番粉飾的工夫，使它看來也那麼像日本。藝術最

尖銳的理念那經得起日本人手裡的一番虛飾和演練，結果什麼好看的東西都給湊合起來，終讓脂粉姿色淹沒了原來的精神本質。所謂的「看壞眼睛」，指的就是那令人受騙的虛飾的美吧！

難道當時第一代的臺灣畫家全受騙了？這個問題難於澄清，也難以劃出受騙與否的界線，但至少是沒有人站出來堅決否定過吧！

到第二代興起時，否定的痕跡雖未顯著，但多少他們對此已有了懷疑，而陳德旺正是在這懷疑中成長的畫家。

陳德旺（一九一二年－）是臺北市人，家住永樂町（迪化街）。小時候父親在銀行當董事，家裡又開有銀樓，算來夠得上是富裕家庭的出身。他對美術的興趣開始於中學時代，所以就讀臺北一中（今之建國中學）時，便進了倪蔣懷的大稻埕洋畫研究所」從石川學畫。那時陳植棋是臺北第二師範的學生，常到研究所來，有時也幫忙石川指導，因愛惜李石樵、洪瑞麟和陳德旺等人的才華，常給予開導和鼓勵，遂建立了很親密的友誼。後來赴日留學，不時以書信勉勵他們早作留學準備。一九三〇年陳德旺來到了東京。陳植棋又奔跑安排住處和入學，並介紹認識吉村芳松。以後陳德旺也進吉村畫塾成為吉村的學生。

儘管這時代臺灣的西洋畫家們到後來各有不同的發展，但大多數在初學過程裡均受到以下兩人的指導；最初在臺北時，從石川學畫於臺北第二師範大稻埕洋畫研究所。到了東京，則受吉村指導或進他的畫塾習畫。石川和吉村對臺灣之新美術有如此密切的關係，倪蔣懷和陳植棋是建立這關係的媒介人，而陳德旺是這一系統下出身的新銳。

陳德旺除了在「川端」和「本鄉」練素描，後來又進了「二科會」畫家安井曾太郎、有島生馬和熊谷守一等人主持的二科會研究所。「二科會」乃「文展」少壯派畫家以反保守官僚組織為宗旨所組成的對立於「文展」的在野團體。這種「在野」的藝術觀和「在

陳德旺　南國風景　油畫　參加第４屆府展作品

野」的精神對陳德旺的影響顯然是深厚的，尤其面對「臺展」等「保守的官僚組織」，他已在這期間培養成背叛的精神。

陳德旺到達日本時，「二科會」已經有十五年的歷史，是畫壇上在野團體氣勢頂盛的時期。這種在野的勢力其藝術態度和發展的路向，約略可分爲三支：

其一是：主張朝二十世紀主觀主義的西歐繪畫潮流邁進，並迅速求消化發展，以期向先進國之現化繪畫迎頭趕上。

其二是：反對表面形式的求新，而主張從畫家個人內發的欲求作出發點，循寫實主義的途徑，讓藝術自然發展，不必強求西化。

其三是：前二者之綜合立場。但在技術上主張使用外來的油畫技法，同時融合以日本人的傳統感覺和國民性格，以此爲基本態度來發展未來之日本新藝術。

陳德旺　靜物　油彩

以上三種發展路向，「二科會」走的是第一條，接受西歐主觀主義求消化發展的方向；而朝第二條自覺的寫實主義路向的是「草土社」，第三條日本民族主義洋畫的是「院展」洋畫部、「春陽會」和「國畫會」等。

「二科會」對西歐現代繪畫所持的態度，因陳德旺進入二科會研究所而受其感染，因此對「帝展」系統的繪畫觀，陳德旺早年時代起便埋下了叛變的種子。回臺之後，他個人性的理念越加顯著，對繪畫的主觀便越加增強，當年輕一代捧著「臺展」視之爲晉陞畫壇席位的門徑時，陳德旺已不再爲之所攝服。尤其「二科會」的「在野」精神，鼓動著他退出和「臺展」一樣保守而且官僚的「臺陽美協」，相信這是所以促成MOUVE美術家協會誕生的主要因素。

早期留日的臺籍畫家，在「特別制度」保護下能順利跨進東京美術學校的大門，這是幸運的。然而，美術學校的傳統和體制夾持它長年以來與「帝展」的關係，進來的學生個個因低頭懾服於官方的「帝展」，而浸淫於「帝展」系的繪畫形式裡，結果「帝展」系統所影響下的畫家，藝術觀與西歐前衛繪畫的根源從一開始便已斬斷了。這無非也是他們的不幸。

陳德旺的不幸在未能趕上進「東美」之門，手握的線索（回溯西方根源的線索）雖然單薄，但幸而未被斬斷。回臺以後，因有線可循，遂又在反省中尋回到西歐藝術的根源，經過一段時間的反省後，日本那無可懷疑的權威便在他的心裡開始崩潰了。

從此，他的心邁向西洋比誰都來得更殷切，他雖深信「日本和臺灣一樣，沒有西畫傳統。」（「探究繪畫本質的陳德旺」方雨——「藝術家」第二號）可惜自己也只是住在臺灣的人，對西洋又能怎樣呢？他幸運的能握得一根未被斬斷的傳統（西洋畫的傳統），然而握住的那隻手卻並非西洋。當索與手兩相對照時，「洋」與「土」之間顯然分辨了它的異質，除了無可奈何地癡望，還能如何？這莫非又是第二代的不幸。

不過深入體會西洋繪畫是一回事，藝術的創作卻又是另一回事。傳統是一條線下來的，陳德旺也說：「傳統好像一條鍊子，是一圈接一圈串起來的。無論表現方法是新是舊，事實上都同在一條鍊子上。」他舉這例子時，比的雖是西洋，但用它來比作臺灣的美術也一樣的恰當：「無論世代的新與舊，事實上都同在一條鍊子上。」

較之第二代，第一代的畫家對藝術的思慮是狹窄而又遲滯些。可是，卻因而走出了穩健的步伐，他們的天下雖然不大，卻是自給自足。而第二代，尤其是陳德旺，他們的熟思遠慮使自己裹足不前

，永遠打不完的基礎，爲的是更忠實於西洋繪畫的傳統。因此等第一代把棒子傳下來時，伸手接棒的卻是第三代。

第一代的畫家推翻了固守四君子的倣古畫家，建立起以寫生爲宗旨的「臺展」美術。但一時的取代並不就等於永遠的權威，它也一樣等著有人來推翻。可是第二代上來時只蹉蹉就走了，更沒有建立起什麼值得供下一代推翻的來。「傳統好像一條鍊子，是一圈接一圈串起來的。」但這一圈怎麼搞的，沒有把前人圈好，也不肯讓後人來圈住！

且回頭再談陳德旺的傳統論。照說歐洲美術的傳統該數到的，理應溯及希臘和羅馬，然而陳德旺及其同時代畫家的畫筆所點到的卻僅止於塞尚前後。臺灣沒有過印象派的畫家且不說，就是黑田清輝、藤島武二等回日本之後，播下的也只是日光派的種子。追根究底，問題完全出在捉握傳統的那隻天生異質的手。

傳統的線索若只是單純的直線那也好辦，可惜它卻有千萬根的絲又有千萬個的結。陳德旺所追究的到頭來只是一幅幅按年代排列下來的畫册裡的傳統，從畫册中探索到的是看似不可及的技術性的「根底」——繪畫的筆調，色感和趣味。其實那整體的文化淵源和社會背景，才真正是此生難以跨越的絕崖，這或許是作爲一個「純粹畫家」的陳德旺所看不到的畫框以外的繪畫。

陳德旺雖長久徘徊於塞尚與波那爾之間的這段旅程，卻不知可曾注意到這時巴黎「黃金時代」的社會本質？經濟的成長使中產階級掌握到對文化有挑剔和供養的主權，它才是這些畫派因對上了胃口而受到提拔的原因。只要陳德旺環視自身的週遭，便也不難看出塞尚和自己所處的是何其不同的環境。他對塞尚或其他西歐的畫家，當然可以拿出研究的態度來加以探討，而這個工作只須限於學術性和技術性的範圍內來認真討論，無須以承受傳統的野心來實現自己的創作。學術性的成就對臺灣畫壇的貢獻，與從事創作者是一樣的深遠。

對於塞尚物體構成的理念，從陳德旺早年的作品可以看出他曾下過一番苦心；用重筆觸所強調出來的光，使物體在知性的構成中產生了明確而堅固的形，這種形的組成使色與量成爲並立的角色，線條也就失去了它向來的功效。因此，在純視覺的畫面上進一步提出了觸覺的價值意義。

從畫面所看到的陳德旺是塞尚到波那爾的探索旅程，實質上，他跨出來的卻是卡拉瓦喬（Carravaggio 一五七三－一六一〇）到莫內的這一步——從以背光的暗面所強調的雕刻體積感到光影的色素所呈現的色彩空間感的一段旅程。

很難得的是他對色彩的處理較之同輩畫家更爲主觀也更理性，但可惜的是畫册上西洋大師們的色譜難在他的色盤上磨滅。因此，當他的畫筆飄落在畫布上的同時，大師的色譜已搶先在個人感受之前印入了畫面。要知道存留在記憶中的色種極其有限，從實際感受而呈現的色種則千變萬化。憑理性從記憶中掏出來的色彩，向來缺乏應有的多元和活潑，出現在畫面上的又是原則性色譜的排列。如此以演繹和求證的手段來進行西洋繪畫的探討，因實際的技法配合不上層出無窮的法則，於是畫家永遠擺脫不了基礎問題的困擾。

往西方走去的路本來就沒有止境，儘管朝著走的方向是今天西方的現代，等走到時，那「現代」早已在史家的筆下變成了歷史。若能將朝西走的這條路視爲是創作而滿足，那也能聊以自慰，只怕

有不斷自我回省的畫家，明知繞著藝術的邊和自己捉迷藏，卻無可奈何一圈圈地跑，爲自己帶來終生的累贅。

五、什麼都變了，只有那一點不變。不變的是舊的和破的—— 以色換質的畫家張萬傳

　　從日本的近代美術史看來，一九一六年是一個新階段的開端。由於第一次大戰中到大戰後的國際政治局勢和社會狀況的激變，造成了近代工業的發達和大眾文化的興起，在這個社會背景之下，刺激到日本畫壇上「二科會」的急進畫家爲大正前衛藝術揭開了序幕。從此在野的公募團體一躍成爲推展前衛藝術的主流勢力，也牽動出傍系的藝術如攝影、建築、圖案設計和電影等，起而建立了近代社會中的新興美術。同時，藝壇隨著社會的都市化與情報化而促成美術市場往畫廊化和國際化急轉直進。可惜只二十年的興隆，又因國際關係的惡化使得推展中的新興美術中途受阻，到了一九三六年這堪稱爲「黃金時代」的階段便告了一個段落。一九三七年海洋美術協會創立，翌年又有陸軍從軍畫家協會的成立，從此美術在政治控制下已加入了侵華戰爭的行列。

　　在臺灣美術運動期間的中堅畫家，幾乎全數是在這階段裡（一九一六年－一九三六年）培植成長的。因臺灣的被殖民，使臺灣美術的發展與日本的情勢保持緊密的關係，日本畫運有這廿年的「黃金時代」，對臺灣新美術的誕生便也構成了催生的動力。

　　洪瑞麟、陳德旺和張萬傳等留學日本時，正趕上了這階段的末期，適時正值在野公募團體的高峰，因此受前衛繪畫的影響較早期的畫家更爲深入。張萬傳雖然年齡上大於陳清汾，但爲人與畫風卻偏向於第二代，相信也是受時代影響的緣故。

　　張萬傳（一九〇九年－）是臺北市人，家住在大稻埕的太平町（今之延平北路一帶）。在中學時代跟隨石川習畫多年，一九二九年赴日留學，入川端畫學校和本鄉繪畫研究所進修。這期間作品參加在野的公募團體展出者有：春陽會展、第一美術協會展和大阪美術同好會展等。

　　一九三八年回臺之後，曾一度加入「臺陽美協」，不久又退出。後來遂聯合陳德旺等共組MOUVE美術家協會。同年出品第一屆「府展」，以「鼓浪嶼風景」一作獲得特選。後來到廣東，任教於廈門美專，先後在廈門舉行三次個人畫展。

　　張萬傳的油畫裡，比較具有代表性的作品多數以破陋樓牆爲題材來表現牆壁受風雨剝蝕之後的古舊美。

　　這種題材在當時亦偶爾出現在其他畫家的作品裡，比如楊三郎和許聲基等；但始終沒有如張萬傳般作爲系列性的探求，或給人有如此深刻的印象。楊三郎曾對著淡水的「白樓」畫過不少傑出的油畫，他的目的在於借「白樓」的破牆來表現油畫顏色的美，色彩是畫面的主位，破牆只是被用來借題發揮的對象。然而張萬傳則以不同的態度來對待破牆，他的顏料在畫布上塗了又刮，刮了又塗，一層又一層的重疊，目的在利用油畫顏色來表現古老殘剝的牆壁，色彩已不再爲色彩本身的意義而存在，它和破牆上遭受風吹雨打的白灰一樣，也受到畫刀一道又一道地刮過，最後殘留在畫布上的便是破牆的質和量。

被稱爲「白色畫家」的尤特里羅，爲表現白色而在畫面上把巴黎的建築粉刷得更白。結果近處是白，遠處也白，在白的排列裡呈現出空間的系統來。在臺灣的確難以找到讓畫家作如是發揮的場所，可是它的綠（葉）和它的紅（磚）理應和白有同等的意義和價值，可惜畫册上名家的畫筆使白色的權威建立在先，因而令「白樓」和六館仔的樓房在畫家的眼中搶盡了鋒頭。接受西洋繪畫影響的畫家，在這一點上多少年來總是想不開的。

從大致上看來，李梅樹、顏水龍和楊三郎等一輩的畫家，在畫面上對形與色的追求較爲嚴謹，因此作品的完整性比較高，這可能與受到「帝展」之「沙龍」繪畫的影響有關。到了洪瑞麟、陳德旺和張萬傳等人時，他們的作品偏重於質與量的表現，且強調著動勢的衝擊感，與李梅樹等之完整性相比照之下，它更有未完成的粗獷。時代的新局勢在這一代畫家心裡產生了較前人更沉重的壓迫感，因此在作品中便反映出激動下社會的感受，過去在作品中所追求的完整性反而造成了窒息的納悶，更難再爲感覺敏銳的青年人所忍受了。另一方面，前一代因出道早的緣故，風格的成熟期便也跟著提早降臨，作品醞釀的時間由於實際的需要而大幅度地縮短，所以今天所能看到的畫，多數是在畫展中出現過的像模像樣的作品。與前者相較之下，後者雖出道約晚了十年，但年齡卻極其接近，因此有更充足的時間從事多方面的探討。「臺陽」成立後，社會人士心目中因已有足夠的畫家可以充當畫壇門面，對於後來者也覺得可有可無而不加以苛求，悠遊自在的心情使他們更從容往繪畫的內質作深一層的追索。但藝術這東西是越深入則越是無法掌握，越無法掌握就越沒有信心，最後因一而再的猶豫，使個人的創作態度和社會在某一層面上失去了應有的關連。從此多年的努力所踏出來的一小步便很容易地被畫壇漠視了。不過換個角度來看時，「傳統好像一條鍊子，是一圈接一圈串起來的。」若沒有後者的這一小步，安能顯現前者那一大步的存在和可貴。

張萬傳　鼓浪嶼的教會（被誤以爲是留歐畫家作品）

MOUVE美術家協會的六名創始人裡，除了洪瑞麟、陳德旺和張萬傳等三人，陳春德已在記述「臺陽美協」時介紹過。許聲基（一九一四年－）福建南安人，父親呂子純在神戶、廈門和臺北等地經營貿易，許聲基生於臺北，七歲時才全家遷回廈門。一九三三年從廈門美專畢業，赴日進神戶神港洋畫研究所、獨立美術研究所及速寫研究所，從伊藤廉、林重義和今井朝露等習畫，作品曾入選兵庫縣展、全關西展、中央展等。一九三六年第二屆「臺陽展」以「外人商會」一作獲臺陽賞，翌年被推薦為該會會友。一九三八年參加MOUVE聯展於臺北教育會，這時期作品以人物畫為主，第三屆「臺陽展」的「橫臥裸女」是那階段傑出作品之一。戰後以呂基正的名字出現於畫壇，逐漸偏向於風景畫，尤喜愛山岳，經常與畫友結伴登山寫生。一九四九年與許深洲、黃鷗波、金潤作等合組青雲美術會。

黃清呈　頭像　雕塑

六、又見河邊骨──從黃清呈的死說起

　　新美術運動的階段裡，幾位早逝的畫家如西洋畫的陳植棋（廿六歲）和陳春德（三十二歲），東洋畫的李秋禾（卅九歲）都是當時畫壇上極其傑出的一流人才。陳植棋在藝術上的成就尚未充分表現，但他在「赤島社」所盡的心力，深深影響到後來「臺陽美協」的結成。李秋禾和陳春德是「美術運動」後期崛起的新秀，前者是林玉山衣缽的傳人，後者是當代唯一能執筆寫畫評的人才。陳植棋的氣概和人緣足以貫穿第一、二兩代的畫家。李秋禾以弱冠而躋身「臺展」特選之席，日後在第二代裡當能引起領導作用。陳春德的健筆若能為文疏導兩代間「藝術上見解」的差異，而打通了前後兩代的歧見，則「美術運動」期間在野的美術團體必不致有這許多內部的矛盾。這三人的早逝無疑是現階段畫壇的一大不幸。

　　追究其死因，發現都死於肺病。戰前人類的醫學對肺結核的病症尚無法克服。藝術家一方面由於工作的習慣容易操勞過度，另方面自由的生活態度起居多數不正常，得此病的百分率向來很高，雖然因不治而亡的在記載中只此三人，相信其他患過結核病的也不少；尤其在戰爭期間成長的一代，成天在防空洞中過活，難得呼吸新鮮的空氣，加上糧食缺乏而營養不良，得病之後能復原的希望更加低微。事實上像這種不幸的命運，在當時成名的日本藝術家裡甚是常見。

　　黃清呈是另一位早逝的藝術家，和前三位一樣是當時畫壇上公認的傑出新秀之一。不同的是他並非死於肺病，而是從日本回臺的途中因輪船沉沒而溺死。

　　黃清呈（一九一二年－一九四二年）原名叫黃清埕，有時也用黃清亭為畫名，生於澎湖西嶼鄉池東村，在家排行老二，父親是藥種商人（中藥行）。自祖父以來，在澎湖算是富有的家族。據其長兄黃清舜說：「清埕在四歲時就自己用瓦片在大廳磚牆上畫圖畫，把村裡廟埕的歌仔戲和迎神的祭壇連續起來畫在整面的大牆上，對這些畫的印象到今天家裡的人都還很深刻。有時他還跑到山窪去挖粘土來塑造人像而自取其樂。入小學以後，在美術方面的天賦已為全校所注目。有位劉清榮老師（北師畢業，不久即辭職赴東京熊谷美術研究所深造三年，光復後任職高雄市立女中校長至退休）從師範出來回母校服務，對清埕的才華甚為賞識而加以鼓勵，並時常給

予指導。」

「一九二五年清埕考入高雄中學，因沉迷繪畫以致荒廢了功課。不久只好中途退學回鄉，入前清秀才劉承命先生的私塾，課餘教附近小學的男生打棒球，教女生編織毛衣和剪裁衣服，閒時仍然喜歡在牆壁上畫關公像。」

「因父親經營藥材，所以希望他進藥專以承父業，便於一九三三年赴東京，再入中學就讀。適時劉清榮老師也來到東京，師生重逢異地，遂結成知己，難免舊興復發。畢業之後雖進了中央大學法科，其實更多的時間浸淫在美術研究所學習繪畫，這期間對人物畫尤為擅長。課餘常研讀英詩，喜唱英文歌和吹口琴，交往的朋友除劉清榮及少數同鄉外，大多數是中國留學生，因此他的北京話已在這幾年間學得相當流暢，常令同儕驚訝他的語言天份。」

一九三六年黃清呈竟瞞著父親考入東京美術學校雕塑科，又和陳德旺、藍運登三人合租一間畫室，從此集中精力於繪畫和雕刻。據說後來這事被父親發覺，一怒之下把匯款中斷，幸得大哥黃清舜的諒解，暗地裡匯錢接濟他，才能完成五年的學業。這段期間他和陳德旺的關係非常密切，從以下的一段話裡可看出他們曾有過相當深厚的友情，那是他對黃清呈的姪女黃玉珊講起的：

「妳二叔作畫很認真，生活也相當嚴肅，更不重名利，對於參加畫展全然沒有興趣，只知道不停地創作。我們三人共租畫室時，

黃清呈像

黃清呈　頭像　石膏　陳英傑藏

除了在一起作畫以外，每禮拜都有不拘形式的作品研討會，甚至對生活細節的批評。」

「那時候妳二嬸（李桂香，就讀於東京東洋音樂學校修讀鋼琴）也時常在我們畫室裡，妳二叔以她當模特兒塑了不少作品，其中有一件後來送去參加日本雕刻家協會展，得到第二賞。那座雕塑特別大，約有真人一般高，妳二叔後來送給我，我因無處可容納，又轉贈給妳的三叔，他那時住所也不大，所以把雕像鋸成兩半，只保留了頭像，現在大概還在他那兒，其餘部份就給拿去丟了。」

「……妳二叔前後送給我不少作品，可惜我後來都轉送給別人。那也等於是幫他宣傳，到底誰家還收藏有他的作品，恐怕已不容易查到了。」

關於黃清呈在日本參加展覽和受賞的事，他本人始終都看得很淡，只因為經不起朋友的游説才把現成的作品送去參展。這一點和當時許多畫家的創作態度不同。自從「文展」以後，畫家們每年就努力於一、兩幅作品的製作，目的在於完成後送去參加「文展」。「臺展」成立時，臺籍的畫家也染上這種習慣，成為為官展而製作的畫家，這是官展所以腐化的最大原因。

黃清呈　頭像　雕塑

談到黃清呈的創作觀時，陳德旺說：「他雕塑的東西，絲毫不受拘束，甚麼都想作也甚麼都能作，同輩幾個雕刻家中，以他才能最高。但要是嚴格來談創作時，似乎還不到時候。」和陳植棋一樣，他們都在尚未來得及發揮才華之前，就英年早逝。若説在藝術上的成就或對美術運動的貢獻，則尚且還談不上。

他和臺灣畫壇的關係，如黃清舜所説：「在學中每年暑假必返臺逗留些時，大部份的時間住在臺南謝國鏞家裡，因謝家在當時是臺南的望族，文藝界的朋友便以該處為聚集的場所。每次回臺，均得友人的介紹承塑地方名士（如邱坤土等）的胸像。後來因連續入選官選——在學第四年（一九三九年）其人物塑像與陳夏雨同時入選「帝展」，第五年入選日本雕刻家協會年展，一九四一年獲雕刻家協會賞，被推薦為會友，並任職該協會為指導員，所以得到臺南地方人士的支援，於一九四一年在臺南公會堂舉行首次個展（展出雕塑二十件及油畫九件），並加入MOUVE和造形美術協會的幾次聯展。」

圖左第1人黃清呈，第2人陳夏雨，第4人黃清溪，中著白色長禮服者為李桂香

「一九四二年三月廿九日，因接受北平藝專（郭柏川、江文也等已任教於該校）的聘書，便決心離開東京，趕回臺灣作赴任前準備，不幸所乘高千穗丸被炸，夫人李桂香同時蒙難，享年三十一歲。」

以上黃清舜先生在書信中記述有關年代的地方，和「臺北文物」第三卷第四期美術運動專號所記略有出入，根據推測認為黃先生所述之年代較為合理，所以不另外參照「臺北文物」來加以補註。

黃清呈生前的作品據説多數存在日本友人家裡，已無法尋得。今天能找到的只有一尊「貝多芬頭像」（雕塑）和一幅「花」（油畫），單憑這兩件作品實甚難論及藝術的成就，況且都只是學生時代的習作，但由此已可觀得其才華之一斑。其交往的畫友僅限於「造形美協」的顏水龍、陳德旺、張萬傳和謝國鏞，以及世居高雄的劉啟祥，因此和「臺陽美協」的第一代畫家之間的關係應該還相當淡，當時沒有受邀請入會，想這也是原因之一。

關於高千穗丸被炸沉是一九四二年的一大新聞，當時盟軍潛水艇已封鎖日臺之間的海上航線，因此路過的船隻經常遭受出沒其間

在基隆附近被炸的高千穗丸
（黃清呈喪生）

的潛水艇攻擊，高千穗丸是其中死亡人數最多的一次。據傳說約有上千的臺籍留學生蒙難。因被擊時輪船業已駛進臺灣海面，遠處可以望見陸地，所以沉船後還有游回岸上生還的人。從這件事情來看，不但瞭解到臺灣畫壇第二代力量所以薄弱的原因，也同時可想像出其他行業中四十年代的青年所以沒有獲得適當機會表現的理由。那並非高千穗丸沉沒這單純的因素，而是日本的侵略戰爭為這一代人所帶來的災難。自從昭和十七年（一九四二）起，殖民政府開始徵召壯丁，至戰爭末期共有廿一萬臺灣青年（約在一九二〇年前後出生者）被送往南洋，其中八萬人當士兵，十三萬人充軍伕；雖戰後有生還者，但為數與被徵召之全數幾不成比例。據日方所公佈之數字，說有三萬人死亡，事實上絕不止這個數目。就算有幸運未被徵召者，其學成後該建業的年代也斷送在戰火中，無怪乎這一代人的嘴邊長年掛著那句「狗」字（那五十年裡臺灣人把日本人叫做狗）。當我們記述這一段歷史的時候，這廿一萬青年的命運是不可忽略的，因為那是在未來的時代中將有所作為的一股大力量，在臺灣社會的進化過程中這股力量被抽走了，它必將影響以後的幾個世代。

在「美術運動」的前後幾年裡，若以畫家的遭遇分類，正好可從他們出生的年代分成三個階段：

最早是劉錦堂、張秋海和陳承藩等，多數嚮往於心目中的祖國，在東京美術學校畢業之後就到大陸任教於美專，不願讓自己的事業前途盤結於殖民統治下的臺灣。

其次是廖繼春、李梅樹和李石樵等，在「帝展」中有入選的紀錄，又受器重於「臺展」，學成之後多數回臺成為「新美術運動」的主幹。

最晚的是陳德旺、陳夏雨和黃清呈等，留日時東京美術學校已沒有特別學生的優待。回臺之後，「臺展」的席位已被上一代所搶盡，其遭遇不是懷才不遇，就是英年早逝，對「美術運動」的參與，也僅僅趕上它的尾聲。

最晚的這批人在局勢最不利的時期裡成長，因此必須堅苦奮鬥，但始終也不見有突出於畫壇者。最早的一批畫家或終生定居於大陸或戰後回臺，雖然和他們同時回歸祖國而效力於政壇的同儕，光復臺灣之後個個成為社會上的政要名流，但是陳承藩、王白淵和郭柏川等不但未被擁護為畫壇的領導人，最後反而默默地消失了。反觀那第二批的畫家，自從把「臺展」的主權從日本畫家手中接過來以後，直至一九七〇年代初期，約二十五年時間，把持了臺灣穩健派畫壇的大權，他們的雄心、鬥志和團結力是前後兩批人所沒有的，就是後來者恐怕也難能再有吧！因此，「臺陽美協」是臺灣近代畫史上最早的一個能發揮畫會機能的美術團體。今天的世界潮流，畫會的時代業已過去，曾經在臺灣畫壇上產生過作用的畫會，如今都已結束了它們的活動，看來「臺陽美協」不久也將結束，或許它還是臺灣畫壇上最後一個收攤子的畫會呢！

七、那顆原子彈爆炸之後──「臺展三少年」何處去？……

「造型美協」開過三回聯展後，便因為戰爭的關係沒有再繼續

下去。此時「府展」已於一九四三年（第六屆）起停辦，而「臺陽展」遲至一九四四年慶祝十週年紀念後也中止活動。

在東京方面的許多民間美術團體如「二科展」、「一水會展」、「新制作會展」等都在一九四四年裡停止畫展，「帝展」也由文部省主辦改成「戰時特別美術展」，到此時除了為支援戰爭而製作之外，美術界的活動幾乎完全停頓了。

居住在臺北、嘉義和臺南等大城市的畫家，於一九四四年內均先後因空襲疏散到鄉下，二十年來以城市為中心的美術運動到此告了一個段落。

第一屆省展評審委員簽名

戰爭結束後，在楊三郎、郭雪湖的建議下，做「府展」的規模籌辦臺灣全省美術展覽會（簡稱「省展」），一九四六年十月二十二日起十天在臺北中山堂（原稱公會堂）舉行展覽。至一九四八年，「臺陽美協」也恢復畫展的活動，在中山堂舉辦光復紀念展，暨第十一屆「臺陽展」。同年十月，許深洲、黃鷗波、呂基正和金潤作等組織「青雲展」。至一九五一年省教育廳創辦「臺灣全省學生美展」，一九五二年郭柏川等成立「臺南美術研究會」（其展覽簡稱「南美展」）和劉啟祥、張啟華等成立「高雄美術協會」簡稱「南部美展」）。一九五三年又有「紀元美展」，是廖德政、陳德旺、張萬傳和洪瑞麟等合力組成。隨後「東方畫會」、「五月畫會」、「今日畫會」、「四海畫會」等更後一代的畫家團體相繼出現，把臺灣的畫運又帶進了另一新階段。

第1屆省展特刊，藍蔭鼎主編，民國35年10月出版

戰後規模較大的幾個畫展如：「省展」、「臺陽展」、「學生美展」和「青雲展」等，均分成西畫和國畫兩部。西畫部的內容與戰前沒有兩樣，而國畫部事實上就是過去的東洋畫部。當年「臺展」成立時，雖然大致倣效於「文展」的規矩，但「臺展」卻不用「文展」的「日本畫部」之命名而自稱為「東洋畫部」，原因是創辦之初，籌備的人認為，表現臺灣鄉土特色的繪畫雖然用的是日本畫的顏料和技法，但也只能以廣義的「東洋畫」稱之。光復之後，臺灣畫家由於愛祖國的心太殷切了，一下子便將「東洋畫部」改稱為「國畫部」，這也就等於將東洋畫稱為國畫，於是引起了一場爭論。這裡反映著臺灣的繪畫和中國本土隔絕了五十年後，再度接駁時所必然產生的幾處難能合洽的實例之一，因此附上一九五一年「新藝術」雜誌社的座談會筆錄和一九五九年「美術」月刊裡王白淵的「對國畫派系之爭有感」一文，作為讀者在認清殖民政策和新美術運動之後，對往後的局勢有粗略的線索，可藉以瞭解到被扭曲的文化是否在努力中扭轉過來了。

第一屆省展評審委員合影：上列為陳清汾、陳夏雨、劉啟祥、陳敬輝、郭雪湖、藍蔭鼎、蒲添生、林之助。下列為林玉山、顏水龍、李梅樹、陳澄波、陳進、廖繼春、李石樵、楊三郎

結　論

楊啓東　滯船　水彩畫　第2屆台展

(一)美術的社會運動史

　　從一九七五年六月底起，經過整整兩年半的時間，這部「日據時代臺灣美術運動史」的初稿，終於在「藝術家」雜誌連載完結。

　　由於臺灣本身的特殊境遇，這段為時五十年的歷史，必須視之為臺灣近代美術成長的斷代史。又由於近百年來，歐美以及日本帝國主義的入侵，國際間政治、經濟以及文化關係的複雜化，臺灣的社會在這五十年間被動地激起了巨大的變革，因此討論這段美術史時，必須視為是美術的社會運動史。

　　基於這個原因，在著手整理史料的過程中，除了美術家個別的資料和美術團體的發展演變，還必須將這運動歸結到社會整體的動向裡。因此這個階段臺灣的政治、經濟、文化等各種史料不得不一併收容。

(二)繼往與開來的意義

陳慧坤　故鄉龍井　油畫
53×41cm　1928

　　當時參與「美術運動」的畫家們，由於他們是在日本殖民統治下成長的，若想嚴格地從臺灣美術演化的過程來探求這一階段的美術本質；則在「繼往」的意義下，它對傳統是進行了一次相當程度的背叛，而這「背叛」乃由於外來殖民統治者用心推動下，始造出這「背叛」的局面。在「開來」的意義下，若想將這傳統的叛變者又同時視為是新傳統的開創者，那麼在「背叛」中遭受損傷了的傳統淵源，必須予以彌補，而對「背叛」的行為也須加以批判。

　　在同一階段裡的新文學作品中，作家的筆尚能掌握得住臺灣社會的現實，充分反映了當時民眾抗拒殖民統治的堅強意識。從「繼往」意義來看，對傳統的背叛雖一如美術，卻由於它能同時發揮了抵禦外來殖民的功能，直接加入了民族社會運動，所以在「開來」的意義裡與其說它令傳統遭受到任何損傷，毋寧說它使傳統經過了這次的　爭而更加堅強。

　　比較之下，美術家的創作，在西洋美術方面只是學習了日本美術家：有島生馬、石井柏亭、梅原龍三郎、牧野虎雄、吉村芳松、朝倉文夫、北村西望等人的色彩、筆調、題材、造型和藝術觀（對西洋美術的解釋方法）。在東洋美術方面學習了日本畫家：平福百穗、福田平八郎、堂木印象、松林桂月、兒玉希望、鏑木清方、伊東深水等人的筆法、佈局、取材和意境。其學習之所得固然表現有相當的成績，卻由於創作的意念受囿於官展（帝展和臺展）的形式與規格，以致在鄉土間純樸的景物中滲入了濃厚的浪漫情趣，無法直接傳達出社會民眾在現階段淤積於內心的意願。如此，因未能在學習之後著根到自身的社會裡層，新的藝術品格也就無法獲得重建時所應有的基土，在飄搖中成長的藝術，也就只好繼續依賴於日本了。

(三)全民的共同意識必然反應於文藝的創作

　　如果只單純的從美術本身演化的跡象來探求「美術運動」時代的繪畫成就，則上述的種種似已評定了臺灣近代美術先驅者一生的努力，僅侷限於日本美術的輸入工作。但這顯然還是非常單純和片面的觀點所下的論斷。因此若不將日本統治臺灣時期各階段的殖民

政策，和臺灣有志之士的民族及社會運動之反日策略，再配以這個期間的國際局勢，兩次大戰對中國、日本和臺灣本島所發生的影響等等，併容而後作總合討論，不得歸結出這一代首批遭受西洋和東洋文化衝擊的美術工作者，在外來殖民政權底下所承受的壓迫力和阻擾力，以及內心創作慾念所遭遇的矛盾，這些都是足以使美術的功能無法施展的主要原因。他們所處的時代，不但是一個新文化拓展期的草創時代，而且是全民性抗拒外強的意識必然反映於文藝創作的時代，以草創時代的理論基礎和技法，想有效地反映出這大時代的全民意識，其藝術功能所能達到的限度，我們是無法苛求的。並且當民族的文化面貌遭外來文化影響的當時，想在短暫的幾年之間，能從自我意識的再認識，而達到在藝術上民族面貌的重建，我們也不可在這一代人的努力中有此祈求。因此，在爲這部美術運動史執筆的過程中，每每要爲立論之著眼點的權衡問題，對辛苦收集得來的素材，在取捨時作出適度的「偏袒」；對某些人必須強調他在民族和社會運動上的特殊意義，方能襯托出他個人在美術運動中應有的價值。而對某些人，尤其是日本畫家，也不能全然就其作品的優劣，來評斷他對美術運動的功績。

比如寫到「臺展」審查員鹽月桃甫的時候，筆者對鹽月的立論曾引起過許武勇出面反駁。當然對方難免帶有師生的感情，而筆者對鹽月亦多少因反殖民的情緒，將鹽月在美術運動史中安置了一個他所不願任就的地任。設使鹽月是個臺籍的畫家，畫風與言行仍然還是鹽月，則出現在美術運動史中會有不同的評斷，這點是不能不承認的。

寫史的態度，必須力求站到一個客觀的立場。事實上一個全然客觀的立場是不可能的。以最簡單的例子來說：任何一個畫家各因其出生背景和接受教育的環境不同，評審作品的觀點便不會一樣。何況當臺灣人與日本人正處於對立的情勢下，針對美術運動的意義而作的評價，只能各據有各方的立場。儘管如今已時過境遷，撰史可力求超脫，但美術的演展在當時的社會局勢中所扮演的角色，顯然無法使撰史的人將立場放鬆。這段美術的社會運動史非得堅持於民族的本位，否則無法呈現它的價值和意義。

㈣從兩種立場來看一個性格

多少位前輩畫家在來信中表示過：對筆者因受到反殖民情緒的干擾，撰史的態度能否公正而感到憂慮。

因此就有人舉出了這麼一個例子來：

鹽月在「臺展」中所擁有的權勢，以及他在畫壇上對待平輩和晚輩畫家所顯露的氣勢，與後來在「臺陽美協」中的楊三郎相比較，有諸多共通的地方。當這兩位類似典型的人物，出現於臺灣的「美術運動史」上的時候，鹽月則被指出了他的「自大自滿」、「對臺灣人抱有極度偏見」及「他的傲氣使他失去了臺灣的群眾」等。而對楊三郎的性格則未曾下過隻字類似的評語。如此可見寫史的人尚未能脫出民族偏見的困擾……。

由於這個問題的提出，筆者不得不又將這兩人的資料翻出來，細加分析一番。第一、先從年齡上的差異來看：①鹽月生於一八八六年，楊三郎生於一九〇七年，兩人相差二十一歲。②「臺陽」成立於一九二七年，這一年鹽月四十一歲，楊三郎二十歲。③「臺陽

美協」成立於一九三五年，這一年鹽月四十九歲，楊三郎二十八歲。

第二、從藝術上的成就來看：①鹽月擔任「臺展」審查員時，年齡已到四十一歲的壯年期。資歷方面曾任小學及師範學校教員。入選第十回「文展」後，於一九二一年來臺任教於臺北一中和臺北高等學校。②楊三郎入「臺陽美協」時的年齡僅二十八歲，學歷是小學畢業，後赴日進京都美術工藝學校，再往歐洲遊學兩年，爲日本「春陽會」的會友及「臺展」的推薦畫家。③在藝術的造詣方面，同輩畫家多數認爲當時的鹽月應優於楊三郎：不論在繪畫上所下的功夫，對美術的見地，或拿展出的作品比較，楊三郎確實不及鹽月的成就。

第三、再從社會地位上的差異來看：①鹽月是「臺展」的審查員，楊三郎是「臺展」的推薦畫家。②鹽月是臺北高等學校教員，楊三郎在家幫忙父親的事業。③鹽月是日本人—— 殖民地的統治階層，楊三郎是臺灣人—— 殖民地的被統治階層。

通過這麼一分析，反而令人感覺到鹽月的「氣勢」是應該的，而楊三郎的「氣勢」是不應該的（如果兩人的「氣勢」正如前輩畫家所說，是如此相似的話）。因爲鹽月的輩份、職位、官位和階層，甚至藝術成就均高過楊三郎一個等級。以當時一個普通日本人站在臺灣人前面來已經是高高在上了，何況如鹽月這樣的畫家之於臺灣畫壇，足見若不是在撰史的同時，筆者已帶有相當成份的反殖民色彩，對鹽月與楊三郎兩人絕不會以如此不相同的角度來作評述！

但話又說回來，從一八九五年到一九四五年的臺灣歷史，是一段臺灣人民反抗殖民的歷史，臺灣新美術運動是全民性反日民族運動的一環。不管鹽月與楊三郎對美術運動的貢獻各佔多大的份量，或者楊三郎之參與美術運動，對整個文化和社會運動的推展所產生的是正的或負的效果，今天我們回顧這段日本殖民統治下的臺灣歷史時，鹽月的心向是緊扣住殖民政權而後現身於臺灣畫壇的這一點，已是不容再懷疑的了。

這一代的文藝作家，尤其是畫家，多數已不願再談「政治」了，對他們，我們可以找出許多個理由來諒解。可是，在整理這段美術史的日子裡，慢慢將這一代人所進行的藝術與政治活動在歷史中歸納成一個系統之後，便又發現到臺灣的這段歷史，尤其是美術運動史，必須在「政治」的特殊意義中找到一種價值觀，然後才襯托得出他們身爲新美術先驅者所應有的歷史地位。也唯有從「政治」的觀點著眼，才能劃清民族的界線，對這一代的先驅者才知道如何去給予適當的維護和理解。

㈤新美術：東洋畫和西洋畫的分立

這裡所指的「新美術運動」，論成就並沒有在這個階段裡建立過什麼真正屬於臺灣的新美術，一代人的能力也實在太有限了，他們僅只是吸取了日本人仿傚西歐美術的經驗，而這經驗又以美術學院和官辦沙龍的典型爲主幹，在臺灣的畫壇上進行著單軌道的發展。嚴格地說來，他們這一代所努力的是西洋繪畫技法和觀念的吸收，又因形勢所趨而終年忙碌於官、私展覽上的競技，始終得不到自我反省的機會。我們只能說這一次的美術運動，是臺灣繪畫史在技術上和型式上轉變的關鍵，至於需建立自我民族的造型，則尚須一個相當時日的重建工作。

葉火城　後庭　1938
油畫　第1屆府展

一九二七年官辦的「臺展」在臺灣美術的發展史上是一個劃時代的轉捩點，它的確是在朝野一致的願望所推動成立的，而「臺展」中所劃分的東洋畫和西洋畫兩部門的繪畫，也從此建立了在新時代中繪畫的主流地位，成為二十年代以來臺灣繪畫的兩種新式樣。這兩種式樣之劃分，乃是根據其各自的淵源，而最突出的還是在於作畫材料的不同（在二十年代的臺灣，的確尋找不出比這更明顯的分界）。至於兩者間的共通處：其一是，兩者均仿傚日本的「帝展」。其二是，兩者均為以寫生為基礎所作的寫實畫。

這兩種共通點，是存在於這美術運動中的兩大特色：前者是起步時的必經階段；後者是擺脫舊形式前對自然事物的再認識。然而當一個藝術創作者從直覺出發的創作慾念開始，仿傚與寫生兩條路線一直都是在矛盾中互相干擾著的。個人的創作如此，整個的美術動向也是如此，何況臺灣本身還存在著欲擺脫也擺脫不掉的美術的本質，以及本身特有的社會型態和鄉土的特色。

㈥東洋畫家的社會公認

日本接受了西洋繪畫乃是因為它的社會經過了長時間的維新，是社會整體在推展中一種自然的接受，這和臺灣由於遭受殖民統治，被逼灌輸而接受了西洋繪畫，在基本上是不同的。一個是順著社會的成長律，因需要而產生；一個是在外來統治政權強制壓抑之下，接觸與本身社會向無關聯的外來文化。因此在這情況下，臺灣儘管產生了所謂「新美術」，而在創作中妥協而屈服的性格是無法避免的。

僅就東洋畫的例子來說，一九二七年第一回「臺展」所展出的是經過一番激烈競賽而顯示於眾的作品，在仿傚「帝展」的規格下，這些作品展出時被歸納入「東洋畫」的部門裡，自此以後，入選的畫家順理成章便成為臺灣畫壇上第一代的東洋畫家。嚴格地說來，臺灣畫壇是從這決定性的一年起，才明確地有了社會所公認的臺灣人的東洋畫家。

當東洋畫崛起之初，臺灣遍佈各地的知名畫家依然還是保守的畫傳統中國畫的畫家。多年來，畫家與詩人交遊甚繁，頗受寵於日本官府，對此有人譏之為：「乍看之下，殖民統治者不但無意斬除漢族文化，反加以發揚。實則他們正從我民族文化中抽取麻醉的元素，用來麻醉我文化整體的命脈。因此他們對已無生氣、只知無病呻吟的舊詩畫，偽裝善意來加以獎勵，一來可取悅民心，二來能置漢文化於死地。」

在臺灣新文化運動之前，原有的舊詩畫本已軟弱無能，卻由於受役於政治，而爭得了最後幾年的表面繁榮。及至留學海外，受新教育的一代長成，無法再以無病呻吟的舊詩畫來陶醉時，役用舊詩畫的價值便已消失，而一九二七年「臺展」的創立，正是另一步文化殖民政策下所擇取的新的手段和工具。

「臺展東洋畫的三少年」是在這新局勢下塑造出來扭轉潮流的少年舵手，所以當他們現身之初便以東洋畫家而自居，從此取代了舊畫家的尊貴地位。

失寵之初，舊詩畫家們尚不自覺，以為那只是官方一時的失誤，因此才膽敢聯成陣線，以猛擊「三少年」來顯示自身僅存的威力，更妄言「後日當能明瞭大家的力量」。豈知天命已盡，此生已無

再翻身的機會。

　　一九二七年之後，東洋畫家正式取代了舊畫家的地位，「三少年」一直到他們的中年，臺灣的政治環境正是釀造東洋畫迅速成長的良好氣候。一九四五年日本投降，爲東洋畫帶來了逆境，二十年的好季候方才成了過去。風水輪流轉，看來「後日當能明瞭大家的力量。」的誓言即將實現，可惜這群挑戰者早已先後西歸。

　　光復之後，「府展」重組，以「省展」的名稱再度出現。因「省展」是臺灣省地方性的美術展，順理應由地方上的美術家出力籌劃，「三少年」及其同道也就挑起了「省展」審查的職責。可是，當東洋畫懸掛在中國畫部門的會場上時，它們的地位便又引起一番爭論。因爲這一代的東洋畫家是陪伴著「臺展」一道長大的畫家，在「臺展」和「府展」的東洋畫部門裡，他們是不可或缺的中堅人物。等到「省展」的時代到來，由於它的出現不僅僅是展覽會內部的改組，而是整個局勢的改變，「東洋畫部」勢必改成「中國畫部」。這一來，他們的地位便遭到嚴重的考驗，東洋畫家也就成爲光復後「省展」過渡時期僅見的畫家，沒有了「東洋畫部」爲棲身之所，從此再也不可能有所謂的後起之秀了。

鄭世璠　下棋的人　水彩畫

(七)一種鬥爭，兩個時代，三個世代

　　回顧日本據臺五十年的臺灣畫壇，大致可分成兩個階段。

　　第一個階段是一九一六年，由於臺灣的都市商業興隆，經濟的情況好轉，使操畫業者能獲得優厚的生活，因而民間的畫家大量產生。加上新任總督施行文治政策，與文人畫士交歡甚頻，畫家的地位也相應提高。他們的作品都承繼古來中國傳統文人繪畫的形式和技法，以花鳥人物爲主，直到一九二七年「臺展」創立，其地位方爲「三少年」所取代。

　　第二個階段是一九二七年「臺展」創設之後，承繼傳統文人畫的畫家被排擠出「臺展」門外，而代之以日本學院東洋畫教育出身的新生代畫家。一反從來仿古的畫風，以寫生著手從事創作，受日本「帝展」及美術學院畫風影響很大。這一批東洋畫家從「臺展」到「府展」的十六年時間，與西洋畫家合力共襄「新美術運動」的盛舉，直到「省展」設立，「東洋畫部」改名「中國畫部」，他們的地位方才動搖。

　　終戰以來，臺灣畫壇的趨勢已經又過了好幾個階段，僅以展出於「省展」的作品來看，「中國畫部」在東洋畫沒落之後，當年被東洋畫取而代之的花鳥、山水和人物畫源源本本的又再出現。若僅就繪畫演變的跡象尋去，分明在同一平面上繞了二十年的大圓圈，今天終於又繞回到原位。那麼東洋畫家們在這二十年裡，生命中最旺盛的年華所付出的結果獲得到什麼樣的歷史定論，我們將如何給予適當的評價！

(八)東洋畫只是殖民地時代的印徵

　　對於東洋畫，在今天許多人都有一個共同的印象；看到東洋畫就聯想到日本人統治的時代。這也難怪，因爲它興起於日本殖民時代的成熟期，而沒落於日本帝國的敗落期，它的興衰和日本在臺勢力的興衰是完全一致的，所以人們在三十年過後仍然還存有這個觀念。

　　然而如果從另一個角度來看它，我們也可以說它的命運和全體臺灣人的命運是一致的。因爲自從日本殖民時代的成熟期以後，臺灣漢民族文化顯然被東洋文化深深烙上了殖民地次等民族的印徵。東洋畫的出現正映照出這個時代臺灣人共同的命運，當這個印徵消退時，東洋畫也相形走向了末途。

　　從這裡又顯示了文藝作品的敏感性，它的形式和內容無時無刻地都緊跟著社會的變遷而轉變著，當人們還未能在社會生活中發覺出社會的變革之前，變革的跡象已經映現到文藝作品裡了。

　　所以東洋畫絕不是無穴來風，它的出現和臺灣文化中殖民地的性格是不可分的。從甲午戰爭日本割據臺灣，到日本經營殖民地的種種殖民策略，以至殖民期間臺灣社會、經濟、文教的巨大變革，還有臺灣民眾普遍抗拒殖民的意識和行動以及臺日雙方所進行之文化對峙的形勢等等，都是東洋畫必然在臺灣萌芽的客觀條件。因此，否認了東洋畫的意義，亦無異否認了日本殖民臺灣的事實。

　　當筆者起初著手整理這段歷史的時候，就曾考慮到東洋畫家的稱呼問題。有人把陳進的畫稱爲水墨畫（如黃鷗波），也有人自稱爲膠彩畫（如林之助），這都是臺灣光復三十年後，殖民地的印徵消退之後，產生了這種適用於新環境的稱謂。若僅以日本據臺的美術情勢來自成一個段落，撰寫歷史時沿用「東洋畫」爲統稱，則在歸類時較爲方便。就是林英貴（玉山）、郭雪湖等展出於第一回「臺展」的作品爲水墨畫（日本人亦稱之爲南畫），但展出的部門則屬東洋畫部，以後兩人的發展又更傾向於東洋畫，而和「帝展」東洋畫部的作品已無多大差別，所以對那個階段的林玉山和郭雪湖，筆者還是認爲以「東洋畫家」來稱呼他們較爲適宜。光復後，他們的畫風若有轉變，拋棄了東洋畫的種種特性，那時改稱爲什麼畫家，則已超出本書的權限了。

㈨資料限制了撰史的視野

　　正當這部美術運動史連載至尾聲之際，筆者在紐約幸會當年「造型美術展」的畫家藍運登先生，也和早期出品過「臺展」的林錦鴻先生結爲筆友。這兩位都先後在臺灣新民報當過一段時間的文藝欄記者，使得筆者有相逢恨晚之慨。

　　林錦鴻先生寄下一冊他個人以日文寫的美術評論集，內中收集有對「臺展」制度的批評文章，和「臺展」召開之前的「畫室訪問」專欄，都是不可多得的史料。

　　在信中林錦鴻轉達了臺中楊啟東先生對本書的意見，謂美術運動史應顧全臺灣島各地全面的運動，若僅侷限於臺北一地，以「臺陽美協」會員爲中心，則無異是臺北的「臺陽美術史」。

　　楊啟東的批評，筆者十分感激，過去亦曾努力以求將這段歷史的中心點擴大，但結果還是因資料等種種因素，仍然被限制在一個範圍內，無法使寫史的視野遍及全島各地。如此，又重蹈西洋史家寫印象派、野獸派、超現實派……等自囿於巴黎一地的寫史態度，結果忽略了各地群眾在響應中所能形成的偉大力量。

　　筆者也承認，「帝展」、「臺展」的入選次數，以及「春陽展」、「獨立展」或「臺陽展」會員、會友等資歷，均不能絕對地顯示一個美術家在藝術上的成就，同時也一再努力不爲這一大堆頭銜所惑。因此在東洋畫家裡頭，才沒有將陳進、林之助等「帝展」畫家特意提昇到林玉山、郭雪湖、薛萬棟等地方畫家之上。在西洋畫

家裡頭，也沒有把楊三郎、顏水龍、劉啟祥、陳清汾等留歐畫家的成就，蓋過後起之陳德旺、張萬傳和洪瑞麟等畫家所應有的地位。只因為收集資料時，「帝展」和「臺展」的圖錄得來較為方便，過去報章雜誌上的記載也多數以在官展中有優越表現的畫家為重，尤其到了光復之後還繼續在畫壇上活動，且佔有領導地位的畫家，給後一代的人印象較深，他們自然成為搜集資料的主要對象，無形中這些畫家出現在美術運動史上時也就較其他人更顯要了。楊先生新近出版了一本私人畫册，筆者先後收到兩本，只可惜都是戰後完成的作品，很難憑此揣摩出戰前的成就。又據楊先生說，他是戰前唯一的藝術評論家，那麼這就是筆者最大的疏忽了。因此盼能獲得一册楊先生早年的藝術評論集，相信對筆者將有莫大的幫助。也希望憑楊先生的歷史觀對拙作美術運動史的既定史實能產生歷史翻案的作用。

㈩請「欲言又止」的一代出來發言！

藍運登先生是七月底到紐約來的，我們前後有過幾番詳談。從談話中筆者進一步瞭解到美術運動史裡編為第二代的畫家們的處境和心態。據藍運登說，在黃春秀小姐的敦請下，曾寫出四、五千字關於「動向美術家協會」及其畫家們活動的前後過程；可是寄給當年曾是會員的畫友傳閱之後，多數認為這些事沒有公開的必要。他們的理由是：我們只要「意識」有了就行了，不必出來同「人家」爭，終於順從眾意，點把火將原稿燒掉了。對於他們這一代的共同「意識」，以及他們應爭而不爭的「人家」，其中包含的意義和所指的對象，實一時難以理解。

說他們是「無為的一代」，或「無言的一代」，還是「寡慾的一代」！但他們還是有意識的，也知道什麼是該爭取的。對「府展」、「省展」和「臺陽展」也有過數度的進退。在整體的美術活動中，他們欲為又止；在個人繪畫的創作中，他們欲言又止，卻拿那無名的「意識」下酒一齊吞到肚子裡去。這種萎縮中的心態，能單以境遇作為理由，將之在美術運動史的末頁作妥當的交代嗎？筆者對自己過去的處理方法，到此不得不再起懷疑。

至於前面所指的「人家」，在從前看來，無非就是「臺陽美協」開創者的那一群人。事到如今，把這話說出來時，「臺陽」依舊，而目眼前站著的更多是年輕的一代。在「意識」中構成敵對的「人家」，已上下夾攻而來，精神上的壓力是何其沉重。到了最後所堅持的「意識」也不過是「忍辱而終」的宿命。

從另外一個角度來看，「第二代」正處在時代轉換的階段。在舊時代未結束之前，他們尚未成熟，但是還有前途。舊的時代結束時，他們的前途卻伴隨著舊時代一同結束。因此，等新的時代來臨，他們想重新再開始時，不但仍然不見成熟而且已經看不到自己的前途了。

㈩為落幕時的角色獻上「意識」的花

這一段美術運動史已註定要拿這一代畫家的青年期作為劇終落幕的角色。然而欲提筆結束，心中尤恨自己不能以編劇家的地位編寫出更合理的結局。但是在一個民族的文化中若想將殖民地的性格

排除，就必須從根本的民族獨立和自主作起，從而建立民族本位的文化精神，那麼這「第二代」的犧牲，正可視爲是我全民族在爭取過程中所付出的代價了！

在文學上，我們看得到的有張文環、呂赫若、郭水潭、吳濁流、龍瑛宗等作家，他們遭遇了同等的命運。在這個關鍵性的轉變中，文藝圈之外同樣被犧牲的朋友，則更是無計其數了。

如果「第二代」畫家肯容筆者將他們未加解釋的「意識」二字，代爲賦予註釋的話，可以解釋成爲以歷史轉變期所學得的經驗來認識新的時代意義，進而積極參與新時代的意識。

呂鐵州　林間之春　膠彩畫　第6屆台展

盧雲生　梨棚　台中吳森荃收藏

附錄㈠：

一九五〇年臺灣藝壇的回顧與展望

　　一月廿八日，廿世紀社舉行了一次藝術座談會。這個座談會，集合了十餘位自由中國的著名藝術家，是少有的盛事。雖然並無預定的座談題目，可是在極其輕鬆而和諧的氣氛中，很自然地就找出了臺灣藝壇上兩個重要的問題，那就是中國畫和日本畫的區別問題和藝術的批評問題。

　　何鐵華：我們知道藝術家不能單獨地關起門來研究，還要注意如何使自己的藝術能在社會上發生作用，也就是要使藝術成爲多數人能夠享受的東西。首先，我們藝術家本身就得要把藝術本質的問題弄個清楚。這對整個藝術運動是非常重要的。在座各位都是當代藝術界權威，希望各位自由發表寶貴的意見。

　　劉　獅：我們應與臺灣藝術家密切合作，這是我來到臺灣就想做而始終未能做到的事情。有人說臺籍藝術界人士不願和我們合作，但是試問我們自己是否已積極的在謀求與他們合作呢？要與臺灣藝術界合作，是當前我們在臺灣展開藝術工作的首要問題，希望我們與他們中間的隔閡能夠趕快消釋，否則這種對立的現象會影響我們的新興藝術運動的。

　　張我軍：方才劉先生提出的問題，我以爲癥結在於語言不通，如果言語流通，復在藝術上互相琢磨，則這種暫時的隔膜，自將隨時間而逐漸消失的。

　　羅家倫：藝術的本身就是語言，畫家可以用色彩和線條來表達，音樂家可以用曲譜來表達。但是在臺灣文壇上就甚少發現臺籍作家的作品，這自然是受了以往日人統治的影響，恐怕在五年內想自由發表寫作，都屬困難，但是我們仍要鼓勵他們寫作的情緒，以達到我們用文字作工具來溝通情感的目的。

　　劉　獅：廿世紀社的恢復，對今後藝術運動貢獻一定很大，鐵華兄來臺北後，憑他埋頭苦幹的精神，必能展開此項工作，建立起我們與臺灣藝術界的情感。現在我想另外提出一個問題，就是中國畫和日本畫的區別問題。現在還有許多人誤認日本畫爲國畫，也有人明明所畫的都是日本畫，偏偏自稱爲中國畫家，實在可憐復可笑！例如第五屆美展時在中山堂展覽者多屬日本畫，但都以國畫姿態展覽，而第一名以國畫得獎者，其實即爲日本畫。

　　張我軍：臺胞原來學的都是日本畫，光復以後即將原來的日本畫改名稱爲國畫，是未免有點牛頭不對馬嘴，但這也是由於純粹國畫在臺灣失傳已久之故。

　　劉　獅：拿人家的祖宗來供奉，這總是個笑話。我不懂得國畫，還希望君璧兄能多負責來糾正這種錯誤的觀念。

　　黃君璧：有許多臺灣朋友是很虛心的，但是在從前沒有真正的國畫來到臺灣，是造成今天這種錯誤的最大原因。所以我以爲有舉行一次大規模的展覽的必要。

　　王紹清：這是一個藝術教育問題，也是一個過渡時期不免的現象。內地來臺的畫家們成就不多，即使小有成就，也不能與臺灣同胞接近，而且審查委員會是先求其有，然後再求其好，如果根本沒有國畫，自然只有日本畫權充國畫了。所以從事藝術教育者，如果能先求語言文字和生活習慣上的接近，相信可以有所改正，而且現

在臺胞並不是認爲國畫不好，而是因爲只能畫日本畫。這是藝術教育與生活文化的問題，所以這樣一個過渡時期是不能避免的，問題則在怎樣度過這一個過渡時期。第一要研究日本畫好不好，是不是值得我們去學。

羅家倫：對的，時間是最好的醫療者，一切弊病在時間的醫療下，終能逐漸消除的。

王紹清：希望下一屆美展選擇作品的審查委員會能夠分辨清楚再予評定。

何鐵華：繪畫是表現人類思想、感情、想像的工具，也正是人類的意識對於現實的感應，換句話說；藝術的泉源是從生活的高峰上出發的，充實自己的生活經驗，也就是充實繪畫的材料。人類有藝術，是以創造當時當地的環境和新希望而產生的。如原始人因欲求表現其內心有所感觸的事物，故選擇了任何工具——雕刻、描繪、舞蹈、吹奏、歌唱……等等，盡情地吐露出來，使大眾共鳴共感，得其依歸。所以各領域各民族各朝代都具有其獨特的藝術。而創作者之表達方式，卻是絕對自由的，任何人都可以拿起紙筆墨或布油刀來描寫他內心所要表現的思想感情和想像的一切事物，而不受任何工具的拘束。因此藝術之富有民族性，是理所當然的了。而民族性的形成，皆是由於作者所處的社會環境，傳統的風俗習慣，自然生活等產生下來的。中國藝術跟西洋藝術的差異點，就在這裡；中國畫和日本畫之分別也在這裡。

羅家倫：對了，這完全是意識的問題。

劉　獅：同時，同樣的工具可以造出不同樣的房子；這正是民族意識的問題。

王紹清：這是哲學和社會學的問題，也是習慣問題，是以藝術和生活爲區別，而不僅是人的問題。

張我軍：臺胞因爲對中國歷史不清楚，而且又是日本式的生活，自然不易有國畫產生，如果生活方式能夠改變，並且對我國文學和古代文化多所瞭解，則不難有純粹的國畫作品問世。

雷亨利：我不是畫家，我願以門外漢來發表一點個人的意見。我以爲臺胞從來學日本畫，也未必完全可以厚非。因爲一個民族的藝術文化，必有其特點。與其專指責臺胞學日本畫之不當，不如先研究一番所謂日本畫者，究竟有什麼優點呢？臺胞既如此醉心於日本畫，其中必有其優點，似可斷言。

劉　獅：日本畫是描，國畫才是真正的畫，國畫所具備的氣韻生動，在日本畫裡是看不見的。我的結論是絕不能將日本畫誤作國畫。我承認時間可以漸漸將錯誤的引導爲正確，但是時間有時也能使錯誤的更加深錯誤。

雷亨利：對日本畫我並不反對，但要看它所表達的感情是否仍有「大和魂」的成份。臺灣光復後，正在宣揚祖國文化的時候，如果再在這方面加以鼓勵，那是絕對不應有的事。

羅家倫：國畫是代表中國文學的趣味，是中國文學真正的修養。畫面要有意境、有含蓄，才有令人欣賞的價值。這不僅要懂得技巧，而且要懂得如何運用技巧、表現技巧，所以非要有很深的觀察不可。尤其講國畫，如不深入文化內心去，這無異於行屍走肉，是一個美麗而沒有靈魂的洋囡囡。從藝術教育上推論，深入文化是藝術成就不可或缺的條件。

郎靜山：繪畫我不懂，但是我愛好攝影。拍立體照，在畫面以

林錦鴻　少女　油畫

外再求表現，因爲各人思想不同，所以各人照法不同，但是現在照相還沒有派別之分。

何鐵華：照相的工具相同，而照法不同，這就是思想表現的問題。例如中國照相是從靜求美，而外國人則是從動求美。這也是民族意識之不同的緣故。至於國畫和日本畫的分別和音樂是一個道理，國樂和西樂一聽即可分辨，這是因爲音樂比較普遍、大衆化，而繪畫不太普遍，所以一般人對畫的認識沒有像對音樂的認識那樣分明。在座的音樂家以爲怎樣？

戴粹倫：不錯。因爲音樂太接近人們的日常生活，故比較易於瞭解。

李仲生：良好的藝術作品是基於正確的批評，但現在一般批評的態度多是敷衍和恭維，這對藝術進步影響甚大，所以如何建立正確的藝術批評，也是一個很重要的問題。我認爲批評者應站在學術本位上，態度嚴肅，避免感情用事；報館並應有懂得繪畫的記者和特約專責的批評家，闢刊專欄，登載藝術批評文章；如果有這樣正確的批評在督促、宣揚，則可引導作家和大衆走上一條純學術性的繪畫研究與欣賞之路，也能使大家有欣賞繪畫的正確標準，否則作家沒有了競爭和求上進的心理，也無法提高大衆的欣賞水準，所以正確的批評也是一個最好的大衆教育。

羅家倫：無論對那一種學術，批評都是很重要的，但是批評人的態度要嚴正，接受批評的人更要有雅量，兩種缺少其一，那就是一場瞎吵。批評在英文裡叫做Cyrnic（日譯犬儒學派），我把它翻譯作「心裡刻」，就是心裡刻薄；還有Satire解釋爲譏諷，我也把它改譯爲「塞他耳」，就是堵塞人家的耳朵。現在中國的批評，與謾罵、諷刺、譏笑、奚落等混爲一談，實不成其爲批評了。

張我軍：批評和教育是互爲因果的，批評的發達，要基於教育水準的發達，一般教育不提高是不容易有正確的批評的。

劉　獅：去年我曾讀到魯鐵兄在新生報發表的文章，是對某畫家的作品予以嚴正的批評，因爲在他那畫面上找不到一根線條，也看不出春夏秋冬的季節區別，該批評的是作者完全出於善意的，絕未參雜私人感情。但這位先生逢人就說魯鐵兄是故意謾罵，和他過不去。後來君璧兄的畫展，我也曾和鐵華兄撰文批評，他又說是以他的缺點來烘托君璧兄的優點。像這樣不能接受批評的人，如何能談到進步？故在中國如無藝術批評的良好風氣，對藝術進步是影響甚大的。

張我軍：在沒有批評的社會裡，稍受指摘就會感到不快，以爲是存有惡意的侮辱，這種觀念是要不得的。

劉　獅：美國杜魯門總統曾將一漫畫家所作有關批評他的作品全部放在一間屋子裡，感到煩悶時，就去看那些漫畫，自我反省，後來這漫畫家去世，杜魯門還送了一個花圈，並且對人說，這一生我少掉了一個知己。這種接受批評的風度，委實值得我們學習。

對「國畫」派系之爭有感　　　王白淵

　　自光復以來，本省國畫界時常發生正宗國畫之爭，至本年「教員展」審查委員會席上，其爭論已達到分裂的邊緣，致使本省籍審查委員，竟發生應不應參加之考慮。因此此種爭論所引起的裂痕，不但不能消滅，且有逐年深刻化之情形。

　　原來國畫有兩國主要系統，即北宗畫與南宗畫，這兩個畫派，各有其特長與思想的背景，不能說那一畫派是「正宗」，那一畫派爲「非正宗」。北宗畫發生於長江以北，是以黃河流域爲中心的畫派，由於天氣寒冷空氣透明，物體與線條及色彩，很容易識別，因此此畫派即以線條與色彩爲表現的中心，而且北宗畫以儒教思想爲背景，主張實用藝術，由此產生偉大的寫實主義，其作品均反映著實際生活，與社會發生密切的關係，例如李龍眠的「馬」圖，毛延壽的「宮女」圖，麒麟閣的「功臣畫像」等，均係實用與藝術兼顧之作品，其當然的歸結，是理想主義、寫實主義、現世主義、實用主義、客觀主義的藝術，亦可說是「爲人生之藝術」。換言之，是具有目的之藝術，因此其描寫的範圍很廣泛，人物、走獸、家禽、花鳥、風景、建築物等，均可爲其描寫對象，歷朝的宮廷畫院，均以此畫派之家充之，因此又稱爲院體派。

　　日本官展的「帝展」「日本畫」部只有北宗畫，沒有南宗畫的存在，南宗畫在日本只有民間的「南畫展」而已，而在我國故宮博物院裡面，亦有很多北宗畫的傑作，作爲一個中國人是不應該忘記我們有「北宗畫」的偉大藝術之傳統，很奇怪的，有些人竟忘記我們這偉大的傳統，硬說南宗畫的水墨才是「正宗」，這種說法實是偏見。

　　至於南宗畫是在江南一帶，高溫多濕，而自然的色彩、線條及形體在模糊中不能十分識別的地帶發生，因此形成情調的藝術，而其思想係老莊的出世無爲之觀念。南宗畫以唐朝的大詩人王維爲始祖，至元朝之倪雲林時大爲發達。專以水墨的濃淡表現自然的風韻，人物不爲其主題，以風景花鳥爲中心畫題，尤其是幽谷奇岩最爲其所好，雖有描寫人物，只是大自然的點綴而已，其所理想者，係超越塵世，此乃老莊思想之歸結也。此種藝術當然是印象主義、主觀主義、非實用主義之藝術，亦可說是「爲藝術而藝術」。

　　此兩個系統之畫派各有其長久之歷史與思想之背景，不能輕說其優劣，也不能輕斷那一畫派是正宗，那一畫派是非正宗，因各畫派均有其存在的理由，亦有其優點與缺點。

　　北宗畫多係職業美術家所生產，他們一生貢獻於藝術，爲需要者生產，宮廷的畫院是他們最高的活動舞臺，應君主的需求生產各種的繪畫。

　　南宗畫原來是文人墨客的餘技，是由自己的興趣、內心的要求而畫者，因爲他們的學識豐富，品格高邁，所以其畫爲人所尊重，例如蘇東坡、鄭板橋之畫，其爲人所尊重，不僅是他們的藝術高明，而且是他們的人格被人所欽仰。

在本省的國畫界，本省籍的畫家多屬北宗畫派，因爲他們學畫的時候，受日人教授的指導，由精密的寫生開始，鍛鍊描寫的技巧，然後漸進創作，表現其個性，因此他們的作品，切實地反映著自然與人生。但南宗畫家，是從自然的精密觀察而來，不能憑空產生傑作。現在有些南宗畫家，在學畫的過程中，省略此一精密的自然觀察與研究，只臨摹幾張古人之畫，搖身一變就成爲堂皇的藝術家。此種缺乏自然觀察與研究的畫家，豈能說是創作者？那裡能產生個性之美？

日本並沒有自己的美術的淵源，所謂「日本畫」，是由中國大陸以前移植到日本的北宗畫，在日本經過長久的時間，與日本的自然及民族性融合而形成，所以繼承此種畫派的本省籍國畫家，就是北畫派的畫家，而且因民族的不同，本省籍畫家所表現的北宗畫，與日本的所謂「日本畫」又有不同的地方，另闢一種風格，而且具有南方住民的熱情及強烈的陽光與多濕的海島所給與的風味。此種繪畫實有其存在的權利，而且可與南宗畫派，同爲民族爭光。如此，則本省目下的國畫派系之爭，自有其歸結。

黃水文　夏庭　膠彩畫　第二屆府展

台灣美術運動畫會系譜

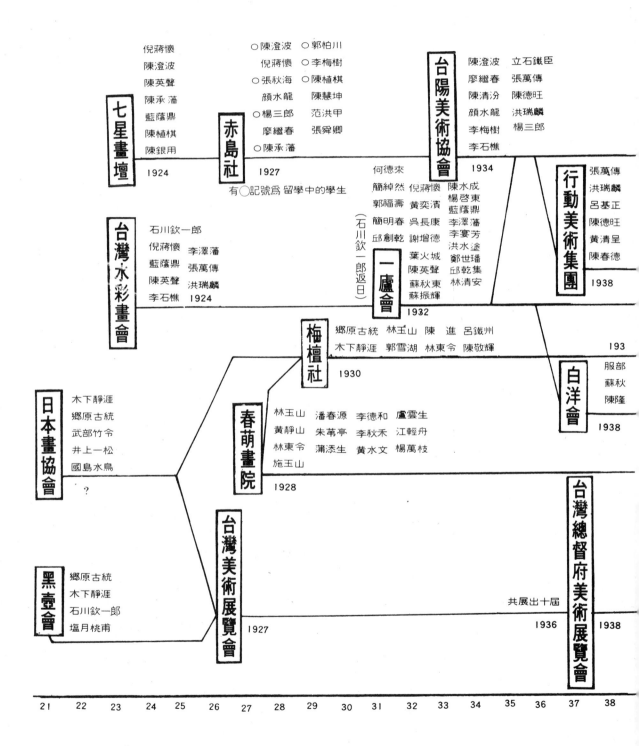

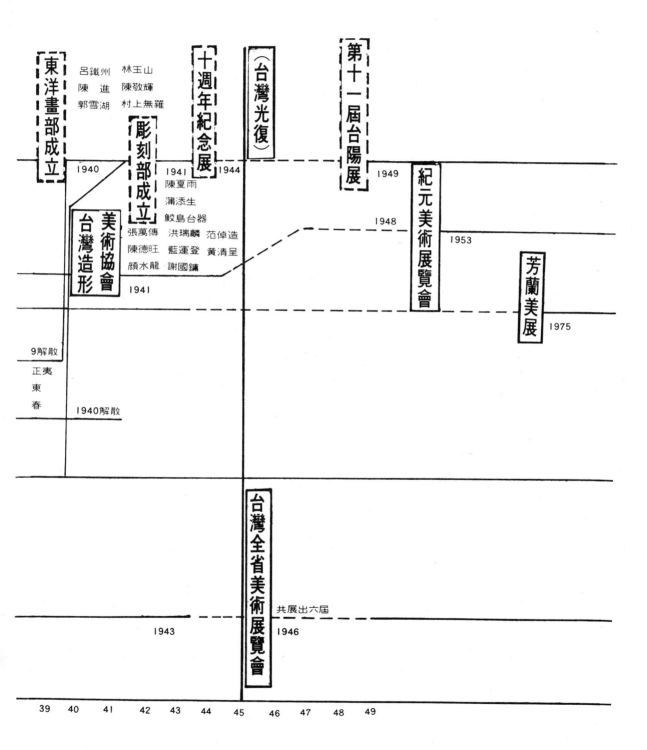

東洋畫部成立

呂鐵州　林玉山
陳　進　陳敬輝
郭雪湖　村上無羅

1940

彫刻部成立

十週年紀念展

1941

陳夏雨
蒲添生
鮫島台器
張萬傳　洪瑞麟　范倬造
陳德旺　藍運登　黃清呈
顏水龍　謝國鏞

1944

（台灣光復）

第十一屆台陽展

1949

紀元美術展覽會

1948

1953

芳蘭美展

1975

美術協會

台灣造形

1941

9解散
正夷
東
春

1940解散

台灣全省美術展覽會

共展出六屆

1943

1946

39　40　41　42　43　44　45　46　47　48　49

附錄㈣：

日本近代美術大事年表（1895-1945年）

公元	明治	日本
一八九五	二八	第四回內國勸業博覽會。
九六	二九	東京美術學校畫科設立。黑田清輝創立白馬會。日本青年繪畫協會改稱日本繪畫協會。
九七	三〇	日本南畫協會創立。青年雕刻會組成。
九八	三一	岡倉天心（校長）、橋本雅邦、橫山大觀辭去東京美術學校教職，創設日本美術院。
九九	三二	舉辦全國繪畫共進會。東京美術學校新設塑造科。
一九〇〇	三三	無聲會創立。日月會創立（巴黎萬國博覽會）。
一	三四	關西美術會創立。明治美術會解散。
二	三五	太平洋畫會創立。文部省設置圖畫取調委員。
三	三六	聖護院洋畫研究所開設。第五回內國勸業博覽會。
四	三七	聖路易萬國博覽會。
五	三八	「みづゑ」雜誌創刊。
六	三九	聖護院洋畫研究所改稱爲關西美術院。
七	四〇	文部省美術展覽會創設。十月舉行第一回展。日本雕刻會結成。
八	四一	國畫玉成會成立。
九	四二	京都市繪畫專門學校設立。川端畫學校設立。高村光太郎回國。
一〇	四三	高村光太郎創辦第一家私人畫廊「琅玕堂」。「白樺」雜誌創刊，並介紹塞尙生平及作品。
一一	四四	白馬會解散。「白樺」主辦泰西版畫展「白樺」介紹後期印象派。
一二	四五	光風會創立。「現代の洋畫」創刊。
	大正一	展東洋畫部分成第一科（舊派）和第二科（新派）。
一三	二	日本水彩畫創立。有島生馬等建議文展西畫部採用二科制。
一四	三	第一回再興日本美術院展。第一回二科展。
一五	四	「中央美術」創刊·草土社第一回展。
一六	五	金鈴社創立。
一七	六	國畫創作協會創刊。
一八	七	日本創作版畫協會創立。
一九	八	文展改稱爲帝國美術院展覽會。二科展成立雕刻部。
二〇	九	日本農民美術展。未來派美術協會創立。
二一	一〇	日本南畫院創立。洋畫部從日本美術院分離。

附錄(五)：

臺灣美術運動史年表（ 1895-1945年 ）

（紀元）

一八九五	光緒廿一	十一月二十日，樺山資紀（臺灣總督）在臺北舉行「全島平定祝賀會」。在臺北芝山岩設定日語傳習所。雕刻家黃土水、劉錦堂、陳澄波出生。
九六	廿二	總督府公佈直轄日語傳習所規則（教授士紳子弟學習日語）和日語學校規則（培植島籍日語教員），在全臺各地設立學校。日本議會制定第六十三號法案。
九七	廿三	臺北國語學校和臺北醫學校設立。「書房義塾規程」公佈，限制漢文教學。
九八	廿四	漢學大師章太炎來臺。留日臺籍學生在東京者約六十餘人，寄宿在「臺灣協會」宿舍。張秋海出生。
九九	廿五	「文藝新誌」創刊。呂鐵州出生。兒玉總督結廬臺北古亭莊，名爲「南萊園」，廣邀全臺詩人和韻。
一九〇〇	廿六	爲策劃接應惠州起義國父孫中山先生來臺。
一	廿七	郭柏川、陳承藩出生。
二	廿八	廖繼春、王白淵、李梅樹出生。日人組「臺灣文藝社」發行「臺灣文藝」。臺北國語學校設師範科，開「圖畫」課程。
三	廿九	藍蔭鼎、顏水龍出生。日人創刊「南溟文學」。
四	卅	何德來出生。
五	卅一	國語傳習所廢止，實行公學校制度。立石鐵臣、陳植棋、林錦鴻出生。
六	卅二	連雅堂創立「南社」。羅秀惠等創立「新學研究會」。楊啟東出生。
七	卅三	李逸樵等創立「竹社」。石川欽一郎首次來臺，林玉山、陳進、楊三郎、陳慧坤、李澤藩出生。
八	卅四	郭雪湖、李石樵、葉火城出生。
九	宣統 一	張萬傳出生。郭彝歿。
一〇	二	倪蔣懷作品入選日本水彩畫會展。劉啟祥、吳棟材出生。
一一	三	梁啟超來臺。呂璞石、蘇秋東、吳天華、陳敬輝出生。
一二	民國 一	東京「應聲會」成立，響應祖國國民革命。許南英返臺省親。藍運登、蒲添生、黃清呈、洪瑞麟出生。

一三	二	臺北天后宮拆除，興建博物館。范倬造、陳清汾出生。
一四	三	謝國鏞、張義雄、許聲基出生。
一五	四	博物館落成。日人組「臺灣文藝同志會」。留日臺籍學生約近四百名左右。黃土水、劉錦堂赴日。鄭世璠、陳春德、李秋禾出生。
一六	五	石川欽一郎返日。劉錦堂入東京美術學校西洋畫科。
一七	六	陳澄波自臺北國語學校畢業。顏水龍自臺南州立教員養成所畢業。林之助、陳夏雨出生。許南英歿。
一八	七	玉承烈歿。李梅樹、廖繼春入臺北國語學校。
一九	八	張秋海赴日。第一任文官總督田健治郎上任。總督府落成。舉辦共進會。蔡惠如等創立「臺灣文社」於臺中。
二〇	九	「新民會」在東京成立。「臺灣青年」創刊（蔡培火擔任編輯兼發行人）。「臺灣文藝叢誌」創刊。廖德政生。臺北國語學校改制臺北師範學校。顏水龍赴日留學。黃土水「山地牧童」入選帝展。
二一	一〇	臺灣文化協會創立。第一次臺灣議會設置請願。連雅堂刊行「臺灣通史」下冊。黃土水「甘露水」二度入選帝展。劉錦堂自東京美術學校畢，赴大陸。李澤藩入臺北師範。
二二	一一	「臺灣青年」改稱「臺灣雜誌」。「臺灣民報」發行週刊。「新臺灣聯盟」成立。留日學生達二千四百名，部份寄宿東京「高砂寮」。顏水龍入東京美術學校西洋畫科。黃土水「擺姿勢的女人」三度入選「帝展」。劉錦堂成立「阿博洛學會」於北平。張秋海入東京美術學校西洋畫科。何進來赴日。廖繼春自臺北師範畢。陳進入臺北第三高女，受教鄉原古統。
二三	一二	楊三郎、劉啟祥赴日。王白淵入東京美術學校圖畫師範科。李石樵入臺北師範學校。臺南設置「白話文研究會」。
二四	一三	七星畫壇創立。臺灣水彩畫會創立。「臺灣民報」半月刊創刊，爲本島第一家純粹白話文之報刊。刊出張我軍、蘇維霖等文章，結果引起新舊文學大論戰。東京留學生組「文化演講隊」回臺。廖繼春渡日。石川欽一郎二度來臺。
二五	一四	陳澄波、陳植棋等組「春光會」，因黃土水反對而中止。陳植棋赴日，入東京美術學校

西洋畫科。陳進赴日，入東京女子美術學校
。陳澄波個展於臺北、嘉義，並組「赤陽畫
會」。

二六　　一五　陳澄波初次入選「帝展」。石川、鄉原等建
議總督籌創官辦美展，蔣渭水開設文化書局
於臺北。林玉山、郭柏川、陳清汾赴日。倪
蔣懷入選日本水彩畫會展。王白淵自東京美
術學校畢。張舜卿入東京美術學校西洋畫科
。藍蔭鼎任教臺北第一、第二高女。

二七　　一六　臺灣美術研究所創立。七星畫壇解散，赤島
社創立。十月第一回臺灣美術展覽會在樺山
小學舉行。臺北師範分爲第一和第二師範。
連雅堂、黃春成合辦雅堂書局於臺北。臺中
人士開設中央書局。臺北舉行「全島詩人大
會」。廖繼春自東京美術學校畢，返臺。陳
澄波、顏水龍、張秋海自東京美術學校畢，
陳、顏再入研究科。陳澄波作品「夏日街頭
」二度入選第八屆「帝展」。何德來入東京
美術學校西洋畫科，陳承藩入圖畫師範科。
劉啟祥入東京文化學院美術科。藍蔭鼎赴日
，入東京美術學校短期講習班進修。

二八　　一七　李梅樹赴日。郭柏川入東京美術學校西洋畫
科，陳慧坤入圖畫師範科。王悅之自北平南
下，任西湖藝術學院西畫系主任。春萌畫院
創立。「臺展」廢止中等學校教員無鑑查制
度。聘松林桂月和小林萬吾來臺擔任審查。
朱少敬歿。陳植棋入選「帝展」、廖繼春「
有香蕉樹的院子」亦入選第九屆「帝展」。

二九　　一八　「臺灣新民報」創刊。葉榮鐘與江肖梅等起
新舊詩論戰。陳澄波自東京美術學校研究科
畢，作品「早春」入選第十屆「帝展」；旋
赴上海，任教新華藝專。李石樵赴日。顏水
龍自東京美術學校研究科畢，返臺，個展於
臺中、臺南，隨後於八月間赴法進修。李梅
樹入東京美術學校西洋畫科。陳進自東京女
子美術學校畢。楊三郎自關西美術學院畢。

三〇　　一九　栴檀社創立。「臺展」會場改在總督府舊廳
舍舉行，增設臺展賞和臺日賞。任瑞堯作品
「放尿圖」被臺展撤消入選資格。嘉義「自
勵會」創立。「伍人報」及「洪水報」創刊
。二者均爲文藝月刊。十二月黃土水歿。陳
澄波「裸婦」入選第十一屆「帝展」。陳植
棋、陳承藩自東京美術學校畢。劉啟祥自東
京文化學院畢，返臺，在臺北舉行個展。陳
植棋作品「淡水風景」二度入選「帝展」。

三一	二〇	十月公會堂（中山堂）落成。「臺展」會址改在教師會館舉行。並往南部巡迴展出。五月黃土水遺作展。六月「臺灣教育」雜誌登「回憶黃土水君」。日人組「臺灣文藝作家協會」，發行「臺灣文學」。陳植棋逝。廖繼春「有椰子樹的風景」入選第十二屆「帝展」。顏水龍作品二幅入選法國秋季沙龍。張舜卿、陳慧坤自東京美術學校畢。李石樵入東京美術學校西洋畫科。
三二	二一	「臺灣新民報」發行日報。日政府下令關閉漢文書局。陳進、廖繼春任「臺展」審查員。臺北州第一回學校繪畫展，臺北第一、二師範學校繪畫展小澤秋成個展，栗原信個展。「南音」雜誌創刊。再度攻擊舊詩人。臺灣藝術研究會在東京成立。石川欽一郎返日，小原整來臺。劉啟祥、楊三郎赴法。顏水龍返臺。何德來自東京美術學校畢。范倬造（文龍）赴日。
三三	二二	麗光會成立。臺灣文藝協會創立。赤島社解散。「臺展」增設「朝日賞」。李石樵的「林本源後園」入選「帝展」。楊三郎「塞那河畔」，劉啟祥「紅衣」均入選法國秋季沙龍。郭柏川自東京美術學校畢。陳夏雨首次赴日，因病返臺。臺北高等學校美術部會員展臺灣日本畫協會第二回展，第一回「一廬展」。陳澄波返臺。郭雪湖、顏水龍、大久保作次郎、吉見庄助、松ケ崎個展。黃清呈赴日。
三四	二三	十一月臺陽美術協會成立。東京留學生「暑假返鄉訪問演奏會」。全臺文藝大會召開，創刊「臺灣文藝」。顏水龍任「臺展」審查員。第二回「一廬展」。議會設置請願運動結束。林玉山再度赴日。楊三郎返臺，郭雪湖第二次個展。陳澄波「西湖春色」、廖繼春「兩個小孩」、李石樵「畫室內」、陳進「合奏」等入選第十五屆「帝展」。李梅樹自東京美術學校畢。陳進返臺，任教高雄州立屏東女高。
三五	二四	梅原龍三郎來臺評審、寫生。李石樵「編物」、陳進「化妝」入選第十六屆「帝展」。王白淵赴大陸，任教上海美專。陳夏雨二度赴日，學習雕刻。五月第一屆臺陽美術展在臺北教育會館舉行。「臺展」取消三名臺籍審查員。第一回博覽會在臺北開幕。「臺灣文藝聯盟」第二次大會。「臺灣文藝聯盟東

		京支部」舉行座談會，有吳天賞、顏水龍等參加。劉啟祥自法返日，設畫室於東京。
三六	二五	「臺灣新民報」社同仁組團回中國考察。「臺展」第十屆結束後移交總督府承辦。臺中州美術展創立。李石樵「楊肇嘉先生家族像」、陳進「山地門之女」入選第十七屆「帝展」。李石樵自東京美術學校畢。吳天華入東京美術學校油畫科、范倬造入雕刻科木雕部、黃清埕入雕刻科塑造部。「臺陽展」李石樵之「橫臥裸婦」被取締。陳德旺、洪瑞麟、張萬傳三人加盟臺陽美協。「臺南市藝術俱樂部」組成。林玉山返臺，林克恭個展。連雅堂歿。
三七	二六	始政四十週年博覽會。「臺陽展」招待記者公開審查作品，並舉辦南部巡迴展出。郁達夫來臺。「臺灣日日新報」、「臺灣新聞」和「新南新聞」漢文版停刊。龍瑛宗的小説「有椰子樹的街道」在「改造」雜誌獲賞。廖繼春「窗邊」入選「帝展」改制後之第一屆「新文展」。廖繼春個展於臺南。郭柏川赴大陸。王悦之逝於北平。實施征兵制和米配給制。
三八	二七	MOUVE美術團體成立。三月舉行第一屆聯展。「臺陽展」舉辦黃土水、陳植棋兩人之遺作展。陳德旺、洪瑞麟退出「臺陽」。陳夏雨作品「裸婦」、廖繼春「窗邊少女」、李石樵「窗邊坐像」初次入選第二屆「新文展」。「臺展」改制，舉行第一回臺灣總督府美術展覽會（府展）。基隆「白洋會」創立，舉行第一回聯展。張秋海赴北平。陳進辭教職，赴日定居。
三九	二八	劉啟祥「野良」獲第三十屆二科展「二科賞」，並成爲該會會員。顏水龍受派，至東南亞、中東考察工藝。「臺陽展」設植棋賞（紀念陳植棋）並舉辦南部巡迴展。黃清呈、陳夏雨之雕刻「髮」；李梅樹「紅衣」入選「帝展」。林之助入選日本畫院展。
四○	二九	林之助入選帝展。「栴檀社」解散。五月MOUVE美術團體舉行三人展。「臺陽展」初設東洋畫部，新會員郭雪湖、林玉山、陳進、陳敬輝、呂鐵州、村上無羅入會。西畫部陳春德入會「臺陽美協」，黃清呈入日本雕刻家協會爲會友。西川滿等創立「臺灣文藝家協會」。創刊「文藝臺灣」雜誌。李梅樹

「花與女」、陳夏雨「浴後」、林之助「朝涼」入選「紀元二千六百年奉祝展」。顏水龍設「南亞工藝社」於臺南北門。廖德政入東京美術學校油畫科。

四一　三〇　陳進「臺灣之花」入選第四屆「新文展」。吳天華、范倬造、黃清埕自東京美術學校畢。「臺陽展」初設雕刻部，陳夏雨、蒲添生入會。西洋畫劉啟祥、東洋畫陳永森、林之助入會。MOUVE解散。臺灣造型美術協會成立。三月舉行聯展。日政府施行「皇民化運動」。發行「新建設」雜誌。張文環等創刊「臺灣文學」。「風月報」改稱「南方」。江肖梅主編「臺灣藝術」雜誌。日政府舉行「戰時文藝講演會」。黃清呈在臺南個展。

四二　三一　「臺灣新民報」改稱「興南新聞」。李石樵「閒日」入選第五屆「新文展」，以七次入選「帝展」、「新文展」，榮獲「免審查」。陳進「香蘭」入選第五屆「新文展」。

四三　三二　倪蔣懷（四月）、呂鐵州（九月）歿。「府展」第六回展出後宣佈停辦。「臺陽展」陳列呂鐵州遺作九件。黃清埕(三月)歿。陳進「更衣」入選第六屆「新文展」。

四四　三三　「臺陽美協」創立十週年紀念展。陳春德在「興南新聞」發表「向悠久的憧憬」。全島六家報社被迫統合改稱「臺灣新報」。李石樵返臺。
八月日本天皇頒佈詔令無條件投降，臺灣歸還中國。石川欽一郎去世。陳進返國。

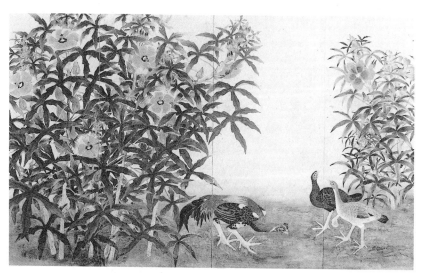

林東令　幽庭　第2屆府展

日據時代（**1895-1945**）臺灣美術運動畫家年表

（光緒）
二一年

（宣統）
一年

（民國）
一年

一八九五 九六 九七 九八 九九 一九○○ 一 二 三 四 五 六 七 八 九 十 十一 十二 十三 十四 十五 十六 十七 十八 十九 二十 二一 二二 二三

劉錦堂（台中）：西画家
一八九二　倪蔣懷（基隆）：水彩画家
一八九三　李德和（嘉義）：東洋画家
一八九四　黃土水（台北）：雕刻家
陳澄波（嘉義）：西画家
張秋海（台北）：西画家
呂鐵州（桃園）：東洋画家
王白淵（彰化）：西画家
郭柏川（台南）：西画家
廖繼春（台中）：西画家
李梅樹（三峽）：西画家
藍蔭鼎（宜蘭）：水彩画家
顏水龍（台南）：西画家
陳植棋（南港）：西画家

任瑞堯（台北—生於廣州）：西画家
楊三郎（台北）：西画家
李澤藩（新竹）：水彩画家
陳　進（新竹）：東洋画家
林玉山（嘉義）：東洋画家
陳慧坤（台中）：東洋画家
張萬傳（台北）：西画家
郭雪湖（台北）：東洋画家
葉火城（台中）：西画家
李石樵（台北）：西画家
劉啓祥（台南）：西画家
張啓華（高雄）：西画家
洪瑞麟（台北）：西画家
吳棟材（台北）：西画家
蘇秋東（新竹）：西画家
陳敬輝（台北）：東洋画家
范倬造（新竹）：雕刻家
陳清汾（台北）：西画家
謝國鏞（台南）：西画家
蒲添生（嘉義）：雕刻家
黃清呈（澎湖）：雕刻家
陳德旺（台北）：西画家
洪水塗（新莊）：西画家
呂基正（台北）：西画家
張義雄（嘉義）：西画家
盧雲生（嘉義）：東洋画家

一八七一　石川欽一郎：在台日籍画家
一八八四　鄉原古統：在台日籍画家
一八八六　塩月桃甫：在台日籍画家
一八八六　木下靜涯：在台日籍画家
一八九一　小原整：在台日籍画家
立石鉄臣：在台日籍画家

二六　二七　二八　二九　三十　三一　三二　三三　三四　三五　三六　三七　三八　三九　四十　四一　四二　四三　一九四五　四六　四七　四八　四九　五十　五一　五二　五三　五四　五五

一九六五年
一九七四年
一九七六年

一九六八年
？

一九七四年

一九六八年

鄭世璠(新竹)：西画家
陳春德(台北)：西画家
李秋禾(台南)：東洋画家
陳夏雨(台中)：雕刻家
林之助(台中)：東洋画家
黃鷗波(嘉義)：東洋画家
許深州(桃園)：東洋画家
蔡草如(台南)：東洋画家
廖德政(台中)：西画家
金潤作(台南)：西画家

一九四六年

一九六五年

一九五四年

一九六六年

一九七四年

台灣美術運動時期畫家分佈概況

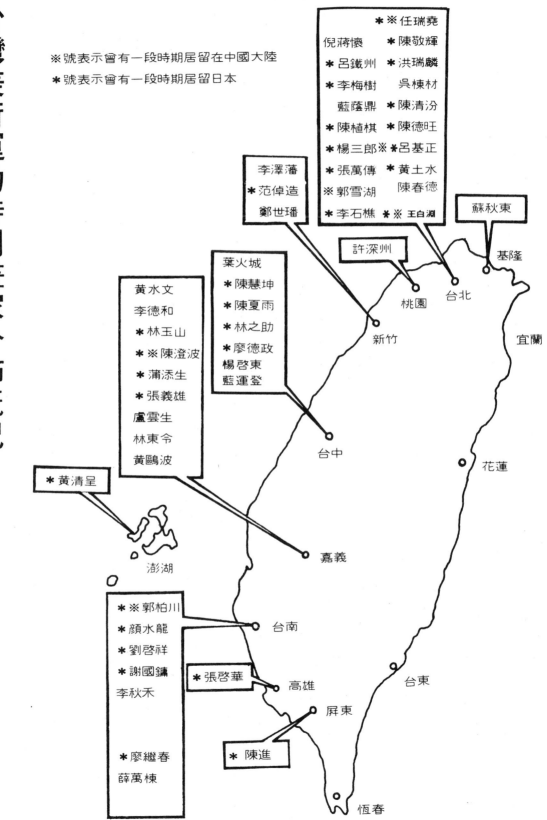

台灣美術運動時期畫家分佈概況

※號表示曾有一段時期居留在中國大陸
＊號表示曾有一段時期居留日本

＊ ※任瑞堯
倪蔣懷　＊陳敬輝
＊呂鐵州　＊洪瑞麟
＊李梅樹　吳棟材
藍蔭鼎　＊陳清汾
＊陳植棋　＊陳德旺
＊楊三郎※＊呂基正
＊張萬傳　＊黃土水
※郭雪湖　陳春德
＊李石樵　＊※王白淵

李澤藩
＊范倬造
鄭世璠

許深州

蘇秋東

葉火城
＊陳慧坤
＊陳夏雨
＊林之助
＊廖德政
楊啓東
藍運登

黃水文
李德和
＊林玉山
＊※陳澄波
＊蒲添生
＊張義雄
盧雲生
林東令
黃鷗波

＊黃清呈

基隆

桃園

台北

新竹

宜蘭

台中

花蓮

澎湖

嘉義

＊※郭柏川
＊顏水龍
＊劉啓祥
＊謝國鏞
李秋禾

＊廖繼春
薛萬棟

台南

＊張啓華

高雄

台東

屏東

＊陳進

恆春

日據時代台灣美術家簽名

■日據時代
台灣美術運動史
■謝里法 著

| 發 行 人 | 何政廣

| 出 版 者 | 藝術家出版社
台北市金山南路（藝術家路）二段 165 號 6 樓
TEL：（02）23886715・23886716　FAX：（02）23965708
E-mail: artvenue@seed.net.tw
郵政劃撥 50035145 藝術家出版社帳戶

| 總 經 銷 | 時報文化出版企業股份有限公司
桃園市龜山區萬壽路二段 351 號
TEL：（02）2306-6842
| 南區代理 | 台南市西門路一段 223 巷 10 弄 26 號
TEL：（06）261-7268　FAX：（06）263-7698

| 初　　版 | 1978 年 6 月
| 增訂首版 | 1991 年 12 月
| 增訂五版 | 2017 年 10 月
| 定　　價 | 新臺幣 380 元

ISBN　978-957-9530-11-4（平裝）

作者簡介

謝里法

台北大稻埕永樂町（迪化街）1938年出生。

1948年台北市太平國民學校畢業（戰爭期間在金瓜石就讀東國民學校兩年）。

1954年省立基隆中學畢業。

1959年國立台灣師範大學藝術系畢業。

1964年乘船經香港赴法、進國立巴黎美術學院雕刻班、夜間學作版畫（銅版和絹印）。

1968年轉往美國紐約。

1970年開始寫文章在國內刊物投稿，介紹歐美現代美術。

版畫作品參加東京國際版畫雙年展、挪威國際版畫雙年展、瑞士國際版畫三年展等，受巴黎國家圖書館、紐約現代美術館收藏。

著作有《紐約藝術世界》、《藝術的冒險》、《日據時代台灣美術運動史》、《台灣出土人物誌》、《我所看到的上一代》、《重塑台灣的心靈》、《探索台灣美術的歷史視野》、《紫色大稻埕》、《原色大稻埕》、《台灣美術研究講義》等 。

1996年回國，之後任教於台灣師範大學美術研究所。

國立台灣美術館展出「垃圾美學」、「10+10＝21」（策展）、「紫色大稻埕一七十回顧展」。

受聘任總統文化獎、國家文藝獎、全國美展、全省美展、台新獎、台北市獎、大墩美展、台灣國展等評審員。

獲美國台美文教基金會人文成就獎、台灣文藝社文學評論獎、台東縣榮譽縣民。

國際藝評家協會之終身成就獎

台灣美術院院士